PRINCE d'ESSLING

ÉTUDES SUR L'ART DE LA GRAVURE SUR BOIS A VENISE

LES
LIVRES A FIGURES
VÉNITIENS
de la fin du XVe Siècle et du Commencement du XVIe

FLORENCE
LIBRAIRIE LEO S. OLSCHKI
4, Lungarno Acciaioli

PARIS
LIBRAIRIE HENRI LECLERC
219, Rue Saint-Honoré

1909

LES

LIVRES A FIGURES

VÉNITIENS

Fol. Q
235 (2, II)

PRINCE d'ESSLING

ÉTUDES SUR L'ART DE LA GRAVURE SUR BOIS A VENISE

LES
LIVRES A FIGURES
VÉNITIENS

de la fin du XV^e Siècle et du Commencement du XVI^e

SECONDE PARTIE

★★

Ouvrages imprimés de 1501 à 1525

FLORENCE PARIS
LIBRAIRIE LEO S. OLSCHKI LIBRAIRIE HENRI LECLERC
4, Lungarno Acciaioli 219, Rue Saint-Honoré

1909

1517

Historia de Florindo e Chiarastella.

1960. — S. n. t., août 1517 ; 4°. — (Londres, BM)
Historia de florindo e chiarastella.

4 ff. n. ch., s. : *a*. — Les quatre premières octaves du poème, au recto du 1ᵉʳ f., sont en c. rom. ; le reste, en c. g. — 2 col. à 7 octaves. — Au-dessous du titre, bois à

Historia de Florindo & Chiarastella, s. l. a. & n. t.

terrain noir, à la manière florentine : le roi d'Espagne et son escorte rencontrant le paysan dont le fils (plus tard Florindo) doit un jour porter la couronne (voir reprod. p. 343). — Dans le texte, quatre petites vignettes, très médiocres.
V. a_4, au bas de la 2ᵐᵉ col. : *Finis / 1517. Auosto.*

1961. — Giovanni Andrea & Florio Vavassore, s. a. ; 4°. — (Milan, A)
La historia de Florindo e Chiarastella.

4 ff. n. ch., s. : *A*. — C. rom. ; titre g. — 2 col. à 50 vers. — Au-dessous du titre : bois à terrain noir, copie de celui de l'édition août 1517 (voir reprod. p. 344).
V. A_4 : ℂ *Per Giouâni Andrea Vauassore detto / Guadagnino & Florio fratello.*

1962. — S. l. a. & n. t. ; 4°. — (Chantilly, C)
La historia de Florindo τ Chiarastella.

4 ff. n. ch., s. : *A*. — C. rom. ; titre g. — 2 col. à 50 vers. — Au-dessous du titre : un serviteur emportant un jeune enfant, etc. (voir reprod. p. 345). —
V. A_4 : *FINIS*.

1963. — Giovanni Pichaia Cremonese, s. a.; 4°. — (Venise, M)
La Hystoria de Florindo e Chiarastella.

4 ff. n. ch., s. : A. — C. g. — 2 col. à 50 vers. — Au-dessous du titre, bois de l'édition août 1517.

V. A_4 : *Stampata in Uinegia per Giouãni / ditto Pichaia Cremonese.*

1517

Vinciguerra (Antonio). — *Opera nova.*

1964. — Alexandro Bindoni, août 1517; 8°. — (Milan, M)

Opera noua de Misser / Antonio vinciguerra / Secretario de la / illustissima (sic) *Si / gnoria di vi / netia.*

36 ff. n. ch., dont le dernier est blanc, s. : *A-E*. — 8 ff. par cahier, sauf *E*, qui en a 4. — C. rom.; titre g. — 30 vers par page. — Au-dessous du titre, petite vignette : un roi assis sur un trône, tenant le sceptre de la main droite ; à droite, trois personnages en costume militaire, dont l'un tient une épée, la pointe à terre ; à gauche, trois autres personnages vêtus de même. Le verso, blanc.

R. E_3 : ⟨ *Impressum Venetiis per Alexandrum / de Bindonis. M. ccccc. xuii. Auosto.* Le verso, blanc.

1517

Feliciano (Francesco) da Lazesio. — *Libro de Abacho.*

1965. — Jacobo Pentio da Lecho (pour Nicolo Zoppino et Vicenzo de Polo), 1ᵉʳ septembre 1517 ; 8°. — (Milan, Pi)

Libro de abacho nouamen/te composto per Magistro Francesco de La/zesio Veronese...

20 (8, 8, 4) ff. n. ch., s.: *a-c*. — C. rom. ; la première ligne du titre en c. g. — 29 ll. par page. — Au-dessous du titre, petit bois : un jeune homme à gauche, parlant à une femme qui lui indique du doigt une tapisserie où sont brodées des figures d'animaux; près de la femme, à droite, deux autres personnages visibles seulement en partie. Le verso, blanc. — V. c_{ii}. Une main ouverte, dont la paume est couverte par un cadran, servant à trouver la date de la fête de Pâques d'année en année.

V. c_4: ⟨ *Impresso in Venetia per Iacobo pentio da Le/cho ad instantia de miser Nicolo ditto / Zopino e miser Vincenzo suo com/pagno. Nel anno Del. M. D. / XVII. Adi primo del / mese de Septẽbrio.* Le verso, blanc.

1966. — Nicolo Zoppino & Vicenzo de Polo, 14 septembre 1519 ; 8°. — (✴)

Libro de Abbacho nouamen/te cõposto per magistro Frãcesco da lazesio ve/ronese : ilquale insegna a fare molte ragione / mercantile : & come respondano li pre/cii : & monete nouamente Stampato.*

20 (8, 8, 4) ff. n. ch., s. : *A-C.* — C. rom. ; la première ligne du titre en c. g. — Nombre de ll. par page, variable. — Au-dessous du titre, bois avec monogramme ·£·A·, du Varthema, *Itinerario*, 6 mars 1517. — V. C_{ii} : une main, avec indications pour trouver d'année en année, jusqu'à 1544, la date de la fête de Pâques.

R. C_4 : ❡ *Franciscus Felicianus. q. dominici de scholari-/bus de lazesio Gardesane Arithmeticus / ac geometricus composuit hunc / libellum die decimo octa/uo Iulii.: 1517./* ❡ *Stampato in Venetia per Nicolo / zopino e Vincentio suo / compagno Del. M. D. / xix. Adi. 14. Se/ptembrio.* Au verso: table de multiplication, gravée ; au-dessous : *FINIS.*

1967. — Francesco Bindoni & Mapheo Pasini, décembre 1524 ; 8°. — (Munich, Libr. Halle, 1903)

Libro de Abacho nouamente / composto per magistro Frācescho da Lazesio ve/ronese : ilquale insegna a fare molte ragione / mercantile : & come rispondeno li Pre/cii : & Monete nouamente stampato.

20 (8, 8, 4) ff. n. ch., s. : *A-C.* — C. rom. — 30 ll. par page. — Au-dessous du titre, bois du Varthema, *Itinerario*, avril 1520. Le verso, blanc. — V. C_2. Une main, dans la paume de laquelle est inscrit un cadran et dont les doigts sont marqués de chiffres, pour la recherche des jours qui commencent les mois de l'année, etc.

R. C_4 : ❡ *Franciscus Felicianus. q. Domini de Schola/ribus de Lazesio Gardesane Arithmeticus ac / Geometricus composuit hunc Libellũ / Die decimo octauo Iulii. 1517./* ❡ *Stampato nella inclita citta di Vineggia / per Francesco Bindoni, & Mapheo Pa/sini compagni, Nel anno. 1524./ Del mese di Decembre.* Au verso, table de multiplication, gravée ; au-dessous : *Finis.*

1517

BRUNO (Giovanni). — *Sonetti, Canzoni*, etc.

1968. — Georgio Rusconi, 12 février 1517 ; 8°. — (✶)

Le cose volgari de Ioā bruno / Ariminense. Cioe / ❡ Sonetti. clxiii. / ❡ Canzone. iiii./ ❡ Capiltoli (sic). *xvi. / ❡ Barzellete. xxiii./ ❡ Stantie.*

8 ff. prél. n. ch., s. : *A*, pour le titre, deux petites pièces de vers latins à la louange de l'auteur, l'épître dédicatoire à Elisabeth de Gonzague, duchesse d'Urbino, et la table des matières. — 96 ff. n. ch., s. : *A-M.* — 8 ff. par cahier. — C. rom. ; les deux premières lignes du titre en c. g. — 30 vers par page. — Au-dessous du titre : *un écrivain assis à son bureau*, bois emprunté du Bartholomeo Miniatore, *Formulario de epistole*, 5 sept. 1506 (reprod. I, p. 297).

R. M_8 : ❡ *Stampato in Venetia per Georgio de Ru-/sconi Milanese. M. D. XVII. Adi. XII. de Fe/braro.* Le verso, blanc.

1969. — Heredi di Georgio Rusconi, 17 septembre 1522 ; 8°. — (Vienne, I ; Munich, R)

Le cose volgari de Ioā bru/no Ariminense. Cioe./ ❡ Sonetti. clxiii./ ❡ Canzone. iiii./ ❡ Capitoli. xyi./ ❡ Barzellete. xxiii./ ❡ Stantie.

104 ff. n. ch., s. : *A, A-M.* — 8 ff. par cahier. — C. rom. ; les deux premières lignes du titre en c. g. — 30 vers par page. — Au-dessous du titre : un personnage assis dans

une chaire, etc., vignette empruntée du Martial, *Epigrammata*, 5 déc. 1514 (voir reprod. p. 202). Le verso, blanc. — In. o. à fond noir.

R. M_8 : ℂ *Stampato in Venetia per li he/redi de Georgio de Rusconi / M. D. XXII. Adi. XVII./ de Setembrio.* Le verso, blanc.

1517

Triomphi, Sonetti, Canzone, etc.

1970. — Georgio Rusconi (pour Nicolo Zoppino et Vicenzo de Polo), 12 février 1517; 8°. — (Venise, M)

Triomphi Sonetti Canzone / Stantie Et laude de Dio ɀ de la glo/riosa Uergine Maria : Composta / da diuersi Autori Nouamente Stampata.

40 ff. n. ch., s. : *A-K.* — 4 ff. par cahier. — C. rom. ; titre g. — 30 vers par page. — Au-dessous du titre : *une procession*, bois avec monogramme ▓ emprunté du Castellano de Castellani, *Opera nova spirituale*, 25 mai 1515. Au verso : *Arbre de Jessé*, du *Vita della gloriosa Virgine Maria*, 4 avril 1505. — Dans le texte, 11 petites vignettes, de la même main que ce dernier bois.

R. K_4 : ℂ *Impressa in Venetia per Zorɀi di Rusconi / Milanese : ad ins-tantia de Nicolo dicto Zo/pino & Vincêtio compagni : nel Anno de / la incar-natione del nr̃o Signor. M. D./ XVII. Adi. XII. del mese de Febraro.* Le verso, blanc.

1971. — Nicolo Zoppino & Vicenzo de Polo, 30 août 1524 ; 8°. — (☆)

Triomphi Sonetti Canzone / Stantie Et Laude de Dio ɀ de la glo-/riosa Uergine Maria : Composta / da diuersi Autori Nouamen/te Stampata.

40 ff. n. ch., s. : *A-E.* — 8 ff. par cahier. — C. rom. ; titre g. — 30 vers par page. — Au-dessous du titre, bois de l'édition 12 févr. 1517. Au verso : *Pietà*, bois emprunté du Herp (Henricus), *Specchio de la perfectione humana*, 14 mai 1522. — Dans le texte, 11 vignettes.

R. E_8 : ℂ *Stampata nella inclita citta di Venetia per / Nicolo Zopino e Vicentio compagno./ Nel. M. D. xxiiii. Adi. xxx. de Agosto./...* Au verso, marque du Sr Nicolas.

1517

Vocabularium juris.

1972. — Georgio Rusconi, 1517 ; 8°.

VOCABULARIUM / Iuris/ noviter impressum / diligentissimeqɜ / castigatum. Venetiis, per Georgium de Rusconibus, M. D. XVII. Fig. s. bois à la page du titre. — (Naples, Libr. F. Casella, Catal. 33)

1973. — Gulielmo de Monteferrato, 28 avril 1524; 8°. — (Milan, B)
Uoca/bularium iuris / Nouiter Impressum : Diligē/tissimeq3 Castigatum.

180 ff. n. ch., s. : *A-Z*. — 8 ff. par cahier, sauf *Z*, qui en a 4. — C. g. — 2 col. à 46 ll. — Au-dessous du titre, vignette du Thibaldeo da Ferrara, *Opere*, 10 déc. 1519. Le verso, blanc. — In. o. à fond noir.

R. Z_4 : *Impressuȝ Uenetijs in Aedibus Gui/lielmi de Fontaneto mõtisferrati./ M. D. xxiiij. Die. xxviij. Aplis.* Au-dessous, le registre. Le verso, blanc.

1518

Una resia che uno demonio... etc.

1974. — S. l. et n. t., mai 1518; 4°. — (Londres, BM)
Una resia che uno demonio volleua/mettere in vn monasterio di monaci.

4 ff. n. ch., s. : *a*. — C. rom.; titre g. — 2 col. à 44 vers. — Au-dessous du titre, vignette au trait, empruntée du *Vite de S. Padri* de 1491 : un démon, sous la forme d'un moine, parlant à un autre moine, etc. La vignette & le titre sont enfermés dans une bordure ornementale, à fond noir.

V. a_4 : *FINIS. M.D.XVIII. Maȝo.*

1518

Sphæra mundi.

1975. — Luc'Antonio Giunta, 30 juin 1518; f°. — (Rome, An)
Sphera mundi nouit' recogni/ta cū cõmētarijs ⁊ authorib'/ in hoc volumine cõtētis vȝ./ Cichi Eschulani cum textu./ Ioannis Baptiste Capuani /...

235 ff. num. par erreur : 253 et 1 f. blanc, s. : *A-Z, AA-GG*. — 8 ff. par cahier, sauf *A* et *GG*, qui en ont 6. — C. g. — 2 col. à 66 ll. — V. 5. Figure de la sphère astronomique dont l'axe est tenu par une main issant d'un nuage. — Dans le texte, figures astronomiques et géométriques; in. o.

V. GG_5 (chiffré 253) : *Uenetijs impensis nobilis viri / dñi Luceantonij de giūta/ Florentini. Die/ vltimo Iu/nij. 1518.* Sur la droite de cette souscription, marque du lis florentin, en noir ; au-dessous, le registre.

1518

GREGORIUS Ariminensis. — *Lectura super primo et secundo sententiarum.*

1976. — Hæredes Octaviani Scoti, 10 juillet 1518; f°. — (Rome, VE)

Gregorii Ariminen/sis Theologi exquisitissimi lectu/ra super Primo ℞ Secūdo snīarum nu / perrime impssa... ℭ *Venetijs, Apud Octauianum Scotum.*

163 ff. num. et 9 ff. n. ch., s. : *a-y*. — 8 ff. par cahier, sauf *x* et *y*, qui en ont 6. — C. g. — 2 col. à 65 ll. — Page du titre : encadrement architectural (reprod. précédemment pour la *Bible* de 1535; voir I, p. 157). La figure en buste à gauche du bloc inférieur est soulignée du nom : ARISTOTELES; celle de droite : GREG. ARIMI. A la hauteur de la seizième ligne du titre, sont disposées, à droite & à gauche, les deux parties de la date : *M. D. XXXII.*

R. y_6 : *Uenetijs impensa heredum quondam Do/mini Octauiani Scoti Modoe/tiensis : ac sociorum./ 10. Iulij./ 1518.* Au-dessous, le registre; plus bas, marque aux initiales d'Octaviano Scoto. Le verso, blanc.

1977. — Luc'Antonio Giunta, 10 janvier 1522; f°. — (Rome, VE)

Gregori² Arimīñ. sup/p̄mo ℞ scd̄o snīaᵲ.

Ouvrage en deux parties.

1ʳᵉ partie. — 10 ff. prél. n. ch., s. : ✠. — 181 ff. num. & 1 f. blanc, s. : *a-ᴣ*. — 8 ff. par cahier, sauf ᴣ, qui en a 6.

2ᵐᵉ partie. — 6 ff. prél. n. ch., s. : ✠✠. — 129 ff. num. & 1 f. blanc, s. : *aa-qq*. — 8 ff. par cahier, sauf *qq* = 10.

C. g. — 2 col. à 67 ll. — R. ✠. Encadrement de page à figures; dans le haut, Platon, en buste, au milieu d'un fronton triangulaire; sur le côté droit, bustes d'Aristote, Théophraste, etc.; sur le côté gauche, bustes de Gregorio de Rimini, Albert le Grand, etc.; au bas, figures allégoriques, flanquant l'écu du cardinal Domenico Grimani, à qui l'ouvrage est dédié par l'éditeur, le frère Augustino de Montefalcone. Cet encadrement semble être de la main du graveur qui a signé de son nom : LVNARDVS l'encadrement de l'Avicenna, imprimé par Philippo Pincio pour L. A. Giunta, en juillet 1523. Il est répété à la page du titre de la seconde partie; le verso, blanc. — In. o.

V. 129 (2ᵐᵉ partie) : *Impressa aũt accuratissime Uenetijs mādato ℞ expēsis/ nobilis viri domini Luceantonij de Giun/ta Florentini. Anno dñi. 1522. Die. 10./ Ianuarij...* Au-dessous, le registre; au bas de la page, marque du lis florentin, en noir.

1518

Formularium diversorum contractuum.

1978. — Georgio Rusconi, 26 juillet 1518; 4°. — (✩)

Formularium diuerso-/rum contractuum / nouiter impres-/sum./ ✠

4 ff. prél. n. ch. & n. s. — 120 ff. num., s. : *A-P*. — 8 ff. par cahier. — C. rom.; titre g. — 42 ll. par page. — Au-dessous du titre, bois emprunté du *Liber secretorum Alberti magni de virtutibus herbarum*, 23 déc. 1508. Le verso, blanc. — Les deux ff. suivants et le recto du 4ᵐᵉ f. sont occupés par la table, disposée sur deux col. — V. du 4ᵐᵉ f. Grand bois avec monogramme ·ɪ· c, copié de celui du Cecho d'Ascoli, *Acerba*, 15 janvier 1501 (voir reprod. p. 351). — R. 1. ℭ *Formularium uniuersale & modernū diuerso**ᴙ** contractuū nuper emēda/tum per eximium legum doctorē florentinum dñm. N. hmōi artis notariæ / peritissimis & cunctis notariis utilissimum.* Au commencement du texte, in. o. *I* à fond noir.

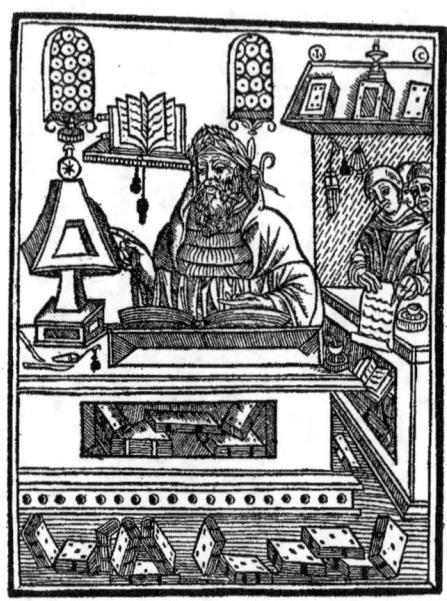

Formularium diversorum contractuum, 26 juillet 1518 (v. du 4ᵐᵉ f.).

R. CXX : le registre; au-dessous : ℂ *Impræssum Venetiis opere & impensa Georgii / de Rusconibus. Anno domini. M. cccccxviii./ Die. xxvi. mensis. Iulii.* Le verso, blanc.

1518

Pico (Blasius) Fonticulanus. — *Grammatica speculativa.*

1979. — Gulielmo de Monteferrato (pour Hieronymus de Gilbertis et Joannes Brissianus), 17 août 1518; 4°. — (Milan, A)

Grammatica speculatiua/ Blasii Pico Fon/ticulani.

44 ff. n. ch., dont le dernier est blanc, s. : *A-F*. — 8 ff. par cahier, sauf *F*, qui en a 4. — C. rom.; titre g. — 42 ll. par page. — Au-dessous du titre, bois du Sulpitius Verulanus, *De versuum scansione*, 22 déc. 1516. — R. *A*ᵢᵢ. Au commencement du texte, jolie in. o. *C*, à fond noir. — Dans le texte, autres initiales du même genre, plus petites.

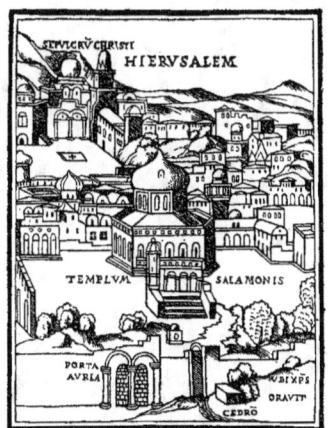

Viaggio da Venetia al S. Sepulchro, 19 sept. 1518
(p. du titre).

V. F_3 : ...*Impressum sūma diligentia Venetiis p̄ Guliel/mum de mōteferrato : Mandato & impensis Hieronymi de Gilbertis : & Io/annis Brissiani sociorum : Anno dn̄i. M. D.XVIII. die. XVII. Augusti.*

1518

SYLVIO (Benedetto) da Tolentino. — *Strambotti.*

1980. — Nicolo Zoppino & Vicenzo de Polo, 21 août 1518; 8°. — (Rome, A)

Strambotti composti Noua / mente de Miser Benedetto Syluio da Tho/lentino Opera bellissima.

8 ff. n. ch., s. : *A. — C.* rom. — 3 octaves et demie par page. — Au-dessous du titre, bois emprunté du Pietro Aretino, *Strambotti*, etc., 22 janvier 1512.

R. A_8 : ⟨ *Impresso In Venetia per Nicolo dicto / Zopino & Vincentio compagni. / Nel anno della incarnatione / del nr̄o signor̄. M. ccccc. / vyiii. adi. xxi. de Ago/sto.* Le verso, blanc.

1518

PANTHEUS (Joannes Augustinus). — *Ars transmutationis metallicæ.*

1981. — Joanne Tacuino, 7 septembre 1518 ; 4°. — (Rome, VE)

ARS TRANSMVTATI / ONIS METALLICAE / CVM LEONIS. X. PON/ TI. MAX. ET CONCI./ CAPI. DECEMVI/RVM VENETO/RVM EDI/CTO.

26 ff. num., s. : *A-F.* — 4 ff. par cahier, sauf *F*, qui en a 6. — C. rom. — 26 ll. par page. — Verso du titre, blanc. — R. A_2 : *LEONI. X. PONTIFICI MA/XIMO. JOANNES AVGV/STINVS PANTHEVS VE/NETVS SACERDOS / PERENNEM FOE/LICITATEM.* Encadrement de page ornemental, avec bloc de droite représentant les figures allégoriques du soleil, de la lune, des planètes Mars & Saturne, et de la constellation des Gémeaux (reprod. plus loin, pour le Scelsius, *Foscarilegia*, 7 mai 1523). — Diagrammes & figures géométriques.

V. 26: *Ars transmutationis Metallicæ Io. Augustini / Panthei... in ædibus Ioānis Tacuini impressos̄ accu/ratissimi Venetiis edita. VII. Idus Septembris./ M. D. XVIII.*

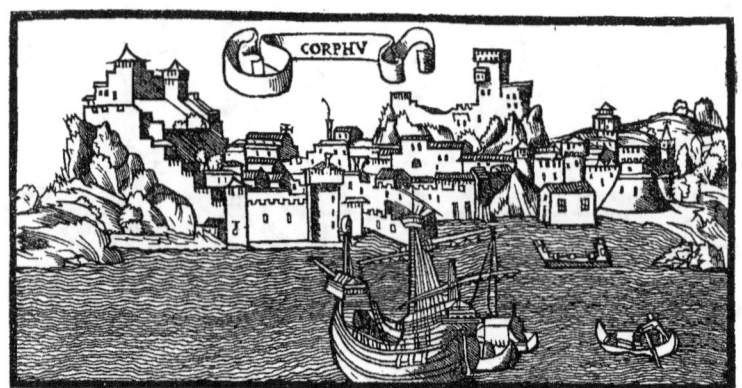

Viaggio da Venetia al S. Sepulchro, 19 sept. 1518 (v. B_{ii}–r. B_{iii}).

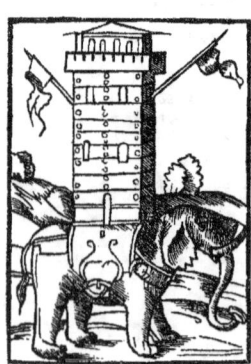

Viaggio da Venetia al S. Sepulchro,
19 sept. 1518 (r. $\&_{ii}$).

Viaggio da Venetia al S. Sepulchro,
19 sept. 1518 (r. E_i).

Viaggio da Venetia al S. Sepulchro,
19 sept. 1518 (v. $\&_{ii}$).

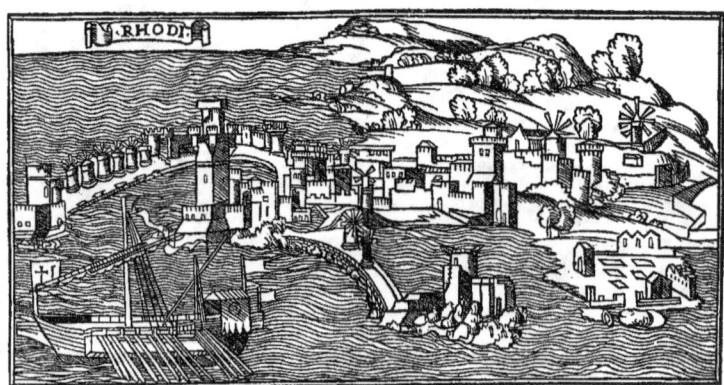

Viaggio da Venetia al S. Sepulchro, 19 sept. 1518 (v. C_{ii}–r. C_{iii}).

1518

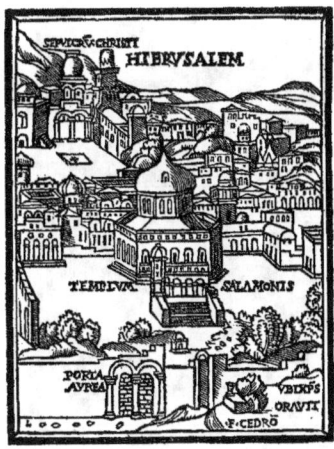

Viaggio da Venetia al S. Sepulchro,
15 mai 1520 (v. B₈).

Noe (R.P.F.)[1] — *Viaggio da Venetia al sancto Sepulchro.*

1982. — Nicolo Zoppino & Vicenzo de Polo, 19 septembre 1518; 8°. — (✱)

Uiaggio da Uenetia al sancto/ sepulchro ɔ al mõte Sinai piu copio-samẽte descrito de li al/tri con disegni de Paesi: Citade: Porti: ɔ chiesie ɔ li santi lo-/ghi con molte altre santimonie che qui si tro-uano designate/ ɔ descrite come sono ne li luoghi lor proprij. ɔc.

124 ff. n. ch., dont le dernier est blanc, s.: *a-ʒ*, &, *aa-gg.* — 4 ff. par cahier. — C. rom.; titre g. r. et n. — 30 ll. par page. — Au-dessous du titre: vue de *Jérusalem* (voir reprod. p. 352). Le verso, blanc. — R. A_{ii}. Page encadrée d'une bordure ornementale. — R. A_3. *Vue de Venise*, du Montalboddo, *Paesi novamente ritrovati*, 18 août 1517. — Nombreuses vues de villes, dont plusieurs occupent le verso et le recto de deux pages opposées: Corfou, Modon, Candie, Rhodes, Le Caire; la vue de Jérusalem, de la page du titre, est répétée au v. d_3 et au r. gg_{ii}; représentations de sites, de monuments, d'arbres et d'animaux d'Afrique et de la Terre Sainte (voir reprod. p. 353).

R. gg_3: le registre; au-dessous: ℭ *Finito el sanctissimo viagio de Hierusalem noua-/mente stampato per Nicolo ditto Zopino: e Vin-/centio compagno nel anno de la incarnatione Del / nostro Signore. M.cccc. xviii. adi. xix. de Setẽbrio./...* Au bas de la page, marque du S^t Nicolas, flanquée des deux noms: NICO/LO // VICEN/TIO. Au verso: *Résurrection*, avec bordure ornementale à fond criblé, bois employé dans plusieurs livres imprimés par Jacobus Pentius de Leucho (reprod. dans *Les Missels vén.*, p. 183).

Viaggio da Venetia al S. Sepulchro,
15 mai 1520 (v. P₈).

1. Moine franciscain, dont le nom est donné dans le titre d'une édition de 1629 (Londres, FM). — La première édition de cette curieuse relation de voyage fut imprimée à Bologne, par Justiniano da Rubiera, « *Ne lanno del M.500.. adi vj de Marzo* »; petit in-f° (voir *Gazette des Beaux-Arts*, mai 1890). Ce livre extrêmement rare, dont nous possédons un exemplaire, est orné, à la première page du texte, d'un encadrement à fond noir, signé: PIERO / CIZA·FE· / QVESTO· / IN·TAIGIO; et en outre, de nombreux bois, dont quelques uns ont été imités par les illustrateurs de Venise pour les éditions in-8° fournies à partir de 1518, jusque vers la fin du XVII° siècle.

1983. — Nicolo Zopino & Vicenzo de Polo, 7 septembre 1519; 8°. — (Londres, BM)

Uiaggio da Uenetia al sancto / sepulchro z al mõte Synai piu copiosamente descrito deli al/tri cõ disegni de Paesi: Citade: Porti: z chiesie...

124 ff. n. ch., s.: A-Q. — 8 ff. par cahier, sauf Q, qui en a 4. — Réimpression de l'édition 19 septembre 1518.

R. Q_4: le registre; au-dessous: ℂ *Finito el sanctissimo viagio de Hierusalem noua/mente stampato per Nicolo ditto Zopino: e Vin/cētio compagno nel anno dela incarnatione Del / nostro Signore. M.ccccc.xix. adi. vii. de Setēbrio.* Au bas de la page, marque du St Nicolas, flanquée des deux noms: NICO/LO// VICEN/TIO. Le verso, blanc.

Viaggio da Venetia al S. Sepulchro, 2 avril 1524 (v. A_{iii}).

1984. — Joanne Tacuino, 15 mai 1520; 8°. — (Paris, Libr. Kulemann, 1908)

Viagio da Venetia al sancto / Sepulchro z al mõte Synai piu copiosamēte descrito / de li altri cõ disegni de Paesi: Citade: Porti: z chiesie/ z li scti loghi cõ molte altre sctimonie cħ q si trouano/ designate z d'scrite come sono ne li luoghi lor p̃prij zc.

Viaggio da Venetia al S. Sepulchro, 2 avril 1524 (r. A_i).

124 ff. n. ch., s.: A-Q. — 8 ff. par cahier, sauf Q, qui en a 4. — C. g.; titre n. et r. — 29 ll. par page. — Au-dessous du titre: *vue de Venise,* copie du bois du Montalboddo *Paesi novamente ritrovati,* 18 août 1517. — R. A_{iii}. Page encadrée d'une bordure ornementale au trait. — R. A_{iiij}. Répétition du bois de la page du titre. — Dans le corps de l'ouvrage, bois copiés de ceux de l'édition 19 sept. 1518, plusieurs avec le monogramme **L** (voir reprod. p. 354).

R. Q_4: le registre; au-dessous: ℂ *Finito el santissimo viagio d' Ierusalē nouamē/te stampato in Uenetia p̃ Ioāne Tacuino da / Trino Nel Anno del n̄ro Signore. M.ccccc/ xx. adi. xv. de Mazo...* Au bas de la page, marque à fond noir, aux initiales ·Z·T·. Le verso, blanc.

Viaggio da Venetia al S. Sepulchro, 2 avril 1524 (r. B_{ij}).

1985. — S. a. et n. t. (Joanne Tacuino, *circa* 1520); 8°. — (Rome, Ca)

Viagio da Venetia al sancto / Sepulchro ɀ al mõte Synai piu copiosamente de/scritto de li altri con disegni de paesi : citade : porti :...

127 ff. n. ch., s.: *A-Q.* — 8 ff. par cahier; le cahier Q, incomplet du dernier f. où devait se trouver la souscription. — C. g.; titre r. & n. — 28 ll. par page. — Bois de l'édition 15 mai 1520.

1986. — Nicolo Zoppino & Vicenzo de Polo, 1521; 8°.

Viaggio da Venetia al sancto Sepulchro et al monte Synai. Stampato per Nicolo detto Zopino e Vincentio compagno nel anno 1521. — Petit in-8°; fig. sur bois. — (Brunet, V, col. 1167).

1987. — Joanne Tacuino, 1523; 8°. — (✩)

Viagio da Venetia al sancto / Sepulchro ɀ al mõte Synai piu copio samēte de/scritto de li altri cõ disegni de paesi : citade: porti : / ɀ chiesie...

128 ff. n. ch., s.: *A-Q.* — 8 ff. par cahier. — Réimpression de l'édition 15 mai 1520, avec addition, à la fin du volume, d'une liste des paroisses et des couvents et confréries de Venise, ainsi que des saintes reliques conservées dans les églises de Venise et des îles de la lagune. V. Q_8: ℂ *Stampato in Uenetia per Joane Tacuino de / Trino nel anno. M. ccccc. xxiij. sub / Antonio Grimano.* Au-dessous, petite marque du S^t *Jean Baptiste* entre les deux mots : LAVS // DEO[1].

Viaggio da Venetia al S. Sepulchro, 2 avril 1524 (v. B_{iij}).

[1]. C'est probablement cette édition qui a été signalée par Panzer (VIII, p. 481) avec cette mention : « *Viaggio del Sepolchro di G. Cristo da un valente uomo.* In-8°., figures. *Veneẓia, MDXIII.* » L'avertissement qui occupe le r. et le v. du f. A_{iij}, commence par ces lignes: *Questo infrascripto vialgio del sanctissimo seꝯ/pulchro del nostro Silgnore Iesu Christo il / scrisse vno valente ho꜡/mo :...*, dont les mots essentiels constituent l'indication donnée par Panzer.

1988. — Nicolo Zoppino & Vicenzo de Polo, 2 avril 1524 ; 8°. — (✰)

Uiaggio da Uenetia al santo Se-/pulchro ⁊ al môte Synai : con disegni de Paesi Citta Por-/thi Chiesie ⁊ santi luoghi : con additione de genti ⁊ ani-/mali che se trouano da Uenetia sino al santo Se/pulchro ⁊ per tutta la Soria : tratti dal suo / naturale : non mai piu Stampate.

128 ff. n. ch., s. : *A-Q.* — 8 ff. par cahier. — C. rom. ; titre g. r. et n. — 30 ll. par page. — Au-dessous du titre : *vue de Jérusalem*, de l'édition 19 sept. 1518. — V. *A*ⱼⱼⱼ. Bois signé du monogramme '**ᒣ•ᗡ•** , représentant « *li gentilhomeni Venetiani quali / accompagnano li Pelegrini liquali van-/no al santissimo Sepulchro.* » — R. *A*₇. Bois avec même monogramme, représentant « *li huomini de Corphu re-/ tratti dal suo naturale.* » — R. *B*ⱼⱼ. Bois, avec même monogramme, représentant « *li homini & religiosi di Candia / ritratti dal suo naturale.* »

Viaggio da Venetia al S. Sepulchro, 2 avril 1524 (v. P₅).

— V. *B*ⱼⱼⱼⱼ. Bois, avec même monogramme, représentant « *el gran Maestro de Rhodi con li suoi / caualieri...* » — V. *P*₅. Bois, avec même monogramme, représentant « *lo Gambello quale porta le some delli Mori.* » (voir reprod. pp. 355-357). — Les vues de villes et de monuments sont celles de l'édition de 1518.

R. *Q*₈ : ℭ *Finito el santissimo Viaggio de Hierusalem noua-/mente stampato nella inclita citta di Venetia per / Nicolo Zopino e Vicentio compagno. Nel anno. M. D. xxiiii. Adi. ii. de Apri/le...* Au-dessous, marque du Sᵗ *Nicolas.* Le verso, blanc.

1989. — Nicolo Zoppino, 18 novembre 1529 ; 8°. — (✰)

Le titre manque dans cet exemplaire. — Réimpression de l'édition 2 avril 1524.

R. *Q*₈ : ℭ *Finisse il santissimo Viaggio di Hierusalem noua/mente stâpato nella inclita citta di Venetia per / Nicolo d'Aristotile detto Zoppino. Nel / anno. MDXXIX. Adi. xviii. del me/se di Nouëbre...* Au verso, marque du Sᵗ *Nicolas.*

1990. — Nicolo Zoppino, 1533 ; 8°. — (✰)

Uiaggio da Uenetia al santo / Sepulcro & al monte Sinai, cõ disegni de Paesi, citta, / Porti, Chiesie, & santi luoghi...

Réimpression de l'édition 2 avril 1524. — Titre r. et n. ; la première ligne en c. g.

R. *Q*₈ : ℭ *Finisce il santissimo Viaggio di Gierusalem, nuo-/ uamente stampato in Venetia per Nicolo di/ Aristotile detto Zoppino. M D XXXIII.* Au-dessous, marque du Sᵗ *Nicolas.* Le verso, blanc.

1991. — Nicolo Zoppino, 1538 ; 8°. — (Rome, VE)

Viaggio da Uinegia al santo / Sepolcro, & al monte Sinai, cõ disegni de Paesi, Cit/ta, Porti, Chiese, e santi Luoghi :...

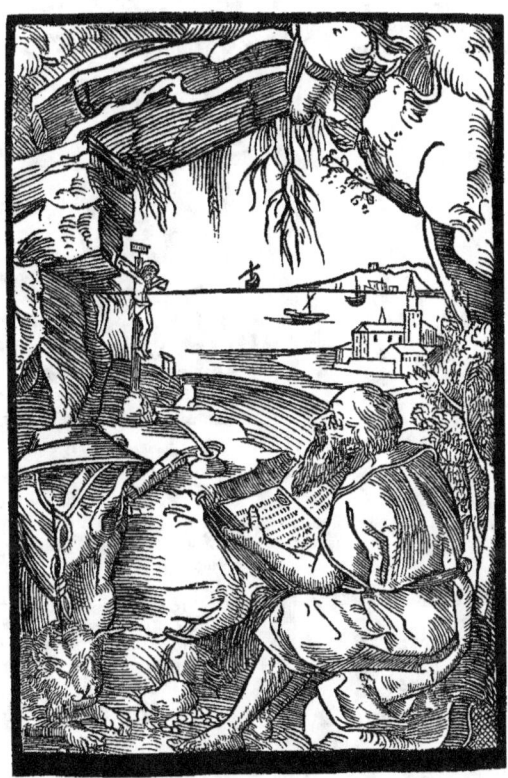

Libro di fraternita di battuti, 22 sept. 1518 (v. du titre).

130 ff. n. ch., s. : *A-Q*. — 8 ff. par cahier, sauf *Q*, qui en a 10. — Titre r. et n.; la première ligne en c. g. — Réimpression de l'édition 2 avril 1524.

R. Q_{10} : le registre; au-dessous : *In Vinegia per Nicolo d'Aristotile detto Zop / pino. Neglianni del nostro signore. / M D XXXVIII*. Au verso, marque du St Nicolas.

1992. — Joanne Tacuino, 1538; 8°. — (✩)

Viagio da Venetia al Santo / Sepulchro ɿ al monte Synai piu copiosamente de/scritto de li altri con desegni de paesi : cittade : porti : ɿ chiesie ɿ li santi loghi...

Réimpression de l'édition 1523.

R. Q_8 : ❬ *Stampato in Uene-gia in casa de misser | Giouanne Tacuino de Trino. | MDXXXVIII.* Le verso, blanc.

1518

Libro di fraternita di battuti.

1993. — Nicolo Zoppino & Vincenzo de Polo, 22 septembre 1518; 4°. — (☆)

❬ *Libro da compagnia o vero/ di fraternita di battuti nouaméte | stāpato : ז diligētemēte corecto cō molte aditione a laude de dio ז de | la gloriosa virgine maria : ז de li | deuoti christiani./ Et historiato.*

Maynardi (Arlotto), *Facetie*, 24 sept. 1518 (p. du titre).

104 ff. num., s. : *A-N*. — 8 ff. par cahier. — C. g. r. et n. — 27 ll. par page. — Page du titre : encadrement à figures, tel que dans plusieurs livres de liturgie imprimés par Gregorio de Gregorii. Au-dessous du titre : *une procession*, bois signé du monogramme 𝕀, emprunté du Castellano de Castellani, *Opera nova spirituale*, 25 mai 1515. Au verso, bois de page : *S^t Jérôme* (voir reprod. p. 358). — V. 5. *Annonciation* (reprod. dans *Les Missels vén.*, p. 10). — V. 34. *David*, avec monogramme ·I·A· (*Offic. B. M. V.*, juillet 1516; reprod. l, p. 453). Encadrement à figures, des livres de Gregorio de Gregorii. — In. o. à figures.

Maynardi (Arlotto), *Facetie*, 15 mai 1520 (p. du titre).

R. 104 : *Stāpato ĩ Ueneti* (sic) *p io Nicolo Zopino de aristotele | di rusci da ferrara e vicētio cōpagno a laude e glo/ria de lo eterno dio e de la g̃iosa virg̃e maria ז de/li boni ז fideli christiani. 1518 die 22 septembre.* Au-dessous, marque du *S^t Nicolas*, flanquée des deux noms : NICOLO. // UICENZO. Le verso, blanc. A la suite, 8 ff. n. ch., s. : *a : Aditiōe noue giōte alofficio;* le recto du 1^er f. orné d'un encadrement de la même provenance que les précédents. R. *a_8* : ❬ *Stampato*

1518

Thesauro spirituale.

2001. — Nicolo Zoppino & Vicenzo de Polo, 24 septembre 1518; 8°. — (Modène, E)

Thesauro Spirituale Uulgae/re in Rima z Hystoriato. Cõposto / Nouamẽte Da Diuote psone de / Dio z Della Gloriosa Uergine / Maria : A Consolatione de li / Chatolichi z Deuoti Christiani.

40 ff. n. ch., s. : *A-E.* — 8 ff. par cahier. — C. rom.; titre g. r. et n. — 30 vers par page. — Au-dessous du titre : *Prédication de J. C.*, bois signé : ⚜ (reprod. p. 250, pour le Rosiglia, *Conversione de S. Maria Magdalena*, s. a.). Au verso, *Annonciation*, avec monogramme **L**. — Dans le texte, petites vignettes, dont une au r. *B*, porte le monogramme **b** (voir les reprod. p. 361).

R. E_8 : ❡ *Impressa in Venetia per Nicolo Zopino :/ & Vincentio cõpagni. Nel. M.D.XVIII./ adi. XXIIII. del mese de Septembre.* Le verso, blanc.

2002. — Nicolo Zoppino & Vicenzo de Polo, 23 septembre 1519; 8°. — (Modène, E)

Thesauro Spirituale Uulga/re in Rima z Hystoriato. Cõposto / Nouamẽte Da Diuote psone de / Dio z Della Gloriosa Uergine / Maria...

Réimpression de l'édition 24 sept. 1518. — Au verso du titre : *Annonciation*, avec signature : **vgo**, copie de la gravure des livres de liturgie de Stagnino (reprod. pour l'*Offic. B. M. V.*, 3 avril 1513; voir I, p. 442).

R. E_{iiii} : ❡ *Impressa in Venetia per Nicolo Zoppino :/ & Vincentio cõpagno Nel. M. D. xix./ Adi. xxiii. del mese de Septembre.* Le verso, blanc.

2003. — Nicolo Zoppino & Vicenzo de Polo, 2 novembre 1524; 8°. — (Milan, T)

❡ *Thesauro spirituale vulgare in / rima historiato. Composto nouamẽ / te da diuote persone de Dio z del / la gloriosa Vergine Maria...*

Réimpression de l'édition 24 sept. 1518. — Au verso du titre : *Crucifixion*, copie de la gravure des livres de liturgie de Stagnino.

R. E_8 : ❡ *Stampata nella ïclita citta di Venetia p Ni/colo Zopino e Vicẽtio cõpagno. Nel. M. D./ xxiiii. Adi. II. de Nouẽb...* Le verso, blanc.

2004. — S. a. & n. t. (incomplet); 8°. — (Modène, E)

Thesauro spirituale vulgare in / rima z hystoriato. Composto nouamẽ / te da diuote persone de Dio z del/la gloriosa vergine Maria...

Exemplaire incomplet du dernier feuillet. — Réimpression de l'édition 2 nov. 1524.

1518

LUCHINUS (R.P.F.) de Aretio. — *Egregium ac perutile opusculum.*

2005. — Bernardino Vitali, septembre 1518; 8°. — (Pérouse, C)

EGREGIVM AC / PERVTILE OPVSCVLVM PER REVE/RENDVM PATREM FRATREM

LVCHI/nū *de Aretio Mediolañ... Compilatum: de | Prologis seu Proemijs : materna lingua | accuratissime ɔscriptis : deseruientib' | per totā quadragesimā predicare | volētib'...*

84 ff. n. ch., dont le dernier est blanc, s. : *a-l*. — 8 ff. par cahier, sauf *l*, qui en a 4. — C. g. — 32 ll. par page. — Au bas de la page du titre, petite marque du *guerrier chevauchant un taureau*, avec les initiales ·z· ·м· /в в¹. — V. a_4. *Crucifixion*, bois emprunté de l'*Offic. B. M. V.*, 2 août 1512 (voir reprod. I, p. 438). — R. a_5. En tête de la page, bois provenant du matériel de Jean du Pré, qui l'avait employé dans la *Vie des anciens Saintz Peres Hermites*, du 8 juin 1486² (voir reprod. p. 363).

V. l_3 : ℭ *Impressum Venetijs Per Bernardinum Venetum | De Vitalibus Anno Dñi. M D. XVIII.| Mensis Septembris.*

Luchinus de Aretio, *Egregium ac perutile opusculum*, sept. 1518 (r. a_5).

1518

Vigiliæ et Officium mortuorum.

2006. — Petrus Liechtenstein (pour Lucas Alantse), 1ᵉʳ octobre 1518; 8°. — (Munich, R)

Uigilie z officiū mortuorū in | notis secūdum rubricā Romanā. Et con| suetudinē Monasterij btē Marie vir/ginis alias scotoɋ viēne ceterorū/qȝ mōasterioɋ ordinis Scti | bñdicti...

Psalterio overo Rosario della Virgine Maria, 14 déc. 1518 (p. du titre).

54 ff. num., 1 f. n. ch., et 1 f. blanc, s. : *a-g*. — 8 ff. par cahier. — C. g. r. et n. — 30 ll. par page. — V. *a*. *Christ de pitié* : jésus debout, entouré de petits anges portant les instruments de la Passion ; encadrement à colonnes, dont le cintre est formé d'une branche d'arbre avec volutes de feuillage. — V. 53. *Immaculée Conception* (reprod. pour le *Brev. ord. S. Bened.*, 15 juillet 1519 ; voir II, p. 355). — Une in. o. avec figure de la Mort ; une autre in. o. à fond noir.

R. g_7 : *Anno. 1518. Kalendis Octobris. Ue/netijs. Ex officina litteraria | Petri Liechtenstein.| Impensis Luce | Alantse.| Bibliopole Uiennensis.* Au-dessous, le registre. Le verso, blanc.

1. Voir la note mise en renvoi au *Brev. Rom.*, Bernardino Vitali, 1523, 16° (II, p. 362).
2. Cf. Claudin, *op. cit.*, I, p. 232.

1518

Antonio da Pistoia. — *Philostrato et Pamphila*.

2007. — Georgio Rusconi, 20 octobre 1518; 8°. — (Venise, M)

Operetta Noua De | doi Nobilissimi Amãti Phi|lostrato ℟ Pamphila. Cõposta in Tragedia per Miser| Antonio da Pistoia : Noua|mente Impressa.

32 (8, 8, 8, 8) ff. n. ch., dont le dernier est blanc, s. : *A-D.* — C. rom.; titre g. — 30 vers par page. — Au-dessous du titre, bois avec monogramme ⊣I⋅C⊢ (reprod. pour le Tuppo, *Vita de Esopo*, s. l. a. & n. t.; voir II, p. 85). La page est entourée d'un encadrement à fond noir, d'un joli style.

R. D_7 : *Stampata in Venetia per Zorʒi | di Rusconi Milanese. Nel. M./CCCCC.XVIII. adi. XX.| de Octobre...* Le verso, blanc.

Psalterio overo Rosario della Virgine Maria,
14 déc. 1518 (r. B_2).

1518

Psalterio overo Rosario della Gloriosa Vergine Maria.

2008. — Georgio Rusconi, 14 décembre 1518; 8°. — (Séville, C — ✭)

24 (8, 8, 8) ff. n. ch., dont les deux derniers sont blancs, s. : *A-C.* — C. rom.; la première ligne du titre en c. g. — 22 ll. par page. — Au-dessous du titre : *la Ste Vierge tenant l'enfant Jésus*, bois à fond noir, orné d'arabesques en blanc (voir reprod. p. 363). Au verso, l'insigne de la Confrérie du St-Rosaire : un rosaire suspendu, passant dans le cercle d'une couronne à fleurs de lis que soulignent les initiales : R·S·M, le tout enfermé dans une couronne de feuillage, et sur fond criblé. — R. A_{ii} et r. *B. Annonciation*, avec monogramme ʟ, bois emprunté de l'*Offic. B. M. V.*, 2 août 1512. — V. *B. Visitation*, de même provenance. — R. B_{ii}. *Nativité de J. C.*, de même provenance. — V. B_{ii}. *Présentation au temple*, de même provenance (voir les reprod. de ces quatre gravures, I, pp. 436, 437). — R. B_{iii}. *Jésus au temple, parmi les docteurs*, petite vignette entourée de fragments de bordures diverses. — V. B_{iii}. *Veillée au jardin de Gethsemani*, bois emprunté du St Bonaventure, *Devote Medit.*, 27 févr. 1489. — R. B_{iiii}. *Flagellation*, de même provenance. — V. B_{iiii}. *Couronnement d'épines*, de même provenance. — R. B_5. *Portement de croix*, de même provenance. — V. B_5. Petite *Crucifixion*, du *Devote Medit.*, 26 avril 1490; fragments de bordure ornementale sur les côtés et au-dessous de la vignette. — R. B_6. *Résurrection*, du *Devote Medit.*, 28 août 1505. — V. B_6. *Résurrection*, du *Devote Medit.*, 27 févr. 1489. —

Psalterio overo Rosario della Virgine Maria, 4 août 1538.

Psalterio overo Rosario della Virgine Maria,
4 août 1528.

R. B_7. *Descente du S¹-Esprit,* de l'*Offic. B. M. V.*, 2 août 1512. — V. B_7. *Assomption,* petite vignette, encadrée de fragments de bordure ornementale. — R. B_8. *La S¹ᵉ Trinité* (voir reprod. p. 364).

V. C_6 : ⊄ *Impresso in Venetia per Georgio di / Rusconi Milanese: Nel. M. D./ XVIII. Adi. XIIII. del me/se de Decembre.*

2009. — Giovanni Andrea Vavassore e fratelli, 4 août 1538 ; 8°. — (Munich, R)

Psalterio o vero Rosario de la / Gloriosa vergine Maria: Cõ li suoi my/ sterij : ʒ Indulgētie: Nouamēte īpresso.

24 ff. n. ch., dont le dernier est blanc, s. : *A-C.* — 8 ff. par cahier. — C. g. — 27 et 35 ll. par page. — Au-dessous du titre : *Immaculée Conception* : la Sᵗᵉ Vierge, nimbée, debout sur la concavité d'un croissant de lune où est inscrit un profil humain ; elle tient, assis sur son bras droit, l'enfant Jésus, nu, la tête ornée du nimbe crucifère ; une auréole de rayons lancéolés entoure la Sᵗᵉ Vierge à partir du croissant de lune jusqu'à la hauteur du cou de Jésus ; dans le champ de la gravure, semis d'étoiles à droite et à gauche de la tête de Marie. — Du 1. A_7 au r. B_6, suite de quinze gravures : 1. *Annonciation.* — 2. *Visitation.* — 3. *Nativité de J. C.* — 4. *Présentation au temple.* — 5. *Jésus au temple parmi les docteurs.* — 6. *Veillée au jardin de Gethsemani.* — 7. *Flagellation.* — 8. *Couronnement d'épines.* — 9. *Portement de croix.* — 10. *Crucifixion.* — 11. *Résurrection.*¹ — 12. *Ascension.* — 13. *Descente du S¹-Esprit.* — 14. *Assomption.* — 15. *Couronnement de la Sᵗᵉ Vierge.* Plusieurs de ces bois, de la main de Vavassore, ont été employés dans des ouvrages publiés antérieurement : 1-4, 11-15, dans l'*Opera nova contemplativa* ; 6 et 7, dans le Giuliano Dati, *Passione di Christo,* 17 mars 1526, et dans le *Devote Medit.* s. a. ; 8 et 9, dans ces deux mêmes livres et dans l'*Op. nova. cont.* ; 10, dans l'*Op. nova cont.* et dans la *Passione* de Dati ; 5, dans une édition du *Libro del maestro e del discipulo,* 16 juin 1537, imprimée aussi par Vavassore (voir reprod. I, pp. 207, 382-384 ; et dans ce volume, pp. 365, 366).

R. C_7 : ⊄ *Impresso in Uineggia per Giouan/ Andrea detto Guadagnino./ Et Fratelli de Uauassore. Neli/ anni del nᵒ Signore./ M. D. xxxviii./ Adi. iiij. delme/se d'Agosto.* Au verso, marque de Vavassore.²

1. Ce bois est une copie de la figure du Sauveur dans la gravure sur cuivre de Mantegna, qui représente le Christ ressuscité entre S¹ André et S¹ Longin (Cf. Kristeller, *Andrea Mantegna,* p. 400).

2. Nous signalons simplement les éditions Nicolo Zoppino, février 1540 (Londres, BM) ; Alessandro de Viano, s. a. (Florence, L) ; et une édition s. l. a. & n. t. (✰), dont les bois sont des copies, plus ou moins grossières, de ceux de Vavassore.

1518

BURCHIELLO (Domenico). — *Sonetti*.

2010. — Alexandro Bindoni, 16 décembre 1518; 8°. — (Londres, BM)

Sonetti del / Burchiello.

76 ff. n. ch., dont le dernier est blanc, s.: *a-k*. — 8 ff. par cahier, sauf *k*, qui en a 4. — C. rom.; titre g. — 28 vers par page. — Au-dessous du titre, bois avec monogramme ·**N**· sur une pierre (voir reprod. p. 367)[1]. Le verso, blanc.

Burchiello, *Sonetti*, 16 déc. 1518 (p. du titre).

V. k_3 : ℂ *Impresso in Venetia per Alexandro Di/ Bindoni. Adi. 16. Decemb. 1518./* Au-dessous, le registre.

2011. — Georgio Rusconi, 18 mars 1521; 8°. — (Rome, A)

Sonetti del Burchiello No/uamēte stampati τ dili/gentemente cor/recti ∴

64 ff. n. ch., s.: *A-H*. — 8 ff. par cahier. — C. rom.; titre g. — 32 vers par page. — Au-dessous du titre, vignette à terrain noir : un personnage assis dans une chaire, etc. ; empruntée du Martial, *Epigrammata*, 5 déc. 1514 (voir reprod. p. 202). Le verso, blanc.

V. H_8 : le registre ; au-dessous : ℂ *Stampato in Venetia per Georgio di Ru/sconi. Nel Anno. M. D. XXI. Adi / XVIII. de Marʒo.*

2012. — Georgio Rusconi, 18 mars 1522; 8°. — (Rome, Vt)

Sonetti del Burchiello No/uamēte stampati τ dili/gentemē cor/recti.

Réimpression de l'édition 18 mars 1521.

V. H_8 : le registre ; au-dessous : ℂ *Stampato in Venetia per Georgio di Rus/coni. Nel Anno. M. D. XXII. Adi / XVIII. de Marʒo.*

Carracciolo (Ant.) [Notturno Napolitano], *Opera nova amorosa*, Bologna, 1ᵉʳ sept. 1519.

1518

BOCCACCIO (Giovanni). — *Nymphale Fiesolano.*

2013. — Georgio Rusconi, 19 décembre 1518; 8°. — (Milan, T)

1. Ce bois a été copié pour une édition de l'*Opera nova amorosa* d'Antonio Caracciolo (Notturno Napolitano), imprimée à Bologne par Hieronymo de Beneditti, 1ᵉʳ sept. 1519 (voir reprod. p. 367). — (Venise, M)

Bigi (Ludovico), *Omiliario quadragesimale*, 22 déc. 1518 (p. du titre).

Nymphale Fiesolano. Com/posto per il Clarissimo Poeta Mis/ser Ioanni Boccatio Fioren/tino Nouamête Impresso.

72 ff. n. ch., s. : *A-I*. — 8 ff. par cahier. — C. rom. ; titre g. — 3 octaves et demie par page. — Au-dessous du titre, bois emprunté de l'Ovide, *Epist. Heroïdes*, 10 juin 1506. Le verso, blanc. — V. I_5 : ℂ *Qui Finisse il Libro chiamato Nym/phale Fiesolano...* ℂ *Incominciano alchune belle Stâ/tie damore Pastorale : Compo/ste per Giouân Bruno da / Rimine.* — R. I_6. En tête de la page, vignette à terrain noir : quatre personnages luttant deux à deux ; un serpent dans l'angle de droite ; une femme assise à gauche. — In. o. à fond noir.

R. I_8 : ℂ *Impresso in Venetia per Zorʒi di Ru/sconi Milanese. Nel Anno della In/carnatione del nostro Signore/ Iesu Xpo. M. D. XVIII. / Adi. XIX. de De/cembre./...* Le verso, blanc.

1518

Bigi (Ludovico). — *Omiliario quadragesimale.*

2014. — Bernardino Vitali, 22 décembre 1518; f°. — (Venise, C — ☆)

Omiliario qua/dragesimale. Fondato de verbo ad verbum/ su le Epistole z Euāgelij si como corrono | ogni di secondo lo ordine de la Ro/mana Giesia...

118 ff. n. ch., s. : *a-v.* — 6 ff. par cahier, sauf *v*, qui en a 4. — C. rom.; titre g. — 2 col. à 44 ll. — Au-dessous du titre, médaillon circulaire avec figures de S¹ Pierre et S¹ Paul, inscrit dans un cadre à fond noir, signé du monogramme 🅛🅐 (voir reprod. p. 368).

R. *v₄* : ⊄ *Stāpata in Venetia per Bernardin di Vidali/ Venetian. adi. xxii. Decēbrio. M.D. xviii.* Au-dessous, petite marque, aux initiales ·z· ·m· / bb.¹ Le verso, blanc.

Pacifico (Frate), *Summa de confessione*, 31 janvier 1518 (p. du titre).

1518

Directorium pro diocesi Ecclesiæ Pataviensis.

2015. — Petrus Liechtenstein (pour Jacobus Schnepf), 21 janvier 1518; 8°. — (Budapest, A)

Directorium pro diocesi insignis Ecclesie | patauieñ ... Uenetijs in Edibus Petri Liechtenstein:

376 ff. n. ch., s. : *A-D, a-*ʒ, τ, ɔ, ꝗ, *A-R*, ꝶS. — 8 ff. par cahier, sauf R et S qui en ont 4. — C. g. r. et n. — 39 ll. par page. — Page du titre, au-dessus de l'indication de lieu : figures à mi-corps de S¹ Maximilien, S¹ Etienne, et S¹ Valentin, nimbés, chacun dans une niche à coquille ; le premier, vêtu des ornements épiscopaux, avec la mitre, tient un livre ouvert de la main gauche, et sa crosse de la main droite ; S¹ Etienne tient de la main droite la palme du martyre, et de la main gauche, dans un pli de sa robe, trois pierres ; S¹ Valentin, en costume épiscopal, fait de la main droite le geste de la bénédiction. Au-dessous de ces trois figures, trois écus d'armoiries, celui du milieu souligné de la date : *1518*. Le verso, blanc.

R. *R₄* : *Uenetijs in edibus Petri Liechtenstein. Impensis pro/uidi uiri Iacobi Schnepf ciuis patauieñ. Anno virginei | Partus. 1518. Die. 21. Ianua...* Au-dessous, le registre ; plus bas, la marque, entre les deux noms : *Iacobus // Schnepf.* Le verso, blanc.

1. Voir la note mise en renvoi au *Brev. Rom.*, Bernardino Vitali, 1523, 16° (II, p. 362).

1518

Cornazano (Antonio), *Proverbii*, 22 août 1523.

Pacifico (Frate). — *Summa de Confessione.*

2016. — Cesare Arrivabene, 31 janvier 1518; 8°. — (Munich, R — ☆)

Summa de Confessi/one cognominata Pacifica :... nouamẽte con di/ligẽtia reuista. A¿õte le figure de li arbori de la ɔsan/ guinita & affinita : & molte altre singularissime cose.

208 ff. num., s. : *A-Z, &, AA-BB.* — 8 ff. par cahier. — C. rom. ; la première ligne du titre en c. g. — 32 ll. par page. — Au-dessous du titre, bois signé du monogramme **G** (voir reprod. p. 369). — R. LXXXII: *Arbor consanguinitatis ;* un arbre sur lequel est monté un personnage, tenant les maîtresses branches à droite et à gauche ; indication des degrés de parenté sur de petits cartouches suspendus à l'arbre.

R. CCVIII: ℂ *Finisse qui la summa intitulata pacifica composta / per el uenerando canonista & theologo frate Pacifico / in lingua materna... Nouissimamẽte stãpata in uenetia cõ sum/ma diligentia da Cęsaro arriuabeno ueneto... Ne li anni / del nostro signore. MD XVIII. adi ultimo ¿ener.* Au-dessous, le registre. Plus bas, marque aux initiales ·A·. Le verso, blanc.
G

1518

Ovidius (Publius) Naso. — *Amorum libri III.*

2017. — Joanne Tacuino, janvier 1518 ; f°. — (Venise, M)

P. OVIDII NA / SONIS AMORVM LIBRI / TRES. DE MEDICAMI/NE FACIEI LIBELLVS : / ET NVX. / INFINITIS PENE ERRORI/BVS E MANVSCRIPTIS EXEM/PLARIBVS EMACVLATI./...

6 ff. prél. n. ch., s. : *AA.* — 89 ff. num. et 1 f. blanc, s. : *A-P.* — 6 ff. par cahier. — C. rom. ; les dernières lignes du titre, à partir de la 9ᵐᵉ, en c. g. — 2 col. à 66 ll. — Page du titre : encadrement ornemental, avec figures de dauphins affrontés sur les côtés. — Dans le corps de l'ouvrage, trois vignettes, une en tête de chaque livre.

V. P_5 : *Venetiis In Aedibus Ioannis Tacuini de Tridino Anno M. D. XVIII. Mense Ianuario.* Au-dessous, le registre ; plus bas, la marque, à fond noir, aux initiales ·Z·T·.

1518

Cornazano (Antonio). — *Proverbii in facetie.*

2018. — Francesco Bindoni & Mapheo Pasini, 1518 ; 8°.

Brunet (II, col. 277) et Graesse (II, p. 265) citent cette édition, mais sans dire

si elle contient des gravures. Il est probable que l'édition de 1526, des mêmes imprimeurs, n'a été qu'une réimpression de celle-ci.

2019. — Nicolo Zoppino & Vicenzo de Polo, 22 août 1523 ; 8°. — (Paris, A ; Rome, Vt)

PROVERBII DE MES/SER ANTONIO COR/NAZANO IN FA/CECIA. ET | LVCIANO | De Asino aureo uulgari & istoria/ti nouamente stampati...

Cornazano (Antonio), *Proverbii*, 22 août 1523.

52 ff. n. ch., s. : *A-H*. — 8 ff. par cahier, sauf *A, B, H*, qui en ont 4. — C. ital. — 29 ll. par page. — Page du titre : encadrement ornemental. — Les *Proverbes* de Cornazano se terminent au r. *E*. Au verso : *LVCIANO VVLGARE TRADVT/TO DAL CONTE MATTEO | MARIA BOIARDO*. — Dans le texte, 12 vignettes pour les *Proverbes* et 14 pour l'*Ane d'or* (voir reprod. pp. 370, 371).

V. H_3 : marque du St Nicolas ; au-dessous : *Stampata nella inclyta Citta di Venetia per Nicolo | Zopino e Vincentio compagno. Nel. M. cccc. | XXIII. Adi. XXII. de Agosto...* — R. H_4, en grandes cap. rom. noires : FAMA /. N.Z. | VOLAT. Le verso, blanc.

2020. — Nicolo Zoppino, 1525 ; 8°. — (Florence, N — ☆)

Prouerbij d'. M. | Antonio Cornazano in Face/tie : ristāpati di nuouo :... M.D.xxv.

48 ff. n. ch., dont le dernier est blanc, s. : *A-F*. — 8 ff. par cahier. — C. ital. ; titre g. r. & n. — 28 ll. par page. — Page du titre : encadrement architectural. — Dans le texte, 18 vignettes, de l'édition 22 août 1523.

V. F_6 : marque du St Nicolas ; au-dessous : *Stampata in Venetia per Nicolo Zo/pino de Aristotile di Rossi de | Ferrara. M.D.XXV.* — R. F_7 : la table ; le verso, blanc.

2021. — Nicolo Zoppino, 1526 ; 8°. — (Florence, N)

Prouerbi di M./ Antonio Cornazano in Fa/cetie : ristampati di nuouo :... M. D. xxvj.

40 ff. n. ch., s. : *A-E*. — 8 ff. par cahier. — C. ital. ; titre g. r. et n. — 30 ll. par page. — Page du titre : encadrement architectural. — 17 vignettes (une de moins que dans l'édition de 1525, et dans un ordre un peu différent).

V. E_7 : *Stampata in Vinegia per Nicolo | Zoppino di Aristotile di Rossi/da Ferrara. M D XXVI.* — R. E_8 : la table ; le verso, blanc.

Cornazano (Antonio), *Proverbii*, s. l. n. & n. t. (p. du titre).

2022. — Francesco Bindoni & Mapheo Pasini, octobre 1526 ; 8°. — (Venise, M)

Prouerbij d'. M./ Antonio Cornazano in Fa/cetie: di nouo ristāpati :... M. D. XXVI.

40 ff. num., s. : *A-E*. — 8 ff. par cahier. — C. ital. — 32 ll. par page. — Page du

titre : encadrement architectural. — Le verso, blanc. — Dans le texte, 17 vignettes copiées de celles de l'édition Zoppino, 1525.

V. 39 : ℭ *Stampati nella Inclyta Citta di Vinegia per / Francesco Bindoni, & Mapheo Pasini, / compagni, Nel anno. M. D. / XXVI. Del mese di Octobrio...* — R. 40 : la table ; le verso, blanc.

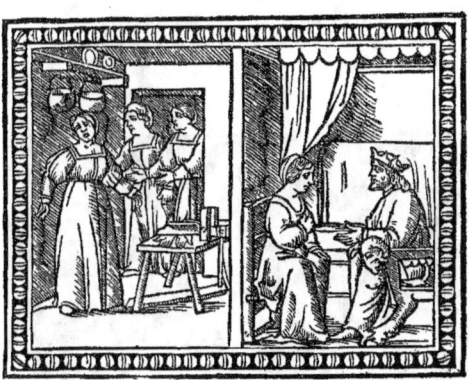

Historia de la regina Oliva, 4 avril 1519.

2023. — S. l. a. & n. t. ; 8°. — (Londres, BM)

PROVERBII. / *DI MESSER ANTONIO CORNAZANO / in Facecie, di nuouo ristampati, con tre Prouerbii / aggiunti : & due Dialoghi nuoui./...*

40 ff. n. ch., dont le dernier est blanc, s. : *A-E*. — 8 ff. par cahier. — C. ital. — 30 ll. par page. — Au bas de la page du titre : scène à trois personnages (voir reprod. p. 371). — Dans le texte, 17 vignettes, copiées de celles de l'édition Zoppino, 1525. — V. E_7 : *IL FINE.*[1]

1518

PETRUS Hispanus (Joannes Papa XXI). — *Thesaurus pauperum.*

2024. — Georgio Rusconi, 1518 ; 4°.

En tête du f. a_{ii} : *Qui incomincia il libro chiamato Thesoro de poveri : compilato et facto per Magistro Piero Spano.* — Frontisp. gr. s. bois.

(Extrait d'un catalogue de librairie.)[2]

1. Nous signalons encore les réimpressions publiées par Zoppino en 1535, et par Francesco Bindoni et Mapheo Pasini en novembre 1538 et avril 1546.

2. Une édition de cet ouvrage a été imprimée en 1543 par Augustino Bindoni, avec une vignette sur la page du titre : *Thesaurus Pauperum. Opera intitulata Thesoro di Poueri Composta per Messer Pietro Hispano.* In-8° ; 88 ff. s. : *a-l*, par 8 ; c. rom. ; à la fin : ℭ *Stampata in Vinegia per Agostino de Bendoni. Nellanno del Signore M. D. XXXXIII. Adi. VI. de Febraro.* — (Florence, L)

1519

Historia de la Regina Oliva.

2025. — S. l. & n. t., 4 avril 1519 ; 4°. — (Chantilly, C)
Hystoria de la Regina Oliua.

4 ff. n. ch., s. : *A*. — Titre g. ; les deux premières octaves, au bas du recto *A*, et les 9 suivantes, au verso, en c. rom., sur 2 col. ; le reste du poème en c. g., sur 3 col., à

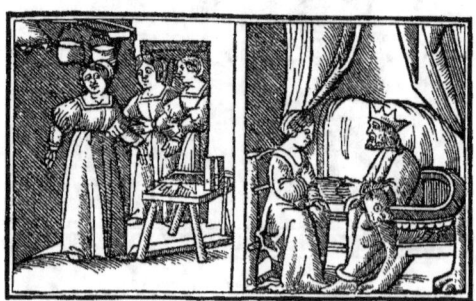

Historia de la regina Oliva, s. a. (Vavassore).

6 octaves. — Au-dessous du titre, bois à deux compartiments : à droite, l'empereur Julien déclarant à sa fille son amour incestueux ; à gauche, Oliva se coupant les mains au moyen d'un engin accommodé par elle-même[1] (voir reprod. p. 372). — V. A_4 : *Finis. 1519. Adi. 4. aprile.*

2026. — Joanne Baptista Sessa, s. a. ; 4°. — (Londres, BM)
Istoria piaẓeuole de la Regina Oliua e come/suo padre lauoleua p moiere e come lei se taio le mane & come lei le apresento a suo padre...

8 (4, 4) ff. n. ch., s. : *A-B*. — C. rom. — 2 col. à 4 octaves et demie. — Page du titre : encadrement au trait, emprunté de l'Esope, *Fabulæ*, 31 janvier 1491. Au-dessous du titre, marque aux initiales de J. B. Sessa.
V. B_4 : *Stampata in Venetia per Maestro / Baptista Sessa.* Au-dessous, marque à fond noir ; plus bas, bois au trait, emprunté du Tuppo, *Vita Esopi*, 27 mars 1492.

2027. — Giovanni Andrea Vavassore, s. a. ; 4°. — (Londres, BM)
☾ *Historia de la Regina Oliua.*

4 ff. n. ch., s. : *A*. — C. rom.; titre g. — 2 col. à 52 vers. — Au-dessous du titre,

[1]. L'empereur Julien, dans le poème, loue, entre autres charmes de sa fille, la beauté de ses mains ; c'est pour se priver de cet attrait particulier qu'Oliva se résout à une affreuse mutilation.

bois à deux compartiments, copié de celui de l'édition 4 avril 1519 (voir reprod. p. 373).
V. A_4 : ℭ *Per Giouanni Andrea Valuassore / detto Guadagnino.*

2028. — S. l. a. & n. t. ; 4° *(a)*. — (Londres, BM)
La Historia de Oliua.

8 ff. n. ch., s. : *A.* — C. rom. ; titre g. — 2 col. à 34 et 35 vers ; le r. A_8 est imprimé sur une seule colonne ; le verso, blanc. — Au-dessous du titre, bois à terrain noir emprunté de l'*Historia della regina Stella et Mattabruna*, s. l. a. & n. t. (n° 2410).

Historia de la regina Oliva, s. l. a. & n. t. *(b).*

2029. — S. l. a. & n. t. ; 4° *(b)*. — (Milan, T)
Istoria de la Regina Oliua.

4 ff. n. ch., & n. s. — Le 1ᵉʳ f. en c. rom. (moins le titre), sur 2 col. à 4 octaves & demie ; les ff. suivants en c. g., sur 3 col. à 6 octaves. — Au-dessous du titre, bois à deux compartiments (voir reprod. p. 374).

1519

RAMPEGOLIS (Antonius de). — *Figuræ Bibliæ.*

2030. — Cesare Arrivabene, 9 avril 1519 ; 8°. — (Séville, C)

Figure biblie / Figure biblie edite per / eximium theologum fratrem antonium de rampe / golis : ordinis eremitarum sancti augustini...

24 (8, 8, 8) ff. prél. n. ch., s. : ✠, ✠✠, ✠✠✠.
— 263 ff. num. et 1 f. blanc, s. : *a-z*, &, ɔ, ℞, *aa-gg*. — 8 ff. par cahier. — C. rom. ; les deux premières lignes du titre en c. g. — 33 ll. par page. — R. *1*. A gauche du commencement du texte : David adorant le Seigneur. — Dans le corps du volume, quelques autres petits sujets hagiographiques. — In. o. de divers genres.
V. CCLXIII:... *Impresseq3 Ve/netiis summa diligentia per Cæsarem arriuabenū Ve/ne-tum. Anno domini millesimo quingentesimo deci/monono : die uero nono aprilis.* Au-dessous,

Gabrielli (Ubaldina de), *Vita de S. Francesco d'Assisi*, 16 avril 1519 (v. F$_{iii}$).

le registre. Au bas de la page, marque à fond noir, aux initiales $\cdot{A \atop G}\cdot$

1519

GABRIELLI (Contarina Ubaldina de). — *Vita di S. Francesco d'Assisi*.

2031. — Nicolo Zoppino & Vicenzo de Polo, 16 avril 1519; 8°. — (Séville, C)

Exemplaire incomplet. 76 ff. n. ch. ; il ne reste que les 4 derniers ff. du cahier *A*, qui doit être de 8 ff. Les autres cahiers, de 8 ff. également sont signés : *B-K*. — C. rom. — 30 vers par page. — 41 vignettes représentant des épisodes de la vie du saint ermite (voir reprod. pp. 375, 376). — V. H$_8$: *FINIS./ Composto per la facundissima Magnifi/ca Madonna Contarina Vbaldi/na de Gabrielli da Eugubbio./* ❡ *Qui incomincia la uita & miracholi del / glorioso confessore sancto Vbaldo da / Eugubbio Episcopo de Perusia :* ... En tête de ce second poème, du même auteur, qui commence au r. *I*, une vignette (voir reprod. p. 376). — R. I$_5$: *Cãpitulo ad la gloriosa Vergine Maria / p̄ la p̄fata Mag. Ma. Cõtarina Vbaldi/na dei Ghabrielli da Eugubbio :* ... Au-dessous de ce titre : une femme à genoux devant la Ste Vierge et l'enfant Jésus ; vignette du Cornazano, *Vita de la Madonna*, 22 août 1517.
R. K$_8$: ❡ *Stampata in Venetia per Miser/ Nicolo Zopino e Vin/centio suo compagno/ M. ccccxix. adi / xyi. Aprile.* Le verso, blanc.

1519

MANCINELLI (Antonio). — *Donatus melior ; Catonis carmen de moribus*, etc.

2032. — Georgio Rusconi, 18 avril 1519 ; 4°. — (Rome, Ca)

Omnia ope/ra antonii mancinel/li Veliterni cū q̄busdã ĩ locis ɔmētaria explanatõe Ascēsii...

80 ff. n. ch., s. : *a-k*. — 8 ff. par cahier. — C. rom. — De 33 à 46 ll. par page. —

Gabrielli (Ubaldina de), *Vita de S. Francesco d'Assisi*, 16 avril 1519 (v. G_iii).

Page du titre : encadrement ornemental à fond noir. — R. a_ii. Grande in. o. P, à bordure marginale, sur fond noir, renfermant un portrait d'homme à mi-corps. R. k_8 : ⌠ *Impressum Venetiis per Georgium de Rusconibus. Anno Domini. M. / D. xix. Die. xyiii. Aprilis.* Le verso, blanc. Les autres opuscules de Mancinelli, reliés à la suite de celui-ci, sont sans gravures.

1519

Duranti (Gulielmo). — *Rationale divinorum officiorum.*

2033. — Bernardino Vitali, 25 mai 1519; f°. — (Munich, R; Bologne, U)

Rationale diuino/Rum officioᷟ. Reuerendissimi / dñi Guilielmi duranti epi/ mimatēsis marginalib' / summarijs refertum z quāplurib' mendis / z defectib' emen/datū...

10 ff. prél., n. ch., s. : A. — 147 ff. num. & 1 f. n. ch., s. : a-t. — 8 ff. par cahier, sauf s et t, qui en ont 6. — C. g. — 2 col. à 67 ll. — Au-dessous du titre : un pape assis sur son trône ; groupes de cardinaux assis, à droite et à gauche ; sur la droite, au premier plan, un évêque agenouillé, tenant des deux mains un livre, et un clerc, à genoux également, tenant une mitre. — Encadrement ornemental. — Dans le texte, quelques in. o. à figures.

V. CXLVII : *...Impressus fuit / per Bernardinum de Uita/libus Uenetum : Anno Dñi M.D.xix. die/. xxv. Maij.* Au bas de la page, le registre. — R. t_6 : grand médaillon avec figure de l'Évangéliste S' Marc (voir reprod. p. 377). Le verso, blanc.

1519

Antonio de Lebrija. — *Vocabularium Nebrissense.*

2034. — Bernardino Benali (pour Domenico di Nesi, de Florence), 1ᵉʳ juin 1519; f°. — (Rome, VE)

⊄ *Uocabularium Nebrissense Ex Siciliensi sermone In latinū / L. Christophoro Schobare Bethico Interprete traductum.*

116 ff. num., s.: A-O. — 8 ff. par cahier, sauf A et O, qui en ont 10. — C. rom. ; titre g. — 6 col. à 70 ll. — Au-dessous du titre, bois oblong : l'auteur et Christophe Escobar, traducteur de l'ouvrage, assis à un bureau ; pour parfaire la justification, on a ajouté, à droite et à gauche, deux fragments d'autres bois, représentant des armoires à livres, ouvertes (voir reprod. p. 378).

Gabrielli (Ubaldina de), *Vita de S. Francesco d'Assisi*, 16 avril 1519 (r. I).

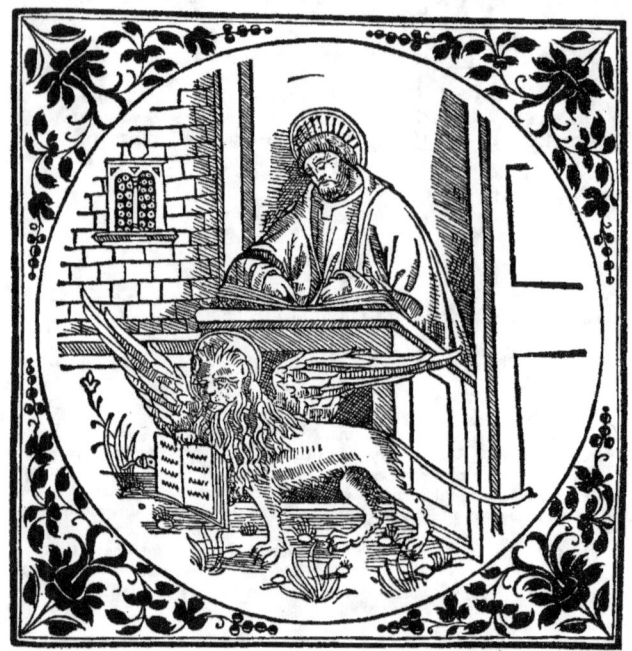

Duranti (Gulielmo), *Rationale divinorum officiorum*, 25 mai 1519 (r. t₁).

R. CVXI (au lieu de : CXVI) : ... *Ve/netiis Impressum per Bernardinũ / Benalium. Expensis Domini Dñici / di Nesi Florētini, & socioᵣ. Anno sa/lutis Christiane. M. D. XIX. Men/se Iunii Die prima explicitum*. Le verso, blanc.

2035. — Bernardino Benali (pour Domenico di Nesi, de Florence, et Marcus Jacobus), 30 juin 1525 ; f°. — (Rome, VE)

Uocabularium Nebrissense : / ex latino sermone in Sicilien/sem z hispanienseʒ denuo tra/ductum...

8 ff. n. ch., & 228 ff. num., s. : *A-Z, AA-GG*. — 8 ff. par cahier, sauf *FF* et *GG*, qui en ont 6. — C. rom. ; titre g. r. — 3 col. à 72 ll. — Page du titre ; encadrement ornemental, avec monogramme ✠·G· (reprod. pour le *Vite de SS. Padri*, avril 1532 ; voir II, p. 51). Au-dessous du titre, bois de l'édition latine, 1ᵉʳ juin 1519. — In. o. à fond noir.

R. CCXXVII : ⊂ *Aelij Antonij nebrissensis grãmatici lexicon latinũ atqʒ hi/spanũ... Uenetijs Impressum per Bernardinũ Benaliũ Bergomēsem. Expēsis nobi/liũ viroᵣ. Dñi dñici Di nesij florentini: z Marci Iacobi fideliũ mercato/rũ. Anno Salutis Christiane. M. CCCCC. XX. Die vltima mēsis Iunij*. — R. CCXXVIII : le registre ; au-dessous, marque à fond noir, avec initiale B. Le verso, blanc.

1519

Stoa (Joannes Franciscus Quintianus). — *De syllabarum quantitate Epographia.*

2036. — Gulielmo de Monteferrato, 20 juin 1519; 4°.

Ioa. Francisci Quintiani Stoæ Brixiani poetæ laureati de syllabarum quantitate Epographia.

Antonio de Lebrija, *Vocabularium Nebrissense*, 1ᵉʳ juin 1519 (p. du titre).

Sur la page du titre, portrait de l'auteur, écrivant (voir reprod. p. 379); au-dessous : *Cui sunt ora : Cui stigmata quinq3 : Poetæ | Bilbilis assertor : Porticus adest.| IOAN. FRANCI. QVINTI. STOAE.*

A la fin : *Impressum Venetiis p Gulielmum de Môteferrato. M.D. XIX. die. XX. Iunii*[1].

1519

Aron (Pietro). — *Toscanello in Musica*

2037. — Bernardino & Matheo Vitali, 5 juillet 1519; f° — (Rome, Vt)

TOSCANELLO IN MVSICA DI MESSER | PIERO ARON FIORENTINO DEL OR/DINE HIEROSOLIMITANO ET | CANONICO IN RIMINI...

1. Nous donnons cette note, telle qu'elle nous a été transmise, sans indication de bibliothèque. — Le bois est une copie de celui de l'édition imprimée à Pavie, par Jacobus de Burgofranco, 30 juin 1511 (voir reprod. p. 379).

Par suite d'une erreur de copie qui, malheureusement, a ppé à la correction, la première édition du *Toscanello in ca*, de Pietro Aron, a été attribuée à l'année 1519, au lieu de ée 1523. La description portant le n° 2037 doit être considérée ne nulle et non avenue.

82 ff. n. ch., s.: *a, A-O*. — 4 ff. par cahier, sauf *O*, qui en a 6. — C. rom. — 36 ll. par page. — Le verso du titre, blanc. — V. a_4. Grand bois avec monogramme 🜛 (voir reprod. p. 380). — Belles in. o.

V. O_5: *Stampato in Venetia per maestro Bernardino & maestro Matheo / de Vitali venitiani el di. V. Iulii mille cinquecento. xxix.* Au-dessous, le registre. — Le verso du dernier f., blanc.

2038. — Bernardino & Mattheo Vitali, 24 juillet 1523 ; 4°. — (Londres, BM — ☆)

Stoa (Quintianus), *De syllabarum quantitate*, 20 juin 1519.

THOSCANELLO DE LA / MVSICA DI MESSER / PIETRO AARON FIO / RENTINO CANO/NICO DA RI/MINI.

55 ff. n. ch., dont le dernier est blanc, s.: *a, A-M*. — 4 ff. par cahier, sauf *B*, qui en a 5, et *M*, qui en a 6. — C. rom. ; le titre en rouge. — 36 ll. par page. — Page du titre : encadrement employé dans plusieurs livres de Gregorio de Gregorii (rinceaux de feuillage sur fond de hachures, figures d'animaux et d'oiseaux, etc.). — V. a_4. Grand bois avec monogramme 🜛 de l'édition 5 juillet 1519. — Jolies in. o. au trait et à fond noir. — Tableaux de notation musicale.

V. M_5 : le registre (*Tutti sono duerni saluo B che sono charte 2 e mezza et M terno*); au-dessous : *Impressa in Vinegia per maestro Bernardino et maestro / Mattheo de uitali fratelli Venitiani... nel di. XXIIII. di Luglio. M.D. XXIII.*

2039. — Bernardino & Mattheo Vitali, 5 juillet 1529 ; f°. — (Venise, M)

TOSCANELLO IN MV-SICA DI MESSER / PIERO ARON FIORENTINO DEL OR/DINE HIEROSOLIMI-TANO ET / CANONICO IN RIMINI...

64 ff. n. ch., s.: *a, A-O*. — 4 ff. par cahier, sauf *L* et *O*, qui en ont 6. — C. rom. — 37 ll. par page. — V. a_4. Grand bois, avec monogramme 🜛, de l'édition 5 juillet 1519. — Belles in. o., dont deux au trait.

V. O_5: *Stampato in Vinegia per maestro Bernardino & maestro Matheo / de Vitali venitiani el di V. Iulii mille cinquecento. xxix./* Au-dessous, le registre.

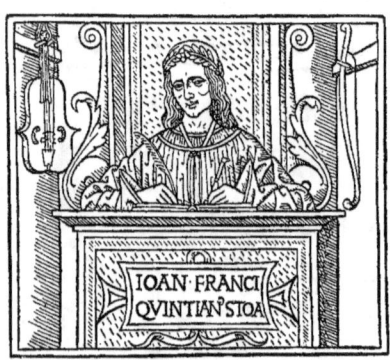

Stoa (Quintianus), *De syllabarum quantitate* ; Pavie, 30 juin 1511.

1519

STOA (Joannes Franciscus Quintianus). — *De syllabarum quantitate Epographia.*

2036. — Gulielmo de Monteferrato, 20 juin 1519; 4°.

Ioa. Francisci Quintiani Stoæ Brixiani poetæ laureati de syllabarum quantitate Epographia.

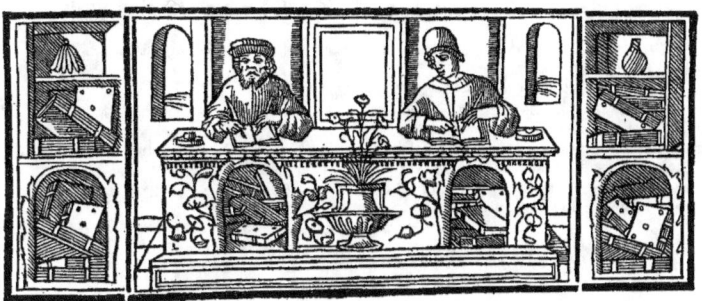

Antonio de Lebrija, *Vocabularium Nebrissense*, 1ᵉʳ juin 1519 (p. du titre).

Sur la page du titre, portrait de l'auteur, écrivant (voir reprod. p. 379); au-dessous : *Cui sunt ora : Cui stigmata quinq3 : Poetæ | Bilbilis assertor : Porticus adest./ IOAN. FRANCI. QVINTI. STOAE.*

A la fin : *Impressum Venetiis p Gulielmum de Môteferrato. M.D. XIX. die. XX. Iunii*[1].

1519

ARON (Pietro). — *Toscanello in Musica*

2037. — Bernardino & Matheo Vitali, 5 juillet 1519; f° — (Rome, Vt)

TOSCANELLO IN MVSICA DI MESSER | PIERO ARON FIORENTINO DEL OR/DINE HIEROSOLIMITANO ET | CANONICO IN RIMINI...

[1]. Nous donnons cette note, telle qu'elle nous a été transmise, sans indication de bibliothèque. — Le bois est une copie de celui de l'édition imprimée à Pavie, par Jacobus de Burgofranco, 30 juin 1511 (voir reprod. p. 379).

82 ff. n. ch., s.: *a*, *A-O*. — 4 ff. par cahier, sauf *O*, qui en a 6. — C. rom. — 36 ll. par page. — Le verso du titre, blanc. — V. *a*₄. Grand bois avec monogramme 🄶 (voir reprod. p. 380). — Belles in. o.

V. *O*₅ : *Stampato in Venetia per maestro Bernardino & maestro Matheo / de Vitali venitiani el di. V. Iulii mille cinquecento. xxix.* Au-dessous, le registre. — Le verso du dernier f., blanc.

2038. — Bernardino & Mattheo Vitali, 24 juillet 1523 ; 4°. — (Londres, BM — ☆)

THOSCANELLO DE LA / MVSICA DI MESSER / PIETRO AARON FIO / RENTINO CANO / NICO DA RI / MINI.

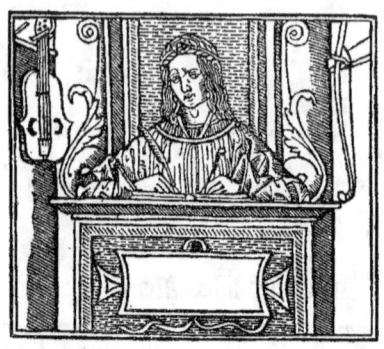

Stoa (Quintianus), *De syllabarum quantitate*, 20 juin 1519.

55 ff. n. ch., dont le dernier est blanc, s. : *a*, *A-M*. — 4 ff. par cahier, sauf *B*, qui en a 5, et *M*, qui en a 6. — C. rom. ; le titre en rouge. — 36 ll. par page. — Page du titre : encadrement employé dans plusieurs livres de Gregorio de Gregorii (rinceaux de feuillage sur fond de hachures, figures d'animaux et d'oiseaux, etc.). — V. *a*₄. Grand bois avec monogramme 🄶 de l'édition 5 juillet 1519. — Jolies in. o. au trait et à fond noir. — Tableaux de notation musicale.

V. *M*₅ : le registre (*Tutti sono duerni saluo B che sono charte 2 e mezza et M terno*) ; au-dessous : *Impressa in Vinegia per maestro Bernardino et maestro / Mattheo de uitali fratelli Venitiani... nel di. XXIIII. di Luglio. M.D. XXIII.*

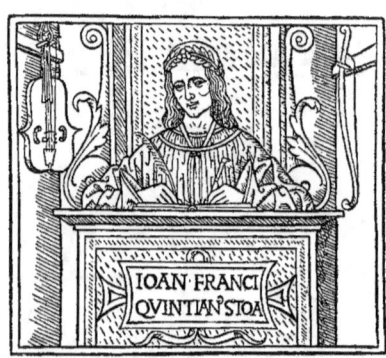

Stoa (Quintianus), *De syllabarum quantitate* ; Pavie, 30 juin 1511.

2039. — Bernardino & Mattheo Vitali, 5 juillet 1529 ; f°. — (Venise, M)

TOSCANELLO IN MVSICA DI MESSER / PIERO ARON FIORENTINO DEL OR / DINE HIEROSOLIMITANO ET / CANONICO IN RIMINI...

64 ff. n. ch., s. : *a*, *A-O*. — 4 ff. par cahier, sauf *L* et *O*, qui en ont 6. — C. rom. — 37 ll. par page. — V. *a*₄. Grand bois, avec monogramme 🄶, de l'édition 5 juillet 1519. — Belles in. o., dont deux au trait.

V. *O*₅ : *Stampato in Vinegia per maestro Bernardino & maestro Matheo / de Vitali venitiani el di V. Iulii mille cinquecento.xxix./* Au-dessous, le registre.

Aron (Pietro), *Toscanello in Musica*, 5 juillet 1519 (v. a_4).

2040. — Melchior Sessa, 19 mars 1539; f°. — (Londres, BM)

TOSCANELLO / in Musica di messer Piero Aron / Fiorentino del ordine Hiero / solimitano z Canonico / in Rimini...

36 ff. n. ch., s.: *A-I*. — 4 ff. par cahier. — C. rom.; le titre, sauf la première ligne, en c. g. — 51 ll. par page. — Page du titre : encadrement ornemental à fond de hachures, avec figures de dauphins affrontés sur les côtés. Au bas de la page, marque du *Chat*. — V. A_2. Grand bois, avec monogramme ß, de l'édition 5 juillet 1519. — Jolies in. o. — Tableaux de notation musicale.

V. I_4: *Stampato in Vineggia per Marchio Sessa Nelli anni del / Signore. M. D. XXXIX. a di. XIX. Marzo*. Au-dessous, le registre.

1519

MARULUS (Marcus). — *De humilitate et gloria Christi.*

2041. — Bernardino Vitali, 20 juillet 1519; 8°. — (Venise, C — ☆)

DE HVMILITATE / ET GLORIA CHRISTI / MARCI MARVLI / OPVS./ ✠

144 ff. n. ch., s.: *a-s*. — 8 ff. par cahier. — C. g.; le titre du volume et les titres-courants, en cap. rom. — 34 ll. par page. — Au-dessous du titre, petite marque du *guerrier chevauchant un taureau*, aux initiales ·z· ·M· / B B.[1] Au verso : *Crucifixion*, bois au trait emprunté du S. Bonaventura, *Devote Medit.*, 14 déc. 1497 (voir reprod. I, p. 371). — In. o. au trait.

V. s_6: ℭ *Impressit Venetijs Bernardinus de Vitalib' Vene-/tus. Anno Dñi. M. D. XIX. Die. XX. Iulij*. Au-dessous, marque du S^t *Marc*, aux initiales ·B·V·. Les trois pages suivantes sont occupées par les *Errata*. Le verso du dernier f., blanc.

1519

REGINO (Hieronymo) Eremita. — *De conservanda mentis et corporis puritate.*[2]

2042. — Gulielmo de Monteferrato, 1" octobre 1519; 8°. — (Séville, C)

De conseruanda mentis z / Corporis puritate.

16 (4, 4, 4, 4) ff. n. ch., s.: *A-D*. — C. rom.; titre g. — 22 ll. par page. — Au-dessous du titre, gravure au trait : *Annonciation* (reprod. pour le *Vita della gloriosa Virgine Maria*, 2 mai 1521; voir II, p. 94). — Au verso : *Dum Hieronymo Regino Eremita ad / alchune Spiritual figliole : nel stato Vir/ginale da Dio electe. Salute*. — In. o. à fond noir.

V. D_4: *Bononiœ. xiiii. Iulii. M.D. XIX*. Au-dessous : *Stampata in Vinetia per Gulielmū de / Monteferrato. Adi. prīo octobrio.*

1. Voir la note mise en renvoi au *Brev. Rom.*, 1523, du même imprimeur (t. II, p. 362).

2. L'auteur de ce petit traité est probablement le moine franciscain qui, sous le nom de Fra Hieronymo de Padua, publia en mars 1515, chez Alexandro Bindoni, un *Confessionale*, dont une édition postérieure, imprimée par Guglielmo de Monteferrato — 23 mars 1520 — porte dans le titre l'indication : *cōposta nel Heremo de Ancona*.

1519

CAMERINO (Pier Francesco, detto el Conte de). — *Opera nova de un villano nomato Grillo.*

2043. — Nicolo Zoppino & Vicenzo de Polo, 6 octobre 1519; 8°. — (☆)

Opera nuoua piaceuole / da ridere de vn villano lauoratore no-/mato Grillo quale volse douen-/tar medico in rima istoriata.

20 (8, 8, 4) ff. n. ch., s.: *A-C.* — C. rom.; la première ligne du titre en c. g. — 3 octaves et demie par page. — Au-dessous du titre, grand bois représentant une des premières scènes du poème (voir reprod. p. 382). Le verso, blanc. — Dans le texte, neuf vignettes illustrent d'autres passages du récit.[1]

R. C_4: *Stampato ĩ venetia per Nicolo zopino e / Vincentio cõpagno nel. M. cccc ./. xix. adi. xi. de Octobrio./ FINIS.* Le verso, blanc.[2]

Opera nova de un villano nomato Grillo,
6 oct. 1519 (p. du titre).

2044. — Nicolo Zoppino & Vicenzo de Polo, 31 janvier 1521; 8°. — (Florence, N)

⟨ *Opera nuoua piaceuole z / da ridere de vn villano lauoratore no/mato Grillo quale volse douen-/tar medico in rima istoriata.*

Réimpression de l'édition 6 oct. 1519.

R. C_4: *Stampato ĩ venetia per Nicolo zopino e / Vincentio cõpagno nel. M.cccc./xxi. Adi xxxi de Zenaro./ FINIS.* Le verso, blanc.[3]

1519

MAIRONI (Francesco). — *Sententiarum libri IV.*

2045. — Luc' Antonio Giunta, 8 novembre 1519; f°. — (Rome, An)

Franciscus de mayro/nis in sententias.

12 ff. prél. n. ch., dont les cinq premiers portent au bas, les signatures *1, 2, 3,*

1. L'illustration de cet opuscule est de la main du monogrammiste ᙭, qui a gravé pour Zoppino et son associé le frontispice de l'*Historia di Senso*, petit livre du même genre, imprimé le 19 déc. 1516.

2. Cette édition semble être inconnue de tous les bibliographes. Brunet et Libri citent, comme étant la première, la réimpression du 31 janvier 1521.

3. Autre réimpression, par Zoppino, en 1537. Nous mentionnerons encore les éditions publiées par les associés Francesco Bindoni & Mapheo Pasini en septembre 1528, et par Agostino Bindoni en 1549.

4, 5. — 273 ff. num. & 1 f. blanc, s. : *A-Z, AA-LL*. — 8 ff. par cahier, sauf *LL*, qui en a 10. — C. g. — 2 col. à 66 ll. — Page du titre : encadrement à figures. Au milieu du fronton, Dieu le Père, à mi-corps, bénissant, entouré de têtes d'anges ailées ; à chaque extrémité du bloc, deux *putti* ailés, dont un sonne de la trompette ; dans les montants, figures en buste : S^t Thomas, Albert le Grand, Egidio Romano, Aristote, Théophraste, Averroes, etc. ; bloc inférieur : sur la droite, une femme assise, la main posée sur une sphère céleste ; quatre personnages en robe auprès d'elle ; sur la gauche, une femme couronnée, assise, consultant un arbre généalogique ; auprès d'elle, cinq ecclésiastiques, dont deux évêques mitrés ; au milieu du bloc, marque du lis rouge florentin. — In. o. de divers genres.

V. 273 : ... *Uenetijs mandato z expensis nobilis viri domini Luceantonij de giunta Floren/tini 1519. die. 8. mensis Nouembris*. Au-dessous, le registre ; au bas de la page, marque du lis florentin, en noir.

Constitutiones Ecclesiæ Strigoniensis, 1^{er} déc. 1519
(p. du titre).

1519

Constitutiones Ecclesiæ Strigoniensis.

2046. — S. n. t., 1^{er} décembre 1519 ; 4°. — (Venise, M)

Côstitutiones Sinodales al•/me ecclesie strigoniensis./ Nouiter impresse.

14 ff. n. ch., *a-d*. — 4 ff. par cahier, sauf *d*, qui en a 2. — C. g. — 2 col. à 45 ll. — Au-dessus de la troisième ligne du titre *Annonciation* (voir reprod. p. 383). Ce bois a été copié par le monogrammiste **L** dans le *Vita de la gloriosa Virgine Maria*, 6 juin 1524 (reprod. II, p. 96). — Au verso, vignette représentant S^t *Augustin*, avec monogramme 𝕴 (voir reprod. p. 384).

R. *d*_{ii} : ⊂ *Impresse Uenetijs. M. D. XIX./ Die primo Decembris*. Le verso, blanc.

1519

Celestina, tragicomedia.[1]

2047. — Cesare Arrivabene, 10 décembre 1519 ; 8°. — (☆)

Constitutiones Ecclesiæ Strigoniensis,
1^{er} déc. 1519 (v. du titre).

Celestina./ Tragicomedia de Calisto z / Melibea nouamente tradocta de lingua castigliana / in italiano idioma. Aggiontoui di nouo tutto quel/lo cñ fin al giorno presente li māchaua... adorna/da etiam d' molte bellissime figure : segondo el nume/ro di soi acti :...

128 ff. num., s. : *A-Q.* — 8 ff. par cahier. — C. rom. ; les deux premières lignes du titre, en c. g. — 32 ll. par page. — Au-dessous du titre : une entremetteuse endoctrinant une jeune femme dans une chambre à coucher (voir reprod. p. 384). — Dans le texte, 16 vignettes tirées avec deux blocs, qui se répètent chacun huit fois. —In. o. de différents genres.

R. 128 : ℂ *Finisse la tragicomedia intitolata calisto & melibea :... Im/pressa cõ gran diligentia in uenetia per Cesaro arriua/beno uenitiano nelli anni del nostro signore mille cins/quecento e disinuoue a di diexe decembrio.* Au-dessous, le registre ; plus bas, marque à fond noir, aux initiales $\overset{\cdot A \cdot}{G}$. Le verso, blanc.

2048. — (Séville),[2] mai 1523 ; 8°. — (☆)

Tragicomedia de Calisto y Me-/libea : en la qual se cōtiene de mas de su agrada-/ble z dulce estilo : muchas sentēcias filosofales : /...

96 ff. n. ch., dont le dernier est blanc, s. : *A-M.* — 8 ff. par cahier. — C. g. ; titre r. et n. — 34 ll. par page. — Au-dessous du titre, bois représentant les principaux personnages de la pièce (voir reprod. p. 385).

— Dans le texte, vignettes, dont la plupart sont formées de la juxtaposition de plusieurs petits blocs distincts, personnages ou parties de décor.

R. M₇ : *El carro de febo despues de hauer dado / mill z quingentas veynte y tres bueltas / ambos entonces los hijos de leda / a phebo en su casa tienen posentado / quando este muy dulce y breue tratado /... fue en Seuilla impresso acabado./* ℂ *Finis.* Le verso, blanc.

Celestina, 10 déc. 1519 (p. du titre).

1. Consulter, à propos de cette tragi-comédie espagnole, si célèbre au xvi^e siècle, le catalogue Salva (1157-1174). Le premier acte aurait été composé par Juan de Mena ou par Rodrigo Cotta, et le reste de la pièce par Fernando de Rojas. La première édition aurait été publiée en 1499, à Burgos.

2. C'est avec raison que Salva (1158) attribue cette édition à Venise, bien que le dernier vers de la souscription donne Séville comme lieu d'impression.

2049. — Juan Batista Pedrezano, 24 octobre 1531; 8°. — (Londres, FM — ☆)

Tragicomedia de Calisto y / Melibea: enla qual se côtiene de mas de su agradable z dulce estilo...

108 ff. n. ch., dont le dernier est blanc, s. : *A-O.* — 8 ff. par cahier, sauf O, qui en a 4. — C. g. — 34 ll. par page. — Au-dessus du titre, bois de l'édition mai 1523. — Dans le texte, 24 vignettes.

R. O_3 : ℂ *El libro presente agradable atodas las estrañas na/ciones fue enesta inclita ciutad de Uenecia. Reim/presso por miscer Iuan batista Pedreҡano mercader / de libros... Lo acabo este año del Senor de. 1531. a dias / 24. de Otobre...* Le verso, blanc.

2050. — Melchior Sessa, 10 février 1531; 8°. — (Londres, FM)

Celestina./ TRAGICOMEDIA DE CALISTO ET ME/LIBEA NOVAMENTE TRADOTTA / De lingua Castigliana in Italiano idioma. Agiontoui di / nuouo tutto quello che fin al giorno presente li man/chaua...

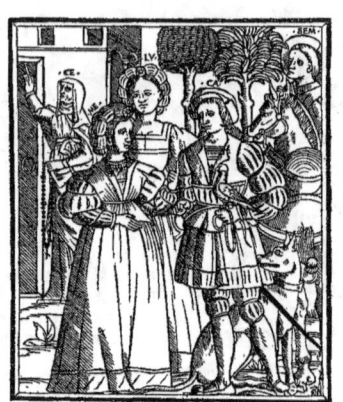

Celestina, mai 1523 (p. du titre).

112 ff. num. par erreur 113, s. : *A-O.* — 8 ff. par cahier. — C. ital. — 30 ll. par page. — Au-dessous du titre, bois de l'édition 10 déc. 1519; petite bordure de trèfles autour de la page. Le verso, blanc. — Dans le texte, 16 vignettes tirées avec trois blocs seulement, dont chacun est répété plusieurs fois.

R. du f. chiffré CXIII : *Finisse la Tragicomedia intitolata Calisto & Melibea./ tradotta de lingua spagnola in italiano idioma/ nouamente coretta, & stampata per / Marchio Sessa. M. D. XXXI./ Adi diese Febraro.* Au-dessous, le registre. Au verso, marque de Sessa.

2051. — Stephano Nicolini da Sabio, 10 juillet 1534; 8°. — (Londres, FM)

Tragicomedia de Calisto y / melibea enla qual se côtiene de mas de su / agradable z dulce estilo...

108 ff. n. ch., s. : *A-O.* — 8 ff. par cahier, sauf O, qui en a 4. — C. g. — 34 ll. par page. — Le bois du titre (voir reprod. p. 385), ainsi que les vignettes dans le texte, sont copiés servilement de l'édition Pedrezano, 24 octobre 1531; quelques différences seulement, çà et là,

Celestina, 10 juillet 1534 (p. du titre).

dans le placement des petits blocs juxtaposés qui représentent des personnages en scène.

R. O_4 ; ℭ *El libro presente agradable a todas las estrañas na/ciones fue enesta inclita ciudad de Uenecia. Reim/psso por maestro Estephano de Sabio impssor d' libros /... Lo acca/bo este año del Senor de. 1534. a dias diez de Iulio...* Le verso, blanc.

2052. — Pietro Nicolini da Sabio, juillet 1535; 8°. — (Rome, Vt — ✭)

Celestina./ TRAGICOMEDIA DE CALISTO ET ME/LIBEA NVOVAMENTE TRADOTTA/ De lingua Castigliana in Italiano idioma...

112 ff. num., s. : *A-O*. — 8 ff. par cahier. — C. ital. — 30 ll. par page. — Au-dessous du titre, bois de l'édition 10 déc. 1519. — Dans le texte, 16 vignettes, tirées avec trois blocs, qui se répètent chacun plusieurs fois.

R. CXII : le registre ; au-dessous : *Finisse la Tragicomedia intitolata Calisto & Melibea... stampata per Pietro de Nicolini da Sabio/ M. D. XXXV./ Del mese di Luio.* Le verso, blanc.

2053. — Stephano Nicolini da Sabio, 10 juin 1536; 8°. — (Londres, BM)

Segunda comedia de la fa/mosa Celestina en laqual se trata de la / Resurrection de la dicha Celestina : y / de los amores de Felides y Poládria /...

168 ff. n. ch., s. : *A-X*. — 8 ff. par cahier. — C. g. ; titre r. et n. — 34 ll. par page. — En tête de la page du titre, les armoiries de Domingo de Gaztelu, secrétaire de l'ambassadeur impérial auprès de la Seigneurie de Venise, et correcteur de cette édition. Le verso, blanc. — Dans le texte, 39 vignettes, composées de petits blocs qui ont été employés dans l'édition 10 juillet 1534.

R. X_8 : ℭ *El libro presente agradable a todas las estrañas na/ciones fue enesta inclita ciudad de Uenecia. Reim/presso por maestro Estephano da Sabio impressor... Lo acabo este año del/ Señor del 1536. a dias diez de Zuño...* Le verso, blanc.[1]

2054. — Giovanni Antonio et Pietro Nicolini da Sabio, mai 1541 ; 8°. — (Venise, M)

Celestina./ TRAGICOMEDIA DE CALISTO/ ET MELIBEA NVOVAMENTE / Tradotta de lingua Castigliana in Italiano idioma...

112 ff. num., s. : *A-O*. — 8 ff. par cahier. — C. ital. ; la première ligne du titre en c. g. — 30 ll. par page. — Au-dessous du titre, bois de l'édition 10 juillet 1534. Le verso, blanc. — Dans le texte, 16 vignettes.

R. CXII : le registre; au-dessous : *Finisse la Tragicomedia intitolata Calisto & Melibea... Stampata per Giouann' Antonio e Pietro de Nicolini / da Sabio. M. D. XLI./ Del mese di Mazzo.* Le verso, blanc.

2055. — Bernardino Bindoni, 1543; 8°. — (Londres, FM)

CELESTINA/ TRAGICOCOMEDIA DI / CALISTO E MELIBEA / Nuouamente Tradotta de Spagnolo / in Italiano Idioma./ In Venetia. M D XLIII.

119 ff. num. et 1 f. blanc, s. : *A-P*. — 8 ff. par cahier. — C. ital. — 28 ll. par page. — Page du titre, au-dessus de l'indication de lieu et de date, bois de l'édition mai 1523. — Dans le texte, 16 vignettes.

V. CXIX : le registre ; au-dessous : *Stampata in Vinetia per Bernardino de Bendoni./ M.D.XLIII.*

1. La *Segunda Celestina* a pour auteur Feliciano de Silva. Une autre continuation — avec ce même titre — de la fameuse tragi-comédie, a été composée par Salazar (voir catal. Salva, 1774).

1519

PLINIUS (Caius Cæcilius). — *Epistolarum libri IX.*

2056. — Joannes Rubeus Vercellensis, 15 décembre 1519; f°. — (Rome, VE)

C. PLI. CAECI / lij Iunioris Nouocomensis Plinij Se/cundi Ueronensis Nepotis libri Epistolarum nouem...

4 ff. prél. n. ch., s. : ✠. — 247 ff. num. et 1 f. blanc, s. : $a\text{-}\chi$, &, A-G. — 8 ff. par cahier, sauf *a*, qui en a 10, et &, qui en a 6. — C. rom.; titre g., sauf la première ligne, qui est en cap. rom. — Texte encadré par le commentaire ; 60 ll. par page. — Page du titre : encadrement ornemental avec fond de hachures et figures de deux dauphins affrontés sur les côtés. Au-dessous du titre, bois emprunté du Cicéron, *Epist. fam.*, 27 mai 1511, liv. III (reprod. I, p. 43). — Ce bois est répété onze fois dans le corps du volume. — In. o. à fond noir.

R. CCXLVII : ⊄ *Venetiis per Ioannem Rubeum Vercellēsem. Anno Dñi./ M.CCCCC.XIX. Die. XV. Decembris.* Au-dessous, le registre. Le verso, blanc.

1519

ERASMUS (Desiderius). — *De duplici copia verborum ac rerum ;* etc.

2057. — Gulielmo de Monteferrato, 29 décembre 1519 ; 4°. — (Rome, A)

DES. Erasmi Roterodami de dupli/ci Copia verborum ac rerum Commentarij duo./ ERASmi de ratione studij : deq3 pue/ris instituendis Commentariolus :...

6 ff. prél. n. ch., s. : ✠. — 62 ff. num., s. : *a-h.* — 8 ff. par cahier, sauf *h*, qui en a 6. — C. rom.; titre g. — 42 ll. par page. — Au bas de la page du titre, bois du Thibaldeo da Ferrara, *Opere*, du 10 décembre, même année. — In. o. à fond noir.

R. 62 : ⊄ *Venetiis per Gulielmum...* (ici une déchirure qui a fait disparaître la fin de la ligne) / *M.D.XIX. Die. xxix. Decembris.* Au-dessous, le registre. Le verso, blanc.

1519

SASSO (Pamphilo). — *Opera.*

2058. — Gulielmo de Monteferrato, 1er février ; 4°. — (Milan, M)

Opera del preclarissimo poe/ta Miser Pamphilo / Sasso Modenese./ Sonetti. ccccvij./ Capituli. xxxviij./ Egloge. v.

80 ff. n. ch., dont le dernier est blanc, s. : *A-K.* — 8 ff. par cahier. — C. rom. ; titre g. — 2 col. à 42 vers. — Page du titre : encadrement à motif ornemental sur fond noir ; au-dessous du titre, bois du Thibaldeo da Ferrara, *Opere*, du 10 décembre, même année.

V. K_7 : *Venetiis per Guilielmum de Fontane/to de Monteferrato. M.ccccc. xix./ Adi primo Febraro.*

2059. — S. l. & n. t., décembre 1522; 4°. — (Chantilly, C)
Strambotti del clarissimo poeta misser | Pamphilo Sasso Modonese.

4 ff. n. ch., s. : *A.* — C. g. — 2 col. à 6 octaves. — Au-dessous du titre : *Orphée charmant les animaux* (voir reprod. p. 388). — V. A_4 : *Finis.| Nel anno. 1522. Del mese | Di decembrio.*

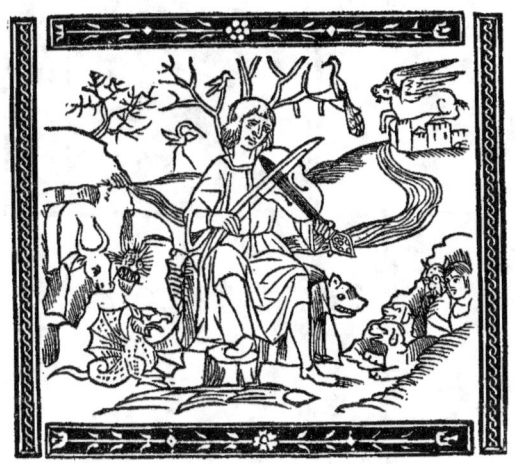

Sasso (Pamphilo), *Strambotti*, déc. 1522.

2060. — Matthio Pagan, s. a.; 4°. — (Milan, T)
STRAMBOTTI DEL CLARISSIMO | POETA MISSER PAMPHILO SASSO | MODENESE.

4 ff. n. ch., s. : *A.* — C. rom. — 2 col. à 6 octaves et demie. — Au-dessous du titre, bois médiocre : deux personnages donnant une aubade à une femme.

V. A_4 : *In Venetia per Matthio Pagan in | Frezzaria al segno della | Fede.*

1519

Poggio Bracciolini. — *Facetie.*

2061. — Cesare Arrivabene, 20 février 1519 ; 8°. — (Florence, N ; Milan, T)
Facetie di poggio | Facetie di poggio flo|rentino : da poi qualunqy altra impressione | ultimamente cō summa diligentia cor|rete :...

48 ff. num. s. : *a-f.* — 8 ff. par cahier. — C. rom. ; les deux premières lignes du titre, en c. g. — 32 ll. par page. — Au-dessous du titre, bois avec légende : DIO. TE

LAMANDI. BONA. (voir reprod. p. 389). Le verso, blanc. — Petites in. o. de divers genres.

R. XLVIII : ℂ *Finisse le facetie d' poggio fiorētino... impresse in Venetia per Cęsaro arriuabeno uenetia/no: ne li anni del nostro signore mille cinquecento e/disinuoue a di uinti feurer.* Au-dessous, le registre ; au bas de la page, marque à fond noir, aux initiales $\begin{smallmatrix}A\\G\end{smallmatrix}$. Le verso, blanc.

2062. — Benedetto & Augustino Bindoni, 30 septembre 1523 ; 8°.[1]

Poggij florētini oratoris facundissimi facetiarū aureus libellus.

71 ff. num. et 1 f. n. ch., s. : *a-i.* — 8 ff. par cahier. — C. g. — Au-dessous du titre, bois de l'édition 20 févr. 1519.

A la fin : *Impressus autem Venetiis summa diligentia per Benedictum et Augustinum de Bindonis anno Domini Millesimo quingentesimo vigesimo tertio, die vero ultimo septembris.* — Au verso du dernier f., marque aux initiales A B.

Poggio, *Facetie*, 20 févr. 1519 (p. du titre).

1519

Contrasto del Matrimonio de Tuogno e de la Tamia.

2063. — S. l. & n. t., février 1519 ; 4°. — (Chantilly, C)

El contrasto Del Matrimonio de Tuogno / e dela Tamia el quale e Bellissima & nouamente compo/sto da ridere & sgrignare &c...

4 ff. n. ch., s. : *A.* — C. rom. ; la première ligne du titre en c. g. — 2 col. à 46 vers. — Au-dessous du titre, bois copié de celui du Schiavo de Baro, *Proverbii,* s. a. (voir reprod. p. 390). — V. A_4 : *Finis : / M. 519. Februario.*

2064. — S. l. a. & n. t. ; 4°. — (Milan, T)

ℂ *El contrasto del matrimonio de Tuogno e de / la Tamia elquale e bellissimo z nouamen/te composto daridere z sgrignare zc./...*

4 ff. n. ch., s. : *A.* — C. rom. ; titre g. — 4 col. à 46 vers. — Au-dessous du titre, bois du Schiavo de Baro, *Proverbii,* s. a.

1. La note que nous avions prise, il y a quelques années, relativement à cette édition, l'indiquait comme se trouvant à la Bibl. Nat. de Florence. Mais lorsque, au cours de l'impression de notre ouvrage, nous avons fait demander quelques renseignements complémentaires pour la description de cet exemplaire, il nous a été répondu que la bibliothèque ne possède que l'édition de 1519. Nous avons donc fait dans notre première édition une confusion que nous ne pouvons laisser subsister ici. — Signalons simplement encore l'édition de 1531, Francesco Bindoni & Mapheo Pasini (%), avec un encadrement à la page du titre et quelques petites vignettes dans le texte, et celle de mars 1532, Benedetto Bindoni (Londres, FM), qui a le même frontispice que l'édition de 1519.

Contrasto del matrimonio de Tuogno, févr. 1519.

1519

Computus novus & ecclesiasticus.

2065. — Petrus Liechtenstein, 1519; 4°. — (Vienne, I)

Cōputus nouus ɀ ecclesiasticus : totius / fere Astronomie fundamentum pulcherrimum con/tinens... Anno. *1519*. Uenetijs in Edibus / Petri Liechtenstein.

11 ff. num. et 1 f. blanc, s. : *a-c*. — 8 ff. par cahier. — C. g. — Nombre de ll. par page, variable. — Au verso du titre, en tête de la page, figure du soleil, à face humaine rayonnante et flamboyante, inscrite au centre de quatre cercles concentriques divisés en plusieurs segments avec lettres ou chiffres de convention. — Une in. o. à fond noir.

V. 11 : *Uenetijs in Edibus Petri Liechtenstein / Anno virginei partus. 1519.*

1520

Argelata (Petrus de). — *Chirurgia*.

2066. — Luc'Antonio Giunta, 1ᵉʳ mars 1520; f°. — (Paris, N; Rome, Ca)

Chirurgia Argelate/cum Albucasi./ ⅊ Eximij artium ℞ medicine doctoris magistri Pe/tri de Largelata Bononiensis chirurgie libri sex :... ⅊ Adiuncta etiam chirurgia doctissimi Albucasis cũ/cauterijs ℞ instrumetis suis figuraliter appositis:...

159 ff. num. et 1 f. blanc, s.: *A-X*. — 8 ff. par cahier, sauf *Q*, qui en a 4. — *U* et *X*, qui en ont 6. — C. g. — 2 col. à 67 ll. — La première partie, qui finit au bas du r. *Q*₂, n'a que des initiales ornées de différents genres & de diverses grandeurs. — Du v. *Q*₂ au v. *Q*₄ : *Tabula*, sur trois col. — R. *R*. : ⅊ *Chyrurgia omniũ chyrurgorũ sine controuersia principis domini Albucasis :...* Dans les colonnes, nombreuses figures d'instruments de chirurgie. — In. o.

V. *X*₂ : ⅊ *Uenetijs mandato ℞ expensis nobilis viri domini Luce/antonij de Giunta Florẽtini: Anno domi/ni. 1520. die primo Martij./* Au-dessous, le registre. Plus bas, marque du lis rouge florentin.[1]

Petrarca (Francesco), *Secreto*, 9 mars 1520.

1520

Petrarca (Francesco). — *Secreto*.

2067. — Nicolo Zoppino & Vicenzo de Polo, 9 mars 1520; 8°. — (✩)

Secreto de Francesco Petrar/cha in dialogi di latino in vulgar & in lingua/ toscha tradocto nouamente cum exactis/sima diligentia stampato & correcto.

80 ff. n. ch., s. : *A-K*. — 8 ff. par cahier. — C. rom.; titre r. et n., la première ligne en c. g. — 2 col. à 30 ll. — Au-dessous du titre, bois avec monogramme ·3·2· (voir reprod. p. 391).

V. *K*₇ : le registre; au-dessous : ⅊ *Impresso in Venetia/ per Nicolo Zopino & Vi/centio compagno... Nel ans/no della incarnatione del nostro signore Dio. M. D./ xx. adi. ix. de Marzo.* — R. *K*₈ : marque du Sᵗ Nicolas. Le verso, blanc.

1. Brunet (I, col. 200) donne, donne sous le même nom, le titre suivant, qui diffère sensiblement de celui de l'édition de 1520 : *Chirurgia omnium chirurgorum, edente Gerardo Cremonensi.*

1520

Agenda Diocesis Sancte Ecclesie Aquileyensis.

2068. — Gregorius de Gregoriis, mars 1520; 4°. — (Séville, C)

Agenda Diocesis Sancte Ecclesie / Aquileyensis cum modo ɀ ordine cerimo / nialium ɀ quorundam actuum ecclesia/sticarum totius anni ac etiam cuɜ / figuris

Avicenna, *Canonis Libri IV et V*, 7 avril 1520 (p. du titre).

ɀ additiõibus nunɋ / alias appositis. / Impressa Uenetiis sumptibus hone/sti viri Herasmi gradina. Ci/uis Goricie.

8 ff. prél. n. ch., s. : ✠. — 103 ff. num. et 1 f. n. ch., s. : *A-H*. — 8 ff. par cahier.— C. g. r. et n. — 36 ll. par page. — Au-dessus du titre : la Ste Vierge *in cathedra*, tenant l'enfant Jésus, nu, assis, sur son genou droit. — V. ✠$_8$. *Annonciation*, avec monogramme ·ᴛ·ᴀ· (reprod. dans *Les Missels vén.*, p. 143). Encadrement à figures employé dans de nombreux ouvrages imprimés par Gregorius (médaillons des Sibylles; la Sibylle de Cumes et Octavianus; figures de prophètes, etc). — Dans le texte, 16 vignettes de diverses grandeurs, représentant des épisodes de la vie du Christ, les Evangélistes, des cérémonies de l'Église. — In. o. à figures, et autres, de diverses grandeurs.

R. *N*$_8$: ❡ *Explicit modus ɀ ordo cerimonialiuɜ... Anno domini. M. cccc. xx. Mensis Martij.* Au-dessous, le registre ; plus bas : ❡ *Impressum Uenetijs per Grego/rium de Gregorijs.* Le verso, blanc.

1520

AVICENNA. — *Canonis Libri.*

2069. — Hæredes Octaviani Scoti, 7 avril 1520; f°. — (Rome, VE)

Tabula dubiorum / Ac capitulorum Gentilis / Fulgi. super Quarto / ꝛ Quinto canoñ. / Auicenne.

8 ff. prél. n. ch., s. : * * *. — 260 ff. num. s. : *aaa-ꝫꝫꝫ, ꝛꝛꝛ, ꝑꝑꝑ, AAA-GGG;* 6 ff. n. ch., s. : §; et 26 ff. num. de 261 à 286, s. : *HHH-KKK*. — 8 ff. par cahier, sauf *ꝑꝑꝑ, GGG* et *KKK*, qui en ont 10. — C. g. de deux grandeurs différentes. — 2 col.; de 57 à 78 ll. par col. — En tête de la page du titre : portraits d'Avicenne et de son commentateur de Gentile da Foligno (voir reprod. 392). — V. ✠ ✠ ✠₈, blanc. — R. aaa : *Quartus canonis Auicēne...* En tête de la page, même bois. — In. o. à fond criblé.

R. 286 : *Uenetijs ere ac sollerti cura heredum olim Dñi / Octauiani Scoti ciuis ac patritius* (sic) *Mo/doetiēsis ꝛ socioꝝ. Anno a dñica in/carnatione. 1520. Die 7ª mensis / Aprilis...* Au-dessous, le registre; au bas de la colonne, marque aux initiales d'Octaviano Scoto.

2070. — Hæredes Octaviani Scoti, 3 juillet 1520; f°. — (Rome, Ca)

Tabula dubiorum / Ac capitulorum Gentilis Fulgi. / super Primo ꝛ Secundo / Canoñ. Auiceñe.

Ouvrage en deux volumes.

1ᵉʳ vol. — 6 ff. prél. n. ch., s. : ✠. — 226 et 85 ff. num., s. : *a-ꝫ, ꝛ, ꝑ, ꝗ, A, B, AA-LL*. — 8 ff. par cahier, sauf *B*, qui en a 10, et *LL*, qui en a 6. — C. g. de deux grandeurs différentes. — 2 col.; de 57 à 78 ll. par col. — Au-dessus du titre : portrait de Gentile da Foligno, comme dans l'édition du 7 avril, même année. — V. 1. *Primus Aui. canon.* Au-dessous de cette ligne, imprimée en grandes lettres g. r., même bois. — In. o. de divers genres et de différentes grandeurs.

V. 85 (dern. f. ch.) : ℂ *Secundus liber Canonis Auicenne de simplicibus / medicinis... feliciter explicit. /* ℂ *Uenetijs ere ac sollerti cura heredū olim Dñi Octauia/ni Scoti ciuis ac patritij Modoetiensis : ꝛ socioꝝ. Anno / a dñica incarnatione. 1520. Die 3ª mensis Iulij...* Au-dessous, le registre; plus bas, marque aux initiales d'Octaviano Scoto.

2ᵐᵉ vol. — *Tertius Can. Auic. / cum amplissima Gentilis Fulgi. expositio/ne...* 8 ff. prél. n. ch., s. : ✠ ✠. — 276 ff. num., s. : *aa-ꝫꝫ, ꝛꝛ, ꝑꝑ, ꝗꝗ, Aa-Hh*. — 8 ff. par cahier, sauf *Gg* et *Hh*, qui en ont 10. — Au-dessus du titre, même bois que dans le 1ᵉʳ vol. — Le verso, blanc. — V. 276 : ℂ *Finis. 9. fen. ꝛ pme partis tertij.*

2071. — Hæredes Octaviani Scoti, 22 janvier 1522; f°. — (Rome, VE)

Secunda pars Gen/tilis super tertio Auic. cum supplementis Ia/cobi de partibus parisiensis ac Ioãnis / Matthei de Gradi mediolanen/sis...

6 ff. prél. n. ch., s. : ✠ §. — 313 ff. num. par erreur de 277 à 587, et 1 f. blanc; s. : *Ii-Zꝫ, AAa-ZZꝫ, Et Etꝛ*. — 8 ff. par cahier, sauf *Xx*, qui en a 10. — C. g. de deux grandeurs différentes. — 2 col.; de 57 à 78 ll. par col. — Au-dessus du titre : portrait de Gentile da Foligno, comme dans l'édition 7 avril 1520. — In. o. à fond criblé.

V. 587 : *...Uenetijs ...impressa : ere ꝛ cura He/reduꝝ nobilis viri. q. Domini Octauiani Scoti ciuis / Modoetiensis : socioruꝗꝫ. Anno a Christi natiuitate / 1522. Die. 22. Ianuarij.* Au-dessous, le registre; au bas de la colonne, marque aux initiales d'Octaviano Scoto.

Avicenna, *Libri Canonis*, juin 1527.

2072. — Philippo Pincio (pour L. A. Giunta), mai-juillet 1523 ; f°. — (Rome, VE)
Ouvrage en cinq volumes grand in-folio.

1^{er} vol. — *Auicenna.*/ *PRAESENS MAXI/mus codex est totius sciētie medi-cine principis Alboali Albinsene cuʒ expōni/bus omniũ principaliũ ɀ illustriũ interpretũ eius*... M D / XXIII.

Boccaccio (Giov.), *Inamoramento de Florio e Biancefiore*, s. a. (Vavassore).

374 ff. n. ch., s. : *a-ʒ*, &, ꝑ, ꝗ, *aa-vv*. — 8 ff. par cahier, sauf *r-t*, qui en ont 10 ; *v*, qui en a 12 ; et *tt*, *vv*, qui en ont 6. — C. g. — 2 col. à 96 ll. — Page du titre : encadrement avec signature : LVNAR᛫ BVS᛫ FEC ᛫IT , emprunté du Galien, *Therapeutica*, 5 janvier 1522 (voir reprod. II, p. 489).

V. *tt*₅ : ... *Impressum p̄o nouissime Uenetijs per Phi/lippũ Pinciũ Mantuanũ. Anno / dn̄i. 1523. mense Maij*. Au-dessous, le registre. — Le f. *tt*₆, blanc. — R. *vv* : *Tabula dubioɋ Gentilis super primo cano. Aui*. En tête de la 1^{re} col., bois représentant une leçon d'anatomie, emprunté de l'Ugo Senensis, *Expositio*, etc., du 20 mai, même année. — R. *vv*₆ : *Uenetijs a Philippo pin/cio Mantuano ĩpresse. Anno domini. 1523./ Die. 27. Iulij. Sumptibus vero do/mini Luceantonij de Gion/ta Florentini*. Au-dessous, marque du lis florentin, en noir.

Les 2^{me} et 4^{me} volumes portent la date du 17 juillet 1523 ; le 3^{me} vol. est sans date ; le 5^{me} est daté du 27 juillet 1523. Ces quatre volumes ont, à la page du titre, le même encadrement que le 1^{er} volume.

2073. — Luc'Antonio Giunta, juin 1527 ; f°. — (Séville, C)

Principis / *AVIC. LIBRI* / *Canonis necnon de medicinis cordialibus ɀ Can/tica ab Andrea Bellunensi ex antiquis Arabum* / *originalibus... correcti...*

16 (6, 6, 4) ff. prél., n. ch., s. : ✠, ✠✠, ✠. — 445 ff. num. et 1 f. blanc, s. : *a-ʒ*, ɀ, ꝑ,

ɥ, *A-Z*, ɀ, *AA-GG*. — 8 ff. par cahier, sauf *i*, qui en a 4 ; *r*, *Z*, ɀ, *DD*, qui en ont 6 ; et *FF*, qui en a 10. — C. g. — 2 col. à 68 ll. — Au-dessous du titre, marque du lis rouge florentin. La page est ornée de l'encadrement emprunté du Galien, *Therapeutica*, 5 janvier 1522 (voir reprod. II, p. 489); mais il a été coupé au-dessous des deux portraits de AVEROIS (à gauche) et RASIS (à droite), et le bloc inférieur est une copie de l'autre (voir reprod. p. 394). — Le même encadrement est répété au r. ✠ (3ᵐᵉ cahier du volume),

Boccaccio (Giov.), *Inamoramento de Florio e Biancefiore*, s. l. a. & n. t.

qui est une nouvelle page de titre : *Auicenne / LIBER CANO / nis medicine. Cum castigatio/nibus Andreę Bel/lunensis.* Au-dessous, marque du lis rouge florentin. Le verso, blanc. — In. o. de divers genres.

V. 445 : ℭ *Uenetijs in edibus Luce Antonij Iunta Flo/rentini Mense Iunio. M. D. xxvij.* Au-dessous, le registre; plus bas, le lis florentin, en noir, de la même grandeur que sur la page du titre.

1520

BOCCACCIO (Giovanni). — *Inamoramento de Florio & Biancifiore.*

2074. — Bernardino de Lissona, 22 mai 1520 ; 4°. — (Rome, Co)

Inamorameto di Florio ɀ di Biā/ɀafiore chiamato Philocolo che / tāto e a dire quāto amorosa faticha cōposto per il clarissimo / poeta messer Ioanni Bocca/tio da Certaldo ad instan/tia dela illustre ɀ gene/rosa madonna Ma/ria figliuola natu/rale de linclito / Re Roberto./ Noua/mente Stampato.

208 ff. n. ch., s. : ✠, *A-Z, AA, BB.* — 8 ff. par cahier. — C. rom. ; titre g. — 2 col. à 41 ll. — Page du titre : encadrement emprunté du *Vita della preciosa Vergine Maria*, 24 sept. 1493 ; dans le tympan, qui est un morceau séparé introduit au milieu du bloc supérieur, figures d'un homme et d'une femme en buste, se regardant. Le verso, blanc. — Petites in. o. à fond noir.
R. BB_8 : ...*Stam/pato in Venetia per Bernardino de / Lesona Vercellese. Nel anno del Si/gnore. M. D. XX. Adi. xxii. Ma₇o.* Au-dessous, le registre. Le verso, blanc.

2075. — Giovanni Andrea Vavassore, s. a. ; 4°. — (Milan, A)

ℂ *Questa sie la Historia delo Innamora/mento de Florio & Biancefiore.*[1]

6 ff. n. ch., s. : *A.* — C. rom. ; la 1ʳᵉ ligne du titre en c. g. — 2 col. à 6 octaves. — Au-dessous du titre, bois à terrain noir : à droite, Florio, à cheval, arrivant au pied de la tour où est enfermée Blanchefleur ; à gauche, Florio, caché dans un panier de roses, est hissé par une fenêtre dans la chambre de Blanchefleur (voir reprod. p. 395).
V. A_6 : ℂ *Per Gioanni Andrea Vauassore.*

2076. — S. l. a. & n. t. ; 4°. — (Chantilly, C)

Questa si e la hystoria delo Ina/moramento de Florio / ʓ Biancifiore.

4 ff. n. ch., s. : *a.* — C. g., sauf les deux premières octaves, qui sont imprimées en c. rom. — 3 col., sauf au r. *a*, qui est à 2 col. ; 6 octaves et demie par col. — Au-dessous du titre, copie du bois de l'édition Vavassore, s. a. (voir reprod. p. 396). — V. a_4 : ℂ *Finito il cantare di florio ʓ / di biancifiore che forno fi/deli e boni amatori.*

1520

BARTOLUS de Saxoferrato. — *Commentaria in primam partem Digesti.*

2077. — Baptista de Tortis, 25 mai 1520 ; f°. — (Bassano, C)

Expolita commentaria Dñi Bartoli de Saxo / Ferrato omnium discipline legum viri exactissimi ac cõsultissimi in primam partem digesti...

211 ff. num. & 1 f. blanc, s. : *A-Z, Aa-Dd.* — 8 ff. par cahier, sauf *Cc, Dd*, qui en ont 6. — C. g. — 2 col. à 71 ll. — V. du titre : portrait de l'auteur (voir reprod. p. 398).[2]
V. 211 : le registre ; au-dessous : ℂ *Venetiis per Baptistam / de tortis. M. ccccxx./ die. xxv. Maij.* Plus bas, marque à fond noir, aux initiales B T.

1. Libri (Catal. 1847, p. 176) dit, à propos de l'édition s. l. a. & n. t. que nous mentionnons ci-après : « Ce poème romanesque, fort rare, parait être une imitation en abrégé du *Filocopo* de Boccace, ce qui a porté le Tasse à les attribuer tous deux, par inadvertance, au même auteur dans son discours sur la poésie héroïque (Voyez les *Opuscoli di autori Siciliani*, XX, 238). »

2. Nous joignons à ce portrait du célèbre juriste une copie qui en a été faite, sans doute pour une autre édition, et qui se trouve, sur un feuillet séparé, au Cabinet des Estampes de la Galerie Corsini, à Rome (voir p. 399).

Bartolus de Saxoferrato, *Commentaria in primam partem Digesti*, 25 mai 1520 (v. du titre).

Portrait de Bartolus de Saxoferrato (Rome, Galerie Corsini).

Romberch (Joannes), *Congestorium artificiosæ memoriæ*, 9 juillet 1520 (v. I₃).

1520

TIBULLUS (Albius). — *Elegiarum libri IV.*

CATULLUS (Caius Valerius). — *Epigrammata.*

PROPERTIUS (Sextus Aurelius). — *Elegiarum libri IV.*

2078. — Gulielmo de Monteferrato, 12 juin 1520; f°. — (Paris, Libr. Morgand, 1895)

AL. TIBVLLI | Elegiaruӡ libri quatuor : vna cum | Ual. Catulli Epigrammatis (sic) *| nec non ʒ Sex. Propertij li|bri quatuor Elegiaci : cū|suis cōmētarijs...*

4 ff. prél. n. ch., s. : *aa*. — 179 ff. num. et 1 f. blanc, s. : *a-y*. — 8 ff. par cahier, sauf *d, m, y*, qui en ont 10, et *l*, qui en a 6. — C. rom.; titre g., sauf la 1ʳᵉ ligne, qui est en cap. rom. r. — Texte encadré par le commentaire; 62 ll. par page. — Page du titre : encadrement ornemental. — R. 1. En tête de la page, bois oblong : le poète et sa muse, etc., emprunté de l'Horace du 7 avril, même année (voir reprod. II, p. 446). — R. 37 et r. 99, deux autres bois de même provenance. — In. o. à fond noir.

R. 179 : *Venetiis in Aedibus Guilielmi de Fontaneto Montisferrati. Anno Dñi.| M D XX. die. xii. Iunii...* Au-dessous, le registre ; le verso, blanc.

1520

CAMŒNUS (Joannes Franciscus). — *Miradonia.*

2079. — Gulielmo de Monteferrato, 20 juin 1520; 4°. — (Rome, Ca)

Ioannis Frācisci Camoeni Pe|rusini Miradoniae libri duo con|tinentes Aeglogas : Epithala|mium : Elegias :...

44 ff. num., s. : *A-L*. — 4 ff. par cahier. — C. rom.; titre g. — 32 vers par page. — Page du titre : encadrement ornemental à fond noir; au-dessous du titre, bois emprunté du Thibaldeo da Ferrara, *Opere*, 10 déc. 1519. — Le verso, blanc. — Petites in. o. à fond noir.

R. XLIIII : ❡ *Impressum Venetiis per Guilielmum de| Fontaneto Mōtisferrati. Anno Dñi | M. D. XX. Die. xx. Iunii...* Le verso, blanc.

1520

ROMBERCH (Joannes). — *Congestorium artificiosæ memoriæ.*

2080. — Georgio Rusconi, 9 juillet 1520 ; 8°. — (Paris, N)

Congestoriu3 Artificiose Me/morie. U. P. F. Ioânis Rom/berch de Kyrspe...

88 ff. n. ch., s. : *A-L.* — 8 ff. par cahier. — C. g. — 33 ll. par page. — V. *B.* Tête humaine pour montrer la localisation dans le cerveau des phénomènes de mémoire. — Diagrammes & figures allégoriques, dont la plus curieuse, au v. I_5, représente : GRAMATICA (voir reprod. p. 400).

Leupoldus Austriæ, *Compilatio de astrorum scientia*, 15 juillet 1520 (p. du titre).

R. L_8 : ℂ *Impressum Uenetijs in edibus Georgij de Rusconi/bus in ptrata sancti Fantini die. 9. Iulij. 1520.* Le verso, blanc.[1]

1520

LEUPOLDUS, ducatus Austriæ filius. — *Compilatio de astrorum scientia.*

2081. — Melchior Sessa & Pietro Ravani, 15 juillet 1520 ; 4°. — (Milan, A)

Compilatio Leupoldi ducatus au/strie filij de astrorum scientia Decem/ continentis tractatus.

94 ff. n. ch., s. : *A-M.* — 8 ff. par cahier, sauf *M*, qui en a 6. — C. g. — 40 ll. par page. — Au-dessous du titre : un astronome consultant une sphère céleste (voir reprod. p. 401). Au bas de la page, marque du *Chat.* — R. A_{ij}. Figure de la sphère astronomique, dont l'axe est tenu, à la partie inférieure, par une main issant d'un nuage ; une banderole enroulée autour de l'axe, au-dessus de la main, porte les mots : *Sphera Mundi.* — R. A_6. Figures symboliques des douze signes du Zodiaque, du même genre que celle des éditions d'Hyginus & de Sacrobusto. — R. *C.* Figure du Soleil, conduisant un char attelé de quatre chevaux. — V. C_{ij}. Figure de la Lune, dans un char traîné par deux femmes. — R. *D.* Figure de Mercure, dans un char traîné par deux griffons ailés. — Du r. E_7 au r. F_2, répétitions des figures du Zodiaque, en regard des paragraphes où il est question de ces divers signes. — V. G_2. Figures de Saturne et Jupiter, *in cathedra.* — R. G_3. Figures de Mars, Vénus, Mercure, *in cathedra.* — V. G_3. Figure de Saturne, dans un char traîné par deux dragons. — R. G_4. Figure de Jupiter, dans un char attelé de deux aigles ; sur la plate-forme du char, Ganymède lui présentant une coupe. — R. G_4. En tête de la page, figure de Mars, dans un char attelé de deux chevaux. Au

1. Réimpression (104 ff. num.), avec mêmes figures, par Melchior Sessa, juillet 1533.

Regula cœnobiticæ et eremiticæ vitæ, 14 août 1520 (v. du titre).

bas de la page, figure du Soleil, comme au r. *C*. — R. G_5. Figure de Vénus, dans un char attelé de deux colombes ; sur la plate-forme du char, l'Amour prêt à décocher une flèche. — V. G_5. En tête de la page, figure de Mercure, comme au r. *D*. Au bas de la page, figure de la Lune, comme au v. C_{ij}. — Ces figures, ainsi que celles, plus petites, qui ont été signalées au v. G_2 et au r. G_3, sont encore répétées sur plusieurs pages jusqu'à la fin du volume. — Nombreux diagrammes dans le texte ; in. o. à fond noir.

R. M_6 : ...*Uenetijs / per Melchiorem Sessam : z Petrum / de Rauanis socios. Anno incarna/tionis domini. M. cccc. xx./ die. xv. Iulij.* Le verso, blanc.

Agostini (Nicolo degli), *Le horrende battaglie de Romani*, 12 oct. 1520 (p. du titre).

1520

Regula cœnobiticæ & eremiticæ vitæ.

2082. — (Fontebuona)[1] Bartholomeo Zanetti, 14 août 1520 ; 4°. — (Rome, A)
 IN HOC VO/LVMINE / Continentur./ ℂ *Proemialis epistola in qua de origine Cenobitice τ Eremitice / vite : ...agitur./ ...REGVLA Cenobitice vite a be/atissimo Benedicto... edita...* ℂ *Uita τ miracula eiusdē beatissimi Benedicti... REGVLA Eremitice vite a bea/tissimo Romualdo /... tradita :...* ℂ *Uita eiusdē bti Ronualdi...*

1. « *Fontisboni Eremus sive Monasterium*, monastère et hospice annexés à l'ermitage de Camaldoli. Ce fameux ermitage, fondé par S' Romuald vers 1052, est situé sur le mont de Camaldoli, qui ferme au nord la vallée du Casentino, dans la province d'Arezzo. Dans ce monastère, Pierre Delfino, supérieur des Camaldules, et successeur de l'érudit Ambroise Traversari (mort en 1439) fonda une imprimerie. » (G. Fumagalli, *Lexicon Typographicum Italiæ*, p. 161).

Baiardo (Andrea), *Il Philogine*, 17 oct. 1520 (v. *AA*).

8 ff. prél. n. ch., s. : ℭ. — 142 et 39 ff. num., et 1 f. blanc, s. : *a-s*, *A-E*. — 8 ff. par cahier, sauf *e*, qui en a 4, et *s*, qui en 10. — C. g. — 36 ll. par page. — Au verso du titre : figures de S*ᵗ* *Benoît* et de S*ᵗ* *Romuald* ; (voir reprod. p. 402). — Ce bois est répété au v. ℭ₈, dont le recto est blanc, et au v. 36. — In. o. florales.

V. 39 (à la fin ; chiffré par erreur : 37) : le registre ; au-dessous : ℭ *Impressa sunt hec omnia in monasterio Fontis boni q̃ sacre | camaldulensis eremi hospttium dicitur : ...arte p̃o r industria Bartholomei de Za|nettis brixiensis. Anno dñice incar|natiõis. M. D. XX. abso|luta die. xiiij. Au|gusti.*

1520

Historia di Apollonio di Tiro.

2083. — Bernardino di Lesona, 1520 ; 4°.

Appolonio de Tiro nouamente stampato con le figure.

(Brunet, I, col. 352).

1520

Agostini (Nicolo degli). — *Le horrende battaglie de Romani.*

2084. — Nicolo Zoppino & Vicenzo de Polo, 12 octobre 1520 ; 4°. — (Wolfenbüttel, D)

ℭ *Le horrende bataglie de Romani in otta|ua rima contra Infideli e come Dio mãdo a Fiouo il stendardo | de oro e fiama Opera noua nõ mai piu stãpata cõ priuilegio.*

56 ff. n. ch., s. : *A-O*. — 4 ff. par cahier. — C. rom. ; titre g. r. et n. — 2 col. à 5 octaves. — Au-dessous du titre, bois avec monogramme •3•a• (voir reprod. p. 403). Le verso, blanc. — Dans le texte, petites vignettes.

V. O₃ : *Stampata in Venetia p̃ Nicolo Zopino e Vincẽ|tio | cõpagno, e trãslatata in octaua rima per | Nicolo di Augustini nel. M. cccc. xx. adi |. xii. de Octobrio...* — R. O₄ : marque du S*ᵗ* *Nicolas.* Le verso, blanc.

1520

BAIARDO (Andrea). — *Philogine.*

2085. — Gulielmo de Monteferrato, 17 octobre 1520; 8°. — (Florence, N)

Libro darme : & dAmore: nomata Philogine : nel | qual se tratta de Ha-dria|no: e di Narcisa... Composto | per il Magnifico Ca|ualliero Baiardo da Par|ma...

252 ff. n. ch., dont le dernier est blanc, et s.: ✠, *A-Z, AA-HH.* — 8 ff. par cahier, sauf ✠, qui en a 4. — C. rom. — 30 vers par page. — Page du titre : encadrement ornemental. — V. *AA.* La page est occupée par un rébus disposé sur huit bandes horizontales, dont la première porte le monogramme **L** (voir reprod. p. 404). — Petites in. o. à fond noir.

Folengo (Theophilo), *Macaronea*, 10 janvier 1520 (p. du titre).

V. *HH₇*: ℭ *Stampata in Vinegia nelle Case de Guiliel|mo da Fontaneto de Monteferrato Nel Anno | de la Annuciatione* (sic) *redemitiua. MDXX.| Adi. XVII. de Ottobrio...* Au-dessous, le registre.

1520

FOLENGO (Theophilo). — *Macaronea.*

2086. — Cesare Arrivabene, 10 janvier 1520; 8°. — (Londres, FM — ☆)

Macaronea.| Merlini Cocai poete Man|tuani Macaronices Libri. XVII. post omnes im|pressiones, ubiqȝ locorũ excussas, nouissime reco|gniti, omnibusqȝ mendis expurgati. Adiectis in·| super ⱷpluribus pene uiuis imaginibus materie | librorum aptissimis, & congruis locis insertis...

119 ff. num., et 1 f. blanc, s. : *A-P.* — 8 ff. par cahier. — C. rom.; les deux premières lignes du titre en c. g. — 31 ll. par page. — Au-dessous du titre : figure de Calliope, muse de la poésie épique, jouant du violon (voir reprod. p. 405). — Dans le texte, 12 vignettes, tirées avec deux blocs seulement, dont le premier est reproduit cinq fois, et le deuxième sept fois.

R. 119 (chiffré : XIX) : *...Impressi uero Venetiis summa diligen|tia per Cęsarem Arriuabenum Venetum. Anno | natiuitatis domini nostri Iesu christi. Millesimo | quingentesimo supra uigesimuȝ die decimo men|sis Ianuarij.* Au-dessous, le registre. Au verso, marque à fond noir, aux initiales $\overset{\cdot A \cdot}{G}^{1}$

1. « A en juger par le titre ci-dessus, l'édit. de 1520 aurait été précédée par plusieurs autres; cependant, nous ne connaissons que celle de 1517 qui soit plus ancienne... Molini a décrit, sous le n° 292 de ses *Aggiunte*, une édition de cette *Macaronea*, in-8°, sans date, en caractères romains, et portant absolument le même titre que celle de 1520 ci-dessus ; elle a CVIII ff. chiffrés et des signat. de *A* à *P*. Le texte finit par les mots : LAVS DEO. Comme le texte ne présente pas les corrections que Lodola a faites à l'édition de 1521 (Tusculani, Alex. Paganinus), elle doit être antérieure à cette dernière, et peut être même a-t-elle précédé celle de 1520. » — (Brunet, II, col. 1316).

1520

Maturantius (Franciscus). — *De componendis carminibus opusculum ;* etc.

2087. — Gulielmo de Monteferrato, 28 février 1520; 4°. — (Rome, A)

Hoc in Uolumine haec continentur.| Francisci Maturantii Perusini de Componendis car/minibus opusculum.| Nicolai Perotti Sipontini de generibus metrorum.|...

40 ff. n. ch., s. *A-E.* — 8 ff. par cahier. — C. rom.; la première ligne du titre en c. g. — 40 ll. par page. — Au bas de la page du titre, vignette empruntée du Thibaldeo da Ferrara, *Opere*, 10 déc. 1519. — In. o. à fond noir.

R. E_8 : *Venetiis in Aedibus Guilielmi de Fontaneto Mon/tisferrati. Anno Dñi. M.D.XX. Vltimo/ Februarii...* Le verso, blanc.

Bertoldus (Benedictus), *Epicedion in Passione J. C.* mars 1521.

1520

Bernardino (S.) da Siena. — *Sermoni volgari.*

2088. — S. n. t., 1520; f°.

Sermoni volgari sopra le solennità di tutto l'anno. — Fig. s. bois. (Extrait d'un catalogue de librairie).

1520

Riccio (Bartolomeo) da Lugo. — *La Passione del nostro Signore.*

2089. — S. n. t., 1520; 8°. — (Séville, C)

LA PASSIONE DEL | NOSTRO SIGNORE | PER BARTOLO|MEO RICCIO DA|LVGO.[1]

Fregoso (Antonio), *Dialogo de Fortuna*, 5 avril 1521.

[1]. Sorte de mystère facétieux, dont la dédicace « montre bien la vanité qui a rendu Bartolomeo Riccio si ridicule aux yeux de ses contemporains. Il

28 ff. n. ch., s. : *a-g*. — 4 ff. par cahier. — C. rom. ; les deux dernières pages, sauf la souscription, en c. g. — 31 vers par page. — Au-dessous du titre : *Crucifixion*, de l'*Offic. B.M.V.*, 2 août 1512 (voir reprod. I, p. 438).

V. g$_4$: *Acta die passionis in aede diuæ Mariæ Formosæ: per / eûdem BARTOlomæum Riccium tanto fre/quentissimo Christianorum cœtu: ut pa/rum abfuit: quin templum dirrumpe/retur. Venetiis octauo idus / April. M.D.XX./ Nouamente composta.*

1521

Bertoldus (Benedictus). — *Epicedion in Passione N. S. Jesu Christi.*

Fregoso (Antonio), *Dialogo de Fortuna*, 1ᵉʳ sept. 1523.

2090. — Joannes Antonius et fratres de Sabio, mars 1521 ; 8°. — (Venise, C)

Epicedion in passione sal/uatoris nostri Iesu Christi, carmine heroico,/ editum per Benedictum / Bertoldum / præsbyterum Mantuanum.

28 ff. n. ch., s. : *a-d*. — 8 ff. par cahier, sauf *d*, qui en a 4. — C. rom. ; la première ligne du titre, et la table des matières, au bas de la même page, en c. g. — 30 vers par page. — Au-dessous du titre : *Crucifixion*, avec monogramme L (voir reprod. p. 406). — R. A$_{ij}$. Au commencement du texte, in. o. *A* sur fond noir.

V. d$_4$: marque des imprimeurs ; au-dessous : *Venetiis per Ioannem Antonium, & fra/tres de Sabio. M.D.XXI./ mense Martio.*

1521

Fregoso (Antonio Phileremo). — *Dialogo de Fortuna.*

2091. — Alessandro et Benedetto Bindoni, 5 avril 1521 ; 8°. — (Rome, An)

Dialogo De Fortuna Del / Magnifico Caualliero / Antonio Philere/mo Fregoso.

32 ff. n. ch., s. : *A-D*. — 8 ff. par cahier. — C. rom. ; titre g. — 28 vers par page. — Au-dessous du titre : la Vérité, montrant à trois personnages la cité de la Fortune (voir reprod. p. 406). — Le verso, blanc.

s'y vante d'avoir improvisé en dix matinées 1700 vers. Quadrio ne cite de cet humaniste, en fait de pièce, que *Le Balis.* » (Harrisse, *Exc. Colomb.*, p. 232).

Paris de Puteo, *Duello*, 12 mai 1521.

V. D_7 : ℭ *Stampato in Venetia per Alessandro & Be/nedetto di Bendoni... Nel Anno del nostro / Signore. M.D.XXI. / Adi. 5. Aprile.* — R. D_8 : marque de la *Justice* aux initiales ·A·B·. Le verso, blanc.

2092. — Nicolo Zoppino & Vicenzo de Polo, 1ᵉʳ septembre 1523; 8°. — (Paris, N)

DIALOGO DE FORTVNA DEL / MAGNIFICO CAVALLIERO / ANTONIO PHILERE/MO FREGOSO.

32 ff. n. ch., s. : *A-D*. — 8 ff. par cahier. — C. ital. — 30 vers par page. — Au-dessous du titre : figure de la Fortune (voir reprod. p. 407). Au verso, en grandes capitales, l'inscription : ·P· / NON / ·F· / CHE / ·D· F·F.

R. D_8 : *Stampata nella inclyta Citta di Venetia p Ni/colo Zopino e Vincētio compagno. Nel. M./ CCCCC. XXIII. Adi. I. de Setembrio./...* Au verso, marque du St Nicolas, surmontée des deux grandes initiales : ·N· N·

2093. — Nicolo Zoppino, septembre 1525; 8°. — (Venise, C)

DIALOGO DE FORTVNA DEL / MAGNIFICO CAVALLIERO / ANTONIO PHILERE/MO FREGOSO.

Réimpression de l'édition 1ᵉʳ sept. 1523.

R. D_8 : *Stampata nella inclita Citta di Vinegia per / Nicolo Zoppino. Del. mese di Settemb.* Au verso, marque du St Nicolas ; au-dessus de ce petit bois, les deux initiales : N. N. et au-dessous, la lettre D., en grandes cap. rom.

2094. — S. l. & n. t., 1531; 8°. — (Venise, M)

DIALOGO DI FORTVNA DEL / Magnifico Cauallíero Antonio Phileremo Fre/goso... M D XXXI.

Réimpression de l'édition 1ᵉʳ sept. 1523.[1]

1521

Paris de Puteo. — *Duello.*

2095. — S. n. t., 12 mai 1521 ; 8°. — (Rome, Vt)

DVELLO, LIBRO DE RE, IMPERA/tori, Principi, Signori, Gentil'huomini ; & de tutti Ar/migeri...

200 ff. n. ch., dont le dernier est blanc, s. : *A-Z, a-b*. — 8 ff. par cahier. — C. ital. — 29 ll. par page. — Au-dessous du titre : représentation d'un combat singulier (voir reprod. p. 408). Le verso, blanc. — In. o. à fond noir.

V. b_7 : *Stampato in la inclita cita de Venetia./ Adi. XII. Maggio. M.D.XXI.*

1. Brunet (II, col. 1388) cite trois éditions de Zoppino, une de 1521, que nous ne connaissons pas, celle de 1525, et une autre de 1531, qui doit être l'édition s. l. & n. t. mentionnée ici; il ne signale pas celle de 1523.

2096. — Gregorio de Gregorii, 23 avril 1523 ; 8°. — (Milan, A)

Duello : libro / de Re, Imperatori, Principi, Si/gnori, Gentil'homini ; & de tutti / Armigeri...

152 ff. n. ch., dont le dernier est blanc, s. : *A-T.* — 8 ff. par cahier. — C. rom. ; la première ligne du titre en c. g. — 36 ll. par page. — Page du titre : encadrement à figures, avec signature : ·EVTACHIVS· (voir reprod. p. 409). Le verso, blanc.

V. T₇ : le registre ; au-dessous: ℂ *Stampata in Venetia per Gregorio de Gregoriis, Nel / anno. M. D. XXIII. Adi. xxiii. Aprile.*[1]

2097. — Melchior Sessa & Piero Ravani, 10 mars 1525 ; 8°. — (✪)

Duello : libro / de Re, Imperatori, Principi, Si/gnori, Gentil'-homini : & de tutti / Armigeri...

190 ff. n. ch., dont le dernier est blanc, s. : *A-Z, a.* — 8 ff. par cahier, sauf Z, qui en a 6. — C. ital. ; la première ligne du titre en c. g. — 30 ll. par page. — Page du titre : encadrement de l'édition 23 avril 1523. — In. o. à fond noir.

V. a₇ : *Stampato in la Inclita citta de Venetia per / Marchio Sessa, & Piero dela / Serena / Compagni. Adi. X. Marzo./ M. D. XXV./ LAVS DEO.*

Paris de Puteo, *Duello*, 23 avril 1523.

2098. — Comin de Tridino, mars 1540 ; 8°. — (Paris, A)

DVELLO / LIBRO DE RE, / IMPERATORI, PRENCIPI / Signori, Gentil'huomini, & de tutti / Armigeri... VENETIIS. M. D. XXXX.

176 ff. num., s. : *A-Y.* — 8 ff. par cahier. — C. ital. — 31 ll. par page. — Page du titre, au-dessus de l'indication de lieu et de date, bois de l'édition 12 mai 1521. Le verso, blanc.

R. 176 : le registre ; au-dessous : *Stampato in Vinegia per Comin de Tridino de Monteferrato / Nelli anni del Signore.* M. D. XXXX./ *del Mese de Marzo.* Le verso, blanc.

1. Nous avons vu à la librairie Olschki, à Venise, vers 1895, et à la librairie Baer, à Francfort, en 1907, deux autres exemplaires de cette édition de 1523 — à moins que ce ne soit un seul et même exemplaire qui, à l'intervalle d'une douzaine d'années, aurait passé successivement chez les deux libraires désignés. Le titre y est ainsi libellé : DVELLO, LIBRO DE RE, IM-/peratori, Principi, Signori, Gentilhomini, &/ de tutti Armigeri... ; et, au-dessous, se trouve le bois de l'édition 12 mai 1521. Nous ne pouvons que signaler cette différence, sans l'expliquer.

1521

Marco Mantovano. — *L'Heremita.*

2099. — Georgio Rusconi, 1ᵉʳ juin 1521 ; 8°. — (Venise, M)

LHEREMITA / DI MESSER MARICO MANTOIANO.

48 ff. n. ch., dont les deux derniers sont blancs, s. : A-F. — 8 ff. par cahier. — C. ital. — 28 ll. par page. — Page du titre : encadrement ornemental. Au verso : un tronc d'arbre ébranché, auquel est attaché par un ruban un cartouche portant les lettres I V. A droite, dans le champ de la gravure, légende : VTCV VENE/RIS IN RE/GNV TVVM.

R. F₅ : *Impresso in Venecia p Zorzi Ruscone dell' an/no. M. D. XXI. il di primo di Giugno.*

Agostini (Nicolo degli), *Li Successi bellici*, 1ᵉʳ août 1521 (p. du titre).

Agostini (Nicolo degli), *Li Successi bellici*, 1er août 1521 (v. A_III).

Agostini (Nicolo degli), *Li Successi bellici*, 1er août 1521 (r. D).

1521

Ugo de S. Victore, *Spechio della Sancta madre Ecclesia*, 7 sept. 1521 (v. du titre).

BIENATUS (Aurelius). — *In VI libros Elegantiarum Laurentii Vallæ Epithomata.*

2100. — Gulielmo de Monteferrato, 18 juin 1521; 4°. — (Rome, A)

AVRELII BIE/nati viri q3 eruditissimi in elegantia/ruȝ sex libros Laurentij Ual/lae disertissimi Epitho/mata nuper re/cognita.

36 ff. n. ch., dont le dernier est blanc, s. : *A-E.* — 8 ff. par cahier, sauf *E*, qui en a 4. — C. rom.: les cinq dernières lignes du titre en c. g. — 47 ll. par page. — Au-dessous du titre, bois emprunté du Quintianus Stoa, *De syllabarum quantitate,* 20 juin 1519. — Petites in. o. à fond noir.

V. E_3 : ℂ *Venetiis in Casis Guilielmi de Fontaneto Montisferrati. MDXXI./ Die. xviii. Iunii...*

1521

AGOSTINI (Nicolo degli). — *Li Successi bellici seguiti nella Italia dal M.CCCC.IX al M.CCCC.XXI.*

2101. — Nicolo Zoppino & Vicenzo de Polo, 1ᵉʳ août 1521; 4°. — (Paris, A; Venise, M; Séville, C — ☆)

Li successi bellici seguiti nella Italia dal fatto | darme di Gieredada del. M.CCCC.IX. fin al presente. M.CCCC.XXI./ Cosa bellissima & nuoua stampata con licētia & priuilegio della | illustrissima Signoria di venetia...

132 ff. n. ch., s. : *A-R.* — 8 ff. par cahier, sauf *R*, qui en a 4. — C. rom.; titre r. et n., la première ligne en c. g. — 2 col. à 5 octaves. — Au-dessous du titre : la statue équestre de Marc-Aurèle, au capitole de Rome ; bois copié de la gravure de Marc Antonio Raimondi, et signé du monogramme •ꝗ•ႹІ•[1] (voir reprod. p. 410). — V. A_{iiii} : *Questo sie il fatto darme de Geradada.*[2] Grand bois, avec

Ugo de S. Victore, *Spechio della Sancta madre Ecclesia*, 7 sept. 1521 (r. E_4).

1. Voir la note mise en renvoi à l'édition de Boiardo, *Orlando inamorato*, 21 mars 1521.

2. La Ghiara d'Adda, district de Lombardie, où eurent lieu les premiers engagements entre l'armée française et les troupes vénitiennes, en 1509, après la déclaration de guerre qui suivit la signature du traité de Cambrai. Le fait d'armes dont il est question dans le poème d'Agostini, est désigné par les historiens français sous le nom de bataille d'Agnadel.

monogramme •3•4. (voir reprod. p. 411). — R. *D*: *Questo sie lassedio di Padoa*. Grand bois, signé du même monogramme (voir reprod. p. 411). — V. F_7 : *Questa sie la presa di Bressa*. Même bois. — V. G_8: *Questo e il fatto darmi de Rauenna*. Grand bois, avec même monogramme, précédemment employé dans l'*Orlando inamorato* du 21 mars même année (v. N_{iij}). — V. I_6 : *Questo e il fatto darme de Vicenza*. Grand bois avec monogramme •3•4•. du même ouvrage (r. p_8). — V. N_{ii} : *Questa sie la Rotta de Maragniano*. Grand bois avec monogramme •JB•P•, du même ouvrage (v. A_{ij}). — V. P_{iiii}. Répétition du bois du v. G_8.

R. R_4 : le privilège accordé par le Pape Léon X à Zoppino et à son associé pour l'impression et la publication de l'histoire « *rerum in Italia ab anno domini. M.CCCCVC. Vsq3 in hodiernum ferme diem gestarum* », ainsi que du Plutarque et de plusieurs autres ouvrages. Au-dessous du bref papal : *Finisse li successi fatti de Italia. Et in breue gliante-/cedenti de molti anni se daranno a luce*. Au bas de la page : *Composta per Nicolo di Agustini & stampata per Nicolo Zopino & / Vincenzo compagni. M.CCCCC.XXI. die. I. Augu./*... Le verso, blanc.

Ugo de S. Victore, *Spechio della Sancta madre Ecclesia*, nov. 1524.

1521

AMBROGINI (Angelo) [Angelo Poliziano]. — *Stanze per la Giostra di Giuliano de Medici*.

2102. — Nicolo Zoppino & Vicenzo de Polo, 30 août 1521[1] ; 8°. — (Rome, Vt; Florence, L)

STANZE DI MESSER / ANGELO POLITI/ANO COMINCIATE PER LA GIOSTRA / Del Magnifico Giuliano di Piero / De Medici.

40 ff. n. ch., dont le dernier est blanc, s. : *A-E*. — 8 ff. par cahier. — C. ital. — 28 vers par page. Page du titre : encadrement ornemental, à fond criblé. Le verso,

1. Colomb de Batines *(Bibliogr. delle antiche rappres. ital.*, p. 74) cite les éditions vénitiennes du 10 octobre 1505 (Manfredo di Monteferrato), du 12 mars 1513 (Georgio Rusconi), du 14 mars 1515 (Georgio Rusconi, pour Nicolo Zoppino & Vicenzo de Polo), du 10 nov. 1516 (Melchior Sessa & Piero Ravani), et du 20 octobre 1518 (Georgio Rusconi) ; mais il ne dit pas si elles sont illustrées. Celle de 1518, dont nous avons pu voir un exemplaire à la Marciana, n'a qu'un encadrement de peu d'importance sur la page du titre.

Agostini (Nicolo degli), *Inamoramento de Lancilotto e Ginevra*, 31 oct. 1521 (p. du titre).

blanc. — V. D_{iii} : *Apollon et les Muses*, bois emprunté du Carmignano (Colantonio), *Cose vulgare*, 23 déc. 1516.

V. E_7 : marque du S^t *Nicolas*; au-dessous : *Fine della Giostra di Giuliano de Medici &/ la fabula di Orpheo*[1] *composte da M. An/gelo Politiano Stampate per Nico/lo Zopino e Vincentio cōpa/gno nel. MCCCCC./ xxi. adi. xxx. de Agosto*...

2103. — Nicolo Zoppino & Vicenzo de Polo, 12 mars 1524 ; 8°. — (☆)

STANZE DI MESSER / ANGELO POLITIA./NO COMINTIA./TE PER LA / GIOSTRA / Del Magnifico Giuliano di Piero / De Medici.

Réimpression de l'édition 30 août 1521.

V. E_7 : ...*Stampate per Nicolo Zopino e / Vicentio compagno nel. M.D./ XXIIII. Adi. XII. De Mar./zo*...[2]

1. La *Favola d'Orfeo* fut, selon Affò, récitée à Mantoue en 1472. Il est probable que les *Stances* furent composées à la même époque.
2. Autre réimpression, par Nicolo Zoppino, en février 1537. — (Londres, BM)

Horatius Cocles, gravure de Marc'Antonio Raimondi.

1521

Ugo de Santo Victore. — *Spechio della sancta madre Ecclesia*.

2104. — Alessandro Bindoni, 7 septembre 1521 ; 8°. — (Mont-Cassin, A — ☆)

Opera vtilissima a qua/lunche fidel Chri/stião. Intitulata / Spechio della / Sancta ma/tre eccĩia./...

37 ff. num. et 3 ff. n. ch., dont le dernier est blanc, s. : *A-F*. — 8 ff. par cahier. — C. g. — 2 col. à 35 ll. — Page du titre : encadrement formé d'une bordure ornementale dans le haut et sur les côtés, et, dans le bas, d'un petit bloc représentant un intérieur d'école. Au-dessous du titre, à l'intérieur de l'encadrement, deux vignettes à fond noir, de peu de valeur. Au verso : *Crucifixion* au trait (voir reprod. p. 412). — R. 2 : *Opera molto vtile intitu/lata Spechio della sancta Ec/clesia composta dal Reueren/ dissimo Ugone Cardinale de / sancto Uictore.*

Agostini (Nicolo degli), *Inamoramento de Lancilotto e Ginevra*, 31 oct. 1521.

V. E_6 : ⊄ *Stampata in Venetia per Alessan/dro di Bendoni. M.D.XXI./ Die. 7. Septēbris...*, — R. E_8. *Descente du S¹-Esprit*, avec monogramme 𝕴, copie d'un bois du *Brev. Rom.*, 27 janvier 1503 (voir reprod. p. 412). Au verso, marque de la *Justice* assise, avec les initiales ·A·B·.

2105. — Joanne Tacuino, novembre 1524 ; 8°. — (Florence, Libr. Olschki, 1900)
Opa vtilissima a qua/lunche fidele Chri/stião. Intitulata/ Spechio della/ Sācta mře/ ecclesia./ Con la sua Tabula / delli capitoli. No/uamēte stampata.

40 ff. n. ch., s. : *A-E*. — 8 ff. par cahier. — C. g. — 2 col. à 33 ll. — Au-dessous du titre, petite vignette : intérieur d'église ; un prêtre vêtu de la chasuble, agenouillé au pied d'un autel ; à gauche, un personnage à genoux, coiffé d'un bonnet ; à droite, un servant, à genoux également, et, près de lui, un personnage debout, visible seulement en partie. La page est entourée d'une bordure à motifs d'ornement (vases, feuillage, *putti*, etc). Au verso : *Crucifixion*, avec monogramme ℒ (voir reprod. p. 413).

R. E_8 : *Impsso in Uenetia p̄ Ioā/ne Tachuīo de trino. 1524. / del mese de Nouembrio.* Le verso, blanc.

1521

Angela (Beata da Foligno). — *Libellus spiritualis doctrinæ.*

2106. — Joannes Antonius & fratres de Sabio (pour Lorenzo Lorio), 14 mars 1521 ; 8°. — (Rome, VE)

Libellus spiritualis do•/ctrine ac multiplicium / visionum ꝫ consola•/tionum diuinaruӡ / Angele de Ful•/gineo.

104 ff. n. ch., ⸱: a-n — 8 ff. par cahier. — C. rom.; titre g. — 30 ll. par page. — Au-dessous du titre : figure de S^{te} Angèle de Foligno, vêtue du costume monastique; à droite et à gauche, religieuses agenouillées, mains jointes; bois de peu d'importance. — ln. o. de divers genres.

Agostini (Nicolo degli), *Inamoramento de Lancillotto e Ginevra*, 31 oct. 1521.

R. n_8 : le registre; au-dessous : ⓒ *Venetiis per Ioānem Antoniūm, & Fratres de / Sabio : Sumptu, & requisitione Laurentii / Lorii. M. D. XXI. Die xiiii. Octobris;* plus bas, marque à fond noir, aux initiales ^{.L.}.p.^{.L.}. Au verso, figure de S^{te} *Catherine d'Alexandrie,* marque de Lorenzo Lorio.

2107. — S. l. a. & n. t.; 8°. — (Rome, Co)

Libellus spiritualis do/ctrine ac multiplicium / visionum ꝫ consola/tionum diuinaruӡ / Angele de Ful/gineo.

Réimpression de l'édition 14 oct. 1521.

1521

AGOSTINI (Nicolo degli). — *Inamoramento di Lancilotto e di Ginevra.*

2108. — (Liv. I & II) Nicolo Zoppino & Vicenzo de Polo, 31 octobre 1521; 4°.
(Liv. III) Nicolo Zoppino, mars 1526; 4°. } (Rome, A — ☆)

ⓒ *Lo inamoramento de messer Lancilotto e di ma/donna Geneura nel quale si trattano le horribile prodeӡӡe & le strane uentu•/re de tutti li Cauallieri erranti della tauola ritonda. Opra bellissima,/ & noua con gratia e priuilegio...*

Agostini (Nicolo degli), *Inamoramento de Lancilotto e Ginevra*, mars 1526 (titre liv. III).

80 ff. n. ch., s.: *A-K.* — 8 ff. par cahier. — C. rom.; titre r. et n., la première ligne en c. g. — 2 col. à 5 octaves. — Au-dessous du titre, bois avec monogramme •**3·ä**•, imité de l'*Horatius Cocles* de Marc' Antonio Raimondi (voir reprod. pp. 414, 415). — Dans le texte, seize bois oblongs (voir reprod. pp. 416, 417).

R. K_8: *Composta per Nicolo di Agustini e Stampata in Venetia per Nicolo Zopi/no e Vicentio suo compagno Nel M. ccccc. xxi. de Ot-/tobrio...* Au-dessous, marque du S*t* Nicolas. Le verso, blanc.

Libro terʒo ʋ vltimo del innamoramento | di Lancilotto e Gineura con li grandissimi torniamenti ʋ | battaglie fatti per amor: historiato ʋ composto per | Nicolo di Augustini: Noua-/mête stăpato del M. D. xxvj.

76 ff. n. ch., s.: *A-K.* — 8 ff. par cahier, sauf *K* qui en a 4. — C. rom.; titre g. r. et n. — 2 col. à 5 octaves. — Au-dessous du titre, grand bois (voir reprod. p. 418). — Dans le texte, douze bois précédemment employés dans la première partie du poème.

R. K_4: ⊄ *Stampata in Vinegia per Nicolo | Zoppino Ferrarese il mese di | Marʒo del. M. D. XXVI.* Le verso, blanc.

1521

ALIGHIERI (Dante). — *Lo amoroso convivio.*

2109. — Zuan Antonio & Fratelli da Sabio (pour Nicolo & Domenico dal Jesu), octobre 1521 ; 8°. — (Londres, BM — ☆)

Lo amoroso Cōuiuio di Dan/te : con la additione : Noua/mente stampato.

8 ff. prél. n. ch. s. : *a*. — 151 ff. num. et 1 f. blanc, s. : *a-t.* — 8 ff. par cahier. — C. rom. ; le titre, ainsi que la table, qui occupe 14 pages des ff. prél., et les vers commentés dans le corps du volume, sont en c. g. — 29 ll. par page. — Au-dessous du titre : portrait de Dante (voir reprod. p. 419). Au verso, en tête de la page : le chrisme sur fond noir, au-dessus de l'avertissement des éditeurs au lecteur.

Alighieri (Dante), *Lo amoroso convivio*, octobre 1521.

V. 151 : le registre ; au-dessous : ℭ *Stampata in venetia per Zuane Antonio :/ & Fradelli da Sabio : Ad instantia de/ Nicolo e Dominico dal Iesus/ fradelli. Nel Anno del Signore. M. D. XXI./ Del Mese di Ottubrio.*

1521

SOCINI (Marianus & Bartholomeus). — *Consilia.*

2110. — Philippo Pincio, 7 novembre 1521 ; f°. — (Séville, C)

Consiliorum Do./ MARIANI AC BAR/THOLOMEI PATRIS / ET FILII / Desocinis Senensiuȝ. In vtroqȝ iure Clarissimoruȝ./ Aduocatorumqȝ Consistoriāliū nō ſmerito. Primum / volumen Cum recenti castigatione Feliciter Incipit.

Ouvrage en quatre volumes.

1ᵉʳ vol. — 187 ff. num. et 1 f. blanc, s. : *a-ȝ*, *z*. — 8 ff. par cahier, sauf ȝ et z, qui en ont 6. — C. g. ; les 2ᵐᵉ, 3ᵐᵉ et 4ᵐᵉ lignes du titre en grandes cap. rom. r. — 2 col. à 80 ll. — Au-dessous du titre, grande marque de Philippo Pincio, imprimée en rouge (avec légende : LAVDATE DOMINVM...). Le verso, blanc. — R. *a*ᵢⱼ. En tête de la page, bois oblong : *intérieur d'école* (voir reprod. p. 420). — In. o. de divers genres.

V. *z*₅ (chiffré par erreur : CLXXXVIII) : *Uenetijs in edibus Philippi pincij Mantuani. Anno / dñi. MCCCCCXXI. Die. VII. Nouembris.* Au-dessous, le registre.

— A la suite : *REPERTORIVM | PRIMI ET SECVNDI | VOLVMINIS | Consiliorum domi. Mariani z Bartholomei patris z fi|lii de socinis senensium*... 30 (8, 8, 8, 6) ff. n. ch., s. : *a-d*. — Grande marque rouge de Philippo Pincio au-dessous du titre. Le verso, blanc.

2ᵐᵉ vol. — Même titre, avec : *Secundũ volumen*. Même marque. Le verso, blanc.
— 177 ff. num. et 1 f. blanc, s. : *aa-yy*. — 8 ff. par cahier, sauf *yy*, qui en a 10. — Même bois en tête du r. aa_{ij}.

Socini (Marianus & Bartholomeus), *Consilia*, 7 nov. 1501 (r. a_{ij}).

V. CLXXVII : ❡ *Uenetijs in edibus Philippi pincij Mantuani. Anno| domini. Mcccccxxi. Die. vij. Nouembris*. Au-dessous, le registre.

3ᵐᵉ vol. — Même titre, avec : *Tertium volumen*. Même marque. Le verso, blanc.
— 125 ff. num. et 1 f. blanc, s. : *A-Q*. — 8 ff. par cahier, sauf Q, qui en a 6. — Même bois en tête du r. A_{ij}.

V. CXXV : ❡ *Uenetijs In edibus Philippi Pincij Mantuani. An|no Domini. MCCCCCXXI. Die. vij. Nouembris*. Au-dessous, le registre.

4ᵐᵉ vol. — Même titre, avec : *Quartum volumen*. Même marque. Le verso, blanc.
— 119 ff. et 1 f. blanc, s. : *AA-PP*. — 8 ff. par cahier. — Même bois en tête du r. AA_{ij}.

V. CXIX : ❡ *Uenetijs in edibus Philippi pincij Mantuani. Anno | dñi. M.CCCCCXXI. Die. vij. nouembris*. Au-dessous, le registre.

1521

THOMAS (S¹) d'Aquin. — *Opus aureum super quatuor Evangelia.*

2111. — Hæredes Octaviani Scoti. 13 novembre 1521; f°. — (Avignon, C)

Opus aureuʒ sancti / Thome de Aquino sup quatuor euangelia nuperri-/me reuisuʒ : multis mēdis purgatū ꝛ emēdatū / studiosissime :...

14 (8, 6) ff. prél. n. ch., s. : *aa, bb*. — 317 ff. num. et 1 f. blanc, s. : *a-ʒ, ꞇ,꜒, ꝉ, A-O*.

La gran battaglia de li Gatti e deli Sorʒi, nov. 1521.

— 8 ff. par cahier, sauf O, qui en a 6. — C. g. de deux grosseurs différentes. — 2 col. ayant de 60 à 65 ll. — En tête de la page du titre, bois du *Comment. in. libr. Aristot.*, 16 mai 1517 (voir reprod. II, p. 296). Au verso : ℭ *Incipit tabula alphabetica super cathena aurea scī / Thome de Aquino...* — V. *bb*₆, blanc. — In. o. de divers genres.

V. 313 : *...Uenetijs mādato / ꝛ expēsis hēduʒ nobilis viri quōdam dñi Octauiani Scoti / Modoetiēsis : sociorūqʒ : āno salut. 1521. die. 13. Nouēbris / diligētissime īpressa : ...feliciter explicit.* — R. 314 : ℭ *Tabula Euāgelioꝝ totius anni...* — V. 317 : le registre ; au-dessous, marque aux initiales d'Octaviano Scoto.

1521

CAMERINO (Conte da). — *Triompho del nuovo mondo.*

2112. — Georgio Rusconi, 20 novembre 1521 ; 8°. — (Paris, A)

ℭ *OPERA NVOVA DEL / CONTE / DE CONTI DA CAMERI/NO INTITULATA / TRIOMPHO DEL / NVOVO MONDO / ET VNO INAMORA/MENTO DE EGI/DIO IN / TERZA RIMA COSA / MOLTO AMOROSA ET DELETTEVO/LE DA INTENDERE CON / VNA FACETIA E SO/NETI CAPITOLI ET / STRAMBOTI / ✠*

40 ff. n. ch. s. : *A-E*. — 8 ff. par cahier. — C. rom. — 30 vers par page. — Page du titre : petite bordure ornementale. Au verso, dédicace au prince « *Iohā Māria de Varano... duca de Camerino* ». — R. *A*ᵢᵢ. Une couronne ducale et une couronne de feuillage, sur fond criblé. — V. *A*ᵢᵢᵢᵢ : *Incomincia lo inamoramēto de / Egidio ꝛ Eugenia doue se intē*₍*/dera nuoue piacevoleʒʒe...* Au-dessous, bois copié d'une vignette avec monogramme b, de la *Bible* de 1490 (*Psalmista*, XCVII, v. *cc*ᵢᵢᵢᵢ). — V. *B*₆ et v. *D*₇. Petite vignette à quatre personnages. — V. *E*ᵢᵢᵢ. Au-dessous du titre : *Incomincia sonetti ꝛ capito*₍*/li sopra ogni / proposito*, bois emprunté du Sannazaro, *Arcadia*, 1515.

R. *E*₈ : ℭ *Stampato in Vinegia per Georgio di Rusco/ni Milanese nel anno del Signor. M.D./XXI. a di uinti de Nouembrio.* Le verso, blanc.

La grande battaglia delli Gatti e de li Sorci, s. a. (Vavassore).

1521

Modestus (Publius Franciscus). — *Venetias*.

2113. — (Rimini) Bernardino Vitali, 28 novembre 1521; f°. — (Venise, C)

PVB./ FRANCISCI / MODESTI ARIMINENSIS / AD ANTONIVM / GRIMANVM. / P. S. Q./ V./ VENETIAS.

12 (6. 6) ff. prél. n. ch., s. : ✠, ✠✠. — 216 ff. sans pagination, s. : *a-ʒ, &, ᵹ, ꝝ, A-K*. — 6 ff. par cahier. — C. rom.; le titre en rouge. — 36 vers par page. — Page du titre : encadrement ornemental, à fond de hachures, avec figures de dauphins affrontés sur les côtés. Dans cet encadrement, au-dessous du titre, marque de l'imprimeur : S¹ Marc écrivant, le lion ailé couché au pied de son bureau; au bas de la vignette, dans un cartouche qui se détache sur fond noir, les initiales : ·B·V·. Le verso, blanc. — V. ✠ᵢᵢ, blanc. — R. ✠₄ : *DEDICATIO / PVBLII FRANCISCI MODESTI AD / ANTONIVM GRIMANVM PRIN/CIPEM, SENATVMQ, VENET./ VENETIADOS DE/DICATIO.* — V. ✠✠₆. En tête de la page, figure du *Lion de S¹ Marc* (reprod. pour le Francesco de Alegri, *La summa gloria de Venetia*, 1ᵉʳ mars 1501; voir p. 34). — Le cahier *a*, qui fait défaut dans cet exemplaire, a été remplacé par des feuillets manuscrits.

R. *K*₆ : le registre; plus bas : *Impressum Arimini cura & impensa Sebastiani Modesti / per Bernardinum Vitalem Venetū. iiii. Cal. Decemb./ Anno a Domini Natiuit. M.D.XXI.*

1521

La gran battaglia de li Gatti e deli Sorzi.

2114. — S. l. & n. t., novembre 1521; 4°. — (Chantilly, C)

La gran battaglia de li Gatti e deli Sorzi : co/sa noua bellissima da ridere e da piacere.

4 ff. n. ch., s. : *A*. — C. rom.; titre g. — 2 col. à 5 octaves. — Au-dessous du titre : une troupe de chats montant à l'assaut d'une tour fortifiée, défendue par des souris (voir reprod. p. 421). — V. *A*₄ : *Finis. 1521. No.*

2115. — Giovanni Andrea Vavassore, s. a.; 4°. — (Venise, M)

⟨ *La grande Battaglia delli Gatti, e de li Sorci* :...

4 ff. n. ch., s.: *A. — C.* rom. — 2 col. à 5 octaves. — Au-dessous du titre, bois à terrain noir (voir reprod. p. 422).

V. A_4: ℂ *Stampata in Venetia per Giuoāni* (sic) *andrea Vauassori ditto Guadagnino.*

2116. — Matthio Pagan, s. a.; 4°. — (Milan, T)

LA GRAN BATTAGLIA DE I GATTI / ET DE SORZI, NVOVAMENTE / STAMPATA.

4 ff. n. ch., s.: *A. — C.* rom. — 2 col. à 5 octaves et demie. — Au-dessous du titre, bois de même sujet que ceux des précédentes éditions (voir reprod. p. 423).

V. A_4: ¶ *In Venetia per Matthio Pagan, in Freʒʒaria all' insegna / della Fede.*

La gran battaglia de i Gatti et de Sorʒi, s. a. (Matthio Pagan).

1521

CAMPANA (Niccolo) detto Strascino. — *Lamento di Strascino.*

2117. — Nicolo Zoppino & Vicenzo de Polo, 12 décembre 1521; 8°. — (Venise, M)

ℂ *Lamento di quel tribulato di / Strascino Cāpana Senese: sopra el male inco/gnito: el quale tratta de la Patiēta, & impatiē/tia ɩ ottava rima opa molto piaceuole.*

28 ff. n. ch., dont le dernier est blanc, s. : *A-D.* — 8 ff. par cahier, sauf *D*, qui en a 4. — C. ital.; la première ligne du titre et le recto du f. D_3, en c. g. — 3 octaves et demie par page. — Au-dessous du titre, bois représentant un malade atteint du « mal francese » (voir reprod. p. 424). — Le verso, blanc.

V. D_3: marque du S^t *Nicolas;* au-dessous: *Stampato in Venetia per Nicolo Zopino e Vin/centio compagno nel. M. CCCCC. XXi./ Adi XII. De Decembrio...*

Campana (Niccolo), *Lamento di Strascino*,
12 décembre 1521.

mese di Nouembrio. | M D XXIX. Au verso, marque du S' Nicolas.

2120. — S. l. a. & n. t.; 8°. — (Venise, M)

(*LAMENTO DI QVEL TRIBVLA-TO | di Strascino Câpana Senęse : Sopra il mal Frācioso.*

32 ff. n. ch., s. : *A-H.* — 4 ff. par cahier. — C. rom. — 3 octaves par page. — Au-dessous du titre : bois copié de l'édition 12 déc. 1521 (voir reprod. p. 424). Le verso, blanc. — V. F_{ii} *Spatio lassato per chi uo/lessa aggiugnier | cosa alcu/na* : Le reste de la page, blanc. — R. H_4. Autre bois de la même main que celui du titre : un personnage retroussant sa manche gauche pour montrer son bras nu à un groupe, au-dessus duquel se déroule une banderole portant cette légende : STVPISCO CHE TV/SIA SI BĒ GVARITO.[1] Le verso, blanc.

1. Ce dernier bois, dont la légende a été supprimée, se retrouve dans une plaquette de 8 ff., s. l. a. et n. t. : *Oratio In funere Illustriss. Domiui Francisci Sfortia II. Ducis Mediolañ.*, qui semble avoir été imprimée à Milan. L'édition du *Lamento* serait peut-être aussi d'origine milanaise.

2118. — Nicolo Zoppino & Vicenzo de Polo, 1" septembre 1523 ; 8°. — (Venise, M)

LAMENTO DI QVEL TRIBVLATO DI STRA/SCINO CAMPANA SENĘSE : SOPRA EL| MALE INCOGNITO : EL QVAL TRATTA | DE LA PATIENTIA ET IMPATIENTIA.

Réimpression de l'édition 12 déc. 1521.

R. D_4 : *Stampate nella inclyta Citta di Venetia p Ni/colo Zopino e Vincētio compagno. Nel.| M. CCCCC. XXIII adi. 1. de Setem/brio...* Au verso, marque du S' Nicolas.

2119. — Nicolo Zoppino, novembre 1529 ; 8°. — (Londres, BM)

LAMENTO DI QVEL TRIBVLATO DI | Strascino Campana Senese sopra il male incognito, il | quale tratta della patientia & impatientia.

Réimpression de l'édition 12 déc. 1521.

R. D_4 : *Stampato in Vinegia per Nicolo d'Ari/stotile detto Zoppino, del |*

Campana (Niccolo), *Lamento di Strascino*,
s. l. a. & n. t.

1521

Achillinus (Alexander). — *Anatomia*.

2121. — Joannes Antonius & fratres de Sabio, janvier 1521; 8°. — (Londres, FM — ☆)

Alexander Achillinus / de humani corporis / Anatomia.

32 ff. n. ch., s. : *A, a-g.* — 4 ff. par cahier. — C. rom.; titre g. — 30 ll. par page. — Au-dessus du titre : figure du chrisme, formée par un ruban inscrit dans un losange irrégulier à fond noir. — R. *a* : *Magnus Alexander / Achillinus.* Au-dessous de ces deux lignes, bois dans le style des tableaux de Carpaccio (voir reprod. p. 425).

R. E_4 : *Venetiis per Io. Antonium & Fratres de / Sabio. M. D. XXI. Mense / Ianuario.* Au-dessous, le registre. Au verso, marque du *basilic*, avec une banderole au nom des imprimeurs.

Achillinus (Alexander), *Anatomia*, janvier 1521.

1521

Brochetino (Zuan Piero). — *Speculum mulierum*.

2122. — Alexandro Bindoni, 1521; 8°. — (Londres, FM — ☆)

Speculum Mulierum.

8 ff. n. ch., s. : *A.* — C. rom.; titre g. — 29 ll. par page pour le *Proemio*, adressé à l'imprimeur Alexandro Bindoni, et 22 ll. pour le texte de l'ouvrage. — Au-dessous du titre ; bois avec monogramme ℱ. (voir reprod. p. 426).

V. A_8 : ☙ *Huius operis causa inuẽtor extitit Ioã/nes petrus Brochetinus præsbitero? mini/mus. Impressor uero Alexander de Bindo/nis, hac nostra tempestate impressorum de/cus in Florentissima Vrbe Venetia? im/pressũ est Anno uirginei partus. M D. xxi...*

Brochetino (Zuan Piero), *Speculum mulierum*, 1521.

1521

CASTELLO (Alberto da). — *Rosario della gloriosa Vergine Maria.*

2123. — In. 8°, avec figures. V*enetiis, MDXXI.* — (Panzer, VIII, p. 470.)[1]

2124. — Melchior Sessa & Piero Ravani, 27 mars 1522 ; 8°. — (Venise, M — ☆)
Rosario della gloriosa ☩gīe maria.

252 ff. num. et 4 ff. n. ch., s.: *A-Z, AA-II.* — 8 ff. par cahier. — C. g. — 28 ll. par page. — Toutes les pages sont encadrées d'une bordure ornementale, au-dessus de laquelle le titre courant est inscrit dans une banderole. — Au-dessous du titre, bois, dont le fond est formé par le feuillage et les fleurs de rosiers plantés au bord d'un ruisseau. — V. 3. La S*te* Vierge distribuant le saint rosaire à des personnages de toute condition. Ce bois est répété au v. 201. — Dans le corps du volume, près de 200 vignettes, de moindre dimension que la précédente (sauf deux ou trois), et qui sont encadrées de blocs à motifs d'ornement ou à figures (voir les reprod. p. 427). — In. o. de différents genres.

R. II₅ ℂ *Questo sacro rosario e sta diligentemente ordina/to correcto ɀ emandato ɀ nella Inclita cita de vene-/tia studiosissimamente impresso p̄ Marchio Sessa | ɀ Piero di Rauani compagni nel anno del signore. | M. D. xxij. adi. xxvij. de marɀo...* Au-dessous, marque du *Chat*. Au verso, commence la table. Le verso du dernier f., blanc.

2125. — Melchior Sessa & Piero Ravani, 15 déc. 1524 ; 8°. — (☆)
Rosario dela glĩosa ☩gine Maria.
Réimpression de l'édition 27 mars 1522.

R. II₅ : ℂ *Questo sacro Rosario e sta diligētemēte ordinato | correcto ɀ emēdato ɀ nella Inclita cita de Uene-/tia studiosissimamente impresso per Marchio | Sessa ɀ Piero da la Serena compagni nel | Anno del signore. M. ccccc. xxiiij. Adi | xv. Decēbrio...* Au-dessous, marque du *Chat*.[2]

1. Brunet (IV, col. 1390) donne l'édition de 1522 comme étant la première. Il signale seulement un exemplaire incomplet qui figurait sur le catalogue de la Vente Libri, 1859 (n° 2360) avec la mention : "*Senɀa alcuna nota*" (Venetia, 1521).

2. Nombreuses réimpressions, jusque dans les premières années du XVII° siècle. Nous signalons, entre autres, les suivantes : 15 janvier 1534 (Vittor della Serena e compagni) ; octobre 1541 (id.) ; 1548 (Piero Ravani e compagni) ; novembre 1556 (id.) ; 1559 (Giovanni Varisco) ; 1566 (id.). Toutes ces éditions sont identiques, sauf quelques légers changements dans l'impression du texte et dans les bordures des pages.

Castello (Alberto da), *Rosario della gloriosa Virgine Maria*, 27 mars 1522.

1521

Dolori mentali de Jesu benedetto.

2126. — Alexandro Bindoni, 1521 ; 8°. — (Séville, C)

Questo deuoto | Libretto e stato | nouamente cõposto da|vna Uenerabile donna | religiosa nel quale se cõ|tengono certi dolori mẽ|tali de Iesu benedetto.

16 (8, 8) ff. n. ch., s. : *a, b*. — C. g. — 24 ll. par page. — Le bas de l'avant-dernière page, et la dernière, sont imprimés en caractères plus petits que le reste de l'opuscule. — En tête du r. *a*, sur la gauche des sept lignes reproduites ci-dessus, en guise de vignette, une initiale ornée *R* avec figure à mi-corps du Christ bénissant, et tenant de la main gauche la croix de résurrection.[1]

V. b_8 : *Per Alexãdrũ de B. 1521. Laus Deo.*

Niphus (Augustinus), *De falsa diluvii pronosticatione*, 1521.

1521

NIPHUS (Augustinus). — *De falsa diluvii pronosticatione.*

2127. — Zuan Antonio & Fratelli da Sabio (pour Nicolo & Domenico dal Jesu), 1521 ; 8°. — (Venise, M)

⁌ *Libri tre de Augustino Nipho : da Sessa : Philo|sopho contra il falso giudicio che debba ve|gnir il diluuio : per la congioncione de | tutti gli pianeti in Pesci qual sera | per tutto lo anno. 1524.*

32 ff. num., s. : *a-h*. — 4 ff. par cahier. — C. rom. — 31 ll. par page. — Le titre est au r. a_{iii}. Le r. *a* est occupé par un bois emprunté de l'édition imprimée à Bologne, s. n. t., en 1520 (voir reprod. p. 428). Au-dessous de la gravure : *Pronostication dil falso Diluuio.*

V. 32 : ⁌ *Stampata in Venecia per Zuane Antonio: | & Fradelli da Sabio : Ad instantia de | Nicolo e Domenico dal Iesus | fradelli. Nel anno del Si|gnore. M. D. XXI.*

[1] La même initiale se retrouve en tête de la première page de Enea (Paulo), *Passio domini nostri I. C.*, s. l. a. & n. t. — (Séville, C)

1522

Chronicha de tutte le guerre de Italia (1494-1518).

2128. — Paulo Danza, 1ᵉʳ mars 1522; 4°. — (Vente Maglione)

Libro o vero Chronicha di tut/te le guerre de Italia : Inco/menzando dal Mille qua/trocēto nonantaquatro / fin al Mille cinquecē/to decedoto./ Narrando tutte le Guere si / del Reame de Napoli : come de Lôbar-dia / Et Re Duchi e Signori del stato suo sca/zati. E qual Cita e Castelli son brusa/te & sachizati. Azontoui molte / cose de le quale non erano in / la prima Impressione./ Et piu corrette / Nouamente / Stāpate.

40 ff. n. ch., s. : A-K. — 4 ff. par cahier. — C. rom.; titre g. r. et n. — 2 col. — Page du titre : encadrement au trait. — V. F. Grand bois à terrain noir, représentant le siège d'une ville. — R. K_{iii}. Bois à terrain noir, de la largeur de la justification: un combat de chevaliers, dont un porte sur son casque une couronne. — 14 vignettes plus petites, et médiocres.

A la fin : ☾ *Stampato in Venetia a pe/tition de Paulo Danza./ Del M. DXXII. Adi. I. Marzo.*

Adri (Antonio de), *Vita de S. Giovanni Evangelista*, 4 mars 1522.

1522

Adri (Antonio de). — *Vita de S. Giovanni Evangelista.*

2129. — Nicolo Zoppino & Vicenzo de Polo, 4 mars 1522 ; 8°. — (☆)

☾ *La vita del glorioso apostolo z / Euāgelista Ioanni côposta dal Vene-rabile patre fra/te Antôio de Adri de lordine de frati minori della / obseruātia* ☾ *Itē sub pēa excôicatiôis late sētētie.*

64 ff. n. ch., s. : A-H. — 8 ff. par cahier. — C. rom. ; titre r. et n., la première ligne en c. g. — 2 col. à 30 ll. — Au-dessous du titre: figure de *S^t Jean l'Evangéliste*, avec le monogramme de Z. A. Vavassore (voir reprod. p. 429). — Au verso : *Cruci-fixion*, copie d'un bois des livres de liturgie de Stagnino (voir *Les Missels vén.*, p. 73.) Cette gravure est enfermée dans un encadrement ornemental à fond criblé, employé souvent dans les livres imprimés par Pencius de Leucho. — Une in. o. à figure au commencement du texte de l'ouvrage.

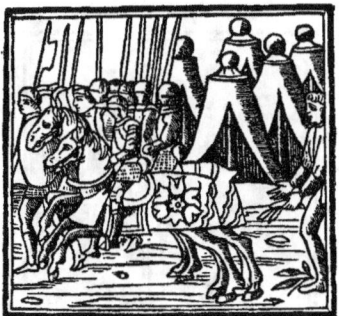

Guarna (Andrea), *Bellum grammaticale*, 5 mars 1522.

R. *H₇* : *Stampata in venetia per Nicolo Zopino e Vin-/centio compagno nel. M.D.xxii. adi / .iiii. de Marzo.* La table occupe les deux pages suivantes ; le verso du dernier f., blanc.

1522

Guarna (Andrea). — *Bellum grammaticale.*

2130. — Alexandro Bindoni, 5 mars 1522 ; 8°. — (Venise, M)

Bellum grammaticale de / Principalitate orationis Nominis z Uerbi Regum inter se conten / dentium...

32 ff. n. ch., dont le dernier est blanc, — s. : *A-D.* — 8 ff. par cahier. — C. rom.; titre g. — 22 ll. par page. — Au-dessous du titre : copie libre d'une vignette du Pline, *Hist. nat.*, 20 août 1513 (voir reprod. p. 430, et I, p. 30).

V. *D₇* :... *Venetiis / uero p Alexãdrũ de bindo/nis accuratissime ĩpres/sum. Anno dñi. M.D./ XXII. Die ue/ro.v. mensis / Martii.* Au-dessous, le registre.

1522

Olympo (Baldassare) da Sassoferrato. — *Olympia.*

2131. — Nicolo Zoppino et Vicenzo de Polo, 24 mars 1522 ; 8°. — (★)

Libro nouo damore chiamato / Olympia : Composto per Baldasar Olympo / da Sasso ferrato giouene ingenioso : Cioe Matinate : Strambotti / de animali : & capitoli.

36 ff. n. ch., s. : *A-E.* — 8 ff. par cahier, sauf *E*, qui en a 4. — C. rom. ; la première ligne du titre en c. g. — 31 vers par page. — Au-dessous du titre : un Amour voguant sur un carquois en guise d'esquif (voir reprod. p. 430). — R. *A_{ij}*. En tête de la " *Prima Mattinata* ", vignette à deux compartiments, représentant : à gauche, un homme et une femme couchés dans un lit ; à droite un gentilhomme donnant un anneau (ou une

Olympo (Baldassare), *Olympia*, 24 mars 1522 (p. du titre).

pièce de monnaie) à une femme accompagnée d'un serviteur.

R. E_4 : marque du S^t *Nicolas;* au-dessous : *Stampata in Venetia per Nicolo Zopino e | Vicētio compagno nel. M.CCCCC./XXii. Adi. xxiiii. de Marzo...* Le verso, blanc.

2132. — S. n. t., 30 mars 1524 ; 8°. — (Milan, T)

Libro nouo damore chia/mato Olympia : Composto per] Baldasar Olympo : da Sas/so ferrato giouene inge/nioso* :...

28 (8, 8, 8, 4) ff. n. ch., dont le dernier est blanc, s. : *A-E.* — C. rom. ; titre g. — 3 octaves et demie par page. — Au-dessous du titre : un jeune homme jouant de la mandoline près d'une femme (voir reprod. p. 431). Au verso, au bas de la page, un cœur. — R. A_{ii}. *Comincia la prima Mattinata,...* Vignette à terrain noir (voir reprod. p. 431).

V. E_3 : ℂ *Stampata in Venetia. Nel. M.D.XXIIII./ adi. xxx. di Marzo.*

Olympo (Baldassare), *Olympia*, 30 mars 1524 (p. du titre).

2133. — Francesco Bindoni & Mapheo Pasini, décembre 1525 ; 8°. — (Bologne, U)

Libro nuouo damore chiamato Olympia/ Composto per Balthassare Olympo da Sas/soferrato :...

44 ff. n. ch., s. : *A-F.* — 8 ff. par cahier, sauf *F*, qui en a 4. — C. rom. ; la première ligne du titre en c. g. — 31 ll. par page. — Au-dessous du titre : bois de l'édition 24 mars 1522.

R. F_4 : ℂ *Stampata nella inclita citta di vineggia, nella parocchia di santo Moyse | nelle case noue Iustitiniane per | Frācesco Bindoni, & Ma/pheo Pasini compa/gni. Nel anno | 1525 del | mese | di Decembrio.* Le verso, blanc.

Olympo (Baldassare), *Olympia*, 30 mars 1524 (r. A_{ii}).

1522

LIBURNIO (Niccolo). — *Decopia & varietate facundiæ latinæ.*

2134. — Joannes Antonius & fratres de Sabio, mars 1522 ; 4°. — (Rome, A)

DE COPIA | ET VARIETATE FACVNDI-AE | LATINAE, NICOLAI LI/BVRNII OPVS ELO/ QVENTIAE STV/DIOSIS PER/VTILE.

40 ff. n. ch., s. : *A-K.* — 4 ff. par cahier. — C. rom. ; titre r. — 39 ll. par page. — Page

du titre : encadrement à figures; dans le haut: *Nativité de J. C.*; sur le côté droit, quatre figures à mi-corps, séparées par des rinceaux sur fond noir : ·S· NICOLAVS, ·S· IACOBVS, ·S· CHRISTOFORVS, ·S· MARIANVS ARC ; sur le côté gauche : figures de ·S· MICHAEL·, ·S· PETRVS, ·S· ANTONIVS, ·S· STEPHANVS : dans le bas, au milieu, un écu contenant la marque du *basilic* avec le nom des imprimeurs.

V. K_3 : le registre; au-dessous : *Venetiis in Aedibus Io. Antonii. & Fratres* (sic), / *de Sabio. Anno domini. M. D.* / *XXII. Mensis Martii.* — R. K_4, blanc ; au verso : marque du *basilic*.

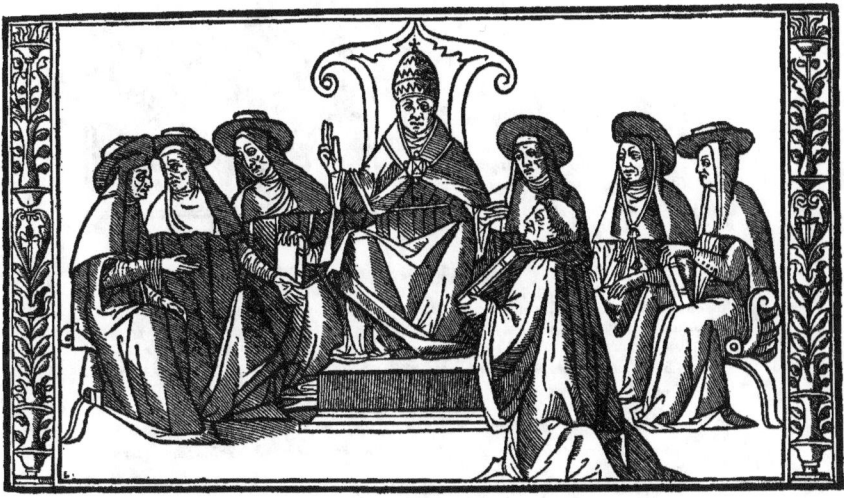

Innocent IV, *Apparatus super quinque libris Decretalium*, 1ᵉʳ avril 1522 (r. 2).

1522

INNOCENT IV. — *Apparatus super quinque libris Decretalium.*

2135. — Gregorius de Gregoriis, 1ᵉʳ avril 1522 ; f°. — (Séville, C)

INNOCENTIVS./ *Apparatus elegātissimus celeberrini τ gra/uissimi Iuris canonici illumīatoris Domini / Innocētij pape quarti super quīqȝ libris de / cretaliū* :... *In Edibus Gregorij de gregorijs.* / *M. D. XXII.*

225 ff. num. et 1 f. blanc, s. : *a-ȝ, τ, ꝓ, ꝗ, A, B.* — 8 ff. par cahier, sauf *B*, qui en a 10. — C. g.; titre r. et n. — 2 col. à 82 ll. — Page du titre, grand encadrement à figures, avec monogramme ⚜ (reprod. pour le *Petrus Paulus Parisius, Commentaria*, du 20 mai, même année). — R. 2. En tête de la page, grand bois oblong, avec

monogramme ʟ, copie du bois du Platyna, *De vitis pontificum*, 1511 (voir reprod. p. 432). — Nombreuses in. o. de divers genres.

V. 225 : ⓐ *In Aedibus Gregorij de Gregorijs. Anno Uirginei | partus. M. D. xxij. Die prima Aprilis.* Au-dessous, le registre.

1522

Olympo (Baldassare) da Sassoferrato. — *Ardelia*.

2136. — Nicolo Zoppino & Vicenzo de Polo, 9 avril 1522 ; 8°. — (Venise, M)

Libro damore chiamato Arde-/lia : nouamēte cōposto per Baldassare O-/lympo da Sassoferrato : giouene Igenioso /...

Olympo (Baldassare), *Ardelia*, 9 avril 1522.

56 ff. n. ch., s. : *A-G*. — 8 ff. par cahier. — C. rom. ; titre g. r. et n. — Nombre de vers par page, variable. — Au-dessous du titre : *Orphée et Eurydice*, bois copié d'une gravure de Marc'Antonio Raimondi (voir reprod. pp. 433, 434).

R. G₈ : marque du Sᵗ *Nicolas;* au-dessous : *Stampata in Venetia per Nicolo Zopino e/ Vicētio compagno nel. M.CCCCC./ XXII. Adi. VIIII. de Aprile/...* Le verso, blanc.

2137. — Nicolo Zoppino e Vicenzo de Polo, 22 août 1523 ; 8°. — (Bologne, U)

Libro damore chiamato Arde/lia : nouamēte cōposto ꝑ Baldassare olym/po da Sassoferrato :...

Réimpression de l'édition 9 avril 1522.

R. G₈ : marque du Sᵗ *Nicolas;* au-dessous : ⓐ *Stampata nella inclita Citta di Venetia | per Nicolo Zopino e Vicentio cōpa/gno. Nel. M. D. XXIII. Adi. xxii. | de Agosto...* Le verso, blanc.

2138. — Melchior Sessa & Piero Ravani, 7 septembre 1523 ; 8°. — (Milan, T)

Libro de amore chiamato | Ardelia : nouamēte cōposto ꝑ Bal/dassare Olimpio da Sassoferra/to :...

56 ff. n. ch., dont le dernier est blanc, s. : *aa-gg*. — 8 ff. par cahier. — C. rom. ; titre g. — 3 octaves et demie ou 10 *terzine* par page. — Au-dessous du titre, bois emprunté du *Camilla*, du même auteur, 21 oct. 1522 (r. *H₈*).

R. *gg₇* : ⓐ *Stampata in Venetia Per Marchio Sessa & | Piero de Rauani Compagni. Adi. yii. Se/ptembrio. M. ccccc. xxiii.* Au-dessous, marque du *Chat*, aux initiales : ·M·S·. Le verso, blanc.

2139. — Joanne Tacuino, 27 mai 1524 ; 8°. — (☆)

Ardelia. | Libro nouo damore chia/mato Ardelia : nouamente Cōposto per | Baldasar Olympo da Sasso fer- rato : |...

Orphée & Eurydice, gravure de Marc' Antonio Raimondi.

52 ff. n. ch., s. : *A-G*. — 8 ff. par cahier ; sauf *G*, qui en a 4. — C. rom. : les deux premières lignes du titre en c. g. — Nombre de vers par page, variable. — Au-dessous du titre, vignette représentant une femme couchée à terre, en avant d'un bouquet d'arbres. La page est entourée d'une bordure ornementale.

R. G_4 : *Stampata in Venetia per Zouane Ta-/cuino da Trino Adi. xxvii. Ma./zo. M. ccccc.xxiiii.* Le verso, blanc.

2140. — S. l. a. & n. t. ; 8°. — (Londres, BM)

ℂ *Ardelia de Baldassar* | *OLIMPO DA SASSOFERRATO* | *con somma diligentia reuista & cor/retta, & nouamente stampata...*

56 ff. n. ch., dont le dernier est blanc, s. : *A-G*. — 8 ff. par cahier. — C. rom. ; la

Benivieni (Girolamo), *Opere*, 12 avril 1522.

première ligne du titre en c. g. — 3 octaves et demie, et, ailleurs, 32 vers par page. — Au-dessous du titre : même bois que dans l'édition 7 sept. 1523.

1522

BENIVIENI (Girolamo). — *Opere*.

2141. — Nicolo Zoppino & Vicenzo de Polo, 12 avril 1522 ; 8°. — (Londres, BM)
OPERE DI GIROLAMO | BENIVIENI FIRENTI|NO. NOVISSIMA|MENTE RIVEDV|TE ET DA MOL|TI ERRORI | ESPVRGA|TE...

208 ff. num. par erreur jusqu'à 302, s. : *A-Z, &, AA, BB*. — 8 ff. par cahier. — C. ital. — 29 ll. par page. — Page du titre : encadrement à figures (voir reprod. p. 435).

R. BB_8 : *Stampato in Venetia per Nicolo Zopino e | Vincentio compagno nel. M. CCCCC.| XXII, Adi. XII. de Aprile...* Le verso, blanc.

1522

BONAVENTURA (S.). — *Legenda de S. Francesco.*

2142. — Gregorio de Gregorij, 13 avril 1522; 4°. — (Venise, C)

LEGENDA | de sancto Francesco | cōposta per el sera|phico doctore | sancto Bonauentura |.:.

56 ff. n. ch., s. : *a-g*. — 8 ff. par cahier. — C. g.; la première ligne du titre en cap. rom. — 2 col. à 40 ll. — Page du titre : encadrement composé de blocs à figures souvent employés dans les livres de Gregorio de Gregorii (Ascension de J. C. ; les Pélerins d'Emmaüs; médaillons avec bustes des prophètes Jérémie, Habacuc, Daniel, Jonas, et des évangélistes St Marc et St Jean) ; au milieu du bloc inférieur,

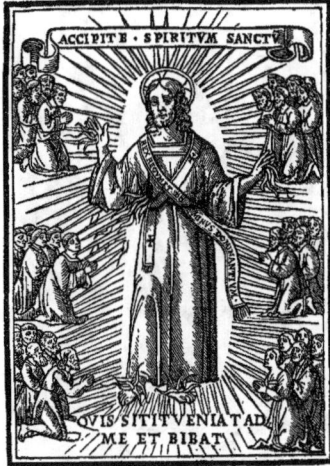

Herp (Henricus), *Specchio de la perfectione humana*, 14 mai 1522 (r. A).

la petite marque 🜋. — Au-dessous du titre, et comprise dans l'encadrement, petite vignette : St François d'Assise recevant les stigmates. — R. a$_{iij}$: ⊂ *Incomincia la vita del beato | Frācesco...* Au commencement du texte, petite vignette du même sujet que celle de la page du titre, mais de composition différente. — Petites in. o.

R. g$_8$: *Stāpata in Uenetia per Grego|rio de gregorij. adi. 13. aprile. 1522.* Au-dessous, le registre. Au verso, le privilège accordé à l'imprimeur pour six ans.

1522

FORESTI (Jacobo Philippo). — *Confessione.*

2143. — Gulielmo de Monteferrato, 17 avril 1522; 8°. — (Londres, Libr. Tregaskis, 1899)

Confessione o vero Inter|rogatorio cōposto per il | Reuerēdo frate Iaco|bo Philippo Ber|gomense.

40 ff., dont le dernier est blanc, s. : *A-E*. — 8 ff. par cahier — Cet exemplaire doit avoir été fait de deux exemplaires d'éditions différentes : le premier cahier, dont les feuillets sont chiffrés, est en c. g., à 34 ll. par page, tandis que le reste du volume, non paginé, est en c. rom., à 32 ll. — Au-dessous du titre, bois très médiocre : un

confesseur, assis à gauche, dans une *cathedra* à haut dossier, écoutant un pénitent agenouillé devant lui.

V. E_7 : ❡ *In Venetia per Guilielmo da Fontaneto de Môte/ferrato adi. XVII. Aprile nel. M. D. XXII.*

1522

SCHOBAR (Christophorus). — *De numeralium nominum ratione.*

2144. — Bernardino Benali, 27 avril 1522; f°. — (Bologne, U)

L. Christophori Schobaris Baetici / Canonici Agrigentini. De numera/lium ratione nominum eatenus elu/cubratio : quatenus ad locutionem / attinet latinam./...

19 ff. num. et 1 f. blanc (6, 6, 4, 4), s.: *A-D*. — C. rom. ; titre g. — 68 ll. par page. — Page du titre : encadrement avec monogramme ·I·C· (reprod. pour le Salluste, 15 nov. 1521 ; voir I, p. 57) ; ici, les deux blocs supérieur et inférieur ont été transposés). — Diagrammes et tableaux explicatifs. — In. o. à figures et autres, de diverses grandeurs.

R. XVI : ┌ *Impressum Venetiis per Bernardinum Benalium: Anno Domini. M. D. XXII. die. xxvii. Aprilis.* Le verso, blanc. — Au v. XIX, la table ; au-dessous, le registre.

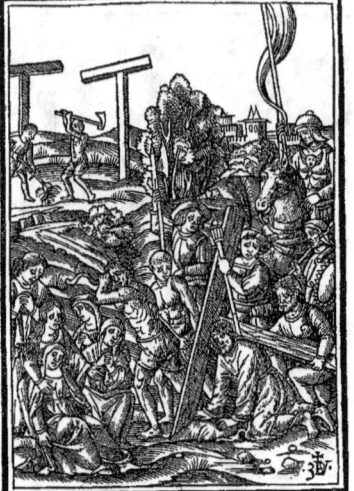

Herp (Henricus), *Specchio de la perfectione humana*, 14 mai 1522 (v. D_{III}).

1522

HERP (Henricus). — *Specchio de la perfectione humana.*

2145. — Nicolo Zoppino & Vicenzo de Polo, 14 mai 1522; 8°. — (Rome, VE — ☆)

Libro de la perfe/ctione humana Thesoro / eterno sopra tutti altri / Thesori...

144 ff. n. ch., dont le dernier est blanc, s.: *AA, A-S*. — 8 ff. par cahier, sauf *AA* et *S*, qui en ont 4. — C. rom. ; la première ligne du titre en c. g. — 2 col. à 30 ll. — Page du titre : encadrement architectural. Au verso : S^t *François d'Assise recevant les stigmates*, copie d'un bois employé dans les livres de liturgie de Stagnino (voir *Les Missels vén.*, p. 92). — R. *AA*_ii: *Comēza la Tauola del Spe/chio*

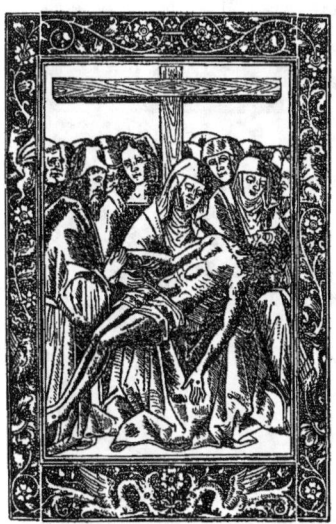

Herp (Henricus), *Specchio de la perfectione humana*, 14 mai 1522 (v. *Q*).

della perfettione del Industriosissimo... frate Henrico Herp... — R. A : ℭ *Specchio de la perfectione humana opera | noua diuotissima...* Au-dessous de ce titre, imprimé en noir et rouge : figure du *Christ* (voir reprod. p. 436). Au verso, même bois, surmonté d'une ligne en c. g. : *Rex regū z̄ dominus dominātiuȝ.* — V. D$_{iii}$. *Portement de croix*, avec monogramme de Z.A. Vavassore (voir reprod. p. 437). — V. G$_{ii}$. *Crucifixion*, copie d'un bois employé dans les livres de liturgie de Stagnino (voir *Les Missels vén.*, p. 73) ; bordure à fond criblé employée dans plusieurs livres imprimés par Pentius de Leucho. — V. Q. *Pietà*, avec même bordure (voir reprod. p. 438). C'est de ce bois qu'a été copiée la gravure employée dans le *Devote Medit.* s. a., imprimé par Giov. Andrea & Florio Vavassore, et dans le Giuliano Dati, *Rappresentatione de la Passione*, 17 mars 1526 (voir I, p. 385).
V. S$_3$: marque du St *Nicolas*, au-dessous : *Stampato nella inclita Citta di Venetia per Nicolo Zopino e Vincentio compa|gno nel. M.D. XXII. Adi. XIIII. de | Maȝo...*

2146. — Joannes Antonius et fratres de Sabio (pour Lorenzo Lorio), 1524 ; 8°. — (Séville, C)

SPECVLVM | PERFECTIONIS | VENE. FR. HENRI | CI HIERP. OR.| FR. MI. DE | OBSERVAN|TIA.| M. D. xxiiij.

118 ff. n. ch., s. : ✠, A-O. — 8 ff. par cahier, sauf ✠, qui en a 4, et O, qui en a 10. — C. rom. ; la date, sur le titre, en c. g. — 29 ll. par page. — Page du titre : encadrement à motif ornemental sur fond noir. — V. ✠$_4$, blanc. — R. A. Au commencement du texte, in. o. *A*, avec figure de David, à genoux, offrant son âme à Dieu. — Petites in. o. à figures, et autres.

R. O$_{10}$: le registre ; au-dessous : *Venetiis per Ioan. Antonium & fratres de Sabio.| Sumptu & requisitione Laurentii Lorii.| M. D. XXIIII.* Au verso, figure de Ste *Catherine d'Alexandrie*, marque de Lorio.

1522

PARISIUS (Petrus Paulus) Consentinus. — *Commentaria*.

2147. — Baptista de Tortis, 20 mai 1522 ; f°. — (Munich, R)
Commentaria preclara domini Petri | pauli Consentini super capitulo in

Parisius (Petrus Paulus), *Commentaria*, 20 mai 1522.

presen/tia necnon. c. quoniaȝ contra de pro/bationibus ac etiā super c. frater-nitatis / de testibus subtiliter Padue discussa.

47 ff. num. et 1 f. n. ch., s. : *A-I*. — 6 ff. par cahier, sauf *G, H, I*, qui en ont 4. — C. g. — 2 col. à 72 ll. — Page du titre : encadrement à figures, avec monogramme ⚜B, précédemment employé dans l'atelier de Gregorio de Gregorii pour l'ouvrage d'Innocent IV, *Apparatus super quinque libris Decretalium*, imprimé le 1ᵉʳ avril de cette même année (voir reprod. p. 439). — In. o. de divers genres.

R. I_4 : le registre ; au-dessous : ℭ *Uenetijs per Baptistam de Tortis, M ccccxxij./ die. xx. Maij.* Plus bas, grande marque à fond noir, aux initiales B T. Le verso, blanc.

2148. — Baptista de Tortis, 20 octobre 1522 ; f°. — (Vienne, I)

Commentaria τ rescripta. D./ Petripauli parisij consentini / Iuris utriusqȝ doctoris... in titulum de exce/ptionibus in secūdo libro De/cretalium.

55 ff. num. et 1 f. n. ch., s. : *AA-KK*. — 6 ff. par cahier, sauf *II, KK*, qui en ont 4. — C. g. — 2 col. à 72 ll. — Page du titre : encadrement à figures, copié de celui de l'édition précédente, mais avec modification des blocs supérieur et inférieur ; ces blocs, ici, sont plus courts, et les quatre angles de l'encadrement sont occupés par des figures des Pères de l'Église.[1] — In. o. à fond noir.

R. KK_4 : le registre ; au-dessous : ℭ *Uenetijs per Baptistam / de Tortis Mccccc xxij./ die. xx. Octobris.* Plus bas, grande marque à fond noir, aux initiales B T. Le verso, blanc.

2149. — Baptista de Tortis, 28 novembre 1522 ; f°. — (Vienne, I)

Commentaria excellentissimi Utri/usqȝ iuris doctoris Domini Petri/pauli Parisij Consentini... in titulum / De prescriptionibus.

55 ff. num. et 1 f. blanc, s. : *AAA-KKK*. — 6 ff. par cahier, sauf *III, KKK*, qui en ont 4. — C. g. — 2 col. à 72 ll. — Page du titre : même encadrement que dans l'édition du 20 octobre, même année. — In. o. à fond noir.

V. 55 ; le registre ; au-dessous : ℭ *Uenetijs per Baptistam de / Tortis die. xxviij. Nouem/bris. Mccccxxij.* Plus bas, grande marque à fond noir aux initiales B T.

1522

Accolti (Francesco). — *Commentaria.*

2150. — Gregorius de Gregoriis, 20 mai 1522 ; f°. — (Munich, R)

ℭ *Excellentissimi Iurisconsultorū principis. D. Frācisci / de Accoltis Aretini aurea ac pene diuina cōmentaria in se/cūdā. ff. veteris partē.*

58 ff. num., s. : *a-g*. — 8 ff. par cahier, sauf *g*, qui en a 10. — C. g. ; le titre, rouge. — 2 col. à 82 ll. — R. 1. En tête de la page, grand bois : l'Empereur, sur son trône, assisté de guerriers et de légistes (voir reprod. p. 441). — In. o. à figures.

1. Cf. l'encadrement reprod. t. I, p. 347, pour le Bartolus de Saxoferrato, *Consilia*, etc., sorti de l'atelier du même imprimeur en 1529 ; les blocs supérieur et inférieur sont les mêmes ; les blocs latéraux et les quatre figures des Pères de l'Église sont des copies du bois de 1522.

R. 58 : ...*Impressa vero Uenetijs in edibus Grego/rij de Gregorijs. Anno Uirginei partus. M. D. xxij. die / vero. xx. mensis Maij.* Au-dessous, le registre. Le verso, blanc.

2151. — Gregorius de Gregoriis, 3 juin 1522 ; f°. — (Munich, R)

Fran. Are. super. j. et ij. C./ FRANCISCI ACCOL/ti Aretini Iur. U. Principis in primā par/tem. C. cōmentaria preclarissima...

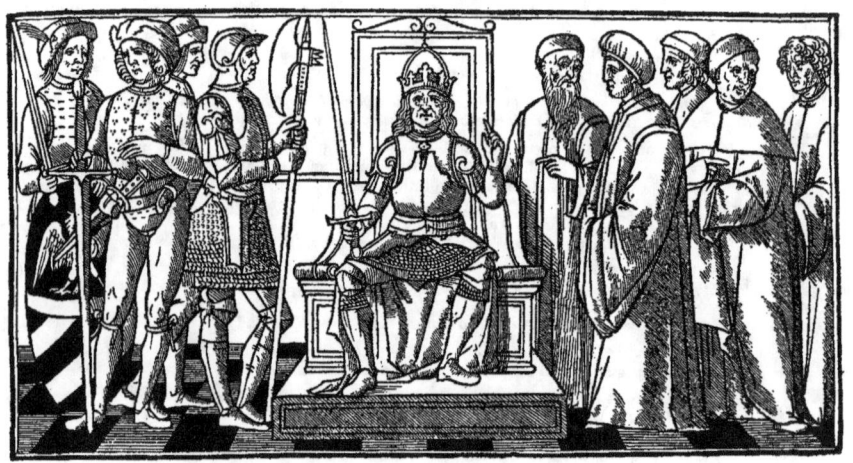

Accolti (Francesco), *Commentaria*, 20 mai 1522.

109 ff. num. et 1 f. blanc, s. *A-O*. — 8 ff. par cahier, sauf *O*, qui en a 6. — C. g. ; titre r. et n. ; la seconde ligne en cap. rom. — 2 col. à 82 ll. — Page du titre : encadrement à figures, avec monogramme ✥, emprunté du Petrus Paulus Parisius, *Commentaria*, du 20 mai, même année. — R. 2. En tête de la page, grand bois de l'ouvrage précédent (n° 2150), du même auteur. — Nombreuses in. o., de divers genres.

V. 109 : ℭ *Impressum Uenetijs cura z industria dñi Gregorij / de Gregorijs Anno salutifere incarnationis dominice. / M ccccxxij. die vero tertia mensis Iunij.* Au-dessous, le registre.

1522

BALDUS de Ubaldis. — *Repertorium Innocentii.*

2152. — Gregorius de Gregoriis, 23 mai 1522 ; f°. — (Séville, C)

Repertorium Innocentij. / MARGARITA PRE/clarissima sūmi. U. I.

Tricasso de Ceresari, *Chiromantia*, mars 1525.

Interpretis. d. Bal/di de Eubaldis de Perusio. nuper p. d. / L. Paulū Rhosellū Patauinū reuisa / z summo studio erroribus cunctis emēdata...

41 ff. num. et 1 f. blanc, s.: *AA-FF*. — 6 ff. par cahier, sauf *EB*, qui en a 8, et *FF*, qui en a 10. — C. g. — 2 col. à 82 ll.
— Page du titre : encadrement à figures, avec monogramme ✠, emprunté du Petrus Paulus Parisius, *Commentaria*, du 20 mai, même année. — Quelques in. o. de divers genres.
R. 38: ℂ *Margarita Baldi... accepit finē in Aedib' / Gregorij de Gregoris. die. xxiij. Maij. Mccccxxij.* Au-dessous, le registre. — Du v. 38 au v. 41, la table, disposée sur quatre colonnes.

1522

Tricasso de Ceresari.
— *Chiromantia*.

2153. — Joanne Francesco & Joanne Antonio Rusconi, 23 mai 1522 ; 8°. — (Rome, Ca)
Chiromantia Tricassi Cera/sariensis Mantuani... M. D. XXII.

68 ff. n. ch., dont 64 s.: *A-H*, à raison de 8 ff. par cahier, et les 4 derniers ff. n. s. — C. g. — 34 ll. par page. — Au-dessous du titre, vignette avec monogramme ✠·Ϲ·, empruntée du Tuppo, *Vita de Esopo*, s. l. a. & n. t. (voir reprod. II, p. 85). Le verso, blanc. — 48 figures montrant les différents signes de la main.
R. du 67° f.: ℂ *Impressum Uenetijs per Ioannem Fran/ciscum z Ioannem Antonium de Rusco/nibus de Mediolano. Fratres. An/no Domini. M. ccccxxij./ Die. xxiij. Madij.* Au-dessous, marque à fond noir, aux initiales de Georgio Rusconi. — R. du 68° f.: ℂ *Chyromantia a Lectori.* Au bas de la page, autre marque. Le verso, blanc.

2154. — Joanne Francesco & Joanne Antonio Rusconi, 18 février 1524 ; 8°. — (Florence, L)
ℂ *Prohemio in tutta la opera./* ℂ *Incomincia la Chyromantia di Patricio Tricasso / da Cerasari Mantuano :...*

96 ff. n. ch., dont le dernier est blanc, s.: *A-M*. — 8 ff. par cahier. — C. rom. — 33 ll. par page. — R. A_i. Au-dessous du titre, et sur la gauche de la page : Dieu le Père assis sur un nuage, tenant de la main gauche sur son genou la sphère du

monde, la main droite bénissante, et entouré de têtes d'anges ailées. — Dans le corps du volume, nombreuses figures de mains avec indication des signes.

V. M_7 : le registre ; au-dessous :... *Impressa in Venetia per Io. Franci/sco & Io. Antonio de Rusconi Fratelli. ...Ne lanno del Nostro Signore | Iesu Christo. M.D. XXIIII./ Adi. XVIII. Del Me/se de Febraro.*

2155. — Helisabetta Rusconi, mars 1525 ; 8°. — (Berlin, E)

TRICASSI CERASA | riensis Mantuani. Super Chy/romantiam Coclytis Dillucida/tiones Præclarissimæ. Ad | Illustrissimū Dominum | D. Fœdericum Gon/ʒagha. Mantuæ | Marchio/nem./ M.D.XXV./ Cum gratia.

256 ff. n. ch., dont le dernier est blanc, s. : *A-Z, Aa-Ii*. — 8 ff. par cahier. — C. ital. — 30 ll. par page. — Page du titre : encadrement à fond noir, dont les blocs latéraux et inférieur sont imités des *Livres d'Heures* de Pigouchet ; le bloc supérieur est un *S^t Georges combattant le dragon*, petite marque de Rusconi (voir reprod. p. 442). Le verso, blanc. — Dans le texte, quelques figures montrant les lignes de la main. — In. o. de différents genres.

V. Ii_5 :... *Venetiis impresse per Dñam Helisabeth de | Ruschonibus... Anno./ Dñi. 1525. Martii.*

2156. — Helisabetta Rusconi, 17 août 1525 ; 8°. — (Berlin, E)

CHYROMAN/TIA Tricassi Cerasariensis Mantuani. Nouiter Im/pressa cum Aditionibus | ipsius ac figuris. Ad Ma/gnificū Dñm. Domini/cū Georgio. Aloysii | Georgio Patriciū. | Venetum./ .M.D.XXV./ Cum Gratia.

68 ff. n. ch., s. : *A-I*. — 8 ff. par cahier, sauf *I*, qui en a 4. — C. ital. — 31 ll. par page. — Page du titre : encadrement ornemental, à figures, employé dans d'autres ouvrages. — Dans le texte, figures de mains avec indications des signes. — In. o.

R. I_4 : ℂ *Impressum Venetiis. Per Dominam Isabetham. Relictam/. Q. Georgii de Rusconibus... .M.D.XXV./ Die. XVII. Augusti.* Le verso, blanc.

1522

NERUCCI (Matteo). — *Tractatus arborum consanguinitatis et affinitatis.*

2157. — Baptista de Tortis, 25 mai 1522 ; f°. — (Vienne, I)

Tractatus arborum consangui/nitatis et affinitatis Domi/ni Matthei Nerutij de | sancto Geminiano | Iuris utriusqʒ | doctoris in/tegerri/mi.

7 ff. num. et 1 f. n. ch., s. : *A, BB*. — 4 ff. par cahier. — C. g. — 2 col. à 69 ll. — Page du titre : encadrement à figures, avec monogramme 🆗, emprunté du Petrus Paulus Parisius, *Commentaria*, du 20 mai, même année. Le verso, blanc. — In. o. à fond noir. — R. *BB* : Arbor consanguinitatis.

V. 7 : ℂ *Uenetijs per Baptistam | de Tortis. M.ccccc.xxij./ Die. xxv. Maij.* Au-dessous, grande marque à fond noir, aux initiales : B T. — R. BB_4 : *Arbor affinitatis.* Le verso, blanc.

Olympo (Baldassare), *Gloria d'amore*, 21 oct. 1522.

1522

BAGNOLINO (Hieronymo). — *Tebaldo e Gurato*.

2158. — Paulo Danza, 26 mai 1522; 4°. — (Londres, BM)

Opereta molte dignissima qual | tratta de gli mirabel fatti de un cauallero detto Te|baldo Ferrarese contra de uno altro detto Gurato p | amor de Filissetta figliola del duca borso...

24 ff. n. ch., s.: *A-F*. — 4 ff. par cahier. — C. rom.; la première ligne du titre en c. g. — 2 col. à 5 octaves. — Page du titre : bordure d'arabesques sur fond noir. Le verso, blanc. — Dans le texte, sept petites vignettes, dont cinq avec terrain noir, employées dans nombre d'éditions des romans de chevalerie de cette époque.

R. F_4 : *Stampata per Paulo danza. Adi.| XXVI. Ma{o. M.D.XXII.| In Venesia.* Le verso, blanc.

1522

DURANTINUS (Franciscus). — *De optima Reipublicæ Gubernatione.*

2159. — Joannes Antonius et fratres de Sabio, juin 1522 ; 8°. — (Venise, M — ☆)

FRANCISCI LVCII DVRAN|tini de optima Reipub. gubernatione, li|bri duo...

5 ff. prél. n. ch. ; 42 ff. num. par erreur jusqu'à 43, et 1 f. n. ch., s. : *a-m*. — 4 ff. par cahier. — C. rom. — 28 ll. par page. — Au-dessous du titre, marque du *basilic*. — R. 1, r. 18, r. 33 (au lieu de 32) : figure de la Justice couronnée, assise, sur un trône, tenant de la main droite une épée dressée, de la main gauche une balance ; sur le bord du siège, à gauche, le livre de la loi ; groupes de personnages en longues robes et coiffés de bonnets, à droite et à gauche.

V. 43 (au lieu de 42) : le registre ; au-dessous : *Venetiis per Ioânem Antoniû | & fratres, de Sabio. M. D. | XXII. Mense Iunio.* — R. m_4, blanc. Au verso, marque, comme sur la page du titre.

Apollon & Daphné, gravure d'Agostino Veneziano.

1522

Viazo de andare in jerusalem.

2160. — Alexandro Bindoni, 21 juillet 1522 ; 8°. — (Séville, C)

8 ff. n. ch. — Au titre : le Christ sur la croix, entouré des saintes femmes ; quatre autres bois d'un caractère religieux dans le corps du livre.

A la fin : *Stampato in Venetia per Alexandro di Bindoni. Nel anno 1522. A.di. 21 del mese di Luio.*[1]

1522

JOANNES Aquilanus. — *Sermones quadragesimales.*

2161. — Jacobus Pentius de Leucho, 20 septembre 1522 ; 8°. — (Rome, VE)

☾ *Sermones | Quadragesimales | venerabilis viri fratris | Ioânis Aquilani Or/dinis predicatorū...*

196 ff. n. ch., s. : ✠, A-Z, z. — 8 ff. par cahier, sauf ✠, qui en a 4. — C. g. — 2 col. à 48 ll. — Page du titre : encadrement ornemental à fond de hachures, avec figures de deux dauphins affrontés sur les côtés. — V. 4 : St Dominique et les illustrations de son ordre (*Brev. ord. fratr. Praed.*, 16 sept. 1521 ; voir reprod. II, p. 357) ; bordure à fond criblé. — In. o. à figures.

R. z$_8$: ☾ *Expliciūt sermoēs Uenerabilis pa/tris fratris Ioannis aquilani... a Magistro Iacobo | pentio de Leucho nouis sime impressi./ Anno dominice incarnationis. 1522./ die vero. 20. Septemb̄.* Le verso, blanc.

1522

OLYMPO (Baldassare) da Sassoferrato. — *Gloria d'amore.*

2162. — Melchior Sessa & Piero Ravani, 21 octobre 1522 ; 8°. — (Milan, M)

Gloria Damore Composta | per Baldasarre Olympo de li Alexādri da Sasso/ferrato. Strābotti de laude, Mattinate, Littere | damore...

1. Cet opuscule ne se trouvant plus dans la Bibliothèque Colombine, où il faisait partie du recueil G. 3734, nous en empruntons la notice à M. Harrisse (*Excerpta Colomb.*, p. 240), qui ajoute les observations suivantes : « Pièce inconnue à Tobler, à Chitrowo, à Ponomarew, à Rœhricht, à Meisner, et à tous les bibliographes. La description qui en approche le plus est celle que donne Ternaux (*Biblioth. africaine*, 42) sous la date 1520. Rien dans le livre ne permet de déterminer quand ce voyage fut accompli ni par qui. On y voit seulement que c'était un noble pèlerin : *Questo viazzo ha fatto uno dignissimo pelegrino gentilhuomo*. Cependant, Lechi (*Tipografia bresciana nel secolo XV*, p. 110) donne un titre en tout semblable à celui-ci, mais dont le colophon porte : *Stampato in Salo* (ville du Milanais), *ad instantia de Alex. Paganino di Paganini brixiano, nel anno M.DXVII*. Quant au voyage même, Lechi l'attribue à un nommé Francisco de Alexandro da Modena, personnage d'ailleurs complètement inconnu. »

36 ff. n. ch., dont le dernier est blanc, s. : *A-E*. — 8 ff. par cahier, sauf *E*, qui en a 4. — C. rom.; la première ligne du titre en c. g. — 30 et 31 ll. par page. — Au-dessous du titre : *Apollon et Daphné*, bois copié d'une gravure d'Agostino Veneziano (voir reprod. pp. 444, 445).[1]

V. E_3 : *Stampato in Venetia per Marchio Sessa & Piero de Rauani compagni | del. M. ccccc.xxii. adi. xxi. | Octobrio.*

2163. — Francesco Bindoni & Mapheo Pasini (pour Nicolo Zopino & Vicenzo de Polo), août 1524; 8°. — (Weimar, GD)

Gloria Damore Composta | per Balthassarre Olympo de li Alessandri | da Saxoferrato. Cioe Strambotti de | laude, Mattinate, Littere da | more...

36 ff. n. ch., s. : *A-E*. — 8 ff. par cahier, sauf *E*, qui en a 4. — C. rom.; la première ligne du titre en c. g. — 29 vers par page. — Au-dessous du

Olympo (Baldassare), *Gloria d'amore*, août 1524.

titre : *Apollon & Daphné*, copie du bois de l'édition 21 octobre 1522 (voir reprod. p. 447).

R. E_4 : ℂ *Stampata nella inclyta citta di Vineggia | per Francesco Bindoni & Mapheo Pa|sini cõpagni : Ad instātia di mes-|ser Nicolo zopino & Vicen-|zo compagni : Nel an-|no. 1524. del me-|se di Ago-|sto.| ✠ |.* Le verso, blanc.

2164. — Melchior Sessa & Piero Ravani, 25 décembre 1524; 8°. — (★)

Gloria Damore Composta | per Baldasarre Olympo de li Alexandri da Sasso|ferrato. Strābotti de laude, Mattinate, Littere | damore...

Réimpression de l'édition 21 octobre 1522.

V. E_3 : *Stampado in Venetia per Marchio Sessa | & Piero de la Serena compa-|gni del. M.ccccc.xxiiii.| adi. xxv. Decēbrio,*

2165. — Melchior Sessa, 24 septembre 1530; 8°. — (Londres, FM)

Gloria Damore Cõposta per | Baldesarre Olympo de li Alexandri da Sasso fer|rato...

Réimpression de l'édition 21 oct. 1522. — Au bas du r. E_{ii}, petite vignette : une femme couchée à terre, que vise d'une flèche un Amour volant.

V. E_3 : *Stampata in Venetia per Marchio Sessa | Ne li anni del Signore. M. D. XXX.| Adi. XXIII. Settembrio.* — R. E_4 : Encadrement de page, renfermant à la partie inférieure la marque du *Chat* ; à l'intérieur de l'encadrement, autre marque, avec initiales M S. Le verso, blanc.

1. Une autre copie, signée du monogramme ᴥ, se trouve sur la page du titre d'une édition du même ouvrage : « *Stampata in Perosia per Baldassare de Frācesco cartolaro. A di. 29. de Nouembre*, 1255. » — (Venise, M)

2166. — Giovanni Andrea Vavassore, 5 février 1540; 8°. — (Wolfenbuttel, D)

⊂ *Gloria Damore Cõposta | per Baldesarre Olympo de li Alexãdri de Sasso | ferrato...*

Copie de l'édition 24 sept. 1530. — Bois au-dessous du titre : une femme tenant par la main un jeune homme ; au-dessus du couple, un Amour volant, prêt à tirer une flèche (voir reprod. p. 448).

V. E_3 : ⊂ *Stampata in Venetia per Giouanne An|drea Vauassore detto Guadagnino.| Nel. M.D.xxxx. Adi. v. Febraro.*

2167. — S. l. a. & n. t. (incomplet) ; 8°. — (Venise, M)

Gloria Damore Composta per | Baldassarre Olympo delli Alexandri da Sassofer|rato...

36 ff. n. ch., dont le dernier fait défaut dans l'exemplaire, s. : *A-E.* — 8 ff. par cahier, sauf *E*, qui en a 4. — C. rom.; la première ligne du titre en

Olympo (Baldassare), *Gloria d'amore*, 5 févr. 1540.

c. g. — 31 vers par page. — Au-dessous du titre : bois de l'édition 21 oct. 1522.

1522

Olympo (Baldassare). — *Camilla.*

2168. — Melchior Sessa & Piero Ravani, 21 octobre 1522; 8°. — (Venise, M — ☆)

Libro nuouo damore Com|posto per Baldesarre Olympo de Saxoferrato in| laude de madonna Camilla :...

68 ff. n. ch., s. : *A-I.* — 8 ff. par cahier, sauf *I*, qui en a 4. — C. rom.; la première ligne du titre en c. g. — 31 vers par page. — Au-dessous du titre : *Pyrame & Thisbé* (voir reprod. p. 448). — R. H_8 : groupe de cinq personnages (voir reprod. p. 449).[1]

Olympo (Baldassare), *Camilla*, 21 oct. 1522 (p. du titre).

1. Ce bois est copié servilement d'après une édition de l'*Ardelia*, du même auteur, imprimée à Ancône, le 15 avril de la même année. — (Venise, M)

R. I_4: *Stampado in Venetia per Marchio Sessa / & Piero de Rauani compagni / del. M.ccccc.xxii. adi xxi./ Octobrio.* Le verso, blanc.

2169. — Francesco Bindoni & Mapheo Pasini, février 1524 ; 8°. — (Rome, An)

Opera nuova damore chiama/ta Camilla: Composta per Balthassare / Olympo da Saxoferrato :...

68 ff. n. ch., dont le dernier est blanc, s. : *A-I.* — 8 ff. par cahier, sauf *I*, qui en a 4. — C. rom. ; titre g. r. & n. — 28, 30 et 31 vers par page. — Au-dessous du titre : *Pyrame & Thisbé*, bois de l'édition 21 oct. 1522. — V. H_7 : *Orphée et Eurydice*, bois de l'*Ardelia*, du même auteur, 9 avril 1522. V. I_2 : ℭ *Stampata nella inclita citta di Vi/neggia per Francesco Bindoni,/ & Mapheo Pasini, compa/gni : Nel anno. 1524./ del mese di Fe/braro.* Au-dessous, marque de la *Justice* assise avec les initiales : F · · B ·.

Olympo (Baldassare), *Camilla*, 21 oct. 1522 (r. H_3).

1522

BELLEMERE (Egidius). — *Decisiones Rotæ*.

2170. — Philippo Pincio, 23 octobre 1522 ; f°. — (Rome, A)

Decisiones Bel/lemere / Reuerendi patris. d. domini. Egidii. Bellemere Deci/sionum opus. fideliter castigatum...

75 ff. num. et 1 f. blanc, s. : *a*, *b*, *C. c-i*. — 8 ff. par sahier, sauf *C*, qui en a 4. — C. g. — 2 col. à 80 ll. — Au-dessous du titre : grande marque rouge, de Philippo Pincio, avec la légende : LAVDATE DOMINVM OMNES GENTES. — R. 1. En tête de la page, grand bois du Platyna, *De vitis pontificum*, 15 déc. 1518 ; à droite et à gauche, pour parfaire la justification, fragments de blocs à figures. — Nombreuses in. o. de divers genres.

V. LXXV : le registre ; au-dessous : ℭ *Uenetijs Impressum fuit opus. hoc per Philippum / pincium Mantuanum. Anno dñi. M.CCCCCXXII./ Die. XXIII. Mensis Octobris.*

1522

NERUCCI (Matteo). — *Repetitiones super rubrica : De re judicata.*

2171. — Baptista de Tortis, 25 octobre 1522 ; f°. — (Vienne, I)

Repetitiones Domini Mat/thei Nerutij Geminianensis | vtriusqʒ iuris doctoris integer/rimi super Rubrica et capitu/lo primo de re iudicata :...

23 ff. num. et 1 f. blanc, s. : *A-F*. — 4 ff. par cahier. — C. g. — 2 col. à 72 ll. — Page du titre : encadrement à figures, comme dans le Petrus Paulus Parisius, *Commentaria*, du 20 octobre, même année. — In. o. à fond noir.

V. 23 : le registre ; au-dessous : ℂ *Uenetijs per Baptistam de | Tortis die. xxv. Octobris./ Mccccxxij*. Plus bas, grande marque à fond noir, aux initiales B T.

Hystoria di misser Costantino da Siena, octobre 1522.

1522

Hystoria di misser Costantino da Siena.

2172. — S. l. & n. t., octobre 1522 ; 4°. — (Milan, T)

ℂ *Hystoria di misser Costâtino da/ Siena e de misser Georgio da Genoua/ liquali se acôpagnorono in viaggio ₱ andare al baron misser san Ia/como :...*

4 ff. n. ch., s. : *A*. — C. rom. ; titre g. — 2 col. à 4 octaves et demie. — Au bas de la page du titre, bois à quatre compartiments représentant divers épisodes du récit (voir reprod. p. 450).

V. du 4ᵉ f. : *Nel anno. 1522. Di ottobrio.*

1522

PARPALIA (Thomas). — *Repetitiones super rubrica Digestorum : Soluto matrimonio*, etc.

2173. — Bernardino Benali, 27 novembre 1522 ; f°. — (Vienne, I)

Incipiunt Solemnes Repeti/tiones Clarissimi Iurium / Monarche Domini / Thome Parpalie / Thaurini or/dinarie legentis. / ✠ / Super rubrica. ff. solu. matri./...

19 ff. num. et 1 f. blanc, s. : *A-E*. — 4 ff. par cahier. — C. g. — 2 col. à 85 ll. — Page du titre : encadrement ornemental, dont les blocs latéraux, avec monogramme : •I•C•, sont ceux de l'encadrement du *Vite de SS. Padri*, avril 1532 (voir reprod. II, p. 51) ; à la partie supérieure, fronton achitectural ; au bas, bordure étroite à fond noir. Au-dessous du titre, qui est compris entre les deux blocs supérieur et inférieur du *Vite* de 1532 : *Massacre des SS. Innocents*, copie du bois de l'*Offic. B.M.V.*, 26 sept. 1507 (voir reprod. I, p. 435). Au-dessous du bloc ornemental qui souligne cette vignette, légende : *Inuoca Deum Rebus in cunctis*. — In. o. à figures.

V. XIX : *...Uenetijs impressa per Bernardinum bena/lium : Anno domini. M.Dxxij. Die. xxviij. mensis Nouēbris*. Au-dessous, le registre.

1522

THOMAS (S^t) d'Aquin. — *Summa theologiæ*.

2174. — Luc'Antonio Giunta, 30 novembre-3 décembre 1522 ; f°.[1]

1^{re} partie. — (Milan, A)

Prima pars. s. tho. cū / cōmē. car. caietani. / ℂ Doctoris angelici diui tho. aquina/tis summę theologię prima pars : cū subtilissimis reuerendissimi dñi / thomę de vio caietani cardinalis sancti xisti cōmētarijs...

20 (6, 8, 8) ff. prél. n. ch., s. : ✠, ✠✠, ✠✠✠. — 263 ff. num. et 1 f. blanc, s. : *A-Z, AA-KK*. — 8 ff. par cahier, sauf *HH*, qui en a 10, et *KK*, qui en a 6. — C. g. — Texte encadré par le commentaire, sur 2 col. à 83 ll. — Page du titre : encadrement à figures, précédemment employé dans le Francesco Maironi, *Sententiarum libri IV*, 8 nov. 1519 ; le milieu du bloc inférieur est occupé par l'écu d'armes du cardinal Thomas de Vio, au lieu de la marque du lis rouge florentin. — In. o. florales et à figures.

V. 263 : *ℂ Uenetijs mandato z expensis nobilis viri domini Luce antonij de Giunta / Florentini. Anno salutis. 1522. pridie kalendas decē/bres accuratissime impressa*. Au-dessous, le registre, au bas de la page, marque du lis florentin, en noir.

2^{me} partie. — (Florence, M)

Secunda scdē. s. tho./cū cōm. car. caietani./ SANCTISSIMI / theologorum monarche diui thome aqnatis secūda / scdē :

1. L'édition du 7 novembre 1501, indiquée dans certains catalogues comme édition illustrée, ne contient que des initiales ornées, et la marque de l'*Archange Gabriel* sur la page du titre.

22 (8, 8, 6) ff. prél. n. ch., s. : ✠, ✠✠, ✠✠✠. — 324 ff. num., s. : *Aa-Zʒ*, *AAa-SSs*.
— 8 ff. par cahier, sauf *RRr* et *SSs*, qui en ont 6. — C. g.; titre r. et n.; la troisième
ligne en cap. rom. — Texte encadré par le commentaire, sur 2 col. à 83 ll. —
Page du titre : même encadrement que dans le volume de la 1ʳᵉ partie. — In. o. de
divers genres.
R. 324 : ℂ *Uenetijs mandato ⁊ impẽsis nobilis viri dñi Luceantonij de / giunta
florentini. Anno salutis. 1522. tertio nonas dece/bris accuratissime impressa...*
Au-dessous, le registre. Au bas de la page, marque du lis florentin, en noir. Le
verso, blanc.

2175. — Luc'Antonio Giunta, 25 décembre 1522; f°. — (Bologne, C)
Prima pars. s. tho. cũ/cõmẽ car. caietani./ ℂ *Doctoris angelici diui tho.
aquina/tis summę theologię prima pars :...*
20 (6, 6, 8) ff. prél., n. ch., s. : ✠, ✠✠, ✠✠✠. — 173 ff. num. et 1 f. blanc, s. :
a-y. — 8 ff. par cahier, sauf *y*, qui en a 6. — C. g.; titre r. et n. — Texte encadré par le
commentaire, sur 2 col. à 71 ll. — Page du titre : même encadrement que dans l'édition
du 30 novembre, même année. — In. o. à figures, et autres, de diverses grandeurs.
V. 173 : ℂ *Uenetijs iussu ⁊ impensis nobilis viri dñi Luce antonij de /
Giunta Florentini. Anno salutis. 1522. octauo Kalen/das ianuarias... impressa
feliciter explicit.* Au-dessous, le registre. Au bas de la page, le lis florentin, imprimé
en noir.

2176. — Hæredes Octaviani Scoti, 4 février 1522; f°. — (Rome, VE)
*Tho. contra genti./ Aurea summa cõtra Gentiles diui Thome / Aquinatis
ex ordine Predicatorum : no/uiter sue reddita ftegritati...*
4 ff. prél. n. ch., s. : ✠. — 129 ff. num. et 1 f. blanc, s. : *a-r*. — 8 ff. par cahier,
sauf *p, p, r*, qui en ont 6. — C. g. — 2 col. à 65 ll. — Page du titre, au-dessous de la
première ligne : *S* Thomas vainqueur d'Averroès, bois emprunté du *Comment. in
VIII physic. libr. Aristot.*, 14 juillet 1517. Le verso, blanc. — In. o. à fond criblé,
et autres, de diverses grandeurs.
V. 129 : ...*Impressuʒ Uenetijs mandato ⁊ expensis heredum nobilis viri. q.
Dñi Octauiani Scoti / ciuis Modoetiensis sociorumqʒ... Anno a Christi natiui/tate.
1522. Die. 4. Februarij.* Au-dessous, le registre; au bas de la page, marque aux
initiales .M. O S· ·

2177. — Luc' Antonio Giunta, 1524; f°. — (Rome, VE)
*S. Tho. cõtra Genti/les. Cum cõmẽ./ B. THOMAS / aquinas / ex prędicatoria
familia contra Gen/tiles acriter pugnat hoc codice : ⁊ gloriose tri/umphat... Anno
salutis. M. D. XXIIII...*
16 (8, 8) ff. prél. n. ch., s. : ✠, ✠✠. — 222 ff. num., s. : *A-Z, AA-EE*. — 8 ff. par
cahier, sauf *E*, qui en a 6. — C. g. — 2 col. à 67 ll. — Page du titre : même encadre-
ment que dans le Gregorius Ariminensis, *Sententiarum libri duo*, L. A. Giunta,
10 janvier 1522, avec ces deux différences, que le fronton est cintré, et porte, dans le
milieu une figure de femme à mi-corps, jouant du violon; et que, dans le bloc du bas,
l'écu du cardinal Grimani est remplacé par le lis rouge florentin, accosté des initiales
L· A·, non encadré. — R. 222 : *Expliciunt Cõmẽtaria in secundũ / librum contra
Gentiles.* Le verso, blanc.

1522

Divizio (Bernardo) da Bibiena. — *Calandra*.

2178. — Nicolo & Domenico dal Jesu, *circa* 1522; 8°. — (Milan, M)

COMEDIA NOBILISSIMA ET RI/diculosa Intitulata Calandra composta per | el Reuerendiss. Cardinale di sancta Ma/ria Importico da Bibiena.

48 ff. n. ch., s.: *a-m*. — 4 ff. par cahier. — C. rom. — 30 ll. par page. — Au-dessous du titre, bois emprunté du Niphus (Augustinus), *De falsa diluvii pronosticatione*, 1521.

R. m_4 : ☙ *Recitata ne la Famosa & generosa Citta di Vene/tia : per prete Giouanni Senese Ierosolymitano | Nel. M. D. XXI. & nel. M. D. XXII.* Au verso : *Stampata ad instantia de Nicolo : &| Domenico del Iesus Fratelli.* Au-dessous, petite marque à fond noir, aux initiales des éditeurs.

Divizio da Bibiena, *La Calandra*, 1526.

2179. — Zuan Antonio & fratelli da Sabio (pour Nicolo & Domenico dal Jesu), 1526; 12°. — (Paris, A — ☆)

LA CALANDRA | Comedia nobilissima et ridicu/losa, tratta dallo originale| del proprio autore.| MDXXVI.

60 ff. n. ch , dont les deux derniers sont blancs, s. : *a-p*. — 4 ff. par cahier. — C. ital. — 28 ll. par page. — Page du titre, au-dessus de la date, petite marque des éditeurs : le chrisme sur fond noir. — 6 vignettes, illustrant différentes scènes de la pièce (voir reprod. p. 453).

R. p_2 : le registre; au-dessous : *Stampata in Vinegia per Zuanantonio et fratel/li da Sabio. Ad instantia di Messer Nicolo et | Dominico Fratelli del Iesu.| M. D. XXVI.* Au verso, vignette représentant un jeune homme debout, de face, tenant une épée.

2180. — Nicolo Zoppino, 1530; 8°. — (Londres, FM)

Divizio da Bibiena, *La Calandra*, 1530.

CALANDRA | COMEDIA DI BERNAR/do Diuito da Bibiena intitolata la | Calandra, ...M D XXX.

47 ff. num. et 1 f. n. ch., s.: *A-F*. — 8 ff. par cahier. — C. ital. ; titre r. et n. — 29 ll. par page. — Page du titre, au-dessus de la date : un personnage tenant en laisse deux chiens, etc. (voir reprod. p. 453).

R. 47 : *Stampata in Vinegia per Nicolo | d'Aristotile detto Zoppino. | M D XXX.* Au-dessous, le registre. Le verso, blanc. — V. F_8 : marque du S^t Nicolas.

1522

HENRICI (Ludovico de). — *Regola da imparare di scrivere.*
TAGLIENTE (Giovanni Antonio). — *Thesauro de Scrittori.*

2181. — Ludovico Vicentino & Eustachio Cellebrino, 1522 ; 4°. — (Londres, FM)

LA OPERI|NA / di Ludouico Vicentino, da / imparare di / scriue/re / littera can/cellares/cha.

30 ff. r. ch., s. : *A-C, a-d.* — 4 ff. par cahier, sauf *C*, qui en a 6. — Au verso du titre : IL MODO / & / Regola de scriuere littera / corsiua / ouer cancellarescha / nouamente composto per / LVDOVICO / VICENTI|NO Scrittore de breui / apľici / in Roma nel Anno di nſa / salute *MD XXII * — Planches gravées de modèles de diverses écritures. — R. a_2 : une plume et un canif entrecroisés, liés par un ruban, avec les deux mentions : *Il Coltellino per / temperare le / penne* et : *Questa e la forma / de la penna / Temperata.* — V. a_4 : figure pour montrer la taille de la plume.

V. d_3 : *Stalata in Venetia / PER / Ludouico Vicentino Scrittore / & / Eustachio Celebrino Intaglia/tore.* — R. d_4 : la suite des lettres de l'alphabet en capitales romaines, sur deux lignes, au milieu de la page. Le verso, blanc.

2182. — Ludovico Vicentino & Eustachio Cellebrino, 1523 ; 4°. — (Paris, N ; Londres, BM ; Venise, M)

Il modo de temperare le / Penne / Con le uarie Sorti de littere / ordinato per Ludouico Vicentino, In / Roma nel anno MDXXIII.

16 (4, 4, 4, 4) ff. n. ch., s. : *a-d.* — Ce recueil est un abrégé de celui de 1522. — R. a_2 : un canif et une plume entrecroisés, liés par un ruban. — Figures pour montrer la taille de la plume. — V. b_4 : *Ludouicus vicentinus scribebat Romæ anno / salutis MD XXIII.*

V. d_3 : *Stāpata in Venetia / PER / Ludouico Vicentino Scrittore / & / Eustachio Celebrino Intaglia/tore.* — R. d_4 : la suite des lettres de l'alphabet en capitales romaines, sur deux lignes, au milieu de la page. Le verso, blanc.

2183. — S. n. t., 1524 ; 4°. — (Londres, BM — ☆)

Lo presente libro Insegna La vera arte delo Excellḗ/te scriuere de diuerse varie sorti de litere Lequali se / fano per geometrica Ragione... Opera del tagliente nouamente / composta cum gratia nel anno di nſa salute / MDXXIIII.

44 ff. n. ch., dont le dernier est blanc, s. : *A-I* (les cahiers *G*, *H*, ne sont pas signés ; les signatures *i-l* sont en caractères cursifs, au lieu d'être en cap. rom. comme les signatures *A-F*.)[1] — 4 ff. par cahier. — Texte en caractères cursifs. — 20 ll. par page. — Au verso du titre, bois représentant une réunion d'instruments et d'objets de bureau (voir reprod. p. 455). — Planches gravées de modèles d'écriture, plusieurs sur fond noir ou criblé. — Du v. E_4 au r. H_3 : figures montrant la construction géométrique des lettres gothiques.

1. L'exemplaire du British Museum n'a que 24 ff., s. : *A-F* ; au r. F_4, la souscription : *Hauendo io Gioanniantonio Taiente...* ; le verso, blanc. Est-ce une autre édition, en tête de laquelle on aurait mis le feuillet de titre de l'édition de 1524 ?

Tagliente (Giov. Ant.) *La vera arte delo excellente scriuere*, 1524 (v. du titre).

V. l_3 : *Hauēdo io Giouăniantonio Taiēte[1] prouisionato dal serenis/simo, dominio Venetiano, per merito de insegnare questa / uirtute del scriuere, cō ogni debita cura dimostrato a fare / de diuerse qualita de lettere, et forẓatomi di narrare quā-/to e stato il bisogno, Hormai io faro fine...*

1. Giovanni Antonio Tagliente avait publié, cette même année, un autre manuel à l'usage des écoliers : *Libro Maistreuole. Opera nuouamente stampata del M. D. xxiiii. / in Venetia laquale insegna maistreuolmente con nuo-/uo modo & arte a legere a li grādi et piccoli / & alle Donne che niente sanno in termine / de mesi doi et piu & Manco, secondo / lingegno de cui cercha imparare,...* Cet opuscule contient aussi plusieurs pages de modèles d'écritures diverses, et une planche de lettres capitales romaines entrelacées sur fond criblé. — (☆)

2184. — S. n. t., 1525; 4°. — (Londres, BM — ☆)

Lo presente libro Insegna La vera arte delo Excellê/te scriuere de diuerse varie sorti de litere Lequali se | fano per geometrica Ragione ... Opera del tagliente nouamente | composta cum gratia nel anno di nr̃a salute | ·M D XXV·

Tagliente (Giov. Ant.), *La vera arte delo excellente scrivere*, 1525 (r. G$_4$).

40 ff. n. ch., s. : *A-k*. — 4 ff. par cahier. — Même page de titre, sauf le changement du millésime, que dans l'édition de 1524. — Les planches de modèles d'écriture sont rangées dans un ordre différent ; les 22 pages contenant des figures pour la construction géométrique des lettres gothiques, n'ont pas été reproduites ; par contre, on a ajouté plusieurs modèles qui ne se trouvent pas dans l'édition de 1524, notamment un alphabet gothique sur fond noir, un alphabet hébraïque sur fond criblé, etc. — Le bois représentant les objets de bureau est au r. F_2.

R. G_4 : *Hauendo io Giouănĭantonio Taiente prouisio-/nato dal serenissimo dominio Venetiano, per | merito de insegnare questa uirtute del scriue/re,...* Au bas de la page, dans un cartouche à fond noir : *INTAGLIATO | PER EVSTACHIO CELLEBRINO | DA VDENE* (voir reprod. p. 456). Le verso, blanc. — Le livre se termine au r. k_4 par ces lignes :... *& questo aquello che in | questo nostro prefatio hauemo uoluto con ragione mani/festare uiua felicemente.* Au bas de la page, marque aux initiales ·A· ·B· (Antonio Blado, éditeur de Rome) : un écu, sur fond noir, enfermant un aigle héraldique couronné, éployé, tenant dans ses serres une étoffe drapée à larges plis. Le verso, blanc[1].

2185. — Giovanni Antonio et fratelli da Sabio, 1525-1527 ; 4°. — (Milan, A)

Lo presente libro Insegna La vera arte delo Excellê/te scriuere de diuerse varie sorti de litere Le quali se fano p̄ geometrica Ragione... Opera del tagliente nouamente | composto cum gratia nel anno di ñra salute | ·M D XXV·

28 ff. n. ch., s. : *A-G*. — 4 ff. par cahier. — 21 ll. par page. — Planches de modèles d'écriture, dont plusieurs sur fond noir. — R. F_2 : bois copié de celui de l'édition de 1524. — In. o. de divers genres.

R. G_4 : ℂ *Stampato in Vineggia per Giouanniantonio | & fradelli da Sabbio. M D XXVII.* Le verso, blanc.

2186. — Nicolo Zoppino, août 1532 ; 4°. — (Florence, Libr. Olschki, 1906)

REGOLA | DA IMPARARE SCRIVERE | VARII CARATTERI DE | LITTERE CON LI | SVOI COMPASSI | ET MISVRE./ ET IL MODO DI TEMPERA/re le penne secondo la sorte di littere che uorrai | scriuere, ordinato per Ludouico Vicentino | con una recetta da far inchiostro | fino, nuouamête stampato. | M D XXXII.

30 ff. n. ch., en un seul cahier. s. : *A*. — La page du titre est entourée d'un encadrement à figures ; entre les deux parties de la date : *MD* et *XXXII*, un écu enfermant une main qui tient une plume, et inscrit lui-même dans un carré. Au verso : en

1. Comme pour l'édition de 1524, l'exemplaire du British Museum diffère sensiblement du nôtre : il n'a que 24 ff., s. : *A-F*; le bois de page des objets de bureau est au v. A_2 ; La souscription : *Hauendo io Gioanniantonio Taiente...* est au r. F_4 ; au bas de la page, le cartouche à fond noir au nom d'Eustachio Cellebrino ; le verso, blanc.

caractères cursifs : *IL MODO* / *&* / *Regola de scriuere littera* / *corsiua* / *ouer Cancellarescha* / *nouamente composto per* LVDOVICO / VICENTI#/NO / *Scrittore de breui* / *ap̃lici* / *in Roma nel Anno di nr̃a* / *salute/.* *MDXXII*. — L'exposition de la méthode d'écriture occupe les pages v. A_{ii} — r. A_{xi}. A la suite, modèles des différentes sortes d'écriture, la plupart signées de l'auteur, avec la formule : *Ludouicus Vicentin. scribebat* / *Rome Anno domini/. MDXXII*. ou avec variantes. — V. A_{16} : *Finisce* / *la* / ARTE / *di* / *scriuere littera corsiua* / *ouer cancellares#/cha* / *Stampata in Roma per inuentione* / *di Ludouico vicentino* / *scrittore* / Audessous, dans un cartouche à fond noir: *CVM GRATIA & PRIVILEGIO.* — R. A_{17} : *Il modo de temperare le* / *Penne* / *Con le uarie Sorti de littere* / *ordinato per Ludouico Vicentino, In* / *Roma nel anno MDXXIII*. Au-dessous, dans un cartouche à fond noir: *con gratia e* / *Priuilegio.* — R. A_{19} : une plume et un canif entrecroisés et liés par un nœud de ruban ; dans le haut de la page, légende rattachée au manche du canif par une boucle de la première lettre: *Il coltellino per temperare le* / *penne* ; dans le bas, rattachée de la même façon au corps de la plume, autre légende: *Questa e la forma* / *de la penna* / *Temperata.* — V. A_{20} : figure explicative pour la taille de la plume d'oie. A la suite, nouvelle série de modèles de diverses écritures, alphabets de lettres capitales et de lettres ornées, dont quatre sur fond noir ou criblé.

R. A_{30} : *Stampato in Vinegia per Nicolo d'A#/ristotile detto Zoppino. Nel anno* / *de nostra salute M D XXXII.* / *del mese d'Agosto.* Au-dessous, marque du Sr *Nicolas*. Le verso, blanc.

2187. — S. n. t., 1530-1532 ; 4°. — (☆)

Thesavro de scrit/tori / *Opera artificiosa laquale con grandissima arte si per pratica* / *come per geometria insegna a Scriuere diuerse sorte littere:/... Tutte extratte da diuersi et probatissimi Auttori: &* / *massimamente dalo preclarissimo*. *sigismondo* / *fanto nobile ferrarese*: *mathematico*: *et Archittettore eru#/ditissimo*: *dele mesure e ragione de littere primo* / *inuentore*: *Intagliata per Ugo da* / *Carpi*: *Cum gratia: et Pri/uilegio* / ✠ / *Anchora insegna de atemperare le Penne... Nel anno di nostra salute./* ·M·D· XXx

48 ff. n. ch., en un seul cahier, s. : *A*. — Titre gravé ; au-dessus des six dernières lignes (commençant par : *Anchora insegna...*), les deux initiales ·A·S, et, à gauche, une main mesurant avec un compas la hauteur de l'A ; à droite, une autre main tenant une plume dont la pointe repose sur l'S. Le second X du millésime, entamé à droite, montre qu'on a fait sauter un ou plusieurs chiffres, auxquels on a substitué un X de dimension moindre. Au verso, copie du bois de l'édition de 1524. — R. A_2 : *Epistola alli Letori. S.P.D.*, de 36 ll. en c. rom. Dans cet avertissement, le ou les éditeurs (car la forme verbale est au pluriel), tout en faisant allusion aux manuels du même genre précédemment publiés, ne font mention nommément que de Sigismondo Fanti, comme dans le texte du titre. — R. A_3 : *Lo presente libro Insegna La vera arte delo Excellẽ/te scriuere... Opera del tagliente nouamente* / *composta cum gratia nel anno di nr̃a salute* / ·M D XXxII. Ce titre gravé est une copie de la page du titre du Tagliente de 1524 ; ici encore le troisième X du millésime, plus petit que les autres chiffres, semble avoir été introduit après coup. — Planches de modèles d'écriture, également copiées de la même édition ; à ces copies ont été ajoutées d'autres planches, dont plusieurs portent la signature : *Ludouicus Vicẽtinus faciebat*, ou: *Ludouicus Vicentinus scribebat Romæ anno* / *salutis M D XXIII*, ou: *Lud. de Henricis Vicẽtin.p.* — V. 44 : deux mains dont les doigts sont divisés en petites cases portant des chiffres. — R. 45. Exemples de nombres écrits en chiffres et en lettres ; la page est entourée d'un encadrement de feuillage sur fond de hachures. — Du v. 45 à la fin, les pages sont occupées par une table de multiplication et des modèles d'opérations d'arithmétique. — V. 48, au bas de la 2me col. : *Angelus Mutinen/ Composuit*.

Rustighello (Francesco), *Pronostico dell' anno 1522*.

2188. — S. n. t., 1535 ; 4°. — (Venise, M)

Réimpression de l'édition 1530-1532. — Sur la page du titre, on a ajouté au millésime un V de même dimension que l'X qui le précède immédiatement. — Au v. 44, au lieu du bois représentant les deux mains chiffrées, on a reproduit une planche de lettres ornées, de *N* à *X* ; sur fond criblé, signée dans le bas : *Iud vicentinus Romę scribebat*, et qui avait été employée dans *Il modo de temperare le Penne*, 1523.[1]

1522

RUSTIGHELLO (Francesco). — *Pronostico dell'anno 1522*.

2189. — S. n. t. ; 4°. — (Venise, M)

AL REVERENDO IN CHRISTO PATRE MONSIGNOR / Misser Bernardo di Russi Vescouo de Taruiso... / PRONOSTICO DE FRANCESCO RVSTIGHELLO DELLO ANNO M.D.XXII.

4 ff. n. ch., s. : *A*. — C. rom. — 42 ll. par page. — Au-dessous du titre, bois représentant un astronome assis (voir reprod. p. 458). — V. A_4 : *Stampato in Venetia*.

1522

FERRERIUS (Zacharias). — *De reformatione Ecclesiæ Suasoria*.

2190. — Joannes Antonius & fratres de Sabio, s. a. (1522) ; 4°. — (Rome, Co — ☆)

DE REFORMATIONE ECCLESIAE./ Suasoria. R. P. D. Zachariæ Ferrerij Vicentini / Pontificis Gardieñ. Fauentiæ & Vallis Hamo/nis gubernatoris dudum missa ad Beatiss./ Patrem Hadrianum. VI. Pōtificem / Max. Et inscribit, Tu es qui / uenturus es, an alium expectamus?

12 (4, 4, 4) ff. n. ch., s. : *A-C*. — C. rom. — 30 ll. par page. — Au bas de la page du titre, les armes papales d'Adrien VI.[2] — V. A_{ij} : l'auteur, évêque de Vicence, écrivant dans son cabinet de travail (voir reprod. p. 459) ; au-dessous de la gravure :

1. A signaler encore les éditions de 1539 (Giovanni Antonio Nicolini); 1545 (Giov. Ant. & Piero Nicolini); 1547 et 1550 (Piero Nicolini).
2. Adrien VI, élu pape en 1522, mourut l'année suivante.

**Illuſtra faciem tuam ſuper ſeruum tuum domine, &
doce me iuſtificationes tuas.**

Ferrerius (Zacharias), *De reformatione Ecclesiæ Suasoria*, s. a. (1522).

Illustra faciem tuam super seruum tuum domine, & / doce me iustificationes tuas.
— Trois in. o. de divers genres.
 R. C₄ : *Venetijs per Io. Antonium & fratres de Sabio*. Au verso : *Aurea terrigenis ætas, & sancta redibunt / Sæcula, si ritus hos pia Roma tenes.*

1523

Paris de Puteo. — *Tractatus de sindicatu.*

2191. — Philippo Pincio, 17 mars 1523 ; f°. — (Séville, C)
Tractatus / De sindicatu accutissimi maximiq3 practici dñi Pari/dis de

Baptista da Crema, *Via de aperta verita*, 28 mars 1523.

puteo Neapolitani. I. U. doc. cum suo alpha/betico Repertorio : z summariis nouiter additis.

18 (6, 6, 6) ff. prél. n. ch.; 123 ff. num. et 1 f. blanc, s. : *a-q*. — 8 ff. par cahier, sauf *p* et *q*, qui en ont 6. — C. g. — 73 ll. par page. — Au-dessous du titre, grande marque de Philippo Pincio (avec légende : LAVDATE DOMINVM...) imprimée en noir. — R. 1. En tête de la page, même bois que dans Socini, *Consilia*, 7 nov. 1521, du même imprimeur. — ln. o. de divers genres.

R. CXXIII : ⁅ *Uenetijs a Philippo Pincio Mantuano Impressum / fuit opus hoc. Anno domini. M.CCCCCXXIII./ Die decimoseptimo Martij*. Au-dessous, le registre. Le verso, blanc.

1523

BAPTISTA (Frate) da Crema. — *Via de aperta verita.*

2192. — Gregorio de Gregorii (pour Lorenzo Lorio), 28 mars 1523 ; 8°. — (Rome, VE, Séville, C)

Uia de aper/ta verita.

204 ff. num. s. : *A-Z, &, ↄ, ҕ*. — 8 ff. par cahier, sauf ҕ, qui en a 4. — C. rom. ; titre g. — 29 ll. par page. — Au-dessous du titre, *Crucifixion* (voir reprod. p. 460). La page est encadrée d'une bordure à motif ornemental sur fond noir. — R. III : *OPVSCVLO del Reuerendo Patre Frate Baptista da Crema...*

V. CCIIII : le registre ; au-dessous : *Stampada in Venetia per Gregorio de Gre/goriis ad instantia de Lorenzo Lorio Nel / Anno. M.D.XXIII. Adi. 28. Marzo.*

1523

LUDOVICUS Episcopus Tarvisinus. — *Modus meditandi & orandi.*

2193. — Joannes Antonius & fratres de Sabio, mars 1523 ; 8°. — (Séville, C)

IESVS AMOR MEVS./ Emptor Consolaberis. ⁅ *Ad Monachos Sanctæ*

Scelsius (Nicolaus), *Foscarilegia*, 7 mai 1523.

Iu/stinæ de Padua./ ℂ *Modus Meditãdi & orãdi/ p Reuereñ. Dñm Ludouicũ/ Epm Taruisinũ compositus...*

80 ff. n. ch., s. : *a-v.* — 44 ff. par cahier. — C. rom. — 30 ll. par page. — Page du titre : encadrement à motif ornemental sur fond noir. Au verso : *Crucifixion*, avec monogramme L ; bordure de motifs d'ornement. — V. *i₃*. *Mise au tombeau*, avec même monogramme ; bordure ornementale sur les côtés et dans le bas. — In. o. à figures.

R. v_3 : le registre ; au-dessous : *Venetiis per Io. Antonium & Fratres de Sabio./ M.D.XXIII. Mense Martio.* Au verso : *S^{ta} Communion* ; bordure ornementale sur les côtés et dans le bas. Ce bois et les deux précédents sont empruntés de l'*Offic. hebdom. sanctæ*, avril 1522. — R. V_4 : blanc ; au verso, petite marque du *basilic*.

1523

DETUS (Hormanoctius). — *Repetitio rubricæ ff. de acquirenda possessione.*

2194. — Baptista de Tortis, 15 avril 1523 ; f°. — (Vienne, I)

Solennis Repetitio Rubrice. ff./ de acquirenda possessione... edi/ta per Clarissimū Iurecon. Dñm/ Hormanoctiuӡ detum patritium / Florentinum...

38 ff. num., et 8 ff. n. ch., dont le dernier est blanc, s. : *A-F, A, B*. — 6 ff. par cahier, sauf *F*, qui en a 8, et les deux derniers cahiers *A, B*, qui en ont 4. — C. g. — 2 col. à 72 ll. — Page du titre : même encadrement que dans le Petrus Paulus Parisius, *Commentaria*, 20 oct. 1522. — In. o. à fond noir.

V. 38 : le registre ; au-dessous : ⁅ *Uenetijs per Baptistam de / Tortis die. xv. Aprilis./ Mccccxxiij.* Au bas de la page, grande marque à fond noir, aux initiales : B T. — R. *A* (avant-dernier cahier) : *Repertorium oīuӡ principaliū / emergētiū dictoӿ...* — V. B_2 : *FINIS*.

1523

Cantus monastici formula.

2195. — Luc'Antonio Giunta, 30 avril 1523 ; 8°. — (Milan, A)

Cantus monastici for/mula nouiter impressa : ac in melius re/dacta :...

95 ff. num. & 1 f. blanc, s. : *A-M*. — 8 ff. par cahier. — C. g. r. et n. — 31 ll. par page, ou 6 portées de musique de plain-chant. — V. 2. S^t Benoît entre S^t Placide et S^t Maur (reprod. dans *Les Missels vén.*, p. 32). — In. o. de divers genres. — V. 92 et v. 93 : deux petites vignettes hagiographiques.

V. 95 : ⁅ *Cantorinus ӡ processionarius per to/tū annū in diuinis officijs celebrādis ēm/ ritū cōgregationis cassinēsis... curaӡӡ ӡ expensis spectabilis viri dñi Luceantonij de giūta florē/tini ī alma ciuitate venetiarū... Impssus. Anno dñi. M.D xxiij./ pdie. kl̄. maij feliciter explicit.*

1523

SCELSIUS (Nicolaus). — *Foscarilegia.*

2196. — Paulo Danza, 7 mai 1523 ; 4°. — (Rome, VI — ☆)

Foscarilegia ex Nicolao Scelsio / Michaele Barolitano aedita : in quibus :

mul ta locorum/ac plurima : ɀ varia : quaeqȝ maxime necessaria cōperta sunt :/... ɀ pristinae / tum Poetarum : tum Oratorum sententiae restituta :...

4 ff. prél. n. ch., s. : *A*. — 24 ff. num., s. : *B-G*. — 4 ff. par cahier. — C. rom.; titre g. — 44 ll. par page. — Page du titre : encadrement ornemental, dont le bloc de droite contient les figures allégoriques du Soleil, de la Lune, etc.; employé précédemment dans le Pantheus, *Ars transmutationis metallicæ*, 7 sept. 1518 (voir reprod. p. 461). — In. o. à fond noir.

R. 24 : ⊄ *Stampata per Paulo Danȝa. 1523. Adi. 7. Maȝo.* Le verso, blanc.

1523

DELPHINUS (Cæsar). — *In carmina sexti Aeneidos digressio.*

2197. — Bernardino Viano, 15 mai 1523 ; 4°. — (Rome, VE)

CAESARIS / Delphini ciuis Parmensis : Ar/tium ɀ Medicinae docto/ris clarissimi in carmi/na sexti Aeneidos / digressio.

48 ff. n. ch., s. : *A-F*. — 8 ff. par cahier. — C. rom.; titre g., sauf la première ligne, en cap. rom. — 41 ll. par page. — Page du titre : encadrement ornemental, avec bloc de droite contenant les figures allégoriques du Soleil, de la Lune, etc. (voir le n° précédent). Le verso, blanc.

R. F_8 : ⊄ *Impressum Venetiis per Bernardinum de Vianis de Lexona / Vercellensem, Anno domini. 1523. Die. 15. Maii.* Le verso, blanc.

1523

ERASMUS (Desiderius). — *Paraphrasis in Evangelium Matthæi.*

2198. — Gregorius de Gregoriis (pour Lorenzo Lorio), 19 mai 1523 ; 8°. — (Venise, M)

PARAPHRASIS / IN EVANGELIVM MAT/THAEI NVNC PRIMVM / NATA, ET AEDITA / PER DES. ERAS/MVM ROTE/RODAMVM.

8 ff. prél. n. ch., s. : ✠. — 104 ff. num. s. : *A-N*. — 8 ff. par cahier. — C. rom. — 37 ll. par page. — Page du titre, encadrement à figures: dans le bloc supérieur, médaillons de S¹ Marc et de S¹ Jean; entre les deux, petit médaillon enfermant la marque .G.G. ; dans le bloc inférieur, médaillons de S¹ Luc et de S¹ Mathieu ; entre les deux, petit médaillon enfermant le chrisme rayonnant et flamboyant. Sur le côté droit de la page, deux petits bois représentant les prophètes Michée et Esdras; sur le côté gauche, bordure étroite avec ornement de feuillage blanc sur fond noir.

R. 104: *Impressum Venetiis per Gregorium de Gregoriis, Expensis Lau/ rentii Lorii Portesiensis. Anno. M. D. XXIII. Die. 19. Maii.* Au-dessous, marque à fond noir aux initiales de Lorenzo Lorio. Au verso, figure de *S¹ᵉ Catherine d'Alexandrie*, autre marque du même éditeur.

1523

ALBERTUS PATAVUS. — *Evangeliorum quadragesimalium aureum opus.*

2199. — Jacobus Pentius de Leucho, 20 mai 1523 ; 8ᵛ — (☆)

Clarissimi atq̃ e·| ruditissimi viri Alberti Pata·|ui ordinis Eremitarum diui | Augu. doctoris Parisiē.| sacri eloquij preconis fa|mosissimi: euãgelioꝝ | quadragesimaliuȝ | opus aureum | nunq̃ȝ aĩs.| ĩpressuȝ.

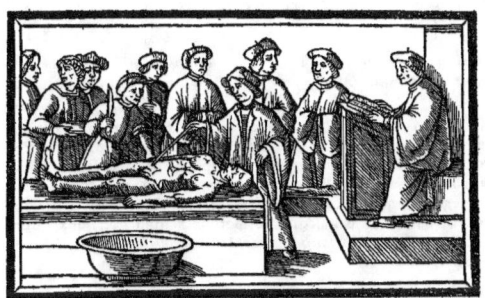

Ugo Senensis, *Expositio in aphorismis Hippocratis*, 20 mai 1523.

8 ff. prél. n. ch., s. : ✠. — 407 ff. num. et 1 f. blanc, s.: *A-Z, AA-ZZ, AAA-EEE*. — 8 ff. par cahier. — C. g. ; titre r. et n. — 2 col. à 33 et 45 ll. — Page du titre : bordure ornementale, dont le bloc inférieur enferme un écu d'armes cardinalices. Le verso, blanc. — V. ✠₈. *Sᵗ Augustin* (Brev. Casin., 15 juillet 1513); bordure ornementale à fond criblé. — In. o. à figures.

V. 407 :... *Impressa Uenetijs per magistruȝ | Iacobum pentium de Leucho impressorē | accuratissimum. Anno salutis nostre.| M.D.xxiij. die.xx. Maij...*

1523

UGO Senensis. — *Expositio in aphorismis Hippocratis.*

2200. — Luc' Antonio Giunta, 20 mai 1523 ; f°. — (Londres, BM)

Ugonis Opera. | EXIMII ARTIVM | ⁊ medicine doctoris Ugonis senensis in aphorismis Hyppocratis: ⁊ | cõmentarijs Galeni resolutissima expositio:

8 ff. prél. n. ch., s.: ✠. — 157 ff. num. & 1 f. blanc, s.: *a-v*. — 8 ff. par cahier, sauf *v*, qui en a 6. — C. g. ; les deux mots : *eximii artivm*, dans le titre, en cap. rom. — 2 col. à 67 ll. — Page du titre, au-dessous des mots: *Ugonis Opera*, imprimés en

rouge, bois oblong, représentant une leçon de dissection (voir reprod. p. 464). Au bas de la page, marque du lis rouge florentin. Le verso, blanc. — R. 1. Au commencement du texte, jolie initiale *P*, avec deux figures de *putti* ailés ; autres in. o. florales, au trait.

V. 157 : ⊄ *Impressa autem accuratissime Uenetijs mandato ι expensis nobilis viri do/mini Luceantonij de Giunta Florentini : Anno domi/ni. 1523 die. xx. Maij.* Au-dessous, le registre. Au bas de la page, le lis florentin, tiré en noir.

1523

CROTTUS (Joannes). — *Tractatus de testibus.*

2201. — Baptista de Tortis, 24 mai 1523 ; f°. — (Séville, C)

Clarissimi ac toto terrarum Orbe / Famosissimi Iurium Interpretis. / Domini Ioannis Croti de Monte/ferrato. Preclarus ι insignis Tra/ctatus de testibus...

28 ff. num., s. : *A-E*, suivis de 6 ff. n. ch., s. : *A*, dont le dernier est blanc. — 6 ff. par cahier, sauf *B*, qui en a 4. — C. g. — Texte encadré par le commentaire, sur 2 col. à 94 ll. — Page du titre : encadrement à figures, copie de celui du Petrus Paulus Parisius, *Commentaria*, 20 oct. 1522 (reprod. pour le n° 2274). — In. o. à fond noir.

V. 28 : le registre ; au-dessous : ⊄ *Uenetijs per Baptistam / De tortis, 1523./ Die. 24. Maij.* Au bas de la page, grande marque à fond noir, aux initiales B T. — R. *A* (non chiffré) : *Repertorium super tractatu de testibus.*

1523

ARISTOTE. — *Parva naturalia.*

2202. — Bernardino & Mattheo Vitali, juin 1523 ; f°. — (Rome, VE)

ARISTOTELIS / STAGIRITAE / PARVA NATVRALIA... Omnia in latinum conuersa & antiquorum more explicata...

12 (6, 6) ff. prél. n. ch., s. : *AA, BB.* — 255 ff. num. par erreur CCXLV, et 1 f. blanc, suivis de 4 ff n. ch., dont le dernier est blanc, s. : *a-ʒ, & ꝑ, ꝫ, A-F, ✠.* — 8 ff. par cahier, sauf ✠, qui en a 4. — C. rom. ; titre r. et n. — 49 ll. par page. — Page du titre, encadrement employé dans nombre d'ouvrages imprimés par Gregorius de Gregoriis : sur un fond de hachures obliques, rinceaux où se jouent des oiseaux, des *putti*, etc. ; au milieu du montant de droite, la vierge à la licorne ; au milieu du montant de gauche, le phénix ; dans le milieu du bloc supérieur, le pélican ; dans le bloc inférieur, le lion de Sᵗ Marc & le bœuf de Sᵗ Luc, la tête penchée sur le livre de l'Evangile posé à terre. — In. o. à figures.

R. CCXLV : *Codicem hunc ex Impressione repesentauerunt* (sic) *Bernardinus / & Mattheus fratres Vitales Veneti Anno Dñi. M.D./ XXIII. Mense Iunii...* Au-dessous, le registre. Au verso, le privilège.

1523

Liber Sacerdotalis.

2203. — Melchior Sessa & Piero Ravani, 20 juillet 1523 ; 4°. — (Venise, C)

Liber Sacerdotalis | nuperrime ex libris scē Romane eccl̃ie τ q̃rundaʒ aliaꝗ | ecclesiaꝗ :...

Liber Sacerdotalis, 20 juillet 1523 (p. du titre).

8 ff. prél. n. ch., s. : ✠. — 367 ff. num. et 1 f. blanc, s.; *A-Z, AA-ZZ*. — 8 ff. par cahier. — C. g. r. et n. ; 4 pages des ff. prél. en c. rom. — 35 ll. par page. — Au-dessus du titre : un pape assis sur son trône, donnant un livre à un prêtre agenouillé, etc. (voir reprod. p. 466). — V. ✠₈. Encadrement de page ; bloc supérieur : une croix grecque rayonnante, adorée par deux anges, et, de chaque côté, deux autres anges, dont un joue de la mandoline ; sur la droite et la gauche de la page, quatre figures de prophètes, en buste, soulignées de versets en rouge ; dans le bas, petite bordure ornementale. A l'intérieur de cet encadrement, au-dessus de 14 lignes de texte : la *Sᵗᵉ Trinité*, bois emprunté de l'Alberto da Castello, *Rosario*, 27 mars 1522. — R. 1. Encadrement de page du même genre. — Dans le corps de l'ouvrage, 19 vignettes, de diverses grandeurs, représentant des cérémonies liturgiques et des épisodes du Nouveau Testament ; au r. et au v. 334, diagrammes pour la notation du plain-chant. — In. o.

V. 367 : le registre ; au-dessous : ⁌ *Impressus fuit hic Liber sacerdotalis Uenetijs per Melchiorē Sessaʒ τ Petrū de Rauanis Socios :... Anno dñi. M. cccc. xxiij. | xiij. cal̃. Augusti...* Au bas de la page, marque du *Chat*, aux initiales ·M· ·S·.

1523

Olympo (Baldassare). — *Linguaccio.*

2204. — Nicolo Zoppino & Vicenzo de Polo, 24 juillet 1523 ; 8°. — (Rome, Co).

Libro nouo chiamato | LINGVACCIO Composto per | Baldassare OLYMPO de li Ales/sandri da Sassoferrato Gioue/ne ingenioso con la sua | tabvla.

32 ff. n. ch., dont le dernier est blanc, s. : *A-D*. — 8 ff. par cahier. — C. rom. ; la première ligne du titre en c. g. — 3 octaves et demie, et ailleurs 31 vers par page. — Au-dessous du titre, bois avec monogramme ⰋⰡ (voir reprod. p. 467). L'explication de

cette gravure se trouve dans un passage du livre, r. B_{ii} : ❡ *Immascarata prima delle lingue. | Nel tēpo del festeuole Carneuale per/che suol esser gran copia de pestifere li/gue Olympo per dar solazzo, con alquan/ti giouani de Sasso ferrato andorono can/tando questa imascarata portando ognu/no vna lingua tormentata in vna Tabel/la apesa alla cima de vna hasta, comincià | do a cantare vn gentil giouene disse que/sta inuocatione a Venere sonando el ge/neroso Olympo.* Les strophes de la chanson qui suit, du v. B_{ii} au v. B_{iii}, font allusion aux figures que promenaient ainsi l'auteur et ses compagnons dans la mascarade, et dont on retrouve quelque chose dans la composition placée ici au-dessous du titre de l'ouvrage; par exemple: *Questo che ricco gratioso & bello | Che a lasta porta comme chiarsi vede | Vna lingua forata col cortello...| Questo altro ch' una lingua in fuoco porta | Non pol passare auante el vicinato...*

V. D_7: *...Stampato nella inclita citta di Ve/netia per Nicolo Zopino e Vicentio | compagno nel. M. D. xxiii. adi | xxiiii. Luio...*

Olympo (Baldassare), *Linguaccio*, 24 juillet 1523.

2205. — Francesco Bindoni & Mapheo Pasini, août 1524; 8°. — (Weimar, GD)

Olympo (Baldassare), *Linguaccio*, août 1524.

Libro nuouo chiamato Lin-/guaccio Composto per Balthassare | Olympodelli Alessandri nouamēte cor/retto p ipso autore...

36 ff. s.: *A-E.* — 8 ff. par cahier, sauf *E*, qui en a 4. — 18 ff. seulement sont numérotés (les quatre premiers ff. des cahiers *A-D*, et les deux premiers du cahier *E*). — C. rom. — 28 ou 32 vers par page ou par col. (les ff. C_8 et *D* sont à 2 col.). — Au-dessous du titre, bois copié de celui de l'édition 24 juillet 1523 (voir reprod. p. 467).

R. E_4 : ❡ *Stampato nella inclyta citta di Vineggia | per Francesco Bindoni & Mapheo | Pasini compagni, Nel an•/no 1524. del mese | di Agosto.|* ✠

2206. — S. l. a. & n. t.; 8°. — (Londres, FM)

Linguaccio./ Libro nouo chiamato lin/guaccio Composto per Baldassarre Olim/po de li Alexandri da Sasso ferrato |...

28 ff. n. ch., s.: *A-D.* — 8 ff. par

Benivieni (Hieronymo), *Amore*, juillet 1532.

ornemental, employé dans le Scelsius (Nicolaus), même année.
V. d_2 : IMPRESSVM EST HOC OPVS PRAECLARVM | et rarum Venetiis, in Officina solertissimi viri | et praestantissimi | Gregorii de Gregoriis Quarto Calendas Augustas | Anno redemptionis nostrae Vigesimotertio su-|pra millesimum Quingentesimum...

cahier, sauf *D*, qui en a 4. — C. rom. ; les deux premières lignes du titre en c. g. — 34 vers, ou 4 octaves, par page. — Au-dessous du titre, bois avec monogramme ⅠⅠ (reprod. pour le Pline, *Hist. nat.*, 20 août 1513 ; I, p. 28).

1523

Nausea (Federicus). — *In Justiniani Imperatoris Institutiones Paratitla.*

2207. —· Gregorius de Gregoriis, 29 juillet 1523 ; 4°. — (Rome, VE)

Foederici | Nausee Blancicampiani: | praecellentissimi. Il. docto-|ris in Iustiniani Impe|rato. Institutiones | Paratitla.|...

6 ff. prél. n. ch., s. : *AA*. — 111 et 25 ff. num. séparés par 1 f. blanc, suivis de 2 ff. n. ch. et 1 f. blanc, s. : *A-O, a-d*. — 8 ff. par cahier, sauf *d*, qui en a 4. — C. rom. ; titre g., sauf la première ligne. — 42 ll. par page. — Page du titre : encadrement *Foscarilegia*, du 7 mai de la

1523

Benivieni (Hieronymo). — *Amore*.

2208. — Nicolo Zoppino & Vicenzo de Polo, 30 juillet 1523 ; 8°. — (Catal. vente Maglione)

Amore di Hieroni|mo Beniveni Fiorentino, al|lo Illustriss. S. Nicolo | da

Corregio.| Et una caccia de amore bellissi|ma et cinq3 capi|tuli, sopra el ti|more, 3elosia, speranza,| amore, et uno triom|pho del | mondo, | composti per il Conti | Matteo Maria Bo|iardo et altre|cose diverse.

48 ff. n. ch., s.: *A-F*. — 8 ff. par cahier. — C. ital. — Encadrement à la page du titre. — Vignette au r. du dernier f. — Première édition, très rare, de ce petit recueil de poésies.

A la fin: *Stampata nella ïclyta citta di Venetia p Nicolo | Zopino e Vincentio compagno, nel Mccccc.| XXIII adi XXX de Luio...*

2209. — Vittore Ravani, juillet 1532 ; 8°. — (Rome, Ca)

AMORE DI HIERONI|mo Beniuieni Fiorentino, Allo | Illustri. S. NICOLO | da Correggio.| Et una Caccia de Amore bellissima | de Egidio & cinque Capituli... Composti per il Conte | MATTEO MARIA BO|IARDO ET ALTRE | COSE DIVERSE.

48 ff. n. ch., s.: *A-F*. — 8 ff. par cahier. — C. ital. — 31 vers par page. — Page du titre : encadrement architectural, avec figures, et, dans le bas, la marque de la *Sirène à double queue*, avec monogramme m (voir reprod. p. 468). Le verso, blanc.

R. F_8: *In Venegia per Vettor .q. Piero Rauano | della Serena & Cōpagni nel anno | del Signore. M. D. XXXII.| Del mese di Luio.* Au verso, marque de la *Sirène couronnée*, à double queue.

Collenutio (Pandolpho), *Comedia de Jacob, e de Joseph*, 14 août 1523.

1523

ERASMUS (Desiderius). — *In epistolas Apostolorum interpretatio.*

2210. — Gregorius de Gregoriis (pour Lorenzo Lorio), juillet 1523 ; 8°. — (Florence, Libr. Olschki, 1899)

In vniuersas epi|stolas apostoloru3 ab eccle|sia receptas... Para|phrasis hoc | est liberior| ac diluci|dior ïterpretatio p Era|smum Roterodamū...

8 ff. prél. n. ch., s. : *a*. — 261 ff. num. par erreur jusqu'à 253 seulement, et 1 f. n. ch., s. : *b-3*, & *A-K*. — 8 ff. par cahier, sauf *K*, qui en a 6. — C. rom.; titre en c. g.,

Collenutio (Pandolpho), *Comedia de Iacob e de Joseph* (r. A_{iii}).

ainsi que les titres-courants. — 36 ll. par page. — Page du titre : encadrement formé d'une bordure étroite de feuillage à gauche ; d'un bloc à trois médaillons (la S^{te} Vierge au centre, trois anges de chaque côté) dans le haut ; de deux petits bois (S^t Pierre et S^t Paul) à droite ; et du bloc de la *Cène* dans le bas ; ces blocs ont été employés dans d'autres livres de Gregorius. Le verso, blanc. — V. a₈. *Immaculée Conception (Offic. B.M.V.*, juillet 1516 ; voir reprod. I, p. 453). — R. 1. Sur la gauche du commencement du texte, petit bois: les deux apôtres S^t Pierre & S^t Paul. — In. o. à figures de différents genres, et de diverses grandeurs.

V. 253 : le registre ; au-dessous : ℂ *Uenetijs in Aedibus Gregorij a Grego/rijs. Expensis Laurentij Lorij Portesien/sis. Anno a Ch^ro nato. 1523. Mense Iulio./...* — R. K₆, blanc ; au verso, figure de S^{te} *Catherine*, marque de Lorenzo Lorio.

1523

Collenutio (Pandolpho). — *Comedia de Jacob e de Joseph.*

2211. — Nicolo Zoppino & Vicenzo de Polo, 14 août 1523 ; 8°. — (Milan, M)

Comedia | de Iacob : e de Iosep : cō/posta dal Magnifico | Caualiero e Dottore : | Messere | Pandolpho Collenutio | da Pesaro... In terẓa Rima | Istoriata.

76 ff. n. ch., s. : A-K. — 8 ff. par cahier, sauf K, qui en a 4. — C. rom. ; titre r. et n. — 31 vers par page. — Page du titre : encadrement à fond criblé, avec devise : PRO BONO MALVM disposée dans les angles (voir reprod. p. 469).[1] — Une vignette au commencement des six actes de la pièce. R. A_{iii}. *Jacob donnant sa bénédiction à Joseph* (voir reprod. p. 470). — R. B₇. *Le messager Sopher présentant à Jacob la tunique ensanglantée qui doit le faire croire à la mort de Joseph* (voir reprod. p. 470). — V. D_{ii}. *Joseph s'enfuyant de la chambre de Beronica, femme de Putiphar.* — V. E₅. *Le songe du pharaon : les sept vaches grasses et les sept vaches maigres.* — R. G_{iiii}. *Le messager Sopher et les frères de Joseph revenant à la maison de Jacob.* — R. H₆. *Nabuch, envoyé par Joseph, trouve dans le sac de Benjamin la coupe d'or que Joseph y a fait cacher* (voir reprod. p. 471).

V. K₃ : ℂ *Stampata nella inclita Citta di Venetia | per Nicolo Zopino e Vicentio compa/gno. Nel. M. D. XXIII. Adi. xiiii./ de Agosto...* — R. K₄. Marque du S^t *Nicolas*, surmontée d'un cadre oblong, formé de petits

Collenutio (Pandolpho), *Comedia de Jacob e de Joseph*, 14 août 1523 (r. B₇).

1. Voir plus loin les éditions de l'Arioste, *Orlando furioso*, n^{os} 2243 et suiv.

fragments de bordure ornementale, et enfermant les deux lettres capitales : ·S A·; au bas de la page, cadre analogue, enfermant les capitales : ·N I·. Le verso, blanc.

2212. — Nicolo Zoppino, 19 mai 1525; 8°. — (☆)

Comedia/ de Iacob : ι de Iosep: cō-/posta dal Magnifico / Caualiero e Dottore:/ Messere/ Pandolpho Collenutio / da Pesaro... In terza Rima/ Istoriata.

Réimpression de l'édition 14 août 1523.

V. k_2 : ℂ *Stampata nella inclyta Citta di Venetia / per Nicolo Zopino de Aristotile de Fer-/rara. Nel. M.CCCCC. XXV./ Adi. XIX. de Mazo...*

Collenutio (Pandolpho), *Comedia de Jacob e de Joseph*, 14 août 1523 (r. H_4).

1523

Gomez (D. Luis). — *Novissima commentaria super titulo Institutionum de actionibus.*

2213. — Baptista de Tortis, 15 septembre 1523; f°. — (Séville, C)

Domini/ LVDOVICI / gomasii/ Hyspani vrbis oriole regni va/lentie ciuis. U. I. D. emi/nentissimi. Nouissi/ma cōmenta/ria super/ diffi/cili ac vtilissimo titu. insti. de actioni/bus...

94 ff. num., s. : *A-Q*, suivis de 8 ff. num. n. ch., s. : ✠. — 6 ff. par cahier, sauf Q, qui en a 4. — C. g. — 2 col. à 72 ll. — Page du titre : encadrement à figures, copie de celui du Petrus Paulus Parisius, *Commentaria*, 20 oct. 1522 (reprod. pour le n° 2274). — In. o. de divers genres.

V. 94 : le registre ; au-dessous : ℂ *Uenetijs per Baptistam/ de Tortis. 1523./ Die. 15. Septēbris.* Plus bas, grande marque à fond noir, aux initiales B T. — Le verso du dernier f., blanc.

1523

Decius (Lancilottus). — *Lectura super prima parte Digesti veteris.*

2214. — Philippo Pincio, 17 novembre 1523; f°. — (Rome, VE)

Lanciloti Decij/ MEDIOLANENSIS / Lectura preclara super Pri/ma parte ff. veteris cum additionibus per eum additis... MDXXIII.

24 ff. num. seulement à partir du 5ᵐᵉ, s. : *A-D*. — 6 ff. par cahier. — C. g.; la seconde ligne du titre & la date, en grandes cap. rom. — 2 col. à 73 ll. — Au-dessous du titre, grande marque de Philippo Pincio, avec légende : LAVDATE DOMINVM...,

imprimée en noir. — R. *A*ᵢⱼ. En tête de la page : l'auteur offrant son livre à l'Empereur, assis sur un trône, assisté de guerriers et de légistes (voir reprod. p. 472). — Une in. o. à fond criblé.

R. XXIIII : le registre ; au-dessous : ...*Uenetijs a Philippo pincio Mantuano Impressa./ Anno dñi. M. ccccxxiij. Die. xvij. Nouembris.* Le verso, blanc.

Decius (Lancilottus), *Lectura super prima parte Digesti veteris*, 17 nov. 1523 (r. *A*ᵢⱼ).

1523

Horologium (græcè).

2215. — Joannes Antonius & fratres de Sabio (pour Martino Locatelli), janvier 1523 ; 8°. — (Paris, A)

HOROLOGIVM CONTINENS QVAE/ IN SEQVENTI CALENDARIO / SVNT SCRIPTA.

24 (8, 8, 8) ff. prél., n. ch., s. : *AA-CC*. — 175 ff. num. et 1 f. blanc. s. : *A-Y*. — 8 ff. par cahier. — C. grecs r. et n. — 27 ll. par page. — Au bas de la page du titre, qui est imprimé en grec et en latin, petite marque de la *Nativité de J. C.* Le verso, blanc. — V. BB_8 : *David implorant le Seigneur*, petite vignette encadrée, pour parfaire la justification, de fragments de bordure ornementale. — V. CC_8. *Crucifixion*, avec monogramme ʟ *(Offic. hebdom. sanctæ*, avril 1522). — R. *A* : ΟΡΟΛΟΓΙΟΝ ΣΥΝ ΘΕΩ /

Dominicale, 24 février 1523 (r. a).

ΑΓΙΩ, ΕΧΟΝ / ΤΗΝ ΑΠΑΣΑΝ ΑΚΟ/ΛΟΥΘΙΑΝ. Page ornée d'un encadrement d'arabesques sur fond rouge.

V. 175 : le colophon, en grec, sur quatre lignes; au-dessous, le registre ; plus bas : *Venetijs per Ioannem Antonium & fratres de Sabio./ Sumptu & requisitione Martini Locatelli./ M. D. XXIII. Mense Ianuario.*

1523

Dominicale.

2216. — Bernardino Vitali, 24 février 1523 ; f°. — (Venise, C)

Questo e vn Dominicale : et vn santuario : doue si cõtie/ne vna dolce : et morale expositione sopra li euãgelij : et spesso etiam sopra lepistole che corrono p tutto lã/no in le messe di tutte le dominiche :...

139 ff. num. et 1 f. blanc. s. ; *a-z*. — 6 ff. par cahier, sauf *z*, qui en a 8. — C. rom. ;

Octoechos Ecclesiæ græcæ, 1523 (v. du titre).

titre, petite marque de la *Nativité de J. C.* Au verso, figure de *S¹ Jean Damascène*. — R. α. Encadrement de page, à motif ornemental sur fond rouge. — V. v. *Crucifixion*. — V. A_{iii}. *Jugement dernier* (voir les reprod. pp. 474, 475). — Plusieurs pages sont ornées en tête d'une bordure à fond rouge ou à fond blanc.

R. A_{10}. Le colophon a été lacéré; il n'en reste que le commencement des trois lignes, imprimées en rouge : ℂ *Venetiis per Io...* / *bio, Sumptu...* / *Sancta Maria*.

1523

Orationes devotissimæ.

2218. — Gregorius de Gregoriis, 1523; 12°. — (Bassano, C)

titre g. — 2 col. à 44 ll. — En tête du r. a, bois en forme de médaillon : *S¹ Mathieu écrivant sous la dictée d'un ange* (voir reprod. p. 473).

R. 139 : le registre; au-dessous : ℂ *Stampato in Venetia per Bernardin Venetian di Vidali Nel mille e cinquecento* / *e uinti tre : A di. xxiiii. Febraro*. Le verso, blanc.[1]

1523

Octoechos Ecclesiæ græcæ.

2217. — Joannes Antonius & fratres de Sabio, 1523; 8°. — (Vienne, I)

'ΟΚΤΩΗΚΟC.

206 ff. n. ch., s. : ✠, α-ω, A. — 8 ff. par cahier, sauf A, qui en a 10. — C. grecs r. et n. — 19 ll. par page. — Au-dessous du

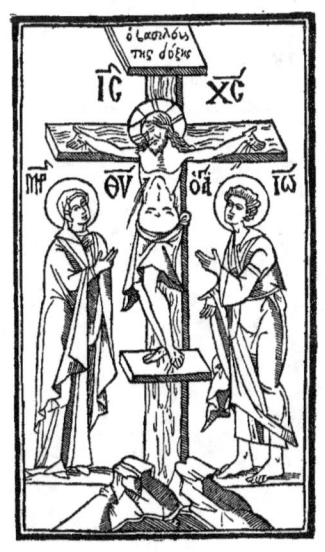

Octoechos Ecclesiæ græcæ, 1523 (v. v).

1. Réimpression, par le même Bernardino Vitali, 20 août 1532. — (Amiens, M)

Oratiões deuotissime / continentes vitaʒ dñi / nostri Iesu christi quas / quicūqʒ dixerit quot/tidie genibus flexis an/te crucifixum sentiet / ipsuʒ vbiqʒ fauētē : In / morte quoqʒ libenter / adiuuātem.

60 ff. n. ch., s. : *A-E*. — 12 ff. par cahier. — C. g. — 17 ll. par page. — En tête de la page du titre : deux anges agenouillés, tenant une couronne où est inscrit le nom : CHRISTI ; au-dessus de la couronne, la colombe céleste éployée ; au-dessous, le monogramme ⚓. . Au verso, *Annonciation (Offic. B. M. V.*, 1ᵉʳ sept. 1512 ; voir reprod. I, p. 440). — V. A_{ij}. Petite *Crucifixion*.

R. E₁₂ : *Uenetijs in edibus gre/ gorij de gre/gorijs / anno dñice incar/ nationis. M ccccc. xxiij.* Le verso, blanc.

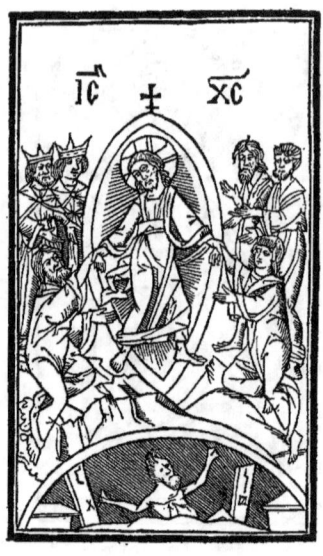

Octoechos Ecclesiæ græcæ, 1523 (v. A_{ii}).

2219. — Bernardino Benali, 10 mars 1524 ; 12°. — (✶)

Oratiões deuotissime / continentes vitam dñi / nostri Iesu xp̄i quas q/cunqʒ / dixerit quottidie / genibus flexis ante cru/cifixū, senliet ipsum vbi/qʒ fauentem : In morte / quoqʒ libēter adiuuātē./ ✠

72 ff. n. ch., s. : *A-F*. — 12 ff. par cahier. — C. g. r. & n. — 18 ll. par page. — En tête de la page du titre : *Sᵗ Pierre et Sᵗ Paul*, avec monogramme ℭ *(Brev. Rom.*, 1523 ; voir reprod. II, p. 362). Au verso : *Annonciation*, avec monogramme ·ℨ·ℬ·, copie d'un bois de l'*Offic. B. M. V.*, 1ᵉʳ sept. 1512 (voir reprod. p. 476). — V. A_{iij}. *Sᵗᵉ Trinité*, avec monogramme ·ℳ· (voir reprod. p. 476) ; ce bois est répété au r. F_{iij}. — R. E₇. Dans le bas de la page : *Crucifixion*, petite vignette. — Nombreuses in. o. à figures.

R. F₁₂ : ℭ *Impressuʒ Uenetijs / per Bernardinū Be⸗/naliuʒ. Anno dñice incarnatiōis / Do/mini nostri Ie/su Christi./ M. D. XXIIII./ Die. x. Martij./* ✠ Le verso, blanc.

1523

RANGONE (Thomaso) da Ravenna. — *Pronosticatione del diluvio del 1524*.

2220. — S. l. a. & n. t. ; 4°. — (Venise, M)

De la vera Pronosticaʒione del Diluvio del/ mille ʒ cinquecento ʒ vintiquatro. Com/posto per lo excellentissimo Philosopho / Thomaso da Rauenna. Intitulato / al Christianissimo Imperador.

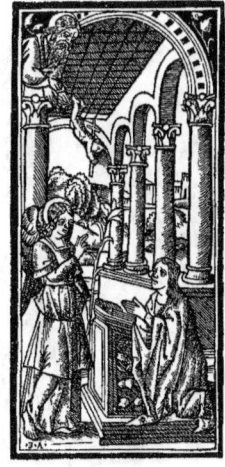

Orationes devotissimæ, 10 mars 1524
(v. du titre).

6 ff. n. ch., s. : *A*. — C. rom.; titre g. — 48 ll. par page. — Au-dessous du titre, bois reproduit pour le n° 2579 : *Vita di S. Angelo Carmelitano*, s. a.[1]

1524

DELPHINUS (Petrus). — *Epistolæ*.

2221. — Bernardino Benali, 1ᵉʳ mars 1524; f°. — (Venise, C — ☆).

PETRI DEL/phini / Ueneti prioris Sa/cre Eremi : ₹ Ge/neralis totius / ordinis Ca/maldulensis Epistolarum Uolumen.

392 ff. n. ch., dont le dernier est blanc, s. : *a-ʒ*, &, ɔ, ꝗ, *A-Z*. — 8 ff. par cahier. — C. rom.; le titre, sauf les deux premières lignes, en c. g. — 43 ll. par page. — Page du titre : encadrement ornemental, qui porte sur les montants le monogramme ✠ •G• (blocs employés dans le Salluste, 15 nov. 1521, le *Vite de SS. Padri*, avril 1532, et autres ouvrages; voir reprod. I. p. 57; II, p. 51). Au-dessous du titre, bois de belle facture : *Petrus Delphinus à genoux aux pieds de S' Romuald* (voir reprod. p. 477).

V. Z₅ : ℂ *Impressum Venetiis arte & studio Bernardini Benalii impressoris:/ ...An/no Dñi nostri Iesu Christi. M. D. XXIIII. Die prima Martii./* Au-dessous, le registre.

1524

Vita de Laʒaro, Martha e Magdalena.

2222. — Benedetto et Augustino Bindoni, 1ᵉʳ mars 1524; 8°. — (Sienne, C — ☆).

ℂ *La Uita deli Gloriosi santi Hospiti de / Christo Laʒaro Martha e Magdalena :...*

80 ff. n. ch., s. : *A-K*. — 8 ff. par cahier. — C. g., titre r. et n. — 2 col. à 32 ll. — Au-dessous du titre :

Orationes devotissimæ, 10 mars 1524 (v. *A*ᵢⱼ).

1. La date du livre ne peut être que 1523. Les grandes pluies tombées pendant les mois de juin et de juillet de cette année firent craindre pour 1524 le déluge dont parle l'auteur. L'alarme fut si vive, que les habitants du territoire de Vicence et du Fricul se firent édifier sur les montagnes des maisons de bois pour s'y réfugier en cas d'inondation (Cf. Marin Sanuto, *Diario*, t. xxx, p. 201). — Tommaso Rangone da Ravenna, médecin et philologue, professa à l'Université de Padoue, puis vint s'établir à Venise, où il mourut, plus que centenaire, vers 1577. Il est commémoré par un monument sur la façade de l'église S. Zulian.

Laʒare et ses deux sœurs en mer, dans une barque désemparée (voir reprod. p. 478). Au verso : *Madeleine écoutant la prédication de Jésus*, bois du Rosiglia, *La Conversione de S. Maria Magdalena*, 14 mars 1513. — Dans le texte, 10 vignettes.

R. K_8 : ℂ *Impresso in Uenetia per Benedetto z Augustino de Bindoni. Nel anno del / Signore. 1524. adi. 1. de marʒo.* Au-dessous, le registre ; le verso, blanc.

Delphinus (Petrus), *Epistolæ*, 1ᵉʳ mars 1524.

1524

CARRETTO (Galeotto marchese dal). — *Tempio de Amore.*

2223. — Nicolo Zoppino & Vicenzo de Polo, 4 mars 1524 ; 8°. — (Rome, Vt)

COMEDIA / NVOVA / DEL MA-GNIFICO ET / CELEBERRIMO POE/TA SIGNOR / GALEOTTO MARCHE/SE DAL CARRETTO / INTITVLATA / TEMPIO DE / AMORE.

112 ff. n. ch., dont le dernier est blanc, s. : *A-O*. — 8 ff. par cahier. — C. ital. — 30 vers par page. — Page du titre : encadrement ornemental (trophées d'armes, petits anges musiciens, etc.). — V. A_{iij}. *Apollon et les Muses* ; bois du Carmignano, *Cose vulgare*, 23 déc. 1516.

V. O_7 : marque du S^t *Nicolas* ; au-dessous : *Stampata nella inclita Cita di Venetia per Ni/colo Zopino e Vicentio compagno nel / M. cccc. e. xxiiii. Adi. iiii. de / Marʒo...*

1524

PELLENEGRA (Jacobo Philippo). — *Operetta volgare.*

2224. — Nicolo Zoppino & Vicenzo de Polo, 10 mars 1524 ; 8°. — (Florence, L)

OPERETTA / volgare di messer Iacobo Pelle Negra / Troiano alla Sere/nissima Regina / di Pollonia donna Bo/na Sforcesca di / Aragona.

24 ff. n. ch., s. : *A-C*. — 8 ff. par cahier. — C. rom. — 30 vers par page. — Page du titre : bordure faite de petits motifs d'ornement. Le verso, blanc. — Dans le texte, 13 vignettes, vues dans les éditions du Castellano Castellani, *Opera spirituale*, et autres ouvrages.

R. C_8 : marque du S^t *Nicolas* ; au-dessous : *Stampata nella inclita Citta di Venetia per / Nicolo Zopino e Vicentio cõpagno./ Nel anno. M. D. XXIIII. Adi. X./ de Marʒo...* Le verso, blanc.

Vita de Laẓaro, Martha e Magdalena, 1ᵉʳ mars 1524
(p. du titre).

2225. — S. l. a. & n. t.; 8°. — (Milan, T)

OPERETTA / volgare di messer Iacobo / Philippo Pelle Negra / Troiano alla Sere/nissima Regina di Pollonia donna Bo/na Sforcesca di / Aragona.

Réimpression de l'édition 10 mars 1524. — R. C₇ : FINIS. Au verso : ℂ *Tauola de questo Libro Spirituale.*

1524

VALLE (Giovanni Battista della). — *Vallo.*

2226. — S. n. t., 11 mars 1524; 8°. — (Milan, A; Sienne, C)

Uallo libro cō/tinente appertenentie ad Capita/nii, retenere & fortificare una Cit/ta cō bastioni, con noui artificii de fuoco aggiōti...

8 ff. prél., n. ch., s. : *1*. — 71 ff. num. et 1 f. blanc, s. : *A-I*. — 8 ff. par cahier. — C. ital.; la première ligne du titre en c. g. — 29 et 30 ll. par page. — Page du titre : encadrement à figures signé ·ɪᴠᴛᴀᴄʜɪᴍɪ·, emprunté du Paris de Puteo, *Duello*, 23 avril 1523. — V. 1₃ (1ᵉʳ cahier prélim.) : deux fusées croisées, et, dans les intervalles, une grenade et trois pots à feu. — Dans le texte, figures représentant des machines de guerre, des engins de siège, etc. — In. o. à fond criblé.

R. 71 : *...Stampata in / Venetia. Nel anno del Signore Dio / nostro. M. D. XXIIII.: Adi. XI. Marẓo.* Au-dessous, le registre. Le verso, blanc.

2227. — Piero Ravani, 9 décembre 1528; 8°. — (Londres, FM)

Uallo libro cō/tinente appertenentie ad Capita/nii, retenere et fortificare una Cit/ta cō bastioni, con noui artificii de fuoco aggiōti...

Réimpression de l'édition 11 mars 1524. — In. o. à figures.

R. 71 : *...Stampata in / Venetia per Piero de Rauani. Nel / anno del Signore Dio nostro./ M. D. XXVIII. Adi / IX. de Decēbrio.* Au-dessous, le registre. Au verso, marque de la *Sirène couronnée*, à double queue.

2228. — Nicolo Zoppino, 1529; 8°. — (Paris, A)

VALLO LIBRO / continente appertinentie à Capita/nij, retenere, & fortificare una Cit/ta cō bastioni, con noui artificij di / fuoco aggionti...

8 ff. prél., n. ch., s. : *a*. — 71 ff. num. et 1 f. n. ch., s. : *A-I*. — 8 ff. par cahier. — C. ital.; titre r. et n. — 29 ll. par page. — Page du titre : encadrement à figures; dans le bas, un combat entre fantassins; dans le montant de gauche, Cicéron, sur un socle, montrant son discours à Catilina, également debout sur un socle, dans le montant de droite; dans le haut, cartouche avec les initiales ·S· P· Q· R·, flanqué de deux

médaillons avec figures couronnées, sur fond de hachures obliques. — Dans le texte, vignettes des précédentes éditions.

R. 71 : ...*Stampato in Ve/netia per Nicolo d'Aristotile detto / Zoppino. MDXXIX.* Au-dessous, le registre. Le verso, blanc. — R. I_8, blanc; au verso, marque du St Nicolas.

2229. — Vittore Ravani & Compagni, 16 juin 1531; 8°. — (Milan, A)

Uallo libro / continente apper/tinente à Capitanii, retenere & for/tificare una Citta con bastioni, con / noui artificii de fuoco aggionti...

Réimpression de l'édition 11 mars 1524.

R. 71 : ...*Stampata in / Vineggia per Vettor. q. Piero Ra/uano della Serena et Compagni, Nel anno / del Signore. M. D. XXXI./ Adi. XVI. Zugno.* Au-dessous, le registre. Le verso, blanc.[1]

1524

Historia de Maria per Ravenna.[2]

2230. — Francesco Bindoni, 31 mars 1524; 4°. — (Chantilly, C)

Hystoria de Maria per Rauenna.

4 ff. n. ch., s. : *A.* — *C.* g. — 2 col. à 5 octaves & demie. — Au-dessous du titre, bois illustrant une des dernières scènes de ce petit poème : à gauche, Ginevra descendant un escalier; vis-à-vis d'elle, sur la première marche, son amant, Diomede, déguisé en femme; au milieu de la composition, le vieux Ravegnano, mari de Ginevra, glissant la main sous la robe de Diomede, qui passe pour être la chambrière Maria; à droite, une vieille femme en avant d'une porte ouverte; au premier plan à gauche, un seau posé au pied de l'escalier. Pavé de carreaux noirs et blancs alternés. Bordure ornementale à fond noir.

V. A_4 : *Stampata in Uenetia per Francesco de bin/doni nel. 1523. adi vltimo Marzo.*

2231. — S. l. a. & n. t.; 4°. — (Milan, T)

Historia de Maria per Rauena.

4 ff. n. ch., s. : *A.* — *C.* rom.; titre g. — 2 col. à 5 octaves & demie. — Au-dessous du titre, bois à fond noir, peut-être d'origine florentine, mais, en tout cas, du même genre que plusieurs bois gravés pour les Sessa et signalés ici dans un certain nombre d'ouvrages sortis de leur atelier pendant les premières années du XVIe siècle (voir reprod. p. 480).

1. Autres réimpressions en novembre 1535, avril 1544, et 1550, par les mêmes imprimeurs, héritiers de Piero Ravani.

2. Ce conte licencieux, d'un auteur inconnu, et dans lequel on voit un vieux mari installant auprès de sa jeune femme un amant dissimulé sous un déguisement féminin, a donné naissance au proverbe : *Cercar Maria per Ravenna*, qui signifie : *chercher son propre malheur, aller au-devant d'une mésaventure.*

Historia de Maria per Rauena, s. l. a. & n. t.

1524

CONTARDUS (Ignetus). — *Disputatio de Messia.*

2232. — Comin de Luere, mars 1524 ; 8°. — (Séville, C)

❧ *Disputatio vnius mercato/ris Ianuensis facta maiori/ce cõtra quosdã sapiẽtis/simos iudeos de / Messia.*

30 ff. n. ch., s. : *A-H*. — 4 ff. par cahier, sauf *H*, qui en a 4. — C. rom. ; titre g. — Au-dessous du titre : *un marchand, s'entretenant avec un ermite*, bois emprunté du Pietro da Lucha, *Doctrina del ben morire*, 27 juin 1515 ; fragments de bordure ornementale sur les côtés de la page, & dans le haut. — V. A_{ii} : ❧ *Hec est disputatio pulcherri / ma : facta inter Ignetum cõtardum mercatorẽ Ianuen/sem : & quosdam sapiẽtissimos Iudęos : & doctores Sy/nagogę. Quę fuit facta Maioricę : Anno domini / M. CC. LXXVI...* Au commencement du texte, in. o. *C* à fond noir.

V. H_2 : ❧ *Finis disputationis Iudęorum cum Igneto. Venetiis / mense Martii. 1524. Sũptibus Comini Luerensis.*

Gouerno de famiglia, avril 1524.

1524

Gouerno de famiglia.

2233. — Francesco Bindoni, avril 1524 ; 4°. — (Chantilly, C)

Gouerno de famiglia./ ℭ *Hystoria noua a preposito de ciascadun padre ouer / gouernatore de fameglia molto utile & bona a chi / seruara questi precepti & comandamenti...*

4 ff. n. ch., s. : A. — C. g. sauf les lignes 2-6 du titre. — 2 col. à 5 octaves et demie. — Au-dessous du titre, bois avec monogramme ∐ (voir reprod. p. 481).

V. A_4 : ℭ *Stampata in Uenetia per Francesco / Bindoni. Nel anno del signore / 1524. Del mese di Aprile.*

1524

Non expetto giamai.

2234. — Francesco Bindoni, avril 1524 ; 4°. — (Chantilly, C)

Nō expetto giamai : cō molte altre cāzone :...

4 ff. n. ch., s. : A. — C. g. — 2 col.; nombre de vers par col., variable. —

Non expetto giamai, avril 1524.

Au-dessous du titre; bois à terrain noir : une guerrière couronnée, brandissant un javelot dans la direction d'un jeune homme, etc. (voir reprod. p. 482).

V. A_4 : ℂ *In Venetia per Francesco Bindoni./ Nel anno. 1524. Di Aprile.*

2235. — Giovanni Andrea Vavassore, s. a.; 4. — (Milan, T)

Non Espetto Giamai con tal disio./ Signora mia ferma il tuo desio./...

4 ff. n. ch., s. : A. — C. rom.; la première ligne du titre en c. g. — 2 col. à 44 vers. — Au-dessous du titre, copie du bois de l'édition avril 1524 (voir reprod. p. 483).

V. A_4 : ℂ *In Venetia per Giouanni Andrea Valuassore / detto Guadagnino.*

2236. — S. l. a. & n. t. ; 4°. — (Londres, BM)

Non expecto giamai/ con la riposta./ Pieta chara signora./ Canzon dela dispar/tanza./ Tu te lamenti atorto /...

4 ff. n. ch., s. : *A*. — C. g. — 2 col. à 45 vers. — A gauche de la suite des titres des différentes pièces, bois au trait : un jeune homme donnant un rouleau de papier à une femme, que vise d'une flèche un petit Amour volant[1] (voir reprod. p. 484).

Non espetto giamai, s. a. (Vavassore).

1524

CANDELPHINO (Hieronymo). — *La Guerra de Lombardia del 1524.*

2237. — (Perosia) Nicolo Zoppino e Vincenzo de Polo, 25 mai 1524; 8°. — (Londres, BM)

⁅ *La guerra de lombardia con/ La bataglia de Grellasco & parte de le cose/ bellice successe del. 1524. ne la ditta/ Lombardia. Opera non mai/ piu stampata.*

24 ff. n. ch., s. : *A-F*. — 4 ff. par cahier. — C. rom. ; la première ligne du titre en c. g. — 3 octaves et demie par page. — Au-dessous du titre : portrait de l'auteur à cheval (voir reprod. p. 484). — Au verso, les armes du Duc d'Urbino, à qui est dédié le poème.

1. Une copie ombrée de ce bois se trouve dans l'*Opera noua chiamata Seraphina... Stampata in Peroscia per Cosomo da Uerona detto el Bianchino dal Leone*, s. a., 8°.

Non expecto giamai, s. l. a. & n. t. Candelphino (Hieronymo), *La Guerra de Lombardia del 1524.*

Historia di Octinello & Julia, s. l. a. & n. t. (Florence, *circa* 1500).

Historia de Ottinello & Julia, mai 1524.

Historia di Octinelo e Julia, s. l. a. & n. t.

Historia de Ottinello & Julia, s. a. (Vavassore).

R. F_3 : *Qui finisce li fatti di lombardia con la bata/glia de Grelascho : Cóposta per Hierony/mo Candelphino Aqua uiua da Calli./ Stampata in Perosia per Nicolo | ʒopino e Vincentio compagni/ Nelle case de Hieronymo di | Carthularii. Adi. XXV. de | Maggio. 1524.* Au verso, privilège accordé aux imprimeurs par le pape Léon X, et daté du 5 juin 1521. — Le v. F_4, blanc.

1524

Historia de Ottinello & Julia.[1]

2238. — Francesco Bindoni, mai 1524; 4°. — (Chantilly, C)

Hystoria de Ottinello ɀ Iulia./ Con vn Capitolo | dun Vecchio elquale | exorta vn giouene a fugir amore.

4 ff. n. ch., s. : *A*. — C. g.; la 2^me et la 3^me ligne du titre en c. rom. — 2 col. à 5 octaves et demie. — Au-dessous du titre : Julia endormie; Ottinello regardant un faucon qui s'envole, emportant le voile précieux dont il avait le visage couvert pendant

1. La donnée de ce petit poème populaire est empruntée en partie d'un conte des *Mille et une Nuits*, celui de la deux-cent-onzième nuit, où la belle Scherazade raconte au Sultan les amours et les aventures du prince Camarelzaman et de la princesse Badura. L'auteur inconnu du poème italien s'est inspiré aussi du roman français de Pierre de Provence et de la belle Maguelonne, qui fut en grande faveur au xv^e et au xvi^e siècle. Voir l'étude du Prof. Alessandro d'Ancona, en tête d'une réédition de l'*Ottinello e Giulia*; Bologne, Gaetano Romagnoli, 1867.

son sommeil; copie inverse du bois d'une édition florentine s. l. et a.[1] (voir reprod. pp. 484, 485).

V. A_4 : *Finis./ ⊄ In Uenetia per Francesco Bindoni. 1524. Di magio.*

2239. — S. l. a. & n. t.; 4°. — (Londres, BM)
La Historia di Octinelo e Iulia.

4 ff. n. ch., & n. s. — C. rom.; titre g. — 2 col. à 4 octaves et demie. — Au-dessous du titre, bois à terrain noir (voir reprod. p. 485).[2]

2240. — Giovanni Andrea & Florio Vavassore, s. a.; 4°. — (Milan, A).

⊄ *Historia de Ottinello z Iulia. Cō vn capito/lo dun Vecchio elquale Exorta vn giouene a fugir Amore.*

4 ff. n. ch., s.: *A*. — C. rom. ; la première ligne du titre, en c. g. — 2 col. à 5 octaves et demie. — Au-dessous du titre, bois à terrain noir copié de la gravure de l'édition mai 1524 (voir reprod. p. 486).

V. A_4 ⊄ *In Venetia per Giouanni Andrea Va/uassore detto Guadagnino & Flo/rio fratello.*

2241. — Giovanni Andrea Vavassore, s. a.; 4°. — (Wolfenbüttel, D)

Historia de Ottinello z Iulia. Con vn capito-/lo dun Vecchio elquale Exorta vn giouene a fuggir Amore.

4 ff. n. ch., s.: *A*. — C. g., sauf la seconde ligne du titre, qui est en c. rom. — 2 col. à 5 octaves et demie. — Au-dessous du titre, même bois que dans le numéro précédent.

V. A_4 : ⊄ *In Uenetia per Giouanni Andrea Ua/uassore detto Guadagnino.*

1524

LODOVICI (Francesco de). — *L'Antheo Gigante.*

2242. — Francesco Bindoni & Mapheo Pasini, 9 juillet 1524; 4°. — (Milan, T)
L'ANTHEO GIGANTE.

162 ff. num. s. : *A-V*. — 8 ff. par cahier, sauf *V*, qui en a 10. — C. rom. — 2 col. à 5 octaves. — Au-dessous du titre, grand bois signé : **EVSTACHIO** · : Charlemagne triomphant, assis sur un char escorté par les pairs, et précédé d'Antheo entre deux autres guerriers, tous trois liés ensemble par des chaînes (voir reprod. p. 488).

R. 162 : ⊄ *Fine dello Antheo gigāte di Frācesco / de Lodouici cittadino Vinitiano p lui / cōposto l'anno del nostro signore. M./ D.XXIII. & stampato in Vineggia per / Francesco Bindoni, & Mapheo Pasini./ compagni, Nel'anno. 1524. Adi. 9. del / mese di Luglio. Ad istāza della Magnifi/ca Madonna Lucretia. M. B.* Au-dessous, le registre. Le verso, blanc.

1. Cf. Kristeller, *Early Florentine Woodcuts*, p. 122, n° 312 a.
2. Cette édition est donnée comme florentine par le Dr Kristeller *(Early Florentine Woodcuts*, p. 122). Il nous semble reconnaître dans la gravure certains détails de facture que nous offrent nombre de bois vénitiens; mais nous ne l'introduisons ici que sous toute réserve. — Ce bois a été grossièrement copié dans une édition s. a., imprimée à Pérouse par Andrea Bresciano. — (Florence, Libr. De Marinis, 1906).

Lodovici (Francesco de), *L'Antheo Gigante*, 9 juillet 1524.

1524

Ariosto (Ludovico). — *Orlando furioso.*

2243. — Nicolo Zoppino & Vicenzo de Polo, 10 août 1524; 4°. — (Milan, T)

Orlando | *FVRIOSO DI LVDOVI-/CO ARIOSTO NOBILE* | *FERRA-RESE* | *RISTAMPATO ET CON* | *MOLTA DILIGENTIA* | *DA LVI CORRETTO* | *ET QVASI TVTTO* | *FORMATO* | *DI NVOVO ET AM-/PLIATO/* CVM GRATIE ET PRIVILEGII./ *M. D. XXIII.*

208 ff. num., s. : *A-Z, AA-CC*. — 8 ff. par cahier. — C. rom.; titre r. et n.; le premier mot en c. g. — 2 col. à 5 octaves. — Page du titre : encadrement copié de

Ariosto (Ludovico), *Orlando furioso*, 10 août 1524.

Ariosto (Ludovico), *Orlando furioso*, 10 août 1524 (v. CCVIII).

celui de la première édition imprimée à Ferrare par Giovanni Mazzocco, 21 avril 1516 ; un seul motif emblématique — une masse et une hache entrecroisées autour desquelles est noué un serpent — est répété deux fois dans chacun des quatre côtés de la bordure ; aux quatre angles sont ménagés des espaces carrés, contenant les lettres qui forment la devise de l'Arioste : PRO BONO MALVM (voir reprod. p. 489). Au verso, le privilège de Léon X, et la mention des autres privilèges accordés par le roi de France, la Seigneurie de Venise, etc.

R. CCVIII : *Finisse Orlando Furioso de Ludouico Ariosto* : / *Stãpato in linclita Cita di Venetia Per Nicolo* / *Zopino e Vincentio compagno Nel. M.*/ *CCCCC. XXIIII Adi XX de Ago*/*sto*... Au-dessous, le registre. Au verso, répétition de l'encadrement de la page du titre ; à l'intérieur, un tronc d'arbre au pied duquel est allumé un brasier, et d'où sort un essaim d'abeilles[1] (voir reprod. p. 489).

2244. — Francesco Bindoni & Mapheo Pasini, septembre 1525 ; 8°. — (Milan, M)

Orlando Furioso / *Di Ludouico Ariosto* / *Nobile ferrarese* : / *Nouamente ristampa*/*to... M. D. XXV.*

208 ff. num., s. : *A-Z, AA-CC*. — 8 ff. par cahier. — C. g. ; titre r. et n. — 2 col. à 5 octaves. — Page du titre : encadrement à fond criblé, contenant les emblèmes et la devise précédemment cités. Au verso, au lieu du privilège, le sonnet dédié à l'Arioste par Giovanni Battista Dragonzino da Fano : *Se dar si deve l'honorata fronde*, etc. ; dans le bas de la page, petite vignette ombrée, représentant la rencontre de deux groupes de cavaliers vêtus d'armures.

R. 208 : ...*Stampato nella inclita citta di Uinegia : apresso santo* / *Moyse nelle case nuoue Iustiniane : per Francesco* / *di Alessandro Bindoni ε Mapheo Pasini* / *compagni* : *Nelli anni del signore. 1525.*/ *del mese di Settembre* ; ... Au-dessous, le registre. Au verso, même encadrement qu'à la page du titre ; à l'intérieur, le tronc d'arbre d'où sort un essaim d'abeilles.

Seul exemplaire connu de cette édition.

2245. — S. n. t., mars 1526 ; 4°. — (Milan, M)

Orlando Furioso / *Di Ludouico Ariosto Nobile* / *Ferrarese* : *Nouamente ri*/*stampato* :... *M.D.XXVI.*

208 ff. num., s. : *A-Z, AA-CC*. — 8 ff. par cahier. — C. rom. ; titre r. et n. ; la première ligne en c. g. — 2 col. à 5 octaves. — Page du titre : encadrement contenant les emblèmes et la devise précédemment citée.

R. CCVIII :... *Stãpato nella Inclyta Citta di* / *Vinegia Del Mese di Mar*/*ʒo. M.D.XXVI.* Au-dessous, le registre. Au verso, même encadrement qu'à la page du titre ; à l'intérieur, le tronc d'arbre d'où sort un essaim d'abeilles.

Seul exemplaire connu de cette édition.

2246. — Ad istanza de Sisto libraro, 31 août 1526 ; 8°. — (Londres, BM ; Milan, B ; Modène, E)

Orlan/*do Furioso di Ludoui*/*co Ariosto nobile Ferrarese ristampato* :...

190 ff. n. ch., s. : *A-Z, AA*. — 8 ff. par cahier, sauf *AA*. qui en a 6. — C. g. ; titre r. et n. — 2 col. à 5 octaves et demie. Page du titre : encadrement contenant les emblèmes et la devise précédemment cités. Au verso, même encadrement ; à l'intérieur, le tronc d'arbre d'où sort un essaim d'abeilles. — R. A_{ij}. Vignette oblongue, à quatre compartiments, où sont représentés divers épisodes du poème (voir reprod. p. 495).

[1]. A propos des emblèmes que l'Arioste a fait figurer dans les premières éditions de son poème, voir la note mise en renvoi à l'édition Bindoni et Pasini, 1535 (n° 2257).

Ariosto (Ludovico), *Orlando furioso*, nov. 1530.

V. AA_5 : *...Stāpato in l'inclita Citta di Vinegia ad instanza del Prouido huomo Sisto Libbra/ro a | Libbro. Nell'anno. M. D.| XXVI. A di ultimo Ago/sto...* Au-dessous, le registre. — R. AA_6, blanc ; au verso, même illustration qu'au v. *A*.

2247. — Helisabetta Rusconi, 27 juin 1527; 4°. — (Manchester, R ; fonds Spencer)

✠ *Orlando* ✠ / *FVRIOSO DI LVDOVI-/CO ARIOSTO NOBILE/ FERRARESE/ RISTAMPATO ET CON/ MOLTA DILIGENTIA / DA LVI CORRETTO / ET QVASI TVTTO / FORMATO/ DI NVOVO ET AM-/PLIATO/ CVM GRATIE ET PRIVILEGII. M. D. XXII. /* ✠ ✠ ✠

208 ff. num., s. : *A-Z, AA-CC*. — 8 ff. par cahier. — C. rom. ; titre r. et n.; le premier mot en c. g. — 2 col. à 5 octaves. — Page du titre : encadrement contenant

les emblèmes et la devise précédemment cités. Au verso, même encadrement ; à l'intérieur, le tronc d'arbre d'où sort un essaim d'abeilles.

R. ccviii. : *Finisse ORLANDO Furioso de Ludouico Ariosto : / Stampato in linclita Citta di Venetia Per Madon-/na Helisabetta de Rusconi. Nel. M.D.XXVII./ Adi. XXVII. De Zugno...* Au-dessous, le registre. Au verso, même illustration qu'au v. A.

2248. — Giovanni Antonio & fratelli da Sabio (pour Nicolo Garanta & compagni), 1527 ; 8°. — (Venise, M ; Venise, M)

ORLAN/do Furioso di M. Lu/dovico Ariosto Ferrarese no/uamente / stampa/to./ M.XXVII./...

260 ff. num., s. : *A-Z, AA-KK.* — 8 ff. par cahier, sauf *KK*, qui en a 4. — C. cursifs. — 2 col. à quatre octaves. — Page du titre : encadrement ornemental, sans intérêt. Le verso, blanc. — V. 259 : *FINIS.*

R. 260 : un sonnet de Nicolo Garanta à l'Arioste : *Se d'Apollo e d'Amphione l'armonia...* ; au-dessous, le registre. Au bas de la page : *Stampato in Vineggia per Giouanantonio et Fra/telli da Sabbio ad instantia di Nicolo Ga/ranta et Francesco compagni Li/brari al Delfino. Anno / M D XXVII.* Le verso, blanc.

2249. — Nicolo Zoppino, 1528 ; 8°.

« 2 vol. ; édition indiquée ainsi dans un catalogue de Zurich, s. a. » — (Ulisse Guidi, *Annali delle edizioni e delle versioni dell'Orlando Furioso;* Bologne, 1861.)

2250. — Hieronymo Pentio da Lecho (pour Zuan Mattheo Rizo & compagni), 13 mars 1530 ; 8°.

Orlando Furioso di Lud. Ariosto nobile Ferrarese, ristampato e con molta diligentia da lui corretto et quasi tutto formato di nuovo. MD.XXX.

Réimpression des éditions précédentes. La page du titre a un encadrement contenant les mêmes emblèmes et la devise : PRO BONO MALVM.

R. de l'avant-dernier f. : *Finisse Orlando... stampato in Venetia per Hieronimo pentio da Lecho ad instantia de zuan matteo Rizo e compagni. Adi 13 marzo. M. D. XXX.* Au verso, le registre. — Le dernier f. manque dans l'unique exemplaire connu de cette édition, qui après avoir figuré dans la collection Libri, fut vendu à Londres en 1859 à un amateur.

(Ulisse Guidi, *op. cit.;* P. A. Tosi, *op. cit.*)

2251. — Francesco Bindoni & Mapheo Pasini, mai 1530 ; 8°. — (Londres, BM)

Orlando Furioso / Di Ludouico Ariosto / Nobile Ferrarese :/ Nouamente ristampato.... M.D.XXX.

Réimpression de l'édition sept. 1525, des mêmes imprimeurs. Les ff. ne sont pas chiffrés.

V. cc_8 :.... *Stampato nella inclita citta di Vinegia, appresso santo Moyse ne / le case nuoue Iustiniane, per Frãcesco di Alessan/dro Bindoni & Mapheo Pasini cõpagni, Nel/li ãni del signore. 1530. del mese di Mazo,...*

Seul exemplaire connu de cette édition.

2252. — Melchior Sessa, 22 sept. 1530 ; 4°. — (Londres, BM)

ORLAN/do Furioso di Ludouico / Ariosto nobile Ferrare-/se Ristampato z con / molta diligẽtia da / lui Corretto : Et / quasi tutto for/mato di / nuouo z ampliato.

208 ff. num., s. : *A-Z, AA-CC*. — 8 ff. par cahier. — C. rom.; titre g. r. et n. — 2 col. à 5 octaves. — Page du titre : encadrement à figures, enfermant, dans la partie inférieure, la marque du *Chat*. Le verso, blanc.

R. ccviii : *Stampato in linclita Citta di Venetia per Marchio | Sessa. Nel. M.D.XXX. Adi. XII. Septembrio....* Au-dessous, le registre. Au verso, marque de Sessa.

Seul exemplaire connu de cette édition.

2253. — Nicolo Zoppino, novembre 1530; 4°. — (Londres, BM)

Orlando | fvrioso di lvdovico | Ariosto Nobile Ferrarese, con somma diligença tratto dal suo fe|delissimo esemplare, historia|to,... MDXXX.

210 ff. num. & 2 f. n. ch., dont l'avant-dernier est blanc, s. : *a-ʒ, A-D.* — 8 ff. par cahier, sauf *D*, qui en a 4. — C. rom.; le titre en c. rom. et ital. r. et n. — 2 col. à 5 octaves. — Page du titre : encadrement contenant les emblèmes et la devise des premières éditions. Au-dessous des sept lignes du titre : portrait de l'Arioste, coiffé d'un chapeau, entre deux branches de laurier, chargées de feuilles; dans le haut, les initiales ·L· ·A·; à gauche et à droite, les deux parties de la date : *MD* et *XXX* (voir reprod. p. 491). — En tête de chaque chant du poème, une vignette tenant la place d'une stance (voir reprod. p. 495). Cette édition est la première dont le texte soit orné de gravures.

V. CCX : *Stampato in Vinegia per Nicolo d'Aristotile di Ferrara | detto Zoppino del mese di Nouēbrio. M. D. XXX.| La sua bottega si è sul campo della | Madonna di san Fantino.* Au-dessous, le registre; au bas de la page, marque du St *Nicolas*. — V. *D$_4$* : même encadrement qu'à la page du titre; à l'intérieur, le tronc d'arbre d'où sort un essaim d'abeilles.

2254. — Francesco Bindoni & Mapheo Pasini, janvier 1531; 4°. — (Venise, M)

ORLANDO | FVRIOSO DI LVDOVICO | Ariosto Nobile Ferrarese, Con som|ma diligença tratto dal suo fedelissimo essemplare,... M. D. XXXI.

208 ff. n. ch., s. : *A-Z, AA-CC.* — 8 ff. par cahier. — C. rom. — 2 col. à 5 octaves. — Page du titre : encadrement ornemental (rinceaux, *putti* ailés, oiseaux, etc.). Au-dessous des sept lignes du titre : portrait de l'Arioste, copié de celui de l'édition Zoppino, nov. 1530; dans le haut, les initiales ·L· ·A·; à gauche et à droite, les deux parties de la date : *MD* et *XXXI*.

R. *CC$_8$* : *Stampato in Vinegia a santo Moyse nelle case nuoue | Iustiniane, per Francesco di Alessandro Bindo|ni, & Mapheo Pasini, compagni. Nel anno | del Signore. M. D. XXXI.| Del mese di Genaro.* Au dessous, le registre. Au verso, même encadrement qu'à la page du titre; à l'intérieur, le tronc d'arbre d'où sort un essaim d'abeilles; extérieurement, sur les deux côtés, la devise : PRO BONO MALVM; dans le haut : VENETIIS; dans le bas : M. D. XXXI.

2255. — Francesco Bindoni & Mapheo Pasini, août 1533; 8°. — (Londres, BM)

IL FVRIOSO | Orlando Furioso di messer Ludouico Ariosto | nobile Fer-rarese |... M D XXXIII.

244 ff. n. ch., s. : *A-Z, AA-HH.* — 8 ff. par cahier, sauf *HH*, qui en a 4. — C. g.; le titre en c. rom. et ital. r. et n. — 2 col. à 5 octaves. — Page du titre, encadrement à figures (dans les montants, Scipion l'Africain et Annibal; au bas, représentation de Carthage, etc.)

R. *HH$_4$* :... *Stam|pato in Vinegia, appresso santo Moyse al segno de l'Angelo Raphaello, | per Francesco di Alessandro Bindoni z Mapheo Pasini compagni, | Nelli anni del Signore. M D XXXIII. Del mese di Agosto,...* Au-dessous, le registre; au bas de la page, petite marque de *l'archange Raphaël conduisant le jeune Tobie*. Au

Ariosto (Ludovico), *Orlando furioso*, Ferrare, 1^{er} oct. 1532.

verso : encadrement à fond criblé, contenant les emblèmes et la devise des premières éditions ; à l'intérieur, portrait de l'Arioste, de l'édition janvier 1531, avec la date : *M.D. XXXIII*.

2256. — Alvise Torti, 21 mars 1535 ; 4°. — (Londres, BM ; Bologne, U)

ORLANDO FV / RIOSO DI MESSER LVDOVICO / ARIOSTO NOBILE FERRA/RESE.... M D XXXV.

244 ff. dont une partie seulement est numérotée, s. : *A-Z, a-h*. — 8 ff. par cahier, sauf *h*, qui en a 4. — C. rom. — 2 col. à 5 octaves. — Page du titre, au-dessus de la

Ariosto (Ludovico), *Orlando furioso*,
31 août 1526 (r. A_ij).

Ariosto (Ludovico), *Orlando furioso*, nov. 1530.

Ariosto (Ludovico), *Orlando furioso*, 1535.

Ariosto (Ludovico), *Orlando furioso*, 21 mars 1535.

Ariosto (Ludovico), *Orlando furioso*, 1535.

date : portrait de l'Arioste; copie du portrait, dessiné par Titien, et gravé par Francesco de Nanto pour l'édition imprimée à Ferrare, le 1ᵉʳ octobre 1532, par Francesco Rosso de Valenza[1] (voir reprod. pp. 494, 495).
R. 244 : le registre; au-dessous :... *Stampato in Vinegia | per Aluise Torti. Nelli anni del Signore. M. D. XXXV./ Adi. XXI del mese de Marζo*... Le verso, blanc.

2257. — Mapheo Pasini & Francesco Bindoni, 1535; 8°. — (Vienne, I; Milan, M)
ORLANDO FVRIOSO | DI MESSER LVDOVICO ARIOSTO | CON LA GIVNTA... Appresso Mapheo Pasini./ MDXXXV.
244 ff. num., et 16 ff. n. ch., dont les deux derniers sont blancs, s. : *A-Z, AA-KK*. — 8 ff. par cahier, sauf *HH* et *KK*, qui en ont 4. — C. g.; titre en cap. rom. et c. ital. — 2 col. à 5 octaves. — Sur la page du titre, l'emblème des deux vipères enlacées, dont une main armée de ciseaux coupe la langue, avec la devise : DILEXISTI MALITIAM // SVPER BENIGNITATEM[2] (voir reprod. p. 495).
R. *KK*ᵢᵢ : *Impresso in Vinegia appresso di Mapheo Pasini, | z Francesco di Alessandro Bindoni, compagni./ Negli anni del Signore. M.D.XXXV.* Au-dessous, le registre; plus bas, marque de *l'archange Raphaël conduisant le jeune Tobie.* Au verso, portrait copié de celui de l'édition ferraraise de 1532 (voir reprod. p. 495).[3]

1. Voir Ulisse Guidi, *op. cit.*; Gustave Gruyer, *Les Livres publiés à Ferrare avec des gravures sur bois*; Paris, *Gazette des Beaux-Arts*, 1889.
2. Lodovico Dolce, dans son *Dialogo de colori*, explique ainsi les emblèmes placés par l'Arioste dans les éditions de son poème : « Après la première édition de son *Roland furieux*, l'Arioste avait été en butte aux morsures de la jalousie des détracteurs; puis, avec le temps, l'œuvre ayant été reconnue précieuse et excellente, et la vérité ayant, pour ainsi dire, coupé la langue à ces envieux, il adopta pour la seconde édition cet emblème qu'il fit imprimer à la fin du livre : deux vipères, dont une a déjà la langue coupée, et dont l'autre, gonflée de venin, darde encore la sienne, qu'une main armée de ciseaux s'apprête à trancher; le tout avec cette devise : DILEXISTI MALITIAM SVPER BENIGNITATEM. Lequel emblème ne fut pas moins beau que cet autre, placé par le poète sur le premier feuillet de sa première édition, à savoir : une ruche d'où un ingrat manant fait fuir des abeilles qu'il cherche à détruire par le feu, bien qu'elles lui aient donné du miel; et comme devise : PRO BONO MALVM. »
3. Nous donnons ci-après la liste succincte des principales éditions illustrées de l'*Orlando furioso* depuis 1536 jusqu'à 1556, où parut la belle édition de Vicenzo Valgrisi, ornées de gravures dont les dessins, d'après Baruffaldi, furent fournis par le peintre Dosso Dossi :
Nicolo Zoppino, 21 mars 1536; 4°. — Edit. mentionnée seulement par Baruffaldi, *Vita del l'Arioste*, 1807.
Alvise de Torti, septembre 1536; 8°. — Londres, BM.
 id. décembre 1536, 4°. — Paris, N; Londres, BM; Milan, M.
Nicolo Zoppino, janvier 1536, 4°. — Londres, BM; Florence, N.
Agostino Bindoni, 1536, 8°. — Milan, M.
 id. 1536, 4°. — Edit. mentionnée seulement par Melzi.
Benedetto Bindoni, 1ᵉʳ mars 1537, 4°. — Londres, BM; Milan, M.
Domenico Zio e fratelli, avril 1539, 4°. — Londres, BM; Florence, N.
Alvise de Torti, avril 1539, 8°. — Paris, A; Londres, BM; Milan, M.
Agostino Bindoni, 1539, 8°. — Londres, BM, FM; Bologne, C.
Pietro Nicolini, octobre 1540, 8°. — Londres, BM.
Francesco Bindoni & Mapheo Pasini, 1540, 8°. — Paris, A; Londres, BM; Milan, T.
Zuan Antonio Volpini, 1541, 8°. — Londres, BM; Milan, M.
Gabriel Giolito, 1542, 4°. — Londres, BM.
Nicolo Bascarini, janvier 1543, 4°. — Londres, BM.
Gabriel Giolito, 1543, 8°. — Londres, BM.
 id. 1543, 4°. — Florence, N — ☆.
 id. 1544, 4°. — Milan, M.
 id. 1545, 8°. — Londres, BM; Florence, N.
 id. 1546, 4°. — Catal. Vente Solar.
 id. 1546, 8°. — Paris, N.
 id. 1547, 4°. — Milan, M; Manchester, R.
 id. 1547, 8°. — Londres, BM; Ferrare, C.
 id. 1548, 4°. — Londres, BM, FM.
Giovanni Andrea Vavassore, 1549, 4°. — Londres, BM.
Gabriel Giolito, 1549, 4°. — Rome Ca.
 id. 1549, 8°. — Londres, BM.
 id. 1550, 8°. — Londres, BM.
 id. 1550, 4°. — Ferrare, C.
 id. 1551, 8°. — Milan, M.
 id. 1551, 4°. — Milan, M.

1524

CORTEZ (Fernando). — *La preclara narratione della Nuova Hispagna.*

2258. — Bernardino Viano (pour Baptista Pederzani), 20 août 1524; 4°. — (Londres, BM)

La preclara Narratione di Ferdinan/do Cortese della Nuoua Hispagna del Mare Oceano, al / Sacratissimo, & Inuictissimo Carlo di Romani Imperatore sem/pre Augusto Re Dhispagna, & cio che siegue nellano del Si/gnore. M. D. XX. trasmessa :...

4 ff. prél. s. : ✠. — 70 ff., n. ch., s. : A-R. — 4 ff. par cahier, sauf R, qui en a 6. — C. rom.; la première ligne du titre en c. g. — 32 ll. par page. — Page du titre : encadrement à figures (reprod. pour le Scelsius, *Foscarilegia*, 7 mai 1523). — R. A. Au commencement du texte, belle initiale C sur fond noir; in. o. plus petites dans le texte.

R. R_5 : ⟨ *Stampata in Venetia per Bernardino de Viano / de Lexona Vercellese. Ad instantia de Bapti/sta de Pederzani Brixiani. Anno domi/ni. M. D. XXIIII. Adi. XX. Agosto.* Le verso, blanc. — R. R_6, blanc. Au verso, grande marque : un éléphant portant une sorte de petit château-fort à quatre tourelles, marqué, sur la face antérieure, des initiales : ·N· ·B· ·P·. Dans le bas, à droite, le monogramme L. Il devait y avoir, tout d'abord, à la partie inférieure de ce bloc, une banderole, probablement avec inscription, dont on voit encore des traces, le bois ayant été scié au-dessous du monogramme. Cette marque est une copie inverse de la marque de l'imprimeur parisien François Regnault, qui avait une boutique à l'enseigne de *l'Eléphant*, dans le faubourg S'-Jacques. — A la fin du volume, ont été ajoutées, montées sur onglet, une carte et une curieuse représentation de la ville de « *Temixtitan* », gravée sur bois, noms et légendes en italien, imprimés avec des caractères mobiles (voir reprod. p. 498).[1]

1524

Vita di S. Nicolao.

2259. — Francesco Bindoni, août 1524; 8°. — (Munich, R)
La vita del gloriosissimo / misser sancto Nicolao / in octaua rima.

4 ff. n. ch., s. : A. — C. rom.; titre g. — 3 octaves par pages. — Au-dessous du

 Gabriel Giolito, 1552, 4°. — Milan, M.
 id. 1553, 8°. — Catal. Molini, 1813.
 id. 1554, 8°. — Rome, Vt.
 id. 1554, 8°. — (caract. cursifs). — Milan, M.
 Giovanni Andrea Vavassore, 1554, 4°. — Londres, BM; Milan, B — ☆.
 Francesco Rampazetto, 1554, 8°. — Londres, BM.
 Gabriel Giolito, 1555, 4°. — Londres, BM.
 Vicenzo Valgrisi, 1556, 4°. — Londres, BM.

1. Brunet (II, col. 312) mentionne une édition vénitienne de la seconde lettre de Fernand Cortez, imprimée par Zuan Antonio Nicolini, le 17 août de cette même année 1524. M. Harrisse (*Bibl. Americ. vetust.*, p. 241) cite cette édition, mais sans la dater.

Cortez (Fernando), *La preclara narratione della Nueva Hispagnia*, 20 août 1524.

titre : S' *Nicolas* (une des marques employées par Zoppino), vignette entourée d'une petite bordure ornementale.
R. A_4 : ☾ *In Veneggia per Francesco / Bindoni, Nel anno / M. D. XXIIII./ di Agosto.* Le verso, blanc.

1524

CROTTUS (Joannes). — *Repetitiones.*

2260. — Philippo Pincio, 17 octobre 1524; f°. — (Rome, Ca)
Ioannis Crotti de / MONTEFERRATO./ Iuris. U. doc. excellentissimi Repetitiones./ Repetitio super rubrica. ff. de lega. i./...
51 ff. num. & 1 f. blanc, s. : *A-I*. — 6 ff. par cahier, sauf *I*, qui en a 4. — C. g.; la seconde ligne du titre en grandes cap. rom. — 2 col. à 74 ll. — Au-dessous du titre, grande marque de Philippo Pincio, avec la légende : LAVDATE DOMINVM OMNES GENTES, imprimée en noir. — R. A_{ij}. En tête de la page : l'auteur offrant son livre à l'Empereur; grand bois, emprunté du Decius, *Lectura sup. prima parte Dig. vet.*, 17 nov. 1523. — In. o. à fond criblé.
V. LI : ☾ *Uenetijs in edibus Philippi Pincij Mantuani. Anno / dñi. M.ccccxxiiij. Die. xvij. Octobris/* Au-dessous, le registre.

2261. — Philippo Pincio, 10 octobre 1525; f°. — (Rome, Ca)
Ioannis Crotti / De Monteferrato iuris vtriusqȝ docto. celeberrimi vtilissime / ac pene diuine Repetitiones super titulo de verboȝ obligatio/nibus :...
74 ff. ch., s. : *A-M*. — 6 ff. par cahier, sauf *M*, qui en a 8. — C. g. — 2 col. à 74 ll. — Marque sur la page du titre, et grand bois au r. A_{ij}, comme dans l'édition 17 oct. 1524. — In. o. à fond criblé.
R. LXXIIII : ...*Ue netijs per Philippum pincium Mantuanum im/presse. Anno salutifere incarnatiõis domini nostri. M ccccc/xxv. Die vero. x. octobris.* Le verso, blanc.

2262. — Philippo Pincio, 7 décembre 1525; f°. — (Rome, Ca)
Ioannis Crotti / De monteferrato Celeberrimi iureconsulti Repetitiones di/ligentissime recognite ƺ emendate :...
16 (6, 6, 4) ff. prél. n. ch., s. : *AAA-CCC*. — 77 ff. n. & 1 f. blanc, s. : *a-n*. — 6 ff. par cahier. — C. g. — 2 col. à 74 ll. — Au-dessous du titre, imprimé en noir & rouge, grande marque rouge, de Philippo Pincio, avec la légende : LAVDATE DOMINVM OMNES GENTES. — R. I. Grand bois, comme dans l'édition 17 oct. 1524. — In. o. à fond criblé.
V. LXXVII : ...*Uenetijs per Phi/lippum pincium Mantuanum impresse. Anno domini. M./ ccccxxv. die vero. vij. Decembris.*

2263. — Baptista de Tortis, s. a.; f°. — (Vienne, I)
Excellentissi. Iuris Utriusqȝ mo/narche domini Ioannis Cro/ti super Rubrica. l. prima ƺ secunda. ff. soluto ma/trimonio nuper in / lucem edita.
22 ff. num., s. : *A-E*. — 4 ff. par cahier, sauf *A*, qui en a 6. — C. g. — 2 col. à 72 ll. — Page du titre : même encadrement que dans le Petrus Paulus Parisius, *Commentaria*, 20 oct. 1522. — In. o. à fond criblé.
R. 22 : *Finis Repetitio. do. Ioānnis croti de monteferrato./ Ex vera impressione Baptiste de tortis.* Le verso, blanc.

1524

Historia de li doi nobilissimi amanti Ludovicho ꝫ Beatrice.

2264. — Francesco Bindoni, octobre 1524 ; 4°. — (Chantilly, C)

Questa e la Hystoria deli doi nobilissimi amā/ti Ludouicho ꝫ Madona Beatrice.

Lamento de una giovinetta, octobre 1524.

4 ff. n. ch., s. : *a*. — C. rom. ; titre g. — 2 col. à 5 octaves. — Au-dessous du titre, bois ombré : au premier plan, trois cavaliers se dirigeant vers la gauche ; au fond, deux chambres séparées par un corridor, où se tiennent deux personnages ; l'un d'eux, dont le chapeau est orné d'une couronne à l'antique, frappe à la porte de la chambre de gauche, où l'on voit un homme et une femme se tenant embrassés dans un lit : dans la chambre de droite, un personnage debout, interpellant les deux amants couchés en même posture. Ce bois est encadré d'une bordure à motif ornemental sur fond noir. Deux autres blocs à fond noir également, ont été ajoutés au-dessus et au-dessous de la gravure.

V. *a*₄ : *Finis./ ℂ Per Francesco Bindoni. Nel. 1524./ del mese di Ottobrio.*

1524

Lamento de una giovinetta.

2265. — Francesco Bindoni, octobre 1524 ; 4°. — (Chantilly, C)

Lamento de vna giouinetta laquale fu volun/tarosa desser presto maridata. Et vna frottola / del gallo. Et vno exordio Sponsalitio.

4 ff. n. ch., s. : *A*. — C. rom., sauf le titre et la dernière page, qui sont en c. g. — 2 col. à 42 vers. — Au-dessous du titre : une femme avec quatre jeunes enfants (voir reprod. p. 500).

V. A_4 : ℭ *Per Francesco Bindoni. Nel. 1524. del mese di Ottobrio.*

2266. — Francesco Bindoni, mars 1526; 4°. — (Londres, BM)

Lamento de vna giouenetta la quale fu volun/tarosa desser presto maridata. Et vna frottola / del gallo. Et vno exordio Sponsalitio.

Réimpression de l'édition octobre 1524.

V. A_4 : ℭ *Per Francesco Bindoni. Nel. 1526. del mese di Marzo.*

Guerre horrende de Italia, nov. 1524 (p. du titre).

1524

FICINUS (Marsilius). — *Platonica theologia.*

2267. — Francesco Bindoni & Mapheo Pasini (pour Joanne Baptista Pederzani), 3 novembre 1524-1525; 4°. — (Rome, VE)

Marsilij Ficini florentini Plato/nica theologia de Imortalitate animoƞ : ...

22 (8, 8, 6) ff, prél. n. ch., s. : *AA-CC*. — 196 ff. num., s. : *A-Z, AA, BB*. — 8 ff. par cahier, sauf *BB*, qui en a 4. — C. g. — 2 col. à 46 ll. — Page du titre, encadrement à fond noir : figures de satyres et de *putti* ailés, jouant de la musique, animaux fantastiques, etc. ; à la partie inférieure, la date : *M. D. XXV* dans un cartouche tenu par un ours dressé, et auquel sont enchaînés une faunesse et un satyre assis, l'une à gauche, l'autre à droite. Au-dessous du titre, petite marque de Pederzani : deux *putti* portant la tête de St Jean Baptiste dans un plat.

R. 196 : ℭ *Uenetijs In Aedibus Francisci Bindoni ƺ Maphei Pa/sini socij. Sumptibus vero ac impēsis Ioānis / Baptiste de Pederzanis Brixiēsis. An/no natiuitatis dn̄i. 1524. Die. 3./ mēsis Nouēbris.* Le verso, blanc.

1524

JUSTINO Historico. — *Nelle historie di Trogo Pompeio.*

2268. — Nicolo Zoppino & Vicenzo de Polo, 10 novembre 1524; 8°. — (Rome, A; Mont-Cassin, A)

Iustino Hi/storico Clarissimo, / nelle Historie di Tro/go Pompeio, no/uamente in lin/gua toscana./ tradotto : / τ con somma diligen/tia τ cura stam/pato

176 ff. num., s. : *A-Y*. — 8 ff. par cahier. — C. ital.; titre g. n. et r. — 29 ll. par page. — Page du titre : encadrement à fond de hachures ; dans le haut, deux aigles éployés debout sur deux guirlandes de laurier; sur les côtés, trophées d'armes portées par deux guerriers ; dans le bas, un roi sur un trône, assisté de trois personnages de chaque côté. — In. o. à figures.

R. 176 : *...Stampato nella inclita Citta di Venetia/ per Nicolo Zopino e Vicentio compa/gno. Nel M. D. XXIIII. Adi./ X. de Nouembrio...* Au bas de la page, le registre. Le verso, blanc.[1]

Guerre horrende de Italia, nov. 1524 (r. A₂).

1524

Guerre horrende de Italia.

2269. — Francesco Bindoni & Mapheo Pasini, novembre 1524 ; 4°. — (Milan, T ; Venise, M)

Guerre horrende de Italia./ Tutte le guerre τ fatti darme seguiti / nella Italia : Comenzando dalla venuta di / Re Carlo del mille cinquecēto (sic) *nouā/ta quattro : fin al. M. D. XXIIII./ Nouamente stampate in / octaua rima : τ cō di/ligētia corrette./ M. D. XXIIII.*

60 ff. n. ch., dont le dernier est blanc, s. : *A-B*. — 4 ff. par cahier. — C. rom.; titre g. r. et n. — 2 col. à 5 octaves. Page du titre : encadrement à figures; au-dessous du titre, bois représentant un combat de cavalerie (voir reprod. p. 501); cette gravure est

1. On nous a communiqué, il y a quelques années, un exemplaire conforme à la description que nous donnons ici, mais dont le millésime était : *M.D.XXIII*, avec le même quantième : *X. de Nouembrio*. Bien qu'il y ait des exemples de réimpressions effectuées jour pour jour à un an d'intervalle, nous croyons que l'exemplaire dont il s'agit ici était bien de l'édition de 1524, mais que la date y avait été altérée.

répétée au r. *O*. — V. du titre, blanc. — R. *A*₂. Bois oblong à terrain noir : représentation de combat (voir reprod. p. 502) ; ce bois est répété au r. *L*₃. — R. *F*₄. Représentation d'un siège ; bois emprunté de *La victoriosa Gata de Padua*, s. l. a. & n. t. — Dans le texte, quelques petites vignettes, qu'on retrouve dans d'autres éditions de romans de chevalerie de cette époque.

V. *P*₃ : ⸿ *Qui finiscono le guerre ꝛ successi fatti nella* / *Italia.... Stampate nella inclita citta di* / *Vineggia per Francesco* / *Bindoni : ꝛ Mapheo* / *Pasini compagni.* / *nel āno 1524* / *del mese di* / *Novēbre.* / ✠

2270. — Paulo Danza, 18 mars 1534 ; 4°. — (Paris, N)

Guerre horrende de Italia. / *TVTTE LE* / *guerre de Italia : Comenzan* / *do dala venuta di Re Car* / *lo del mille quatrocen* / *to nouantaquatro : fin* / *al giorno psente...* *M. D. XXXIIII.*

68 ff. num., s. : *A-I*. — 8 ff. par cahier, sauf *I*, qui en a 4. — C. rom. ; titre g. r., sauf la seconde ligne qui est, ainsi que la date, en cap. rom. n. — 2 col. à 5 octaves. — Page du titre : encadrement ornemental. Le verso, blanc. — R. *F*ᵢᵢ. En tête de la page : combat de cavalerie, bois de l'édition nov. 1524 (r. *A*₂). — Dans le texte, petites vignettes médiocres.

R. LXVIII : ⸿ *Stampate nella Inclita citta de Vinegia : per Paulo Danza.* / *... Nel anno del nostro Signor. M. D. XXXIIII.* / *Adi XVIII. dil mese di Marzo*. Le verso, blanc.

2271. — Francesco Bindoni & Mapheo Pasini, juin 1534 ; 4°. — (★)

Guerre horrende de Italia / *TVTTE LE* / *guerre de Italia : Comen* / *zando dala venuta di Re* / *Carlo del mille quatro* / *cēto nonantaquatro :* / *fin al giorno pre* / *sente. Nouamen* / *te in ottaua ri* / *ma stam* / *pate.* / *M. D. XXXIIII.*

68 ff. num., s. : *A-I*. — 8 ff. par cahier, sauf *I*, qui en a 4. — C. rom. ; titre g. r., sauf la seconde ligne et la date, qui sont en grandes cap. rom. n. — 2 col. à 5 octaves. — Page du titre : encadrement ornemental ; le verso, blanc. — R. 23. Représentation du siège de Padoue. — R. 42. — En tête de la page : combat de cavalerie. — Dans le texte, petites vignettes.

R. 68 : ⸿ *Stampate in Vinegia a Santo Moyse per Francesco* / *di Alessandro Bindoni & Mapheo Pasini com* / *pagni. Del Mese di Zugno.* / *M. D. XXXIIII*. Au-dessous, marque de l'archange Raphaël conduisant le jeune Tobie. Le verso, blanc.

1524

BELLO (Francesco). — *Laberinto de Amore*.

2272. — S. n. t., 10 janvier 1524 ; 12°. — (Catal. Em. Paul, Huard et Guillemin ; vente publique, 4 et 5 avril 1895)

Laberinto de Amore del Doctissimo Giouane Misser Francesco Belo. Romano. Nouamente impresso.

24 ff. n. ch., dont le dernier est blanc, s. : *a-f*. — 4 ff. par cahier. — C. rom. ; titre g. — 3 octaves par page. — Au-dessous du titre, médaillon avec figure de la Lune, à face humaine, rayonnante et flamboyante ; facture assez grossière.

V. *f*₃ : *Stampata in Venetia M. D. XXIIII. Adi. X. de Genaro.*

Marsillis (Hippolytus de), *Commentaria*, 5 février 1524.

1524

MARSILIIS (Hippolytus de). — *Commentaria.*

2273. — Baptista de Tortis, 14 janvier 1524; f°. — (Munich, R)

Grassea | Excellentissimi ac toto terrarum or/be famosissimi utriusq3 iuris inter/pretis domini Hippolyti de Marsi/lijs bononiensis comentaria super ti/tulis. ff. ad. l. cor. de sicar. ad l. pompe. de parricidi... Additisq3 nuper/rime summarijs in hoc vltima | impressione Bapti/ste de Tor/tis./. M. D. XXIIII.

36 ff. num. s. : *a-f.* — 6 ff. par cahier. — C. g. 2 col. à 72 ll. — Page du titre : encadrement à figures, avec la marque de Baptista de Tortis, précédemment employé dans le Crottus, *Tractatus de Testibus,* 24 mai 1523 (reprod. pour l'édition ci-après). — In. o. à fond noir.

V. 36 : le registre; au-dessous : ℂ *Uenetijs per Baptistam | de Tortis. 1524. die | xiiij. Ianuarij.* Plus bas, grande marque à fond noir, aux initiales BT.

2274. — Franciscus Garonus de Liburno (pour Baptista de Tortis), 5 février 1524; f°. — (✩)

Commentaria preclarissimi Iu/ris Utriusq3 Monarche do/mini Hyppoliti de Mar/silijs Bononiensis su/per lege unica. C./ de raptu uir/ginum.

14 (4, 4, 4, 2) ff. num. et 4 ff. n. ch., dont le dernier est blanc. s. : *A-D*, ✠. — C. g. — 2 col. à 70 ll. — Page du titre : encadrement à figures, avec la marque de Baptista de Tortis, précédemment employé dans le Crottus, *Tractatus de Testibus,* 24 mai 1523, et dans l'édition ci-dessus des *Commentaria,* 14 janvier 1524 (voir reprod. p. 504). — Trois in. o.

V. ✠$_{iij}$: ℂ *Uenetijs per Franciscum Garonum | de Liburno de Monteferrato | Anno Domini. 1524./ die. 5. Mensis/ Februarij.* Au-dessous, marque aux initiales F_LG.

1524

Christi amor recolendus.

2275. — Benedetto Bindoni, 1524; 8°. — (Séville, C)

Christi Amor Gradibus. XV. singu/lis Veneris diebus recolendus./ Per. D. Hier. AV. Vero. Ar. Doct.

8 ff. n. ch., s. : *A.* — C. rom. — 22 ll. par page. — Au-dessous du titre : *Crucifixion,* au trait, empruntée du Cavalca, *Specchio di Croce,* du 3 mai, même année.

V. A_8 : ℂ *Venetiis īpressit Bn̄dictus Bindonus./ Anno ab hoīe redēpto. M. D. XXIIII./.....*

Legendario de le Santissime Vergine, 17 mars 1525.

1524

Itinerario de Hierusalem.

2276. — Francesco Bindoni, 1524; 8°.

Opera noua chiamata itinerario de Hierusalem, ouero dele parte orientale, diuiso in doi volumi. Nel primo se contengono le indulgentie : et altre cose spiritualeche sono in quelli lochi santi : Nel secundo la diuersita de le cose che se trouano in quelle parte orientale, differente dale nostre occidentale.

« Petit in-8°, goth., avec fig. s. bois au titre. Ce volume rare est porté sous le nom de *Suriano* dans le catalogue de la librairie Tross, 1861, n° 1402. » — (Brunet, IV, col. 190)

1524

Vita di S. Nicholao da Tolentino.

2277. — Bernardino Benali, 1524; 8°. — (Paris, Libr. Tross, 1878)
Vita del diuo et glorioso confessore Sancto Nichola da Tollentino.

« Petit in-8°, goth.; 46 ff. La première page est occupée par un grand et beau portrait de S¹ Nicolas. (A la fin) *Impressa Venetia per Bernardinum Benalium. 1524.* » — (Catal. XI, 1878, n° 1237).

1525

Legendario de le Santissime Vergine.

2278. — Nicolo Zoppino, 17 mars 1525; 8°. — (Sienne, C — ✶)

Legiendario diuotissimo de le / santissime vergine quale volseno prima mo/ rire p mātenere la sua santissima verginj/ta p amore del nr̄o signore Iesu Xp̄o.

200 ff. n. ch., dont le dernier est blanc, s. : *A-Z, aa, bb.* — 8 ff. par cahier. — C. g.; titre r. et n. — 2 col. à 36 ll. — Au-dessous du titre, réunion de quatre vignettes représentant des figures de vierges martyres (voir reprod. p. 506). Au verso : *Crucifixion*, empruntée de *l'Offic. B. M. V.*, 3 avril 1513; copie d'une gravure des livres de liturgie de Stagnino; ce bois, encadré d'une bordure à fond criblé souvent

employée dans les livres imprimés par Pencius de Leucho, est répété au v. bb_{ii}. — Dans le texte, vignettes oblongues de la largeur de la justification.

V. bb_7 : *Stampato nella inclita Citta di Venetia / per Nicolo Zopino de Aristotile de Fer-/rara. Del. M. CCCCC. XXV./ Adi. XVII. De Marzo.* — R. bb_8 : marque du St *Nicolas*, dans un encadrement formé de fragments de bordure ornementale. Le verso, blanc[1].

1525

ALCIATUS (Andreas). — *Paradoxa*, etc.

2279. — Joannes Antonius & fratres de Sabio (pour Joanne Baptista Pederzani), mars 1525 ; f°. — (Bologne, C)

ANDREAE / ALCIATI IVRISCONSVLTI MEDIOLAN./ Paradoxorum, ad Pratum, Lib. VI./ Dispunctionum, Lib. IIII./.... M D XXV.

11 ff. prél. n. ch., s. : *aa, bb, A*; 340 pages num. et 1 f. blanc, s. : A_{ii}-Z, AA-FF. — 6 ff. par cahier, sauf *FF*, qui en a 4. — C. rom. ; titre r. et n. — 55 ll. par page. — Page du titre : encadrement avec figures d'animaux fantastiques, guerriers debout sur des colonnes, etc. ; il est répété au r. A_{ii} et à plusieurs autres pages dans le corps du volume. — In. o. de divers genres.

P. 340 : *Venetiis in œdibus Ioan. Antonii & fratrum de Sabio, sic / Instante Ioan. Baptista de Pederzanis Brixiensi./ Anno Dñi. M. D. XXV. mense Martio.*

1525

Oratione de S. Helena.

2280. — Francesco Bindoni, avril 1525 ; 4°. — (Milan, T)

Oratione de sancta Helena con la oratione della / Magdalena z del crucifixo che fa parturire / le donne con poco dolore. Et della in/uentione della croce.

4 ff. n. ch., s. : *A*. — C. rom. ; titre g. — 2 col. à 5 octaves et demie. — Au-dessous du titre : bois à terrain noir : Ste Hélène éprouvant sur un malade la vertu miraculeuse du bois de la Ste Croix (voir reprod. p. 508).

V. A_4 : ⅋ *Stampata in Venetia per Francesco Bindoni, Nel / anno. 1525. del mese di Aprile.*

2281. — Augustino Bindoni, s. a. ; 8°. — (Munich, R)

Historia z Oratione de / Santa Helena.

4 ff. n. ch., s. : *a*. — C. g. — 34 vers par page ; le verso *a* est imprimé sur

1. Réimpressions par Francesco Bindoni & Mapheo Pasini : mars 1532 (Londres, BM); avril 1536 (Florence, L); décembre 1546 (Munich, R).

Oratione de S. Helena, avril 1525.

deux colonnes, en c. rom., à 4 octaves par colonne. — Au-dessous du titre, bois médiocre, de même sujet que celui de l'édition avril 1525 (voir reprod. p. 509).
V. a_4 : *In Uenetia per Agustino Bindoni.*

1525

Porcus (Christophorus). — *Repertorium alphabeticum sup. 1°, 2° & 3° Institutionum.*

2282. — Philippo Pincio, 7 juin 1525; f°. — (Séville, C; Florence, L)

Repertorium / ALPHABETICVM. D. / Christophori porci eximij Iuris vtriusqȝ interpretis :/ super primo secundo ɀ tertio institutionum :...

10 ff. prél., n. ch., s. : *AA*. — 118 ff. num. s. : *A-P*. — 8 ff. par cahier, sauf *P*, qui en a 6. — C. g.; la seconde ligne du titre en grandes cap. rom. — Au-dessous du titre, grande marque de Philippo Pincio, avec la légende : LAVDATE DOMINVM... — R. 1. En tête de la page, grand bois oblong du Decius, *Lectura*, etc., 17 nov. 1523. — In. o. à fond criblé.

R. CXVIII :.... *Uenetijs in edibus Philippi pincij Man/tuani impressum. Anno dñi Mccccxxv. Die. vij. Iunij.* Au-dessous, le registre. Le verso, blanc.

1525

Baldus de Ubaldis. — *Tractatus de dotibus et dotatis mulieribus.*

2283. — Philippo Pincio, 27 juin 1525; f°. — (Séville, C)

Repertorium | TRACTATVS · D B· AL·| Nouelli de Bartolinis de perusio de dotibus ꝛ dotatis | mulieribus : ꝛ earum priuilegijs : per eundem dñm bal/dum magistraliter : ꝛ medulitus extractuꝫ :....

12 (6, 6), ff. prél. n. ch., s. : A, B. — 79 ff. num. et 1 f. blanc, s. : A-N. — 6 ff. par cahier, sauf N, qui en a 8. — C. g.; la seconde ligne du titre en grandes cap. rom. — 2 col. à 74 ll. — Au-dessous du titre, grande marque de Philippo Pincio, avec la légende : LAVDATE DOMINVM... — R. I. En tête de la page, grand bois oblong du Decius, *Lectura*, etc., 17 nov. 1523. — In. o. à fond criblé.

V. LXXXIX : *Baldus de dote dotatisqꝫ mulieribus.... feliciter explicit. Uene/tijs a Philippo pincio Mantuano ĩpressus. Anno domini.| M.ccccxxv. die. xxvij. Iunij.* Au-dessous, le registre.

Historia & Oratione de S. Helena, s. a.

1525

Ariosto (Ludovico). — *Li Soppositi.*

2284. — Nicolo Zoppino, 8 juillet 1525; 8°. — (Londres, FM)

COMEDIA DI | LODOVICO | ARIOSTO | INTITOLATA | GLI SOPPOSITI.| M D XXV.

60 ff. n. ch., dont le dernier est blanc, et s. : *A-P.* — 4 ff. par cahier. — C. ital. — 19 ll. par page. — Page du titre : encadrement ornemental, avec mascarons, *putti*, animaux fantastiques.

R. P$_3$: *Stampata in Vinegia per Nicolo di | Aristotile detto Zoppino. A di | VIII. de Luglio.| M D XXV.* Au-dessous, marque du St Nicolas. Le verso, blanc.

2285. — Melchior Sessa, 1536; 8° *(a).* — (Paris, A; Rome, Co; Florence, L)

COMEDIA DI | LODOVICO ARIO/STO INTITVLATA LI | SOPPOSITI.

32 ff. num., s. : *A-D.* — 8 ff. par cahier. — C. ital. — 30 ll. par page. — Au-dessous du titre, portrait de l'Arioste, emprunté de l'édition ferraraise de l'*Orlando furioso*, 1er octobre 1532 (voir n° 2256).

R. XXXII : ⊄ *Stampata in Vinegia per Marchio Sessa.| M. D. XXXVI.* Au verso, marque du *Chat*[1].

2286. — Melchior Sessa, 1536 ; 8° *(b)*. — (Londres, BM)
COMEDIA DI LODOVICO | ARIOSTO INTITOLATA LI | SOPPOSITI.

Réimpression de l'édition *a* de la même année. — Au-dessous du titre : copie du portrait reproduit ci-dessus.
R. XXXII : ⊄ *Stampata in Venetia per Marchio Sessa.| Nel anno del Signor. M. D. XXXVI.* Au-dessous, petite marque du *Chat*, aux initiales M S. Le verso, blanc[2].

1525

ARON (Pietro). — *Trattato di tutti gli tuoni di canto.*

2287. — Bernardino Vitali, 4 août 1525 ; f°. — (Venise, M)
TRATTATO | DELLA NATVRA ET CO-|GNITIONE DI TVTTI | GLI TVONI DI CANTO | FIGVRATO NON DA | ALTRVI PIV SCRITTI | COMPOSTI PER MESSER | PIERO AARON MVSICO | FIORENTINO...

3 ff. prél. pour le titre, la dédicace « *Al Magnifico et generoso messer Piero Gritti patritio veneto* », et la table (il manque peut-être un f. blanc). — 20 ff. n. ch., s. : *a-g* ; les cahiers *a, e, g*, de 4 ff. ; les autres cahiers, de 2 ff. — C. rom. — 33 ll. par page. — Page du titre : encadrement à figures du Virgile, 20 nov. 1522, sauf la marque du lis rouge florentin à la partie inférieure. Le verso, blanc. — Au verso du 3ᵐᵉ f. prél., grand bois, avec monogramme ℔, du *Toscanello in musica*, 5 juillet 1519. — R. *a*₂ : au commencement du texte, grande et belle initiale *S*, au trait.
R. *g*₄ : *IMPRESSO IN VINEGIA PER MAE|STRO BERNARDINO DE VI|TALI VENITIANO EL DI | QVARTO DI AGOSTO.| M. CCCCC. XXV.* Le verso, blanc. — A la suite, 6 ff. d'appendice, s. : *aa*, et dont le dernier est blanc. — Au v. *aa*₅ : *Stampato in Vinegia per Bernardino de Vidali | venetiano. .M. .D. XXXI.*[3]

1525

GUAZZO (Marco). — *Belisardo.*

2288. — Nicolo Zoppino, 18 août 1525 ; 4°. — (Paris, N ; Londres, BM ; Milan, T)
BELISARDO FRATELLO | DEL CONTE ORLANDO | DEL STRENVO MI|LITE MARCO DI | GVAZZI MAN|TVANO.

166 ff. num., s. : *A-X*. — 8 ff. par cahier, sauf *X*, qui en a 6. — C. rom. — 2 col. à 5 octaves. — Page du titre : encadrement ornemental à fond noir ; au-dessous du

1. Réimpressions (avec le même portrait) par Francesco Bindoni & Mapheo Pasini, 1537; Nicolo Zoppino, 1538.
2. Réimpression (avec la même copie du portrait) par Augustino Bindoni, 1542.
3. Weale (*Historical Music Loan Exhibition*, 1885, p. 124) cite un exemplaire de 22 ff. seulement; Brunet (I, col. 493) ne donne que 20 ff.

titre : *Marco Guazzo écrivant* (voir reprod. p. 511).

R. CLXVI : ℭ *Impresso in Venetia per Nicolo de | Aristotile de Ferrara detto Zop|pino... MDXXV. Adi. xviii. Agosto.* Le verso, blanc.

1525

Dragonzino (Giovanni Battista) da Fano. — *Novella di frate Battenoce.*

Guazzo (Marco), *Belisardo*, 18 août 1525.

2289. — S. n. t., septembre 1525; 8°. — (Séville, C)

Nouella di frate | Battenoce. | Al gêtile z virtuoso messer | Francesco Maria | Malchiauello. | nobilissimo | Uicenti|no : | Giouã battista Dragõzino | da Fano :

2 ff. n. ch. et n. s. — C. rom.; titre g. — Pièce de sept octaves. — Page du titre : encadrement à motiif ornemental sur fond de hachures. Au verso, en tête de la page : vignette au trait, médiocre : deux hommes frappant à coups de bâtons un personnage étendu à terre, et qui, se soutenant de la main gauche, lève le bras droit pour protéger sa tête.

V. du 2ᵐᵉ f. : *Finis. | ℭ In Vinegia nel anno. 1525. | Del mese di Settembre.* Au bas de la page, vignette : deux religieuses et une autre femme près d'un lit où est couchée une malade (voir reprod. p. 512).

1525

Dragonzino (Giovanni Battista) da Fano. — *Nobilita di Vicenza.*

2290. — Francesco Bindoni et Mapheo Pasini, octobre 1525; 8°. — (Londres, BM) *Nobilita di Uicenza. | del Dragonzino.*

20 ff. n. ch., s. : *A-E.* — 4 ff. par cahier. — C. rom.; titre g. — 32 vers par page. — Au-dessous du titre : vue de la ville de Vicence (voir reprod. p. 512).

V. E_4 : ℭ *Stampata nella inclita citta di Vinegia | Per Frãcesco di Allessandro Bindoni | & Mapheo Pasini, compagni : | Nel. 1525. di Ottobre.*

1525

Olympo (Baldassare). — *Parthenia.*

2291. — Francesco Bindoni & Mapheo Pasini, 17 novembre 1525; 8°. — (Milan, M)

Dragonzino (Giov. Battista), *Novella di frate Battenoce*, sept. 1525 (v. du 2ᵉ f.)

Opera nuoua de cose spiri/tuale chiamata Parthenia: Doue / sonno Epistole: Sonetti: Stātie: Capitoli: Frot/tole: ...Composta per. C./ Baldassare Olympo da / Saxoferrato.

72 ff. num., s. : A-I. — 8 ff. par cahier. — C. rom.; titre g. r. & n.; la table également en c. g. — Au-dessous du titre : *Immaculée Conception* (voir reprod. p. 513).[1]

V. 70 : ☞ *Stāpata in Vinegia, nella parrochia di san/to Moyse. nelle case noue Iustiniane, Per / Francesco di Alessandro Bindoni./ & Mapheo Pasini, compagni./ Nel. 1525. Adi. 17. del / mese di Nouēbre.* — R. et v. 71 et r. 72, la table sur 2 col. — V. 72, blanc.

1525

BALDOVINETTI (Lionello). — *Rinaldo appassionato.*

2292. — Nicolo Zoppino, 3 décembre 1525; 8°. — (Milan, T)

Rinaldo appasionato in/cui si cōtiene Battaglie d'armi e d'amo/re...

50 ff. n. ch., s. : A-F. — 8 ff. par cahier, sauf F, qui en a 10. — C. rom.; titre g. r. et n. — 3 octaves et demie par page.
— Au-dessous du titre : *Renaud de Montauban portant en croupe Léonide* (voir reprod. p. 513). — Le verso, blanc.
— Dans le texte, cinq petites vignettes.

R. F₁₀ : ☞ *Impresso in Vinegia per Nicolo / di Aristotile di Ferrara detto Zop/pino nel Anno. M. D. XXV/ III. del Mese di Decembre /*[2]... Le verso, blanc.

2293. — Nicolo Zoppino, décembre 1529; 8°. — (☆)

Rinaldo appassiona-/to in cui si cōtiene battaglie d'Armi e d'A-/more, con diligentia reuisto, & noua-/mente con la gionta Ristampato.

56 ff. n. ch., s. : A-G. — 8 ff. par cahier. — C. ital; titre r. et n. — 3 octaves et demie par page. — Au-dessous du titre, bois de l'édition 3 déc. 1525. Le verso, blanc.

1. Ce bois a été signalé précédemment dans le *Vita de la gloriosa Vergine Maria*, 20 oct. 1533, des mêmes imprimeurs (n° 637).

2. La date, ainsi exprimée, est assez ambiguë; peut-être faudrait-il lire : *décembre 1528*, au lieu de : *3 décembre 1525*. Comparer avec la souscription de l'édition suivante, du même imprimeur.

Dragonzino (Giov. Battista), *Nobilita di Vicenza* oct. 1525.

V. G$_8$: *Stampato in Venetia per Nicolo d'Aristo*/*tile detto Zoppino. MDXXIX./ del mese di Decembre.* Au-dessous, marque du St *Nicolas*.[1]

2294. — S. l. a. & n. t., 8°. — (Florence, L.)

℄ *Rinaldo appasiona/to in cui si contiene battaglie Darmi e Damore : con / diligentia reuisto : z no/uamente cõ la gionta / Ristampato.*

56 ff. n. ch., s. : *A-G*. — 8 ff. par cahier. — C. rom. ; titre g. — 3 octaves et demie par page. — Au-dessous du titre : *Renaud de Montauban et Léonide* (voir reprod. p. 514). Cette vignette est empruntée du Folengo, *Orlandino*, 1526 ; on a substitué aux deux initiales B M les initiales L et R, qui désignent les personnages. La page est entourée d'une petite bordure de trèfles et autres pièces d'ornement. Au verso, vignette de même provenance (voir reprod. p. 514). Bordure autour de la page, comme au recto.

Olympo (Baldassare), *Parthenia*, 17 nov. 1525.

V. G$_8$: ℄ *Finisse il libro di Rinaldo appasionato in/cui si cõtiene battaglie d'Armi e d'A/more, con diligentia reuisto, & / nouamente con la gion/ta Ristampato.*

2295. — Alessandro Viano, s. a. ; 8°. — (Rome, A)

RINALDO AP / PASSIONATO, NEL / *quale si contiene Battaglie d'Ar/me & d'Amore. Con diligentia / reuisto & corretto, & noua/mente con la gionta / Ristampato.*

56 ff. n. ch., s. : *A-G*, — 8 ff. par cahier. — C. rom. — 3 octaves et demie par page. — Au-dessous du titre : un guerrier à la romaine, tenant de la main droite ramenée un peu en arrière une épée courte et large, chevauchant de gauche à droite ; le cheval est dressé sur les pieds de derrière ; dans l'angle supérieur de droite apparaissent cinq pointes de lances ; au fond, paysage de montagnes ; vignette assez médiocre. Le verso, blanc.

V. G$_8$: *In Venetia, Per Alessandro de Viano.*

Baldovinetti (Lionello), *Rinaldo appassionato*, 3 déc. 1525 (p. du titre).

1. Le catalogue de la vente Maglione, p. 183, mentionne une édition de 1538, imprimée par Z. A. Vavassore, avec un encadrement à la page du titre ; il n'indique pas d'autre illustration.

Baldovinetti (Lionello), *Rinaldo appassionato*, s. l. a. & n. t. (p. du titre).

1525

Dictionarium græcum.

2296. — Melchior Sessa & Pietro Ravani, 24 décembre 1525 ; f°. — (☒)

DICTIONARIVM | GRAECVM | Cyrilli collectio dictionum quæ differunt significato./ Dictiones latinæ græcis expositæ./...

182 ff. num., s.: *a-ʒ*, suivis de 56 ff. n. ch., s.: *A-G*. — 8 ff. par cahier, sauf *ʒ* et *B*, qui en ont 6 ; et *G*, qui en a 10. — Pages à 3 col. jusqu'au f. 182, et à 2 col. aux ff. suivants ; 57 ll. par col. — Page du titre : grand encadrement à figures, signé du monogramme de Zuan Andrea Vavassore, copie de l'encadrement gravé par Hans Holbein le jeune, et connu sous le nom de *Table de Cébès*[1] (voir reprod. p. 515).

R. G₁₀ : le registre ; au-dessous : *Dictionarium hoc multis additionibus locupletatum | Venetiis Melchior Sessa, & Petrus de Rauanis | socii q̃ diligentissime curaue | runt, Mensis Decembris die. xxiiii. Anno | Dñicæ incarnatiõis. M.D.XXV.* Au-dessous, marque du *Chat*. Le verso, blanc.

1525

Oratione devotissima de S. Maria Virgine.

2297. — Francesco Bindoni, janvier 1525 ; 8°. — (Munich, R)

Oratione deuotissima de | sancta Maria Uergine | Nouamente po-|sta in rima.

4 ff. n. ch., s: *A.* — C. rom.; titre g. — 28 vers par page. Au-dessous du titre : *Annonciation*, avec monogramme ℔ (voir reprod p. 517).

V. A₄ : *Per Francesco Bindoni : nel anno/ M.D.XXV. Di genaro.*

1. Passavant III, p. 403. — Le bois de Hans Holbein a paru pour la première fois dans le *Novum Testamentum* d'Erasme, imprimé à Bâle en 1522. Il a été employé dans un assez grand nombre d'ouvrages, de même origine, publiés les années suivantes, entre autres un Strabon, de 1523, d'après lequel nous en donnons une reproduction (voir p. 516).

Baldovinetti (Lionello), *Rinaldo appassionato*, s. l. a. & n. t. (v. du titre).

Dictionarium græcum, 24 décembre 1525.

Strabon, *Geographia*; Bâle, 1523.

1525

AVERROES. — *Libellus de substantia orbis*.

2298. — Francesco Bindoni & Mapheo Pasini (pour Bernardino Benali), 3 février 1525; f°. — (Bologne, U)

Auerrois Libellus de substantia or/bis nuper castigatus z duobus | capitulis auctus : diligēti/qʒ studio expositus p | Ioānē Baptistā cō/faloneriuʒ Uero | nensem... M. D. xxv.

101 ff. num. par erreur : 104, et 1 f. blanc, s. : A-S. — 6 ff. par cahier, sauf I, L, M, qui en ont 4. — C. rom.; titre g. — 53 ll. par page. — Page du titre : encadrement dont les montants portent le monogramme ·I·C· (reprod. pour le Salluste, 15 nov. 1521 et pour le *Vita de SS. Padri*, avril 1532; voir I, p. 57; II, p. 51). — R. 69 : *Ioānis Baptistae Cōfalonerii ve/ronensis de voluntate z libe/ro arbitrio libri tres...* M. D. xxv. Même encadrement, avec transposition des blocs qui le composent. — In. o. à fond criblé.

V. S₅ (chiffré : 104) : ℂ *Venetiis in ædibus Francisci Bindoni : & Maphei Pasini sociorum.| Sumptibus vero ac impensis dñi Bernardini Benalii, ac sociorum. Anno Dñi. M.D.XXV. Die | III. mensis Februarii.* Au-dessous, le registre.

Oratione devotissima de S. Maria Virgine, janvier 1525.

1525

Dificio di ricette.

2299. — S. l. & n. t., 1525 ; 4°. — (☆)

OPERA NVOVA INTITOLA•|ta Dificio di Ricette, nella quale si con-/tengono tre utilissimi ricettari.| Nel primo si tratta di molte & diuerse uirtu.| Nel secondo se insegna a comporre uarie sorti | di soaui & utili odori.| Nel terʒo & ultimo si tratta di alcuni rimedi medicinali... CON GRATIA.| M D XXV.

30 ff. n. ch., s. : *a-h*. — 4 ff. par cahier, sauf *h*, qui en a 2. — C. ital. — 29 ll. par page. — Page du titre : bordure d'entrelacs sur fond noir. — Au verso, même bordure ; à l'intérieur : *un professeur et un élève*, bois emprunté du Tagliente, *Libro de Abacho*, sept. 1520. — R. d₄ : *Discreto lettore hauendoti scritto molte ricette in que-/sto primo Ricettario...*, avis en cinq lignes enfermé dans un encadrement d'entrelacs sur fond noir. — R. e₄ : *SECONDO RICETTARIO |...* Répétition de la bordure de la page du titre. — R. f₃. *TERTIO RICETTARIO ...*Même bordure de page ; au-dessous des huit lignes du titre de cette troisième partie, marque d'imprimeur ou d'éditeur : un écu contenant une main qui tient une plume. Au verso, en tête de la page : figure d'un appareil à distillation. — V. g₄ : *Finis.* — Les deux derniers ff. sont occupés par la table, sur 2 col. à 44 ll.

2300. — S. n. t., 1526; 4°. — (☆)
OPERA NVOVA INTITOLA-/ ta
Dificio di Ricepte : nellaquale si cō-/
tēgono tre utilissimi Riceptarii./... CON
GRATIA./ M D XXVI.

28 ff. n. ch., s. *a-g*. — 4 ff. par cahier.
— C. rom. — 34 ll. par page. — Page du
titre : bordure d'entrelacs sur fond noir,
copie de celle de l'édition de 1525. Au
verso, même bordure ; à l'intérieur, bois
florentin, emprunté du Savonarole, *Trattato contra li Astrologi*, s. l. a. & n. t.
(voir reprod. p. 518). — V. d_3 : ℂ *DISCRETTO
LETTORE HAVENDO-/ti scripto molte Ricepte
in questo primo Ricep-/tario*..., huit lignes
encadrées de fragments de bordure ornementale à fond noir. — R. e_3. Au bas de
la page, marque de *la main tenant une
plume*, copiée de celle de l'édition de 1525.
Au verso : ℂ *SECONDO RICEPTARIO /*...

Dificio di Ricepte, 1526 (v. du titre).

Répétition de la bordure de la page du
titre. — R. f_3. Au bas de la page, marque
comme au r. e_3. Au verso : ℂ *TERTIO
RICEPTARIO*... Même bordure de page ; au-dessous des huit lignes du titre de cette
troisième partie, répétition de la marque. — R. f_3. En tête de la page : figure d'un
appareil à distillation, copie de la figure de l'édition de 1525.

V. G_4 : ℂ *FINIS*./ ℂ *Stampato in Venetia*. Au-dessous, marque de *la main
tenant une plume*.

2301. — Giovanni Antonio & fratelli da Sabio, 1529 ; 4°. — (Londres, BM)
OPERA NVOVA / INTITOLATA DIFICIO DE / Ricette, nella quale si contengono tre / utilissimi Ricettari... M D XXIX.

4 ff. prél. n. ch., s. : *A*. — 20 ff. num., s. : *b-f*. — 4 ff. par cahier. — C. ital. —
36 ll. par page. — Page du titre : bordure d'entrelacs sur fond noir, copie de celle de
l'édition de 1526. Au verso : *un professeur et un élève*, bois emprunté du Tagliente,
Libro de Abacho, sept. 1520 ; bordure d'entrelacs sur fond noir. — V. A_4. Bois de
page : *un moine dans un laboratoire* (voir reprod. p. 519). — V. d_3 : *Discreto lettore
hauendoti scritto molte ricette in que/sto primo Ricettario*... avis en cinq lignes
enfermés dans un encadrement d'entrelacs sur fond noir. — R. e_{ii} : SECONDO
RI / CETTARIO... Répétition de la bordure de page du v. *A*. — R. e_4 : TERTIO
RICETTARIO... Même bordure qu'à la première page ; au-dessous des huit lignes du
titre de cette troisième partie, marque de *la main tenant une plume*, comme dans
l'édition de 1526. Au verso, en tête de la page : figure d'un appareil à distillation, copie
de la figure de l'édition de 1525.

R. f_4 : *Stampato in Venetia per Giouanantonio et / fratelli da Sabio.
MDXXIX*. Le verso, blanc.

2302. — Giovanni Antonio & fratelli da Sabio, septembre 1531 ; 4°. — (☆)
OPERA NOVA / INTITOLATA DIFICIO DE / Ricette, nella quale si contengono
tre / utilissimi Ricettari,... MDXXXI.

18 (4, 4, 4, 6) ff. num., s. : *A-D*. — C. ital. — 40 ll. par page. — Page du titre :
bordure d'entrelacs sur fond noir, comme dans l'édition de 1529. Au verso : *un moine
dans un laboratoire*, grand bois de la même précédente édition. — Les ff. A_2 et A_3

Dificio de Ricette, 1529 (v. A,).

sont occupés par la table, disposée sur deux col. — V. 15. Figure d'un appareil à distillation, de l'édition de 1529.

V. 18 : *Stampato in Vinegia per Ioanantonio e fratelli da Sabbio./ Nel anno. MDXXXI./ Del mese / di settembrio.*

1525

Assedio (L') di Pavia.

2303. — Giovanni Andrea Vavassore, s. a. ; 4°. — (Paris, N ; Londres, FM)
ℂ *Lassedio di Pauia con la Rotta ⁊ presa del / Re Christianissimo. M.ccccc.xxv.*

Celebrino (Eustachio), *La dechiaratione perche non e venuto il diluvio del 1524.*

4 ff. n. ch., s. : *A*. — C. rom.; titre g. — 2 col. à 5 octaves. — Au-dessous du titre : combat de cavalerie (reproduit pour *El fatto Darme fatto in Romagna sotto Ravenna*, du même imprimeur ; voir p. 248).
R. A_4, au bas de la 2ᵉ col. : ⟨ *Per Giouan Andrea Vauassore / detto Guadagnino*. Le verso, blanc.

2304. — Giovanni Andrea & Florio Vavassore, s. a. ; 4°. — (Milan, A)
⟨ *Lassedio di Pauia con la rotta e presa del / Re Christianissimo. M. CCCCC. CXV* (sic).
Réimpression de l'édition s. a. de Giov. And. Vavassore.
R. A_4 : ⟨ *Stampata in Venegia Per Giouanni / Andrea Vauassore detto Guadagni/no & Florio Fratello*. Le verso, blanc.

2305. — S. l. a. & n. t. ; 4°. — (Londres, BM)
Lassedio de Pauia Con la Rotta e Presa / del Re di Franza Christianissimo./ 1525.
4 ff. n. ch., s. : *A*. — C. rom. ; titre g. — 2 col. à 5 octaves. — Au-dessous du titre, bois du Cordo, *La Obsidione di Padua*, 22 nov. 1515. — V. du dernier f., blanc.

1525

Arias (Pietro) de Avila. — *Lettere della conquista del Mar Oceano.*

2306. — *Lettere di Pietro Arias Capitano Generale della conquista del paese del Mar Occeano Scripte alla Maesta Cesarea dalla Cipta di Panama delle cose Vltimamente scoperte nel Mar Meridiano dicto el Mar Sur. MDXXV.*
In-16°, s. l., mais de Venise ; un bois sur le titre. — (Harrisse, *Additiones*, p. 88.)

1525 *(circa)*

Celebrino (Eustachio). — *La dechiaratione perche non e venuto il diluvio del 1524.*

2307. — Francesco Bindoni & Mapheo Pasini, s. a. ; 8°. — (Venise, M)

La dechiaratione perche/ non e venuto il diluuio/ del. M.D. xxiiij./ Di Eustachio Celebrino da Vdene.

20 ff. n. ch., s. : ✠, *A-D*. — 4 ff. par cahier. — C. rom. ; les trois premières lignes du titre en c. g. — 30 vers par page. — Au-dessous du titre : *assemblée des dieux de l'Olympe sur des nuages* (voir reprod. p. 520).

R. D_4 : ☾ *Stampata in Venetia per France/sco Bindoni, & Mapheo Pa/sini compagni.* Le verso, blanc.

I^{er} Quart du XVI^e Siècle

ALBERTI (Leo Baptista). — *Trivia senatoria.*

2308. — S. l. a. & n. t. ; 8°. — (Venise, C)

LEONIS BAPTISTÆ / ALBERTI VIRI CLA/RISSIMI FLO/RENTINI / TRIVIA SENATORIA.

8 ff. n. ch. et n. s., dont le dernier est blanc. — C. g. ; le titre en cap. rom. — 30 ll. par page. — Au-dessous du titre : un écrivain assis à un bureau, bois emprunté de l'Abbas Joachim, *Expositio in librum beati Cirilli*, Lazaro Soardi, 5 avril 1516. — R. du 2^{me} f. : diagramme mobile. Au verso : *Immaculée Conception*, copie du bois de l'*Opera nova contemplativa*, surmontée du verset : *Quia respexit humiltatem ancil/le sue...* — R. du f. suivant : ℂ *Triuia senatoria Leonis Ba/ptiste Alberti*. Au commencement du texte, in. o. *S* à entrelacs, sur fond noir.

Amaistramenti de Senecha morale.

2309. — S. l. a. & n. t. ; 4° *(a)*. — (Chantilly, C ; Venise, M)

Amaistramenti de Senecha morale. Con certe / altre Frottole morale.

4 ff. n. ch., s. : *A*. — C. rom. ; titre g. — 2 col. à 12 *terzine*, sauf la moitié du v. A_3, et le f. A_4, qui sont imprimés en c. g., sur 3 col. — Au-dessous du titre, bois emprunté de l'Alexander Grammaticus, *Doctrinale*, 8 juin 1513. — V. A_4, au bas de la 3^{me} col. : *FINIS.*

2310. — S. l. a. & n. t. ; 4° *(b)*. — (Milan, T)

Amaistramenti De Senecha Morale.

4 ff. n. ch. & n. s. — C. rom. ; titre g. — 2 col. à 9 *terzine*. — Au-dessous du titre, bois de taille rude et épaisse (voir reprod. p. 524).

Anselme (S^t). — *Prophetia de uno imperatore.*

2311. — Paulo Danza, s. a.; 4°. — (Londres, BM)

Questa e la vera Prophetia De Uno Imperatore Elquale Pacifichara / Li Christiani El paganesmo./ Nouamente impressa.

2 ff. n. ch. et n. s. — C. g. — 2 col. à 40 vers par col. — Au-dessous du titre, bois au trait: l'Empereur, assisté d'un prince et d'un évêque (voir reprod. p. 525).
V. du 2^{me} f.: ⊄ *Stampate i Uenetia per Polo / de Danza. Con gratia.*

Amaistramenti de Senecha morale, s. l. a. & n. t.

2312. — S. l. a. & n. t.; 4°. — (Londres, BM)

⊄ *Questa e la uera Profecia de santo Anselmo / laqual pacifichira christiani El Paganesmo.*

2 ff. n. ch. & n. s. — C. rom. — 2 col. à 3 octaves et demie. — Au-dessous du titre, grand bois, imité de la gravure du Lichtenberger, *Pronosticatione*, 1511.

Assedio (L') del gran Turco contra Rodo

2313. — S. l. a. & n. t.; 4°. — (Londres, BM)

⊄ *El sanguinolento ꝫ incendioso assedio del gran Turcho contra el christia / nissimo Rodo: Con epistola del gran Turcho a Rodi: ꝫ de epsi algran Tur/cho responsiua: in latino prosa tersissima.*

4 ff. n. ch., s. : *A*. — C. rom. ; titre g. — 2 col. à 5 octaves. — Au-dessous du titre, grand bois à fond noir : *siège et bombardement de Rhodes par les Turcs* (voir reprod. p. 526).

Aurea historia de vita & miraculis D. N. Jesu Christi.

2314. — Joannes Antonius et fratres de Sabio, s. a.; 8°. — (Londres, BM; Séville, C)

Aurea Historia | de vita z mira/culis domini | nostri Iesu | Christi.| ✠

St Anselme, *Prophetia de uno imperatore*, s. a.

40 ff. n. ch., dont le dernier est blanc, s. : *a-k* (la signature *g* étant répétée au lieu de *h*). — 4 ff. par cahier. — C. g. r. et n. — 18 ll. par page. — Page du titre : encadrement à motif ornemental sur fond noir ; au-dessous des cinq lignes du titre, petite vignette : *Nativité de J. C.* Le verso, blanc. — R. a_{ij}, au commencement du texte, in. o. *D*, avec figure de la Ste Vierge portant l'enfant Jésus.

V. k_3 : *Uenetijs per Ioānem Anto/niũm z Fratres : de Sabio.*

Ballata del Paradiso.

2315. — Comin de Luere, s. a. ; 8°. — (Séville, C)

Ballata del Paradiso.| ✠

4 ff. n. ch., s. : *A*. — C. rom. ; titre g. — 2 col. à 36 vers. — Au-dessous du titre : une femme, nimbée, à genoux devant Jésus, qui est représenté sous la figure d'un jeune homme imberbe. Petite bordure de trèfles autour de la vignette (voir reprod. p. 527).

V. A_4 : *AMEN.| Ora pro scriptore | ⊄ Se vēdeno al pōte de Rial/to da Comino libraro.*

BARBERIIS (Philippus de). — *Discordantiæ sanctorum doctorum Hieronymi & Augustini; Sibyllarum de Christo vaticinia*, etc.

2316. — Bernardino Benali, s. a. ; 4°. — (Rome, Vl ; Venise, M — ☆)

⊄ *Quattuor hic compressa opuscula.| Discordantie sanctorum do* } *Hieronimi.| Augustini. | ctorum.| Sibyllaruȝ de Christo vaticinia : cuȝ ap/propriatis singularum figuris.|...*

28 ff. n. ch., s. : *A-E, a-c.* — 4 ff. par cahier, sauf *A* et *E*, qui en ont 2. — C. g. et rom. — Nombre de ll. par page, variable. — Douze figures de Sibylles, placées au recto des ff. B_{ii}-E (voir reprod. p. 528). — In. o. de divers genres.

V. E_2 : ⊄ *Impressum Venetiis per Bernardinum Benalium.* — R. *a* : *Probe Centone Uatis Clarissime a | Diuo Hieronymo Comprobate.* — R. a_{ii}. Au commencement du texte, in. o. *I*, avec trois personnages agenouillés, mains jointes.

R. c_4 : *Impressum Venetiis per Bernardinum Benalium.* Le verso, blanc.

L'Assedio del gran Turco contra Rodo, s. l. a. & n. t.

Barletius (Marinus). — *Historia Scanderbegi*.

2317. — (Rome) Bernardino Vitali, s. a. ; f°. — (☆)

HISTORIA | DE VITA ET GESTIS | SCANDERBEGI| EPIROTARVM PRIN-|CIPIS.

4 ff. prél. n. ch., s. : *AA*. — 159 ff. num. et 1 f. blanc, s. : *a-ʒ, &, ꝓ, ꝫ, A-O*. — 4 ff. par cahier. — C. rom. — 41 ll. par page. — Page du titre : encadrement formé de quatre blocs où sont représentés divers épisodes célèbres de l'histoire romaine : Romulus et Rémus allaités par la louve ; Mucius Scævola devant Porsenna ; Coriolan chez les Volsques ; Suicide de Lucrèce, etc. Au-dessous des cinq lignes du titre, imprimé en rouge, deux pièces de vers latins, l'une de cinq distiques, l'autre de quatre, adressées au lecteur (voir reprod. p. 529). Au verso, commence la table, disposée sur

deux col., et qui se termine au r. AA_4. — V. AA_4. Grand portrait de Scanderbeg, à fond noir (voir reprod. p. 530). — R. *I*. Au commencement du texte de la préface de l'auteur, in. o. *Q*, avec figure d'un personnage tenant un livre. — Dans le corps de l'ouvrage, in. o. florales, au trait.

V. CLIX : le registre ; au-dessous : ℭ *Impressum Romę per B. V.*

Bien que la souscription de ce bel ouvrage indique Rome comme lieu d'impression, nous avons cru devoir l'introduire dans notre nomenclature, les bois et les initiales

Ballata del Paradiso, s. a.

dont il est orné étant de facture toute vénitienne. Bernardino Vitali — qui a signé de ses seules initiales plusieurs livres sortis de son atelier — exerça à Rome de 1508 à 1522.

Barzelletta in laude de tutta l'Italia.

2318. — S. l. a. & n. t. ; 4°. — (Londres, BM)

ℭ *Barzelleta in laude de tutta Litalia : & della liga : & la liberatiõe | sua cõtra frãcesi* :...

2 ff. n. ch. et n. s. — C. rom. — 2 col. à 43 vers. — Au-dessous du titre, bois oblong : *le Pape couronnant l'Empereur* (voir reprod. p. 531).

Barzelletta nova del gioco.

2319. — Paulo Danza, s. a. ; 4°. — (Florence, L)

Barzeletta | Noua qual tratta del gioco | del qual ne uiene insuportabili uitii |...

4 ff. n. ch., s. : *A*. — C. rom. ; les deux premières lignes du titre, en c. g. — 33 vers par page. — Au-dessous du titre : copie du bois du Virgile, *Moretum*, sept. 1525. V. A_4 : FINIS./ ℭ *Per Paulo Danza.*

Bataglie della Regina Antea contra Re Carlo.

2320. — Melchior Sessa, s. a. ; 4°. — (✶)

Bataglie Qual Fece La Rezina Antea Per | Uendeta De Suo Padre contra Re Carlo | Et Li Paladini Con Falabachio Et Catabri|ga Suoi Giganti Cose Bellissime ɀc.

12 (4, 4, 4) ff. n. ch., s. : *a-c*. — C. rom., titre g. — 2 col. à 5 octaves. — Au-dessous du titre, bois à terrain noir : *Antea sur un champ de bataille*[1] (voir

1. Le bois de l'édition du *Libro de la Regina Ancroia*, de 1533, imprimée par Benedetto Bindoni, est une copie inverse de celui-ci (voir reprod. II, p. 207).

Barberiis (Philippus de), *Discordantiæ sanctorum doctorum Hieronymi & Augustini*, etc., s. a.

HISTORIA
DE VITA ET GESTIS SCANDERBEGI EPIROTARVM PRIN-CIPIS.

Petrus Regulus Vicentinus ad Lectoré.
Hic Hostes fidei sanctę/Victricibus Armis
Sedis Apostolicę/succubuisse leges,
Per claros hic Bella Duces mirabere, Belli
Miranti/Scanderbeg Tibi fulmen Erit,
Magnanimi tum Marte Ducis/Te Nosse iuuabit/
Sæpe feros Turcas Stragibus esse datos,
Vt Veneto fidus ferret quandóq; leoni/
Dulcis opem/gratum Munus Amicitię,
Nam sonat Id Nomen/Turcarum Interpreta lingua/
Magnus Alexander, Lector Amice Vale.
Dñicus de Alzegnano Patauius.
Grandiloqum Si lector opus percureris alto
Ingenio, auctoris Nomen ad astra feres,
Hic Scanderbegum præclaro sanguine natum
Magnanimi cecinit fortia facta ducis,
Non fuit inferior magno non iste Camillo,
Cęsaris inuicti uiribus impar erat,
Gaudeat Epirus magnus tot clara triumphis,
Principis extollat gesta superba sui.

Cum Priuilegio.

Barletius (Marinus), *Historia Scanderbegi*, (Romæ) s. a.

Barletius (Marinus), *Historia Scanderbegi*, (Romæ) s. a.

reprod. p. 532). — Le verso, blanc. — R. a_{ii} : *Incomincia El Libro Dele Batta/glie Qual Fece La Regina / Antea...* Au-dessous de ces cinq lignes goth., bois oblong à fond noir : *un camp devant Rome*, emprunté du Durante da Gualdo, *Leandra*, 23 mars 1508. — Dans le texte, petites vignettes, de facture négligée ; celle du r. c_{ii} est imprimée à l'envers.

V. c_3 : ⟨ *Finita la guerra di Parigi facta da An/tea Reyna di babbillona Imp̄ssa in Ve-/netia per Marchion Sessa.* — R. c_4 : marque du *Chat* ; le verso, blanc.

Barzelleta in laude de tutta l'Italia, s. l. a. & n. t.

BELLINCIONI (Bernardo)[1]. — *La Nencia da Prato.*

2321. — S. l. a. & n. t.; 4°. — (Milan, T)

La Nencia da Prato iutitulata (sic) *la Lima.*

4 ff. n. ch. & n. s. — C. rom.; titre g. — 2 col. à 4 octaves & demie. — Au-dessous du titre, bois à terrain noir (reprod. pour *Le Malicie de le Donne*, s. l. a. & n. t., n° 2479).

Bellissima (Una) historia del forzo facto contra Maximiano.

2322. — S. l. a. & n. t.; 4°. — (Londres, BM)

Vna bellissima historia del forzo facto contra Maximiano / cosa noua.

2 ff. n. ch. & n. s. — C. rom. — 2 col. à 33 vers. — En tête de la première page, vignette au trait, empruntée du Tite-Live, 11 févr. 1493.

Bellissima (Una) historia de Miser Alexandro Ciciliano.

2323. — S. l. a. & n. t.; 4°. — (Londres, BM)

Vna belissima historia de Miser Alexan/dro ciciliano elquale aueua una sua fio/la che uolea esser īpregnada e fu come / intendete qui desoto.

[1]. Cet écrivain, Florentin d'origine, vécut à la Cour de Ludovic le More, à Milan.

4 ff. n. ch. & n. s. — C. rom. — 38 vers par page (en octaves). — En tête de la première page, bois à terrain noir, à deux compartiments : à gauche, le père battant sa fille avec un fouet ; à droite, le mari, en chemise et en bonnet de nuit, venant chercher sa femme qui s'est sauvée dans le jardin, la première nuit de ses noces (voir reprod. p. 533).

Bataglie qual fece la Regina Antea contra Re Carlo, s. a.

Benedictione de la Madonna.

2324. — S. l. a. & n. t.; 8° *(a)*. — (Munich, R)
Benedictione de la / Madonna.

4 ff. n. ch. s. *a*. — C. rom.; titre g. — 3 octaves par page. — Au-dessous du titre : la *S^{te} Vierge et l'enfant Jésus*, gravure signée du monogramme (reprod. pour l'*Oratione devotissima de S. Anselmo*, s. l. a. & n. t., n° 2511).

2325. — S. l. a. & n. t.; 8° *(b)*. — (Londres, FM)
Benediction De / la Madonna / Molto Deuo/tissima.

4 ff. n. ch., s. : *A*. — C. rom.; les deux premières lignes du titre en c. g. — 3 octaves par page. — Au-dessous du titre : *Descente du S^t-Esprit*, empruntée de l'*Offic. B. M. V.*, 2 août 1512 (voir reprod. I, p. 439).

2326. — S. l. a. & n. t.; 8°
(c). — (Londres, FM)

Beneditione de la / Madonna./ ✠

4 ff. n. ch. et n. s. — C. rom.; titre g. — 3 octaves par page. — Au-dessous du titre, bois : *Immaculée Conception* (voir reprod. p. 533). — V. A_4 : *FINIS*.

BERNARDINO da Feltre. — *Confessione generale.*

2327. — Paulo Danza, s. a.; 8°. — (Londres, BM)

ℭ *Cōfessione generale del beato / Bernardino da Feltre molto vtilissima.*

Historia de Miser Alexandro Ciciliano, s. l. a. & n. t.

8 ff. n. ch., s. : *A.* — C. rom.; titre g. — 30 ll. par page. — Au-dessous du titre, bois à terrain criblé : un religieux confessant un pénitent, que cherche à détourner le démon (voir reprod. p. 534).

V. A_8 : ℭ *Stampata in Venetia per Paulo Danza.*

2328. — S. l. a. & n. t.; 8°. — (Londres, BM)

Confessione generale del beato / Bernardino da Feltre molto utilissima.

8 ff. n. ch., s. : *A.* — C. g. — 30 ll. par page. — Au-dessous du titre : un religieux confessant un pénitent ; bois employé dans le Michele da Milano, *Confessione generale,* 1529 (reprod. II, p. 182).

BERNARDINO da Feltre. — *Operetta del modo del ben vivere de ogni religioso.*

2329. — Bernardino Benali, s. a.; 8°. — (Londres, BM)

ℭ *Opereta deuotissima cōposta per / el Reuerendo padre Beato Bernar/dino da Feltre... del modo del ben viuere / de ogni religioso o religiosa : Et pri/mo de la sancta Humilita.*

40 ff. n. ch., s. : *A-E.* — 8 ff. par cahier. — C. g. — 28 ll. par page. — Au-dessous du titre : *S¹ François d'Assise recevant les stigmates,* copie inverse, de

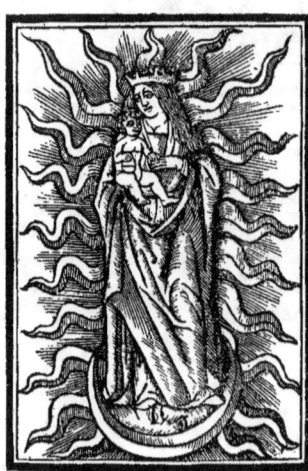

Beneditione de la Madonna, s. l. a. & n. t.

Bernardino da Feltre, *Confessione generale*, s. a.
(Paulo Danza).

la gravure des livres de liturgie de Stagnino, reproduite dans *Les Missels vén.*, p. 92; le copiste a nimbé S¹ François (voir reprod. p. 534). — Au verso, en tête de la page, le verset: *Quia respexit humilitatem ancille sue....* Au-dessous: *Immaculée Conception*, copie du bois reproduit dans *Les Missels vén.*, p. 52; le copiste a supprimé le croissant de lune sous les pieds de Marie, et les têtes d'anges ailées de chaque côté; pavé de dalles carrées, dont chacune est divisée en quatre triangles, deux blancs et deux striés de hachures. — R. A_{ij}. Au commencement du texte, petite vignette: *S¹ Paul*, en buste.

R. E_8. A la fin de la dernière ligne: *Per el Benali*. Le verso, blanc.

BOCCACCIO (Giovanni). — *Laberinto Amoroso.*

2330. — Bernardino Benali, s. a.; 8°. — (Londres, Libr. Quaritch, 1906)

Laberinto Amoroso / detto Corbaccio di / messer Iouanni / Boccaccio col / prologo ҡ ans/thidoto lau/rario com/posti da/nouo.

4 ff. prél. n. ch., s. : ✠. — 66 ff. n. ch., s. : *A-I*. — 8 ff. par cahier, sauf *H*, qui en a 6, et *I*, qui en a 4. — C. g. — 27 ll. par page. — V. du titre, blanc. — V. ✠₄. *Bethsabée au bain*, bois emprunté de l'*Offic. B. M. V.*, 24 juillet 1504 (voir reprod. I, p. 428). — Quelques in. o. à figures.

R. H_6 : ℂ *Finito illibro decto laberinto damore cōposto / p̄ messer Giouāni Boccaccio poeta fiorentino./ Stāpato in Uenetia p̄ Bernardino Benalio./ Laus omnipotenti Deo.* Le verso du dernier f., blanc.

Canzone de S. Herculano.

2331. — S. l. a. & n. t.; 8°. — (Londres, BM)

Cāzone de santo Herculano / in laude delle bellezze / de vna donna./ Et vna Canzone alla Bergamascha / Ridiculosa.

4 ff. n. ch., s. : *A*. — C. rom.; les trois premières lignes du titre en c. g. — 31 vers par page. — Au-dessous du titre: figure de la Vertu foulant aux pieds les sept péchés capitaux; bois copié de celui du *Fioretto de cose noue nobilissime*, 31 janvier 1508 (voir reprod. p. 535).

Bernardino da Feltre, *Operetta del modo del ben vivere de ogni religioso*, s. a.

Capitolo che fa uno inamo rato.

2332. — Alexandro Bindoni, s. a.; 8°. — (Pérouse, C)

❡ *Capitolo che fa vno innamorato / a vna sua amante. Composto no/uamente.*

4 ff. n. ch., s. : *a*. — C. g. — 29 vers par page. — Au-dessous du titre, bois au trait, emprunté du Dante, 18 nov. 1491 (*Paradiso*, ch. V).

V. a_4 : *Stampato in Uenetia per Alexandro / di Bandoni.*

Capitolo de la morte.

2333. — Giovanni Andrea Vavassore, s. a.; 8°. — (Londres, BM)

Canzone de S. Herculano, s. l. a. & n. t.

❡ *Capitolo de la morte : il / qual narra tutti li homini famosi / incominciădo ne la Bibia sin / al testamento nouo. Con li / famosi morti nel tempo / moderno./* ✠

4 ff. n. ch., s. : *A*. — C. rom. ; titre g. — 35 vers par page. — Au-dessous du titre : petit bois, employé dans le Pietro da Lucha, *Doctrina del ben morire*, 7 juillet 1529, v. X (voir reprod. p. 295). Petite bordure de trèfles autour de la page.

V. A_4 : *Per Giouanni Andrea Vauassore Detto / Guadagnino.*

2334. — Giovanni Andrea & Florio Vavassore, s. a. ; 8°. — (☆)

Capitolo de la morte : il / qual narra tutti li homeni famosi / incominciădo ne la Bibia sin / al testamento nouo. Con li / famosi morti nel tempo / moderno./ ✠

Réimpression de l'édition G. A. Vavassore, s. a.

V. A_4 : ❡ *Per Giouanni Andrea Vauassore Det/to Guadagnino & Florio / Fratello.*

Capitolo il qual narra tutti li vicij.

2335. — S. l. a. & n. t. ; 8°. — (Séville, C)

❡ *Capitolo il qual narra tutti li / vicij liquali regnă sopra la / terra con vn Sonetto so/pra Litalia.*

4 ff. n. ch. et n. s. — C. rom.; titre g. — 33 vers par page. — Au-dessous du titre, bois au trait, emprunté du Tite-Live, 11 février 1493.

Caracciolo (Antonio) [Notturno Napolitano], *Una Ave Maria*, s. l. a. & n. t.

CARACCIOLO (Antonio) [Notturno Napolitano]. — *Opera nova amorosa.*

2336. — Alexandro Bindoni, s. a.; 8°. — (Venise, M)

OPERA NOVA AMOROSA DE / NOCTVRNO NAPVLITA/NO NELA QVAL SI / CONTIENE./ Egloge Epistole...

12 (4, 4, 4) ff. n. ch., s. : *AA-CC.* — C. rom. — 31 vers par page. — Au-dessous du titre, bois avec monogramme **N**., représentant l'auteur assis, jouant du violon (reprod. pour le n° 2010 : Burchiello, *Sonetti,* 16 déc. 1518, du même imprimeur).

V. CC_4 : *Stampato in Venetia per Alexandro dibindoni.*

Caroli (Bartol.), *Regola utile e necessaria,* s. a. (v. du titre).

CARACCIOLO (Antonio) [Notturno Napolitano]. — *Una Ave Maria, etc.*

2337. — S. l. a. & n. t.; 8°. — (Venise, M)

Una Ave Maria z alcu/ni Epigrammi Spiri/ tuali Comoosti per Notturno Napo/litano.

4 ff. n. ch., s. : *A.* — C. rom. ; titre g. — 20 vers par page. — Au-dessous du titre, petit bois au trait : *Annonciation* (voir reprod. p. 535). — R. du 4ᵐᵉ f. : Τελος. Le verso, blanc.

CAROLI (Bartolomeo). — *Regola utile e necessaria...*

2338. — Bernardino Bindoni (pour Romagnolo da Faenza), s. a.; 8°. — (Rome, A)

REGOLA VTILE E NE/cessaria a ciascuna persona che cer/chi di uiuere come fedele e buon / Christiano... Composta per il Signor Bartolameo / Caroli Nobile Senese.

12 (4, 4, 4) ff. n. ch., s. : *A-C.* — C. rom. — 35 ll. par page. — Au-dessous du titre : *Crucifixion,* de l'*Offic. B. M. V.,* 2 août 1512 (reprod. I, p. 438). Au verso : *David en prière,* avec monogramme ✠ (voir reprod. p. 536). — R. A_{ij}. Au commencement du texte, in. o. *V,* de style moderne.

V. C_4 : *In Venetia per Bernardin de Bindoni : a instantia del / Romagnolo da Faenza.*

CASTELLANI (Castellano de). — *Meditatione della Morte.*

2339. — Giovanni Andrea & Florio Vavassore, s. a.; 8°. — (☆)

ℭ *Meditatione dlla morte.*

Castellani (Castellano de), *Meditatione della Morte,* s. a.

Christoforo Fiorentino, *La Sala di Malagigi*, s. a.

Celebrino (Eustachio), *Li Stupendi miracoli del glorioso Christo de S. Roccho*, s. l. a. & n. t. (*a*).

Celebrino (Eustachio), *Li Stupendi et maravigliosi miracoli del glorioso Christo de S. Roccho*, s. l. a. & n. t. (*c*).

Celebrino (Eustachio), *Li Stupendi miracoli del glorioso Christo de S. Roccho*, s. l. a. & n. t. (*b*).

Christoforo Fiorentino, *La Sala di Malagigi*, s. l. a. & n. t.

Celebrino (Eustachio), *Li Stupendi et mara-viglios miracoli del glorioso Christo de S. Roccho*, s. l. a. & n. t. (c).

4 ff. n. ch., s. : *A*. — C. rom.; titre g. — 12 *terzine* par page. — Au-dessous du titre : la Mort à cheval armée d'une faux, foulant aux pieds de son coursier des personnages de toutes conditions (voir reprod. p. 536). En tête du poème : ℂ *Meditatio Mortis composita per Castellanum / Pierozzi de Castellanis. I. V. Doctorem.*

V. A_4 : ℂ *Per Giouanni Andrea Vauassore detto./ Guadagnino & Florio Fratello.*

CELEBRINO (Eustachio). — *Li Stupendi miracoli del glorioso Christo de S. Roccho.*

2340. — S. l. a. & n. t.; 8° (a). — (☆)

Li Stupendi et marauigliosi miracoli del / Glorioso Christo de Sancto Roce/cho Nouamente Impressa.

4 ff. n. ch. et n. s. — C. g. — 2 col. à 4 stances de neuf vers, dont le dernier : *Christo sancto glorioso* est invariable à toutes les stances. — Au-dessous du titre : *Portement de croix*, bois en forme de tableau d'autel, signé : ·ɛvs·ғ· (voir reprod. p. 537). — V. du 4ᵐᵉ f., au bas de la page : *Eustachius Utinensis Fecit./ Cum gratia.*

Ce petit ouvrage est à ranger parmi les plus intéressants, non seulement à cause de son extrême rareté, mais encore parce que le poème et la gravure dont il est orné sont l'œuvre du même artiste, Eustachio Celebrino, originaire d'Udine, qui occupera une place assez importante dans notre étude sur l'art de l'illustration des livres à Venise.

2341. — S. l. a. & n. t.; 8° (b). — (Séville, C)

Li stupēdi z marauigliosi miracoli / del glorioso Christo / di Santo / Rocho nouamēte stampati.

Réimpression de l'édition *a*; mais le bois portant la signature d'Eustachio Celebrino a été remplacé par une copie médiocre, non signée (voir reprod. p. 537). — V. du 4ᵉ f., au bas de la page : *Eustachius Utinensis fecit./ Cum gratia*[1].

2342. — S. l. a. & n. t.; 8° (c). — (Munich, R)

Li Stupendi et marauigliosi miracoli del Glorioso / christo de Sācto Roccho Nouamēte Impssa./ ℂ Et la Oratione di sancto Roccho.

8 (4, 4) ff. n. ch., s. *a, b*. — C. rom. — Jusqu'au v. *b*, 2 col. à 27 vers; dans la

1. M. Harrisse (*Excerpta Colomb.*, p. 203, n° 303) cite cette édition, en donnant comme leçon de la souscription : *Eustachius Uticensis fecit. Cum gratia*. Ayant vu nous-même l'opuscule, nous croyons qu'il y a eu là, de la part du savant bibliographe, une erreur de lecture. Quant à l'édition qu'il mentionne à la suite (n° 304), elle nous paraît être celle que nous avons décrite sous le n° 2340, et dont nous possédons un exemplaire. M. Harrisse dit, il est vrai : « On lit sur le bois : *Eustachius Utinensis fecit.* » Mais il serait assez étonnant que le même artiste eût gravé, pour deux éditions successives, deux bois, dont l'un ne porterait qu'une signature très abrégée, et l'autre une signature complètement développée, telle qu'elle figure au bas du verso du 4ᵉ feuillet de la plaquette. N'y a-t-il pas eu, ici encore, une confusion ? Nous ne pouvons que poser la question, puisque l'exemplaire signalé par M. Harrisse ne se trouve plus à la Colombine.

Il Combattimento de S. Basilio & del demonio, s. a.

la suite, 3 octaves et demie par page. — Au-dessous du titre, bois à terrain noir : *S^u Véronique tenant le voile à la S^u Face*, etc. (voir reprod. p. 537). — R. b_{ii}. En tête de la page : le voile à la S^t Face, entre S^t Sébastien et S^t Roch (voir reprod. p. 538). Au-dessous : ℂ *Oratione di sancto Roccho*.

Confitemini de la Madona, s. a.

CHRISTOFORO Fiorentino, detto Landino. — *La Sala di Malagigi*.

2343. — S. l. a. & n. t.; 4°. — (Londres, BM)

La Sala di Malagigi.

4 ff. n. ch., s. : *A*. — C. rom.; titre g. — 2 col. à six octaves et demie. — Au-dessous du titre, et au-dessus des quatre premières octaves, bois oblong à deux compartiments, avec monogramme ⋅I⋅C⋅ : à droite, *Lucretia* venant trouver *Malagigi* couché dans un lit ; à gauche, *Malagigi* faisant une incantation magique (voir reprod. p. 537). — V. A_4 : *Finita la Sala de Malagigi*.

2344. — Francesco Bindoni, s. l. & a.; 4°. — (Chantilly, C)

La Sala di Malagigi.

4 ff. n. ch., s. : *A*. — C. g. — 2 col. à six octaves et demie. — Au-dessous du titre, bois à deux compartiments, copié de celui de l'édition s. l. a. & n. t. (voir reprod. p. 537). — V. A_4 : *Finis per Francesco Bindoni*.

CINTHIO (Hercule). — *Opera nova che insegna cognoscere le fallace donne*.

2345. — S. l. a. & n. t.; 4°. — (Milan; T)

Opera noua che insegna cognoscere le fallace / donne e quelle insegna amare : composta per / Hercule Cynthio.

4 ff. n. ch., s. : *a*. — C. g. — 2 col. à 5 octaves et demie. — Au-dessous du titre, bois employé dans l'*Historia de Maria per Ravenna*, s. l. a. & n. t. (voir n° 2231).

CINTHIO (Hercule). — *Historia come il stato di Milano e stato conquistato*.

2346. — S. l. a. & n. t.; 4°. — (Milan, T)

ℂ *Istoria come il stato di Milano al p̄nte e stato conquistato. zoe Mi/lano : nouara : pauia : tortona : alixandria della paia* :...

4 ff. n. ch., s. : *a*. — C. rom. — 2 col. à 40 vers. — Au-dessous du titre : figure

du *Lion de S¹ Marc*, comme dans le Francesco de Alegri, *La summa gloria di Venetia*, 1" mars 1501 (reprod. p. 34). — Au bas du verso du 4° f. : *Composto per il degno giouane Hercule cynthio rinncini* (sic).

Combattimento (Il) de S. Basilio & del demonio.

2347. — Giovanni Andrea Vavassore, s. a.; 4°. — (Londres, FM)

☾ *Il combattimento | de Santo Basilio | ℧ del demonio.|* ✠

4 ff. n. ch., s. : *A*. — C. rom.; titre g. — 4 octaves par page. — Au-dessous du titre, vignette à fond noir (voir reprod. p. 538).

V. A_4, au bas de la page : ☾ *per Giouani Andrea Vauassore*.

Confessione.

2348. — S. a. & n. t.; 8°. — (Londres, BM)

Cõfessione cõposta al proposi|to de monache sore piçocha | re ℧ altre persone religiose | amplissima ℧ copiosissi|ma :... ☾ *Stãpada in venetia de consenti|mento ℧ approbatione del Reuerẽ|dissimo mõsignor patriarcha de ve|netia* :...

8 ff. n. ch., s. : *A*. — C. g. — 35 ll. par page. — Page du titre : bordure ornementale : Au verso : *Toussaint*, bois des livres de liturgie de L. A. Giunta (reprod. II, p. 306). — R. A_{ij} : ☾ *Confessione cõposta... Cũ expeditione | ℧ generalmente. 1517. Adi. 4. februar*. Au commencement du texte, in. o. *C*, avec figures d'un pénitent agenouillé et d'un religieux écoutant sa confession. — V. A_8, blanc.

Confessione generale.

2349. — S. l. a. & n. t.; 8°. — (Londres, BM)

Confessione Generale secun|do lordine di san Pietro.

16 ff. n. ch., s. : *a-d*. — 4 ff. par cahier. — C. rom.; titre g. — 30 ll. par page. — Au-dessous du titre, bois employé dans le Michele da Milano, *Confessione generale*, 1529 (reprod. II, p. 182).

Confitemini de la Madonna.

2350. — Joanne Baptista Sessa, s. a.; 8°. — (✯)

Confitemini Dela | Madona Con | Le Letanie.

16 (8, 8) ff. n. ch., s. : *a, b*. — C. g. — 24 ll. par page. — Au-dessous du titre, figure au trait de la *Sᵗᵉ Vierge tenant l'enfant Jésus*, sur fond noir orné de rinceaux (voir reprod. p. 539). — V. *b*. Au bas de la page : *Finis*. — R. b_{ii} : *Queste sono le Letãie della gloriosa vir|gine Maria* :...

B. b_8 : *Finis.| Laus omnipotenti deo.| Impressum Uenetijs per Ioannem | Babtistam* (sic) *Sessa*. Au-dessous, marque du *Chat*, aux initiales $^.I._S^.B.$ Le verso, blanc.

Consiglio & tratation di Papa Julio secundo.

2351. — S. l. a. & n. t.; 4°. — (Londres, BM)

⊄ *Consiglio & tratatiō di Papa Iulio secūdo il Tratato dentro | da Roma presenti tutti li Cardinali & molti Citadini Romani | in nelquale contiēsi cōe ha deliberato di thor Ferrara da tuti | facendo Armata p mare & p terra*:...

2 ff. n. ch. et n. s. — C. rom. — 2 col. à 4 octaves et demie. — Au-dessous du titre : représentation d'une ville maritime, empruntée d'une édition du Foresti (Jac. Phil.), *Supplementum chronicarum*.

Consilio mandato dal Pasquino da Roma, s. l. a. & n. t.

Consilio mandato dal Pasquino da Roma.

2352. — S. l. a. & n. t.; 8°. — (Venise, M)

EL CONSILIO CHE HA | mandato lo eccelente dottore maestro | Pasquino da Roma a tutti quanti li | gentilhuomini & marcatanti pro|curatori...

4 ff. n. ch., dont le dernier est blanc, s. : *A*. — C. rom. — 29 vers par page. — Au-dessous du titre : un auteur offrant son livre à un souverain assis sur un trône (voir reprod. p. 541) ; bois emprunté probablement d'une édition de Valère-Maxime.

Constitutiones Fratrum Mendicantium ord. S. Hieronymi.

2353. — S. l. a. & n. t.; 4°. — (Rome, A)

CONSTITVTIONES | FRATRVM MEN|DICANTIVM SACRI | ORDINIS DIVI HIE|RONYMI.

46 ff. n. ch., s. : *a-b, A-K*. — 4 ff. par cahier, sauf *b*, qui en a 2. — C. rom. — 30 ll. par page. — V. *a* : bois avec monogramme •**3.2.** : *St Jérôme donnant à des moines et à des religieuses la règle de son ordre* (voir reprod. p. 542). — In. o. de divers genres. — V. K_4 : *FINIS*.

Constitutiones patriarchatus Venetiarum.

2354. — Melchior Sessa & Pietro Ravani, s. a. ; 4°. — (Séville, C — ✩)

Constitutiones patriarchatus patriar|chatus venetiarum : circa diuinum cultum : ha|bitum : tonsuram : τ clericam : τ de vi|ta τ honestate clericorum : tripertite.

16 ff. n. ch., s. : *A-D*. — 4 ff. par cahier. — C. rom. ; titre g. — 40 ll. par page. — Au bas de la page du titre, marque du *Chat*. avec initiales ·M· ·S·. — V. A_{ii}. Grand

Constitutiones Fratrum Mendicantium ord. S. Hieronymi, s. l. a. & n. t.

bois, qui a été employé par les mêmes imprimeurs dans le *Psalterium*, 15 déc. 1520 (reprod. I, p. 171). — R. A_{iii}. Au commencement du texte, in. o. *V* sur fond criblé.

R. D_4 : ℭ *Impressum Venetiis per Melchiorem Sessam & Petrum de Rauanis. Socios.* Le verso, blanc.

Contemplatio de Jesu in Croce.

2355. — S. l. a. & n. t.; 8°. — (Séville, C)

Contemplatio de Iesu in Croce.

8 ff. n. ch. s. : *A*. — C. rom. — 28 vers par page. — En tête de la 1ʳᵉ page : *Crucifixion*, empruntée de l'*Oratio devotissima de S. Anselmo*, s. l. a. & n. t. (n° 2511) ; mais une cassure du bois, au-dessous du pied de la croix, a fait disparaître le monogramme de la colonnette. — V. A_8 : *FINIS*.

Contrasto de l'Acqua & del Vino, s. l. a. & n. t. (*a*).

Contrasto de l'Acqua & del Vino, s. l. a. & n. t. (*b*).

Contrasto de l'Acqua & del Vino.

2356. — S. l. a. & n. t.; 4° (a). — (Munich, R)
El Contrasto de Lacqua z del Uino./ Con certe altre canzon bellissime.

4 ff. n. ch., s. : A. — C. rom.; titre g. — 2 col. à 5 octaves. — Au-dessous du titre, bois à fond noir : un roi et une reine, à table, avec deux autres convives (voir reprod. p. 543).[1]

Contrasto de la Bianca & de la Brunetta, s. l. a. & n. t.

2357. — S. l. a. & n. t.; 4° (b). — (Londres, BM)
El Contrasto De Lacqua Et Del Uino.

4 ff. n. ch. & n. s. — C. g. — 4 octaves par page. — Au verso du dernier feuillet : *Canzon Damore*, sur deux col. à 5 octaves. — Au-dessous du titre, bois à fond noir : un roi et une reine à table, avec deux autres convives (voir reprod. p. 543).

Contrasto de la Bianca & de la Brunetta.

2358. — S. l. a. & n. t.; 4°. — (Chantilly, C)
Contrasto de la Bianca z de la Brunetta./ Con el contrasto de Tamia e Bonauentura.

4 ff. n. ch., s. : A. — C. rom.; titre g. — 2 col. à 38 vers. — Au-dessous du titre : combat singulier de deux guerrières à cheval (voir reprod. p. 544). — V. A_4 : *Coposta ī cocha berlāda./ Finis.*[2]

1. Le Dr Kristeller *(Early Florentine Woodcuts*, p. 36) donne cette édition comme florentine, non cependant sans noter que le bois affecte la manière vénitienne. Nous croyons, pour notre part, qu'on peut attribuer à Venise l'impression de cette plaquette, comme aussi de l'autre édition s. a. décrite au numéro suivant.

2. « Ce petit poème se rattache aux romans de chevalerie. Deux femmes deviennent amoureuses du même jeune homme; la jalousie les porte à se battre en champ clos en présence de plusieurs chevaliers, et armées de pied en cap, etc. » — (Cat. Libri, 1847, p. 176, n° 1118)

Contrasto del Denaro & de l'Huomo.

2359. — (Bernardino Vitali) s. a.; 4°. — (☆)

El cõtrasto del Denaro ⁊ de Lhuo/mo : Et prima lo Denaro parla.

4 ff. n. ch. & n. s. — C. g. — 2 col. à 6 octaves et demie. — Au-dessous du titre, bois probablement copié d'un original florentin (voir reprod. p. 545). — V. du 4° f. : *Finis./ Per .B. U.*

Le caractère gothique de cette plaquette est identique à celui qui a été employé pour l'impression du calendrier, au verso de la proclamation du traité d'alliance du 30 mai 1501, que nous avons reproduit à propos du *Trabisonda istoriata*, 25 oct. 1518 (II, p. 117).

Contrasto del Denaro & de l'Huomo, s. a.

Contrasto dell'Anima & del Corpo.

2360. — S. l. a. & n. t.; 4°. — (Londres, BM)

Contrasto Dellanima ⁊ Del Corpo Ue/duto In Uisione Da San Bernardo.

4 ff. n. ch. et n. s. — C. g. — 4 octaves par page. — Au-dessous du titre : un docteur et un homme nu discutant dans une sorte de crypte (voir reprod. p. 546). — V. du dernier f. : ℭ *Finito il cõtrasto dellanima / ⁊ del corpo.*

Contrasto d'uno Vivo & d'uno Morto.

2361. — S. l. a. & n. t.; 4° (a). — (Milan, T)

Contrasto Duno Uiuo ⁊ Duno Morto.

4 ff. n. ch. & n. s. — C. rom.; titre g. — 3 octaves par page. — Au-dessous du titre : un squelette, assis sur le bord d'une tombe, discutant avec un docteur (voir reprod. p. 547)[1].

2362. — S. l. a. & n. t.; 4° (b). — (Chantilly, C; Milan, T)

Io sono il grã capitano della morte / Che tégo le chiaue de tutte le porte.

4 ff. n. ch., s. : *a*. — C. rom.; titre g. — 2 col. à 5 octaves. — Au-dessous du titre : la Mort, à cheval, passant au galop sur des corps étendus à terre, etc.; copie inverse,

[1]. Cette édition est peut-être florentine. Nous ferons remarquer seulement que tous les mots du titre gothique commencent par une majuscule, particularité commune à certains livres sortis de l'atelier Sessa (p. ex. le n° précédent) ; et nous rappellerons ce que nous avons eu mainte occasion de signaler ici, à savoir que Sessa a employé, pour l'illustration de bon nombre d'ouvrages, un ou plusieurs artistes florentins. Le bois de ce *Contrasto* est, sinon une copie, du moins une imitation d'un autre, que nous reproduisons également (voir p. 547), et qui se trouve dans une édition différente s. l. a. & n. t., mais celle-là certainement florentine (Milan, T).

Contrasto dell'Anima & del Corpo, s. l. a. & n. t.

très médiocre, du bois d'une édition florentine, s. a., de la fin du xv° siècle[1] (voir les reprod. p. 548). — V. a_4 : *Finis*.

Contrasto de Tonino e Bichignolo.

2363. — Augustino Bindoni, s. a.; 8°. — (Londres, BM)

Contrasto de Tonino e / Bichignolo alla / Uillanescha.

4 ff. n. ch., s. : *A*. — C. g. — 35 vers par page. — Au-dessous du titre, copie médiocre d'une des vignettes des *Fables* d'Esope de 1491 : un homme et une femme, entre lesquels prend ses ébats un jeune enfant chevauchant un bâton.

V. A_4 : ℂ *In Uenetia per Agustino Bindoni.*

Copia (La) de una littera mandata da Anglia...

2364. — S. l. a. & n. t.; 4°. — (Venise, M)

La copia de una littera mandata da Anglia del parlamen/to del Christia-nissimo Re de Franza col Serenissi/*mo Re de Angilterra col nome de tutti li Prin/*

1. (Milan, T — ☆)

Contrasto d'uno vivo & d'uno morto, s. l. a. & n. t. (a).

Contrasto d'uno vivo & d'uno morto, s. l. a. & n. t. (Florence).

Contrasto d'uno vivo & d'uno morto, s. l. a. & n. t. (*b*).

Contrasto d'uno vivo & d'uno morto, s. l. a. & n. t. (Florence).

cipi e Signori Ambassatori : Cortesani | Zētilhomini : e del uestir de li Re e | Signori che accompagnauano | la sua maesta : e simelmen/te dela Madama Re/gina de Franẓa cō/la sua com-/pagnia.

2 ff. n. ch. et n. s. — Au-dessous du titre, bois emprunté de l'édition d'Horace, 5 février 1505, imprimée par Donino Pincio (1^{re} pièce des *Epodes*, r. 145); à droite et à gauche de cette vignette, petits blocs à fond noir (voir reprod. p. 549). — Cet opuscule très intéressant est une description du Camp du Drap d'or, faite sans doute par un témoin oculaire, à en juger par le titre et par la précision des détails. Il a dû être imprimé immédiatement après la rencontre de François I^{er} et de Henri VIII (1520).

La Copia de una littera mandata da Anglia, s. l. a. & n. t.

Corona de la Virgine Maria.

2365. — S. l. a. & n. t.; 4°. — (Séville, C — ✰)

❡ *CORONA DELA VIRGINE MARIA.| SIVE SETE ALEGREZE.*

334 ff. n. ch., s. : ✠, *a-ẓ*, &, ꝯ, ꝶ, *A-Q*. — 8 ff. par cahier, sauf *N*, qui en a 10; ✠, *O* et *P*, qui en ont 4. — C. rom. — 2 col. à 37 ll. — Au-dessous du titre, fragment de bordure ornementale, au trait. Au verso, *Crucifixion*, au trait, copie de la gravure du Cavalca, *Pungi lingua*, 9 oct. 1494 (voir reprod. p. 550). — R. ✠$_{ii}$: ❡ *Incominẓa la tauola de tut/to el libro*. — R. *a*$_{iii}$. *Annonciation*, vignette empruntée de la *Bible*, 23 avril 1493. — V. *m. Nativité de J. C.*, du Voragine, *Legendario de Sancti*, 10 déc. 1492. — V. *r*$_6$ et r. F$_{iiii}$. *Nativité de la S^{te} Vierge*, copie d'un bois français (voir reprod. p. 550). — V. *y*$_8$ et r. *E. Nativité de J. C.*, copie d'un bois français (voir reprod. p. 550). — V. *H*$_6$. *Présentation au temple*, bois français, qui a été employé avec d'autres, de même provenance, dans le Voragine, *Legendario de Sancti*, 30 déc. 1504. — R. *Q*$_{ii}$. *Crucifixion* (comme au verso du titre). — In. o. à fond noir. — R. *Q*$_8$: le registre; au verso : ❡ *CORONA DELA VIRGINE MARIA*. Au-dessous de cette ligne, même motif ornemental que sur la page du titre.

Corona de la Virgine Maria,
s. l. a. & n. t. (v. 7).

Corona de la Virgine Maria, s. l. a. & n. t. (v. du titre).

Corona de la Virgine Maria,
s. l. a. & n. t. (v. 7).

Corona di racammi, s. a.

Corona di racammi.

2366. — Giovanni Andrea Vavassore, s. a; 4°. — (Rome, An)

Opera Noua Uniuersal | intitulata corona di racammi : | Doue le venerande donne z fanciulle : trouarāno di varie op|ere p̄ fare colari di camisiola : z torniāenti di letti... Nouamente Stampata ne la incli|ta citta di vineggia per Giouanni | andrea Uauassore detto guadagnio.

26 ff. n. ch., en un seul cahier, s. : A. — Le titre, gravé, surmonté d'un fragment de dessin de dentelle, est enfermé dans un encadrement ornemental à fond de hachures obliques, dont le bloc de droite porte sur un cartouche les initiales : **G·A·V·** (voir reprod. p. 551). — 52 modèles de dessins de dentelles (1 f. manque dans l'exemplaire). — V. du 26° f. : *Finisce il libro | intitulato corona | di racami.|*

Corrarie (Le) e Brusamenti che hanno facto li Todeschi in la patria del Friulo.

2367. — S. l. a. & n. t.; 4°. — (Londres, BM)

⁌ *In questa Historia se contiē le Corrarie e Brusamenti che hanno | facto li todeschi in la patria del Friulo con alchune | Barȝellette pauane.*

2 ff. n. ch. & n. s. — C. rom. - 2 col. à 40 vers. — Au-dessous du titre, bois employé dans le Boiardo, *Orlando inamorato*, 1513-1514 (v. du titre).

El Costume delle Donne, s. a.

Costume (El) delle Donne.

2368. — Paulo Danza, s. a.; 4°. — (Londres, BM)

⁌ *El costume delle Donne incomenȝādo da | la pueritia p̄ fin al maritar : La via el modo che se debbe tenere acostumarle e | amaistrarle secōdo la cōdition el grado suo...*

4 ff. n. ch., s. : *A*. — C. rom. — 2 col. à 5 octaves. — Au-dessous du titre, bois oblong, à terrain noir : quatre femmes assises, occupées à des travaux divers ; dans le milieu, un enfant assis sur un tabouret (voir reprod. p. 552).
V. A_4 : ⁌ *Stampato per Paulo Danȝa.*

Crudel (Le) et aspre battaglie del Cavaliero de l'Orsa.

2369. — S. l. a. & n. t.; 4°. — (☆)

Incomenȝa le crudel ƹ aspre battaglie del Caua|liero de l'Orsa e come tolse Luciana al Re Marsilio al dispetto de tutta la ba-|ronia de Carlo e de Marsilio se non Rinaldo che non li era e come Ri-|naldo vccise el ditto Caualiero.

4 ff. n. ch., s. : *A*. — C. rom.; la première ligne du titre en c. g. — 2 col. à

53 vers. — Au-dessous des quatre lignes du titre, bois au trait, représentant deux chevaliers se faisant face, et emprunté du Pulci, *Morgante maggiore*, 31 oct. 1494. Cette vignette est encadrée d'une bordure ornementale (voir reprod. p. 553). — V. A_4 : *FINIS*.

2370. — S. l. a. & n. t.; 4°. — (Londres, BM)

INCOMINCIA LE CRVDELLE / ET ASPRE BATTAGLIE DEL CAVALLIERO / de lorsa...

4 ff. n. ch., s. : A. — C. rom. — 2 col. à 53 vers. — Au-dessous du titre, copie servile du bois de la page du titre du Tansillo, *Stanze di cultura sopra gli horti de le donne*, s. l. & n. t., 1537.

Le Crudel & aspre battaglie del Cavaliero de l'Orsa, s. l. a. & n. t.

2371. — S. l. a. & n. t.; 4°. — (Leipzig, Libr. Hiersemann, 1889, Catal. 55)

Cavaliero dell'Orsa. Incomenza le crudel et aspre battaglie del Cavalier de lorsa e come tolse Luciana al Re Marsilio al dispecto de tutta la Baronia de Carlo e de Marsilio se non Renaldo che non liera e come Renaldo ucise el dicto Cavalier.

4 ff. n. ch., s. : A. — C. g. — 2 col. à 53 vers. — Au-dessous du titre, gravure sur bois : un chevalier portant une femme en croupe.

DANZA (Paulo). — *Legenda & oratione de S. Maria de Loreto.*

2372. — S. l. & a.; 8°. — (Séville, C)

℧ *Legenda z oratione che / fu trouata alli piedi de Santa Maria da Loreto. Cō il prego al Crucifixo.*

4 ff. n. ch., s. : A. — C. rom.; la première ligne du titre en c. g. — 2 col. à 32 & 36 vers. — Au-dessous du titre : la maison de la Ste Vierge enlevée par les anges (voir reprod. p. 554). — R. A_3, à la fin de la première pièce : ℧ *Pauolo* (sic) *Fiorentino fece*. Au-dessous : ℧ *Prego al Crucifixo*.

V. A_4 : *FINIS./* ℧ *Cōposta & stampata per Paulo Danza*.

Dati (Giuliano), *Historia de S. Blasio*, s. l. a. & n. t.

Danza (Paulo), *Legenda & oratione de S. Maria de Loreto*, s. a.

La Dichiaratione della chiesa di S. Maria de Loreto, s. l. a. & n. t.

La Devota oratione di S. Maria de Loreto, s. l. a. & n. t. (r. 3).

La Devota oratione di S. Maria de Loreto, s. l. a. & n. t.

DATI (Giuliano). — *Historia di S. Blasio.*

2373. — S. l. a. & n. t.; 8°. — (Munich, R)

Historia ɀ legenda di / Sācto Blasio Uescouo ɀ marty/re composta in rima per Messer / Giuliano Dati.

4 ff. n. ch. et n. s. — C. g. — 4 octaves par page aux deux premiers ff.; les deux autres ff. imprimés en caractères plus petits, sur deux col. à 5 octaves. — Au-dessous du titre : figure de S¹ Blaise *in cathedra*, tenant un peigne à dents de fer, instrument de son martyre (voir reprod. p. 554).

Decreti del Consiglio de' Dieci.

2374. — S. a. & n. t.; 4°. — (Venise, M)

4 ff. n. ch. et n. s. — C. rom. — 32 ll. par page. — En tête du 1ᵉʳ f. : *Mcccc LXXXVII Die. XXVIII Mensis / Aprilis. In cōsilio decem Cōsulum.* Au-dessous : figure du Lion de S¹ Marc. — R. du 4° f. : *M D. II. Die. xiii. Maii. In Consilio Decem Cōsulū.* Ces deux pièces officielles sont relatives à la fabrication et à la vente des bijoux.

Devota (La) oratione di S. Maria de Loreto.

2375. — S. l. a. & n. t.; 8°. — (Munich, R)

La deuota Oratiōe di madō/na santa Maria de Loreto.

4 ff. n. ch. et n. s. — C. rom.; titre g. — 24 vers par page. — Au-dessous du titre : la maison de la Sᵗᵉ Vierge enlevée par les anges (voir reprod. p. 554). — R. du 3° f. : *Alia Oratio.* Au-dessous : *Annonciation*, avec monogramme **L** (voir reprod. p. 554), copie d'un bois avec monogramme **Ṯ**, qui se trouve dans *Oratione devotissima de sancta Maria Vergine*, Francesco Bindoni, janvier 1525.

Devotissima (La) Istoria dei SS. Pietro e Paulo.

2376. — Giovanni Andrea Vavassore, s. a.; 8°. — (✶)

☾ *La deuotissima Istoria de / li beatissimi sancto Pietro & sancto Paulo apo/stoli de Christo cō el loro maryrio* (sic) *& mor/te e come furno miracolosamente tro-/uati li loro corpi in vn poɀɀo.*

4 ff. n. ch. s. : *A.* — C. rom.; la première ligne du titre en c. g. — 34 vers par page. — Au-dessous du titre : *S¹ Pierre et S¹ Paul*, bois de facture négligée, imité de la gravure de même sujet employée dans les livres de liturgie de L. A. Giunta.

V. A_4 : ☾ *Stampata per Guadagnino di Vauassori.*

Dichiaratione (La) della chiesa di Sancta Maria de Loreto.

2377. — S. a. & n. t.; 4°. — (Milan, T)

☾ *La dichiaratiōe della chiesa di sancta Ma/ria delloreto : & come ella uēne tucta in terra.*

Expositione pacis præmium, s. a.

4 ff. n. ch. & n. s. — C. rom. — 26 ll. par page. — Au-dessous du titre, bois avec monogramme .ɪ. ⚭ : la maison de la Sᵗᵉ Vierge enlevée au ciel par les anges (voir reprod. p. 554).

V. du dernier f. : *IO Don Bartholomeo monacho di ualem | brosa :... lho facta | tradure di latino in uulgare : & stampare ac|cioche tanto miracolo & si diuoto si publichi | & manifesti a piu persone :... Laus Deo.| Sancta Maria Delloreto. Stāpata ī Venetia*[1].

Dischiaration (La) della Sancta Croce, etc.

2378. — S. l. a. & n. t. ; 4°. — (Londres, FM)

La dischiaration della sancta croce con la dischia|ration del pater noster : E la risposta che fa | Christo al peccator...

4 ff. n. ch., s. : A. — C. g. — 2 col. à 50 vers. — R. A. En tête du texte, 1ʳᵉ col. : *Crucifixion*, copie très médiocre d'une vignette du *Devote Meditationi*, 28 août 1505.

Disperata (La) o vero nuda terra.

2379. — S. l. a. & n. t. ; 4°. — (Londres, BM)

La disperata o vero nuda terra.

2 ff. n. ch. & n. s. — C. rom. ; titre g. — 2 col. à 44 vers. — Au-dessous du titre, bois du *Sventurato Pellegrino*, qui se trouve réuni aux *Strambotti* de Leonardo Justiniano, 22 oct. 1506; petite bordure ornementale à fond noir. — V. du 2ᵉ f. : ¶ *Finita la disperata*.

Doctrina utile alle religiose.

2380. — S. l. a. & n. t. ; 8°. — (Londres, FM)

Doctrina vtile alle religiose | maxime alle nouitie.

4 ff. n. ch., s. : a. — C. g. — 26 vers par page. — Au-dessous du titre : *Couronnement de la Sᵗᵉ Vierge*, bois des *Heures à l'usage de Rome*, Thielman Kerver, 28 oct. 1498, employé dans le *Collectanio de cose spirituale*, Simon de Luere, 1514 (voir reprod. p. 195).

1. Voir plus loin l'édition latine *Translatio miraculosa*, etc.

Dragonzino (Giovanni Battista) da
Fano. — *Conuersione et Oratione di S.
Paulo*.

2381. — Francesco Bindoni, s. a.; 8°. —
(Munich, R)

*Conuersione ꝫ Oratione di | sancto
Paulo composta | dal Dragonzino da | Fano
nouamẽte | stampate.*

4 ff. n. ch. et n. s. — C. rom.; titre g. —
26 ll. par page. — Au-dessous du titre, bois de
l'Olympo (Baldassarre), *Linguaccio*, août 1524.
V. du 4ᵉ f. : *Per Francesco Bindoni*.

*El fu una sancta donna antica
solitaria.*

2382. — Nicolo Brenta, s. a. ; 16°. —
(Venise, C)

Le titre manque. — 16 (8, 8) ff. n. ch., s. :
a, b. — C. g.; les six premières pages en rouge,
les aures en r. et n. — 18 ll. par page. — Sur la
première page, à gauche du commencement du texte, et tenant la place habituelle
d'une in. o., mauvaise petite *Crucifixion*.
V. b_8 : *Impresso in Uenetia per Nicolo Brenta*.

Fioreti de cose noue spirituale, s. l. a.
& n. t. (v. A₁₁).

Fioreti de cose noue spirituale, s. l. a.
& n. t. (r. 49).

Expositione pacis præmium.

2383. — S. a. & n. t. (pour Felice da
Bergamo); 8°. — (Venise, M — ☆)

Expositione pacis | proemium.

8 (4, 4) ff. n. ch., s. : *A. B.* — C. g. jus-
qu'au r. *B* inclusivement; c. rom. dans les sept
dernières pages. — Au-dessous du titre : copie
du bois de la page du titre de l'Innocent III,
Opera del dispreʒamento del mondo, 12 juin
1515 (voir reprod. p. 556).
V. B_4 : *Stampata in Venetia ad instan-
tia de | Felice da Bergamo*.

Fioreti de cose noue spirituale.

2384. — S. l. a. & n. t.; 8°. — (Bologne, U)

☾ *Opereta deuotissima inti/tulata fioreti
de cose noue spi/rituale vtilissima a tutte le
per/sone : ʒioe Sonetti : laude : Ca/pituli : ꝫ
stantie : ꝫ molte altre | belle cose deuotissime.*

4 ff. prél. n. ch. et n. s. — 52 ff. num. à partir du 5°, s. A-N. — 4 ff. par cahier. — Manquent les ff. 10 et 11 (C_{ii} et C_{iii}). — C. g. — 28 vers par page. — V. du 2° f. prél. : bois au trait, à deux compartiments : *Couronnement d'épines et Portement de croix*, du *Devote Meditationi*, 28 août 1505 (reprod. I, p. 378). — V. du 4° f. prél. : *Crucifixion*, signée : **vgo**, employée dans le Michele Savonarola, *Libreto de tutte le cose che se manzano comunamente*, 16 juillet 1515; au-dessus a été placé un autre bois, représentant la S^{te} Trinité. — V. A_{ij}.

Frottola de una Fantescha, s. l. a. & n. t.

Annonce aux bergers, signée : **vgo** (voir reprod. p. 557). — R. 49. *Fuite en Egypte*, avec même signature (voir reprod. p. 557). — En outre, dans le texte, 28 vignettes, dont une au trait, de diverses grandeurs, et empruntées de plusieurs ouvrages similaires *(Miracoli de la Madonna, Compendio de cose nove*, etc.). — In. o. à figures. — R. 52 : *LAUS DEO*. Le verso, blanc.

Frottola de uno che andava a vendere salata.

2385. — S. l. a. & n. t. ; 4°. — (Chantilly, C)

Frotola bellissima de vno che andaua a ven/dere salata con molte altre frotole da ridere.

2 ff. n. ch., s. : *A*. — C. rom. ; titre g. — 2 col. à 36 et 41 vers. — Au-dessous du titre, bois de l'*Hystoria de Maria per Ravenna* (n° 2230). — V. A_2 : *FINIS*.

Frottola de una Fantescha.

2386. — S. l. a. & n. t. ; 8°. — (Séville, C)

Frottola de vna Fante/scha qual narrando le / sua virtu cerchaua / trouar padrone./ Intitulata la Fantescha / cosa da ridere.

4 ff. n. ch. et n. s. — C. rom. ; titre g. — 30 vers par page. — Audessous du titre, vignette (voir reprod. p. 558). La page est encadrée d'une petite bordure ornementale.

Frottola intitulata Tubi Tubi tarara.

2387. — S. l. a. & n. t. ; 8°. — (Séville, C)

Frotola noua intitulata Tu/bi / Tubi tarara laqual e molto artificiosa, Con / vnaltra frottola sopra la sorte ouer fortũa / Segue poi vnaltra sopra Litalia.

Frottole nove composte da piu autori, s. l. a. & n. t.

4 ff. n. ch. et n. s. — C. rom.; la première ligne du titre en c. g. — 34 vers par page. — Au-dessous du titre, vignette au trait, empruntée du Tite-Live de 1493.

Frottola nova Tu nandare col bocalon.

2388. — Paulo Danza, s. a.; 8°. — (Venise, M)

Frottola noua tu nandare col bo/calon : con altri sonetti ala bergamascha : ɿ fa la danʒa | Zan Piero. Stampata nouamente.

Giambullari (Bernardo), *Sonaglio delle donne*, s. l. a. & n. t. (*a*).

4 ff. n. ch. et n. s. — C. g. — 2 col. à 34 vers. — Au-dessous du titre : cortège de noce; même bois que dans le *Mariaʒo da Padoa*, Agostino Bindoni, s. a.
V. du 4° f. : *Finis.| Per Paulo Danʒa.*

Frottola nova de le Malitie delle Donne.

2389. — S. l. a. & n. t.; 4°. — (Florence, L)

Frottola noua nellaqual se | contiene tutte quante le Malitie | astutie : inganni : tradimēti che | vsano le Dōne cattiue a | gabare li lor Mariti.| P. V. F.

4 ff. n. ch., s. : *A*. — C. rom.; titre g., sauf les trois initiales finales. — 35 vers par page. — Au-dessous du titre, deux vignettes superposées, de facture lourde et commune, et dont chacune représente une femme assise dans un paysage; petite bordure ornementale sur les côtés. — V. A_4 : *IL FINE*.

Frottole nove composte da piu autori.

2390. — Francesco Bindoni, s. l. & a.; 4°. — (Chantilly, C)

Frottole noue composte da piu autori cioe | Oelin (sic) *bello oselino.| Con altri versi aʒonti che mancha|uano.| E la risposta aʒonta nouamente.| Donna mia quanto dispetto.| Perche mhai abandonato.| Tu te parti cuor mio caro.| Strambotti noui.*

Giambullari (Bernardo), *Sonaglio delle donne*, s. l. a. & n. t. (*b*).

2 ff. n. ch. et n. s. — C. g. — 2 col.; nombre de vers par col., variable. — Au-dessous du titre, bois reproduit précédemment pour une édition du Seraphino Aquilano, s. a. (n° 1373).

V. du 2° f.; au bas de la 2° col. : *Finis.|* ℭ *Per Francesco Bindoni.*

2391. — S. l. a. & n. t.; 4°. — (Chantilly, C)

Frottole noue cõposte da piu autori cioe | Tute parti o cor mio caro : cõ la riposta.| Et li sei dolori damor stãpati nouamẽte.

2 ff. n. ch., s. : *A.* — C. g. — 2 col. à 44 vers. — Après la première octave, bois copié de la 4° vignette du Salluste, *Catilina*, Jo. Tacuino, 19 mai 1511 (voir reprod. p. 558). — V. A_2, au bas de la 2° col. : *Finis.*

2392. — Giovanni Andrea Vavassore, s. l. & a.; 4°. — (Catal. Vente Maglione, mai-juin 1894)

Frottole nove cõposte da piu autori : cioe Tutte | parti o cor mio caro : con la riposta. Perche | mhai abandonato. Stampate novamẽte.

2 ff. n. ch. — C. rom.; titre g. — Figure s. bois. (A la fin) *Per Giouãni Andrea Vavasso|re detto Guadagnino.*

Historia da fugir le putane, s. l. a. & n. t.

GIAMBULLARI (Bernardo). — *Sonaglio delle donne*.

2393. — S. l. a. & n. t.; 4° *(a)*. — (Séville, C)

❡ *Istoria noua de vno Contrasto dignissimo interlocutori Vno Philosopho | con vno suo amico... Cosa vera & chiamasi Sonaglio delle done.*

4 ff. n. ch., s. : *A*. — C. rom. — 2 col. à 44 vers. — Au-dessous du titre, bois à terrain noir (voir reprod. p. 559). — V. A_4 : *Finis*.

2394. — S. l. a. & n. t.; 4° *(b)*. — (Chantilly, C)

Historia noua de vno contrasto dignissimo | interlocutori vno Philosopho cõ vno suo amico : qual sia el meglio pren/der moglie o no : con rason & auctorita :...

4 ff. n. ch., s. : *a*. — G. rom.; la première ligne du titre en c. g. — 2 col. à 5 octaves et demie. — Au-dessous du titre, bois à terrain noir, copie de celui de l'édition *a* (voir reprod. p. 560). — V. a_4 : *Finis*.

Guerra (La) crudele fatta da Turchi alla Citta di Negroponte.

2395. — Giovanni Andrea Vavassore, s. l. & a.; 4° *(a)*. — (Londres, BM)

❡ *La Guerra crudele fatta da Turchi alla Cit/ta di Negroponte : con el Lamento di quel | suenturato populo Negropontino.*

Historia de Hyppolito & Lionora, s. a. (Vavassore).

Historia de Hyppolito e Lionora, s. l. a. & n. t.

4 ff. n. ch. & n. s. — C. rom.; titre g. — 2 col. à 6 octaves et demie. — Au-dessous du titre : vue de ville maritime, empruntée d'une édition du *Supplementum chronicarum*; fragments de bordure au trait sur les quatre côtés du bois, pour parfaire la justification.

V. du 4ᵉ f. : *FINIS*. Au-dessous : ℭ *Per Giouanni Andrea Valuassore / detto Guadagnino.*

Historia de la Badessa e del Bolognese, s. l. a. & n. t. (*a*).

2396. — Giovanni Andrea Vavassore, s. l. & a.; 4° (*b*). — (☆)

ℭ *La Guerra crudele fatta da Turchi ala Citta / di Negroponte con el Lamento di quel / suenturato populo Negropontino.*

4 ff. n. ch. et n. s. — C. g. — 2 col. à 6 octaves et demie. — Au-dessous du titre, vue d'une ville maritime, comme dans l'édition *a*.

V. du 4ᵉ f. : *FINIS.*/ ℭ *Per Giouan Andrea Uauassore / detto Guadagnino.*

Historia da fugir le putane.

2397. — S. l. a. & n. t.; 4°. — (Munich, R)

Historia Da fugir le Putane.

2 ff. n. ch. & n. s. — C. g. — 3 col. à 5 octaves. — Au-dessous du titre, bois à fond noir (voir reprod. p. 561).

Historia de Hyppolito & Lionora.

2398. — Giovanni Andrea Vavassore, s. l. & a.; 4°. — (Venise, M)

⁌ *Hystoria de Hyppolito τ Lionora.*

4 ff. n. ch., s. : *A*. — C. rom.; titre g. — 2 col. à 50 vers. — Au-dessous du titre : copie du frontispice de l'Agostini, *Inamoramento de Tristano e Isotta*, 30 mai 1515 (voir reprod. p. 562).

V. A_4 : ⁌ *Per Giouā Andrea Vauassore / detto Guadagnino.*

Historia de la Badessa e del Bolognese, s. l. a. & n. t. (*b*).

2399. — S. l. a. & n. t.; 4°. — (Chantilly, C)

Historia de Hyppolito e Lionora.

4 ff. n. ch., s. : *A*. — C. rom.; titre g. — 2 col. à 5 octaves et demie. — Le verso du dernier f. est à 3 col., imprimées en c. g., avec 7 octaves par col. — Au-dessous du titre : copie inverse du bois de l'édition Vavassore, s. a. (voir reprod. p. 562). — V. A_4, au bas de la dernière col. : *FINIS.*

Historia de la Badessa e del Bolognese.

2400. — S. l. a. & n. t.; 4° (*a*). — (Séville, C)

Hystoria de la Badessa e del Bolognese.

4 ff. n. ch., s. : *A*. — C. g. — 2 col. à 6 octaves. — Au-dessous du titre, bois à deux compartiments : à gauche, le citoyen de Bologne dont il est question dans ce conte, donnant une somme d'argent à son fils cadet, qui veut partir en voyage; à droite, le jeune Bolonais avec l'abbesse, à la porte d'un monastère (voir reprod. p. 563). — V. A_4 : *FINIS.*

2401. — S. l. a. & n. t.; 4° (b). — (Chantilly, C)
Historia dela Badessa / e del Bolognese.

4 ff. n. ch., s. : *A*. — C. rom.; titre g. — 2 col. à 6 octaves. — Au-dessous du titre, bois à deux compartiments, copié de celui de l'édition *a* (voir reprod. p. 564). — V. A_4 : *FINIS*.

Historia del geloso da Fiorenza, s. l. a. & n. t.

Historia de la morte del Duca Valentino.

2402. — S. l. a. & n. t.; 4°. — (Londres, BM)
Questa e la historia dela morte del / duca valentino.

4 ff. n. ch. s. : *a*. — C. rom.; titre g. — 2 col. à 4 octaves et demie. — Au-dessous du titre, bois au trait, avec monogramme **F**, emprunté du Tite-Live de 1493. — R. a_{ii} et r. a_4, deux autres vignettes de même provenance. — V. a_4 : *FINIS*.

Historia de le buffonarie del Gonella.

2403. — Giovanni Andrea Vavassore, s. l. & a.; 8°. — (Venise, M)
☙ *Historia de le buffonarie del Gonella.*

2 ff. n. ch. & n. s. — C. rom.; titre g. — 2 col. à 5 octaves et demie. — Au-dessous du titre, mauvaise vignette représentant un cavalier dans la campagne.
A la fin : ☙ *Per Giouāni Andrea Vauassore./ detto Guadagnino.*

Historia del geloso da Fiorenza.

2404. — S. l. a. & n. t. ; 4°. — (Chantilly, C)

Hystoria del geloso da Fiorenza.

4 ff. n. ch., s. : *a*. — C. g. — 3 col., sauf au r. *a*, au r. et au v. a_4, qui sont à 2 col.; 6 octaves par col. — Au-dessous du titre, bois à deux compartiments (voir reprod. p. 565). — V. a_4 : *Finis*.

Historia deli Anagoretti, s. a.

Historia deli Anagoretti...

2405. — Augustino Bindoni, s. a.; 8°. — (Venise, M)

Historia deli Anagoretti / liquali andorno cercando / diligen/temente le diuerse z mira/bil parte del môdo.

4 ff. n. ch., s. : *A*. — C. rom.; titre g. — 3 octaves et demie par page. — Au-dessous du titre, vignette au trait, à deux compartiments (voir reprod. p. 566). La page est encadrée d'une petite bordure ornementale.

V. du dernier f. : ❡ *In Venetia per Agustino Bindoni*.

Historia de Liombruno.

2406. — S. l. a. & n. t.; 4° *(a)*. — (Londres, BM)

Hystoria De Liombruno.

4 ff. n. ch. s. *a*. — C. rom.; titre g. — 2 col. à 6 octaves et demie. — Au-dessous du titre, bois illustrant les principaux épisodes du poème : à droite, au premier plan, le pauvre pêcheur, père de Liombruno, concluant avec le démon un pacte par lequel il lui livrera son fils contre de l'or et une pêche abondante ; au troisième plan, une île, au milieu de laquelle est assis l'enfant, abandonné par son père ; sur la gauche, au bord de l'île, un démon, chassé par le signe de la croix qu'a fait l'enfant à son approche. Dans l'air, au-dessus de l'enfant, la fée Aquilina, sous la figure d'un oiseau à tête de femme, volant à son secours ; sur la droite, la même, emportant l'enfant hors de l'île (voir reprod. p. 567)[1].

2407. — S. l. a. & n. t.; 4° *(b)*. — (Chantilly, C)

Hystoria De Liombruno.

4 ff. n. ch. s. : *a*. — C. g. — 2 col. à 6 octaves et demie. — Au-dessous du titre, bois à terrain noir : Liombruno, couvert du manteau magique qui le rend invisible,

1. « Ce poème romanesque, dans lequel on trouve déjà les bottes de sept lieues du Petit-Poucet, est fort curieux et très bien écrit... La fée le transporte (l'enfant) dans son château, le fait élever et l'épouse. Liombruno, c'est le nom du protégé de la fée, devient un guerrier fameux. Il va revoir sa famille et la comble de richesses ; puis il se rend à un grand tournoi donné par le roi de Grenade, dont la fille doit servir de récompense au vainqueur. Liombruno triomphe de tous ses adversaires, il tue un guerrier sarrasin qui n'avait pas de rival, et est déclaré vainqueur. Tous les chevaliers (c'était alors la mode) se vantent de quelque chose ; Liombruno se vante de posséder la plus belle femme de l'univers et de la faire voir au roi. Elle arrive effectivement et se montre ; mais pour punir son mari de son indiscrétion, elle le dépouille de tout et le quitte. Liombruno, au désespoir, court le monde ; il s'empare par ruse d'un manteau qui le rend invisible, et d'une paire de bottes qui le font marcher plus vite que le vent. Il retrouve à la fin sa fée et fait la paix avec elle. » — (Cat. Libri 1847, p. 174, n° 1111).

volant dans les airs, poussé par le sirocco, vers la cité où il a laissé Madonna Aquilina ; sur la droite, devant une chapelle, l'ermite qui habite le sommet de la montagne, retraite des vents (voir reprod. p. 568). — V. a_4. *Finis.*

Historia de Liombruno, s. l. a. & n. t. (a).

2408. — Giovanni Andrea & Florio Vavassore, s. a.; 4°. — (Milan, A)

Historia de Liombruno.

4 ff. n. ch. s. A. — C. rom.; titre g. — 2 col. à 6 octaves et demie. — Au-dessous du titre, bois à terrain noir, copie de celui de l'édition *b* (voir reprod. p. 569).

V. A_4 : *Stampata per Giouanni Andrea Vauas/sore detto Guadagnino, & / Florio fratello.*

Historia della Regina Stella & de Mattabruna.

2409. — S. l. a. & n. t.; 4° (a). — (Londres, BM)

Historia Della Regina Stella Et / Mattabruna.

4 ff. n. ch., s. a. — C. rom.; titre g. — 2 col. à 5 octaves et demie. — Au-dessous du titre, bois à terrain noir : à droite, au bord d'un cours d'eau, l'écuyer Guido portant les quatre nouveaux-nés, fils de Stella, que la belle-mère de celle-ci, Mattabruna, lui a ordonné d'aller noyer. Au-delà du cours d'eau, au premier plan, un ermite penché au-dessus des quatre enfants couchés à terre. Du même côté, au second plan, l'ermite emportant les enfants. Au fond, l'ermitage, devant la porte duquel se tient l'ermite, les enfants couchés à ses pieds ; il appelle à lui une biche amenée par un ange, et qui

nourrira les petits abandonnés. A droite, dans le fond, le garde Triadasse, qui découvrira les enfants, devenus plus grands. Cette gravure est copiée d'une autre édition s. l. a. & n. t., vraisemblablement florentine, et dont un exemplaire se trouve à la Trivulziana (voir les reprod. p. 570).

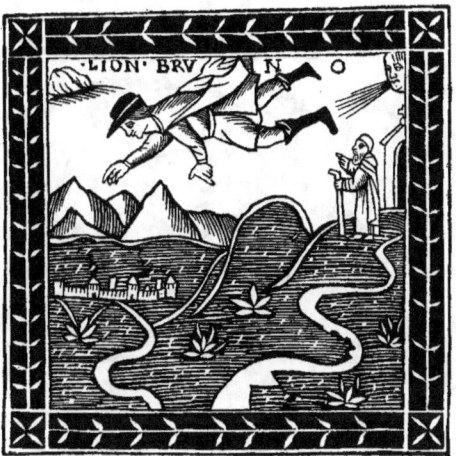

Historia de Liombruno, s. l. n. & n. t. (*b*).

2410. — S. l. a. & n. t.; 4° (*b*). — (Chantilly, C)
Historia Della Regina Stella Et / Mattabruna.

4 ff. n. ch., s. *A*. — C. rom.; titre g. — 2 col. à 5 octaves et demie. — Au-dessous du titre, bois à terrain noir (voir reprod. p. 571). — V. A_4 : *finis*.

Historia delle guerre & del fatto d'arme in Geredada[1].

2411. — Giovanni Andrea Vavassore, s. l. & a.; 4°. — (Londres, BM)
La Historia de tut/te le Guerre fatte e del fatto darme fatto in Gerredada col nome de tutti gli con/dutteri. Fatta nouamente.

4 ff. n. ch., s. : *A*. — C. rom.; les trois dernières lignes du titre en c. g. — 2 col. à 5 octaves. — Au-dessous du titre, vignette au trait, avec monogramme **F**, empruntée du *Trabisonda istoriata* de 1492 : un roi, couronné, assis dans un fauteuil sous une tente, ouverte; de chaque côté, groupe de personnages divers; en avant du groupe de gauche, un personnage agenouillé; dans le milieu, au premier plan, un chien assis.

1. Voir la note 2 mise en renvoi à l'édition d'Agostini, *Li Successi bellici*, 1ᵉʳ août 1521 (n° 2101).

Fragments de bordures disparates sur les quatre côtés du bois, pour parfaire la justification. — Dans le texte, neuf petites vignettes sans valeur.

V. A_4 : ❡ *In Venetia per Giouanni An/drea Vauassore detto | Guadagnino.*

2412. — Augustino Bindoni, s. a.; 4°. — (Florence, N)

Historia delle Guerre τ Fatto d'arme fatto | in Geredada con el nome de tutti li | Conduttieri della Illustrissima | Signoria di Uenetia. Noua/mente stampata.

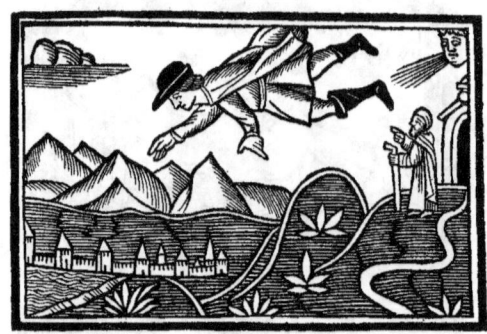

Historia de Liombruno, s. a. (Vavassore).

4 ff. n. ch. et n. s. — C. g. — 2 col. à 5 octaves. — Au-dessous du titre, vignette reproduite précédemment pour l'*Aspramonte*, 27 février 1508 (voir p. 178). — Dans le texte, huit petites vignettes, très médiocres, tirées des romans de chevalerie de la même époque.

V. du dernier f. : *Stampata in Uenetia per Agustino de Bindoni.*

Historia del Mondo fallace.

2413. — S. l. a. & n. t.; 4°. — (Chantilly, C)

La Hystoria del Mondo Fallace.

4 ff. n. ch. et n. s. — C. rom.; titre g. — 2 col. à 5 octaves. — Au-dessous du titre, même bois que dans le n° 2383. — R. du 4° f., au bas de la 2° col. : *Finis*. Au verso : *Questo Mondo e pien di Uento* ; au bas de la 2° col. : *FINIS.*

Historia (La) del Papa contra Ferraresi.

2414. — S. l. a. & n. t.; 4°. — (Londres, BM)

❡ *Questa e la Istoria del Papa contra Feraresi e de | le Terre nouamente prese.*

2 ff. n. ch. et n. s. — C. rom.; titre g. — 2 col. à 41 vers. — Au-dessous du titre, quatre vignettes juxtaposées deux à deux, empruntées d'éditions de romans de chevalerie ; les deux vignettes de gauche sont signées du monogramme ɛ.

Historia della Regina Stella & Mattabruna, s. l. a. & n. t. (a).

Historia della Regina Stella et de Mattabruna, s. l, a. & n. t. (Florence).

Historia del Re de Pavia[1].

2415. — S. l. a. & n. t.; 4° *(a)*. — (Chantilly, C)

Hystoria del Re de Pauia elqual hauendo ri-/trouata la Regina in adulterio se dispose insieme con vn com-/pagno cercar piu paesi ;...

4 ff. n. ch., s. : *A*. — C. g. — 2 col. à 5 octaves. — Au-dessous du titre, bois à deux compartiments (voir reprod. p. 572).

Historia della Regina Stella & Mattabruna, s. l. a. & n. t. *(b)*.

2416. — S. l. a. & n. t.; 4° *(b)*. — (Milan, T)

HISTORIA DEL RE / DI PAVIA, IL QVALE HAVENDO RITRO/uata la Regina in adulterio se dispose insieme con vno compagno di/cercare piu paesi,...

4 ff. n. ch., s. : *A*. — C. rom. — 2 col. à 5 octaves. — Au-dessous du titre, bois à deux compartiments (voir reprod. p. 572).

Historia del re Vespasiano.

2417. — Alexandro Bindoni, s. a.; 4°. — (Milan, T)

Historia del re Vespasiano : como fece crudel uendecta della mor/te de Iesu Christo contra gli perfidi iudei : & del grande assedio/chel fece contra Hierusalem :...

1. C'est la nouvelle de Boccace, versifiée.

Historia del Re de Pavia, s. l. a. & n. t. (*a*).

Historia del Re di Pavia, s. l. a. & n. t. (*b*).

Historia del Re Vespasiano, s. a. (Bindoni).

6 ff. n. ch., s. : *a*. — C. g. — 2 col. à 5 octaves par col. — Au-dessous du titre, bois emprunté du Pulci, *Morgante maggiore*, Firenze, Piero Pacini, 22 janvier 1500 (voir reprod. p. 572).

V. a₆ : *Stāpata in Uenetia per Alexandro / di Bandoni.*

Historia del Re Vespasiano, s. l. a. & n. t.

2418. — S. l. a. & n. t.; 4°. — (Milan, T)

Historia del re Vespasiano : como fece crudel vendetta dela morte de Iesu Chri/sto contra li perfidi Iudei : & del grande assedio chel fece côtra Hierusalem...

4 ff. n. ch., s. : *A*. — Le 1ᵉʳ f. (y compris le titre) et le 4ᵉ f. sont imprimés en c. rom. à deux col. et 5 octaves par col.; les deux autres ff. sont en c. g. à trois col., et 7 octaves par col. — Au-dessous du titre, bois représentant le roi Vespasien dans le vaisseau miraculeux qui porte les images de la Sᵗᵉ Vierge et du Christ de pitié (voir reprod. p. 573).

Historia de Papa Alexandro e de Federico Barbarossa.

2419. — S. l. a. & n. t.; 4° *(a)*. — (Londres, BM)

Istoria de Papa Alexandro e de Federico barbarossa.

4 ff. n. ch., et dont le second seulement porte, au bas, la signature ʒ, en guise de 2. — C. g., sauf les quatre premières octaves, sur la première page. — 3 col à 6 octaves par col. — Au-dessous du titre, bois représentant la fameuse scène historique de 1177 :

Historia de Papa Alexandro e de Federico Barbarossa, s. l. a. & n. t. (a).

Historia de Papa Alexandro e de Federico Barbarossa, s. l. a. & n. t. (c).

l'Empereur Frédéric I" Barberousse prosterné aux pieds du pape Alexandre III, sous le péristyle de la basilique S¹ Marc, à Venise (voir reprod. p. 574).

2420. — S. l. a. & n. t.; 4° *(b)*. — (☆)

Historia di Papa Alessandro : e de Federico | Barbarossa Imperatore, qual narra come essendo perseguitato | da Federico Barbarossa scampo a Uenetia,...

4 ff. n. ch., s. : *A.* — C. rom.; titre g. — 2 col. à 50 vers. — Au-dessous du titre, bois de l'édition *a*. — V. A_4 : *IL FINE.*

Historia de Papa Alexandro e de Federico Barbarossa, s. l. a. & n. t. *(e)*.

2421. — S. l. a. & n. t.; 4° *(c)*. — (Londres, FM)

Incomenza La Istoria De Papa Alexan/dro : Et De Fedrico Barbarossa.

8 ff. n. ch., s. : *A.* — C. rom.; titre g. — 2 col. à 4 octaves et demie. — Au-dessous du titre, grand bois à fond noir (voir reprod. p. 574). Le verso, blanc. — V. A_8 : *FINIS.*[1]

2422. — S. l. a. & n. t.; 4° *(d)*. — (Milan, T)

Incomenza la Historia De Papa Alexan/dro. Et de Federico Barbarossa.

6 ff. n. ch., s. : *A.* — C. rom.; titre g. — 2 col. à 5 octaves et demie. — Au-dessous du titre, grand bois à fond noir, de l'édition *c*.

2423. — S. l. a. & n. t.; 4° *(e)*. — (Milan, T)

((*Historia de Papa Alexandro e de Federico | Barbarossa Imperatore, qual narra come essendo perseguitato da Federico | Barbarossa scampo a Venetia...*

4 ff. n. ch., s. : *A.* — C. rom.; la première ligne du titre en c. g. — 2 col. à

1. Cette édition est probablement sortie de l'atelier Sessa. Voir la note mise en renvoi au n° 2361.

Historia del S. Felice Nolano, s. l. a. & n. t.

6 octaves. — Au-dessous du titre, copie inverse du bois de l'édition *c*; le copiste a supprimé la partie supérieure de la colonnade du fond et modifié certains détails de la composition (voir reprod. p. 575)[1].

Historia del Sancto Felice Nolano.

2424. — S. l. a. & n. t.; 4°. — (Séville, C)

☙ *Hystoria Vulgare Del Glorioso | Sancto Felice Nolano Prete & Confessore.*

8 ff. n. ch., s. : *A.* — C. rom. — 2 col. à 42 vers. — Au-dessous du titre: figure de St Félix de Nola (voir reprod. p. 576). — V. A_8 : *FINIS*.

Historia de S. Giovanni Boccadoro.

2425. — S. l. a. & n. t.; 4°. — (Londres, BM)

La historia de sancto Giouanni | Boccadoro.

4 ff. n. ch., dont le dernier est blanc, s. : *A.* — C. rom.; titre g. — 2 col. à 3 octaves et demie. — Au-dessous du titre, bois à terrain noir : un ermite qui, au mépris de ses serments, est devenu luxurieux, homicide et parjure, s'est imposé comme pénitence de ne plus marcher qu'à quatre pattes, à la manière des bêtes, sans jamais lever les yeux au ciel, et de ne plus prononcer une parole, jusqu'à ce que Dieu lui manifeste par quelque signe sensible, que ses méfaits lui sont pardonnés. Au bout de quelques années, ce nouveau Nabuchodonosor est découvert pendant une chasse, dans une forêt, par le roi dont il a tué la fille (voir reprod. p. 577)[2].

Historia de Sansone.

2426. — S. l. a. & n. t.; 4°. — (Londres, FM ; Milan, T)

☙ *Historia noua cauata della Bibia : laquale tratta in che | modo naque Sansone et li gran fatti e mirabil proue che | lui fece contra li Philistei et in che modo moritte.*

8 ff. n. ch. s. : *A.* — C. rom.; titre g. — 2 col. à 5 octaves. — Au-dessous du titre, bois à deux compartiments : à droite, un ange apparaissant aux parents de Samson ; à gauche, Samson luttant contre un lion. — R. A_{iij}. En tête de la page, bois à deux compartiments : à gauche, Samson invitant les jeunes gens à son mariage ; à

1. Le texte de cette édition n'est pas en dialecte vénitien.
2. Sur cette légende, d'origine orientale, voir l'étude du Professeur Alessandro d'Ancona : *La Leggenda di Sant' Albano, prosa inedita del secolo XIV, e La Storia di San Giovanni Boccadoro, secondo due antiche lezioni in ottava rima*; Bologna, Gaetano Romagnoli, 1865.

Historia de S. Giovanni Boccadoro, s. l. a. & n. t.

Historia de Sansone, s. l. a. & n. t. (p. du titre).

Historia de Sansone, s. l. a. & n. t. (r. A$_{iii}$).

Historia de Sansone, s. l. a. & n. t. (v. A$_{iiii}$).

Historia de Sansone, s. l. a. & n. t. (v. A$_v$).

droite, la cérémonie du mariage. — V. A_{iiii}. Au bas de la page, bois à deux compartiments : à gauche, Samson chassant les Philistins à coups de mâchoire d'âne ; à droite, Samson emportant les portes de Gaza. — V. A_7. Au bas de la page, bois à deux compartiments : à droite, Dalila coupant les cheveux de Samson ; à gauche, Samson renversant le temple des Philistins (voir les reprod. pp. 577, 578). — Ces bois sont probablement de la main du graveur qui a travaillé pour l'atelier Sessa dans les premières années du XVI° siècle, et qui a illustré, entre autres ouvrages, le Cornazano, *Vita de la Madonna*, 5 mars 1502. — V. A_8, au bas de la 2ª col. une urne funéraire.

Historia de Bradiamonte, s. a. (Vavassore).

Historia di Bradamante.

2427. — S. l. a. & n. t. ; 4°. — (Londres, FM)

LA HISTORIA DI BRADAMANTE / Sorella di Rinaldo da Mont' Albano.

4 ff. n. ch., s. : *A*. — C. rom. — 2 col. à 5 octaves. — Au-dessous du titre : copie de la gravure du titre du Durante da Gualdo, *Leandra*, 3 juin 1522. — V. A_4 : *IL FINE*.

2428. — Giovanni Andrea & Florio Vavassore, s. a. ; 4°. — (Milan, A)

⊄ *Historia de Bradiamonte Sorella di Rinal/do da Montalbano.*

4 ff. n. ch., s. : *A*. — C. rom. ; titre g. — 2 col. à 6 octaves. — Au-dessous du titre, bois au trait, d'une taille rude et épaisse (voir reprod. p. 579).

V. A_4 : ⊄ *Per Giouanni Andrea Vauassore detto / Guadagnino & Flo/rio Fratello.*

2429. — Paulo Danza, s. a. ; 4°. — (Londres, BM)

Hystoria de Bradiamonte Sorella di Ri/naldo de Montalbano.

4 ff. n. ch., s. : *A*. — C. g. — 2 col. à 6 octaves. — Au-dessous du titre, quatre vignettes au trait, juxtaposées deux à deux : Charlemagne sur son trône, et trois personnages de chaque côté ; — un combat singulier ; — un combat de soldats à pied ; — un combat de cavaliers ; dessin et taille très médiocres ; fragments de bordures disparates, dans le haut, à droite, et dans le bas, afin de parfaire la justification. — R. A_{iij}. En tête de la 1ʳᵉ col., petite vignette du même genre.

V. A_4 : ⊄ *Stampato per Paulo Danza.*

Historia di Camallo pescatore, s. l. a. & n. t.

Historia di Camallo pescatore.

2430. — S. l. a. & n. t.; 4°. — (Séville, C)

Historia di Camallo pescatore: che si fece Re | per gratia che hebbe da vno pesce.

4 ff. n. ch. et n. s. — C. rom.; titre g. — 2 col.; nombre de vers par col., variable. — Au-dessous du titre, bois à terrain noir : à gauche, au premier plan, Valeria, la femme du pêcheur Camallo, sortant du temple de Priape ; à droite, au second plan, Camallo dans sa barque, tirant de l'eau un filet où l'on voit un poisson (voir reprod. p. 580). — V. du 4° f. : *FINIS*.

2431. — Mapheo Pasini, s. a.; 4°. — (Séville, C)

La historia del pescatore como trouo vno pes/se che parlo ɿ li dette tre gratie cosa nuoua.

2 ff. n. ch. n. s. : *A.* — C. g. — 2 col. à 49 vers. — Au-dessous du titre, bois représentant le pêcheur Camallo interpellé par le poisson qu'il s'apprête à dépecer (voir reprod. 581).

V. A_2 : ⁂ *Per Mapheo pasini a san moyse.*

La historia del pescatore, s. a. (Pasini).

Historia di Ginevra de gli Almieri, s. l. a. & n. t.

Historia di Lucretia Romana, s. a.

Historia et Festa di Susanna, s. l. a. & n. t.

Historia di Ginevra de gli Almieri.

2432. — S. l. a. & n. t.; 4°. — (Milan, T)

LA HISTORIA DI GINEVRA / DE GLIALMIERI, CHE FV SOT-TERA / TA PER MORTA COME LEG·/gendo intenderai.

4 ff. n. ch., s. : *A*. — C. rom. — 2 col. à 6 octaves. — Au-dessous du titre : trois hommes soutenant une femme mourante ; vis-à-vis de ce groupe, un autre personnage, tenant un poignard (voir reprod. p. 581)[1].

Historia di Lucretia Romana.

2433. — Augustino Bindoni, s. a.; 4°. — (Londres, BM)

Historia come Lucretia Romana essendo / violata & sforzata da Sesto Tarquio cōuocati tutti gli suoi parēti e prin/cipali amici... in presentia del padre e del marito e / fratello delibero amazzarsi...

4 ff. n. ch., s. : *a*. — C. rom.; la première ligne du titre en c. g. — 2 col. à 50 vers. — Au-dessous du titre, bois oblong de dessin médiocre et de taille rude et épaisse : *Suicide de Lucrèce* (voir reprod. p. 581).

V. a₄ : ⟨(*Stampata in Venetia / per Agustino Bindoni.*

1. « L'auteur dit que le fait dont il s'agit est réellement arrivé à Florence en 1396. Le fond de ce récit populaire se trouve dans la quatrième nouvelle de la x⁰ journée de Boccace. » — (Cat. Libri, 1847, n° 1441).

Historia di Negroponte.

2434. — S. l. a. & n. t.; 4°. — (Londres, BM)
La hystoria di negroponte.

4 ff. n. ch., s. : *a.* — C. rom.; titre g. — 2 col. à 58 vers. — Au-dessous du titre, bois emprunté d'une édition de Plutarque, probablement de celle du 26 nov. 1516 : des soldats donnant l'assaut à des murailles au-dessus desquelles s'élèvent des flammes, dans le haut, la légende : ARATI INSIDIIS PEREO. — Bordure ornementale à fond noir.

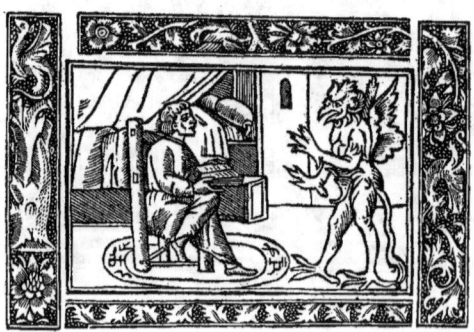

Historia nova che insegna alle donne, etc., s. a.

Historia di S. Magno.

2435. — S. l. a. & n. t.; 8°. — (Séville, C)
Qui comincia la historia di santo Ma|gno primo Episcopo di Uinegia.

4 ff. n. ch. et n. s. — C. g. — 3 octaves par page. — Au-dessous du titre, figure d'évêque (reprod. pour l'Affrosoluni, *Cantica vulgar*, 31 janvier 1510; voir p. 209). — V. du 4° f. : *Finis*. Au-dessous, *Annonciation*, vignette sans importance.

Historia & Festa di Susanna.

2436. — S. l. a. & n. t.; 4°. — (Londres, BM)
La Hystoria Et Festa Di Susanna.

4 ff. n. ch. et n. s. — C. rom.; titre g. — 2 col. à 4 octaves et demie. — Au-dessous du titre, bois à terrain noir (voir reprod. p. 582)[1]. V. du 4° f. : *Finita la Hystoria di Susanna | & Daniello.*

1. Ce bois est cité comme florentin par Kristeller *(Early Florentine Woodcuts)*; mais nous en avons rencontré un certain nombre de même facture dans des livres vénitiens, notamment dans des ouvrages sortis de l'atelier Sessa, et qui, presque tous, présentent aussi cette caractéristique, que le titre est imprimé en gothique, avec une majuscule à chaque mot. Voir la note mise en renvoi au n° 2361.

Historia nova del Merchante Almoro, s. l. a. & n. t.

Historia nova che insegna alle donne come se fa ametere el diavolo in nelo inferno.

2437. — Dionysio Bertocho, s. l. & a.; 4°. — (Séville, C)

Historia Noua / Che insegna alle donne come se fa ame/tere el diauolo in nelo inferno / stampata nouamente.

4 ff. n. ch. s. : *A*. — C. rom.; titre g. — 2 col. à 4 octaves et demie. — Au-dessous du titre : un homme assis sur une chaise, enfermé dans un cercle magique dessiné à terre, etc. (voir reprod. p. 583).

V. A_4 : FINIS / Stampata per Bertocho stāpatore.

Historia nova de barzellette, etc.

2438. — S. l. a. & n. t.; 8°. — (Venise, M)

Historia noua de barzellette capitoli st/botti (sic) & el Pater noster di vilani cosa / molto bella & deleteuola da ri/dere cōposta da piu autori.

4 ff. n. ch., s. : *A*. — C. rom. — 31 vers par page. — Au-dessous du titre, deux petites vignettes superposées, représentant : la première, deux chefs militaires parlementant, suivis de soldats ; la seconde, un combat entre six soldats, trois de chaque côté.

Historia noua de l'armata di Vinetia.

2439. — S. l. a. & n. t.; 4°. — (Milan, T)

Istoria noua de larmata de la illustrissima signoria di Vinetia & del / turcho & de le crudelissime guerre che sono in mare e in terra.

4 ff. n. ch. & n. s. — C. rom. — 2 col. à 5 octaves. — En tête du recto du 1ᵉʳ f., figure du *Lion de Sᵗ Marc* (reprod. pour le Francesco de Alegri, *La summa gloria di Venetia*, 1ᵉʳ mars 1501; voir p. 34).

Historia noua de uno Contadino, s. l. a. & n. t.

Historia noua de la Rotta del Moro.

2440. — S. l. a. & n. t.; 4°. — (Milan, T)

☙ *Istoria noua dela Rotta e presa del Moro e Aschanio e molti altri Baroni.*

4 ff. n. ch. & n. s. — C. rom. — 2 col. à 40 vers. — Au-dessous du titre, figure du *Lion de Sᵗ Marc* (comme au n° précédent). — Au bas du recto du 4ᵉ f., vignette au trait empruntée du Boccaccio, *Decamerone*, 14 janvier 1525, où elle représente Pietro Boccamaza et l'Agnoletta attaqués par des brigands. — Le verso, blanc.

Historia noua del Merchante Almoro[1].

2441. — S. l. a. & n. t.; 4°. — (Chantilly, C)

Hystoria noua del Merchante Almoro e del / camelier Durante e duna belletissima / sententia. Composta per il stre/nuo amico di messer Lo/renzo lióbruno man/tuano pictor di/gnissimo.

4 ff. n. ch., s.: A. — C. rom.; titre g. — 2 col. à 5 octaves. — Au-dessous du

1. Ce petit poème a-t-il pour auteur Marco Guazzo, comme le sonnet placé au dernier feuillet?

titre, deux vignettes superposées, copies de bois du Tite-live de 1493 (voir reprod. p. 584). — V. A_3 : *Finis.* — R. A_4 : ℂ *Sonetto del strenuo Marco di guatii Mantuano.*

Historia nova de uno Contadino.

2442. — S. l. a. & n. t.; 4°. — (Chantilly, C)

ℂ *Historia noua Composta per vno Fiorentino | molto faceta de vno Contadino molto pouero : & hauea sei figliole | da maritare :...*

Historia perche se dice le fatto el becco a locha, s. n.

4 ff. n. ch., s. : *A.* — C. rom.; la première ligne du titre en c. g. — 2 col. à 5 octaves et demie. — Au-dessous du titre, bois copié de la première gravure du Salluste, *Catilina*, 19 mai 1511 (voir reprod. p. 585). — V. A_4 : *FINIS.*

Historia perche se dice le fatto el becco a locha.

2443. — Giovanni Andrea Vavassore, s. a.; 4°. — (Séville, C)

ℂ *Historia perche se dice le fatto el becco a locha.*

4 ff. n. ch., s. : *A.* — C. rom.; titre g. — 2 col. à 5 octaves. — Au-dessous du titre, bois à deux compartiments : à gauche, la nourrice de Cassandro promenant devant le temple une oie de bois, à l'intérieur de laquelle est caché le jeune homme; elle va l'introduire, grâce à ce stratagème, dans les jardins où le roi de Chypre Licanoro tient sa fille Alcenia sous bonne garde; à droite, le roi accordant la main d'Alcenia à Cassandro (voir reprod. p. 586).

V. A_4 : ℂ *Stampata per Vadagnino di Vauassori.*

Indulgentia concessa ala Scola del Spirito Sancto de Venetia.

2444. — S. l. a. & n. t.; 8°. — (✩)

Indulgentia concessa ala scola del | spiritosancto de Venetia mē|bro del sacro & aposto-|lico Hospitale de | sancto spirito | in saxia di | Roma.

8 ff. n. ch., s. : *a*. — C. rom. — 25 ll. par page. — Au-dessous du titre, médaillon circulaire à fond noir, contenant une figure de la colombe céleste éployée au sommet

Insonnio de Daniel, s. l. a. & n. t. (*a*).

d'une croix de Jérusalem. Au verso, une initiale ornée *N*, enfermant une figure de *l'Immaculée-Conception;* au-dessus, la colombe céleste nimbée, symbolisant « l'esprit de Dieu qui vole sur les eaux »[1].

Insonnio de Daniel.

2445. — S. l. a. & n. t.; 4° (*a*). — (Milan, T)

☾ *Insonio de Daniel.|* ☾ *Questo sie el modo de veder le significa|tione de Daniel propheta secon|do li di de la Luna.*

4 ff. n. ch., s. : *A*. — C. rom.; titre g. — 2 col. à 43 ll. — Au bas de la page du titre, figure du prophète Daniel (voir reprod. p. 587).

1. Cf. n° 2561, un autre opuscule se rapportant à la même confrérie de Venise.

Insonnio del Daniel, s. l. a. & n. t. (*b*).

Insonio de Daniel, s. a. (Vavassore).

Joachim (Abbas), *Relationes super statum summorum Pontificum*, s. l. n. & n. t. (r. A).

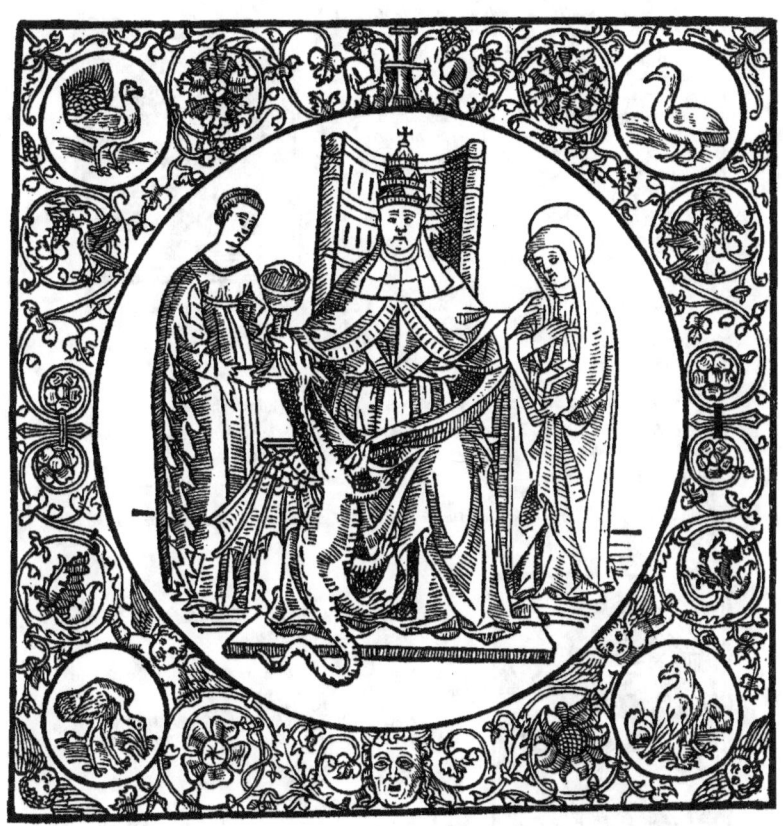

Joachim (Abbas), *Relationes super statum summorum Pontificum*, s. l. a. & n. t. (v. A_{ii}).

2446. — S. l. a. & n. t.; 4° (b). — (Florence, L)

Insonnio del Daniel.| Questo sie el modo de vider le significa|tione de li insonni de Daniel propheta se|condo li di de la luna.

4 ff. n. ch., s. : a. — C. g. — 2 col. à 43 ll. — Au-dessous du titre, bois de même facture que plusieurs autres, mentionnés ici dans différents ouvrages sortis de l'atelier Sessa (voir reprod. p. 588). — V. a_4 : ℭ *Qui finisse le interpretation de li fson|ni de daniel ꝑpheta cōposti ꝑ alphabeto | Deo gratias.*

2447. — S. l. a. & n. t.; 4° (c). — (Milan, T)

Insonio De Daniel.| Questo sie el modo de vedere le signifi|catione de Daniel propheta se| condo gli di della Luna.

4 ff. n. ch., s. : A. — C. rom.; titre g. — 2 col. à 42 ll. — Au-dessous du titre, bois emprunté du *Somnia Salomonis*, 1ᵉʳ janvier 1516, copie du bois de l'édition b.

Joanne Fiorentino, *Historia de doi invidiosi e falsi accusatori*, s. l. a. & n. t. (p. du titre).

2448. — Giovanni Andrea Vavassore, s. a. ; 4°. — (Londres, BM)

ℭ *Insonio de Daniel.| Questo sie el modo de veder le significa|tione de Daniel propheta secon|do li di de la Luna.*

4 ff. n. ch., s. : A. — C. rom.; titre g. — 2 col. à 45 ll. — Au-dessous du titre, copie du bois de l'édition b (voir reprod. p. 588).

V. A_4 : ℭ *Stampati in Venetia per Giovanni An|drea Vauassore detto Guadagnino.*

Joanne Fiorentino, *Historia de doi\[invidiosi e falsi accusatori*, s. l. a. & n. t. (p. du titre).

JOACHIM (Abbas). — *Relationes super statum summorum Pontificum.*

2449. — S. l. a. & n. t. (Nicolo et Domenico dal Jesu fratelli); f°. — (✶)

INCIPIVNT RELATIONES DEVOTISSIMI ABBATIS IOACHINI | SVPER STATVN (sic) SVMORVM PONTIFICVM ROMANE ECCLESIE.

16 (4, 4, 4, 4) ff. n. ch., s. : A-D. — C. rom. — A chaque page, sauf la dernière, qui est en blanc, grand médaillon contenant un portrait de pape, et inscrit dans un carré, soit à fond blanc, soit à fond criblé, avec motifs d'ornement. La désignation du personnage représenté est placée au-dessus du portrait ; au-dessous quelques lignes de texte. — Le médaillon du r. A, au-dessous du titre, est inscrit dans un carré à fond criblé, dont les écoinçons renferment les marques, avec devises, employées

Joanne Fiorentino, *Historia de doi invidiosi e falsi accusatori*, s. l. a. & n. t. (r. A$_{ii}$).

par les imprimeurs Nicolo et Domenico dal Jesu (voir reprod. p. 589). — Au-dessus du bois : ℭ *Dominus Ioannes de ursinis : deinde nicolaus tertius pp̄*. — V. *A :* ℭ *Dominus simō Canonicus turonēsis : deinde martinus quartus. pp̄*. — R. *A*$_{ii}$: *Dominus Iacobus de sabellis. deinde honorius quartus. pp̄*. — V. *A*$_{ii}$: ℭ *Dominus fr̄ hyeronimus de asculo ordinis minoꝝ qui deinde nicolaus quar* (voir reprod. p. 590). — R. *A*$_{iii}$: *Dominus frater petrus de morano deinde Celestinus quītus. pp̄*. — V. *A*$_{iii}$: ℭ *Dominus bn̄dictus gaietanus: deinde bonifacius octauus. pp̄*. — R. *A*$_{iiii}$: ℭ *Dominus frater nicolaus ordinis fratrū p̄dicatoꝝ : deinde bn̄dictus xi. pp̄*. — V. *A*$_{iiii}$: ℭ *Dominus bernardus guasco : deinde Clemens Quintus. pp̄*. — R. *B :* ℭ *· Dominus Iacobus de caturcho : qui deinde Ioannes. xxii. pp̄*. — V. *B :* ℭ *· Dominus Iacobus de furno : qui deinde bn̄dictus duodecimus. pp̄*. — R. *B*$_{ii}$: ℭ *· Dominus petrus rogerij : qui deinde Clemens sextus. pp̄*. — V. *B*$_{ii}$: ℭ *· Dominus stephanus qui deinde Innocētius sextus. pp̄*. — R. *B*$_{iii}$: ℭ *· Dominus guielmus de grisant : qui deinde urbanus quintus. pp̄*. — V. *B*$_{iii}$: ℭ *· Dominus petrus bel fortis qui deinde gregorius undecimus pp̄*. — R. *B*$_{iiii}$: ℭ *Dominus bartholomeus episcopus barrēsis qui deinde urbanus sextus. pp̄*. — V. *B*$_{iiii}$: ℭ *· Potens est dominus mutare propositū suū : qt In manib' eius oīa astra sūt cęli*. Le médaillon placé au-dessous de cette ligne est emprunté du *Legendario de Sancti*, 20 déc. 1505, des mêmes imprimeurs (r. 153). Au bas de la page : *Expliciunt relationes a deo facte deuotissimo & deo Caro Ioachino. Sup statum. Summorū | pontificum ecclīę romanę. que quidem relate fuerunt sibi dum esset In monasterio floraniēsi | Abbas In calabria.| Hic infra Incipiunt alie descriptiones prophetaꝝ uenerabilis & deo deuoti anselmi epī marsi/chani quas obtinuit a deo In M.cclxxviii. & fuerunt publicate perusii statim post mortem | bonifacij pp̄ octaui*... — R. *C.* ℭ *· Dominus petrus de tomacellis de neapoli : ꝗ deinde bonifacius nonus. pp̄*. — V. *C*$_{ii}$: ℭ *· Dominus Cosmus qui deinde Innocentius septimus. pp̄*. — R. *C*$_{ii}$: ℭ *· Dominus angelus Corario de uenętijs : qui deinde gregorius duodecimus. pp̄*. — V. *C*$_{ii}$: ℭ *· Dominus petrus de Candia ordinis minoꝝ qui deinde Alexander quintus pp̄*. — R. *C*$_{iii}$: ℭ *· Dominus baldasar cossa de neapoli legatus bononie qui deinde Ioannes. xxiij. pp̄*. — V. *C*$_{iii}$: ℭ *· Dominus otto de Columna de roma qui deinde martinus pp̄ quintus*. — R. *C*$_{iiii}$: ℭ *· Dominus Gabriel Condulmario de uenetij qui deinde eugenius quartus*. — V. *C*$_{iiii}$: ℭ *· Felix pp̄ quintus*. — R. *D :* ℭ *· Dominus thomas de serȝana qui deinde nicolaus quintus. pp̄*. — V. *D*. Pas de légende au-dessus du bois. — R. *D*$_{ii}$: ℭ *· Dominus alphonsus de ualentia qui deinde calistus tertius. pp̄*. — V. *D*$_{ii}$: ℭ *· Dominus eneas senensis qui deinde pius secundus. pp̄*. — R. *D*$_{iii}$: ℭ *· Dominus petrus barbo de nenetijs* (sic) *qui deinde paulus secundus pp̄*. — V. *D*$_{iii}$. Pas de légende au-dessus du bois. — R. *D*$_{iiii}$. Pas de légende au-dessus du bois. Au bas, sept lignes; au-dessous : *FINIS*. Le verso, blanc.

JOANNE (Frate) Fiorentino. — *Historia de doi invidiosi e falsi accusatori.*

2450. — S. l. a. & n. t. ; 4°. — (Séville, C)

Historia de doi inuidiosi e fal/si accusatori : z Miraculo de la | Gloriosissima

Joanne Fiorentino, *Historia de Laʒaro, Martha e Magdalena*, s. l. a. & n. t. (v. du titre).

e Immaculata & Sempre / Virgine Maria mostrato a un Gioue/ne duna Clara e Nobile famiglia...

6 ff. n. ch., s. : A. — C. rom. ; les deux premières lignes du titre en c. g. — 2 col. à 5 octaves. — Page du titre : bordure d'entrelacs sur fond criblé. Au verso, quatre vignettes juxtaposées, portant toutes les quatre le monogramme L ou ·L· : *Annonciation, David, Nativité de J. C., Mort de la S^{te} Vierge* (voir reprod. p. 591)[1]. — R. A_{ij}. En tête de la 1^{re} col., vignette également signée : L ; *Descente du S^t-Esprit* (voir

1. De ces quatre vignettes, la première a été reproduite précédemment pour l'ouvrage n° 2375 ; et la dernière est trop détériorée sur l'exemplaire de la Colombine pour que nous ayons pu en donner la reproduction.

Joanne Fiorentino, *Historia de Laçaro, Martha e Magdalena*, s. l. a. & n. t. (r. A₄).

Joanne Fiorentino, *La Guerra del Moro e del Re de Francia*, s. l. a. & n. t.

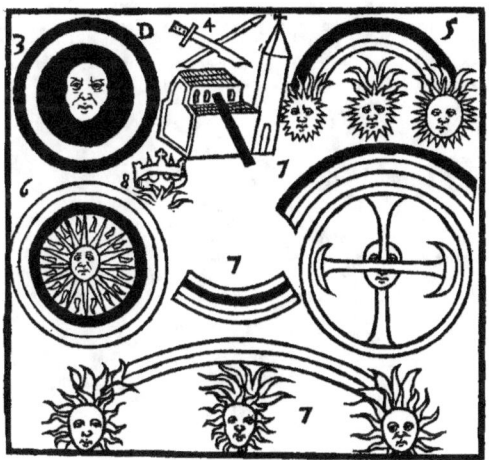

Judicio universale, s. a.

reprod. p. 592). — Au bas du v. A_5 : *FINIS*. — R. A_6 : ℂ *Questa e la diuota Oratione : laquale per co/mandamento de la madre ogni gior/no per sua diuotione Anto/nio diceua*. Au-dessous de ce titre, bois au trait : *Annonciation* (reprod. pour le *Vita de la gloriosa Virgine Maria*, 2 mai 1521; voir II, p. 94). — V. A_6 : *FINIS.*/ ℂ *Ioannes dictus Florentinus.*

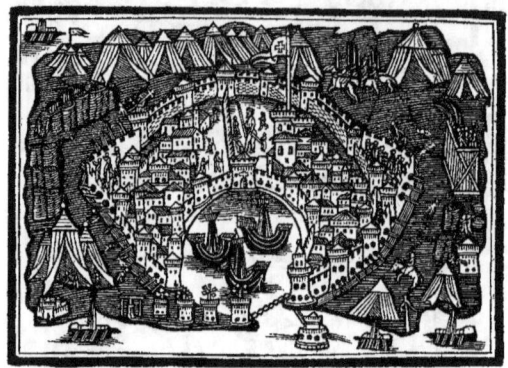

El lachrimoso lamento che fa el gran Maestro de Rodi, s. a. (Vavassore).

JOANNE (Frate) Fiorentino. — *Historia de Lazaro, Martha e Magdalena*.

2451. — S. l. a. & n. t. ; 4°. — (Séville, C)

Historia come Lazaro : Mar/tha : e Magdalena : morto che fu el padre e / la madre loro : abãdonorno tutto el lor sta/to : e molti lor beni ; che haueuão...

6 ff. n. ch., s. : *A*. — C. rom.; la première ligne du titre en c. g. — 2 col. à 5 octaves. — Page du titre, encadrement au trait, emprunté du *Vita della preciosa Vergine Maria*, 24 sept. 1493. Au verso, grand bois : *Ste Madeleine enlevée au ciel par quatre anges* (voir reprod. p. 593). — R. A_6 : ℂ *Sequentia beate Marie Magdalene*. Au-dessus de ce titre, vignette : Lazare, Marthe et Madeleine dans la barque où ils ont été déposés par les Juifs, et abandonnés au caprice des flots (voir reprod. p. 594). — V. A_6 : *AMEN.* / *Ioannes dictus Florentinus.*

JOANNE (Frate) Fiorentino. — *Historia di S. Eustachio*.

2452. — S. l. a. & n. t. ; 4°. — (Londres, FM)

Historia come vn grã paga/no Cittadino di Roma chiamato Placi/do : andato un giorno a la caccia : gli ap/parue el saluator Christo Giesu ne le cor/ne dun Ceruio e conuertito che lhebbe : / Comãdogli che con la moglie e li figlio/li andasse a Roma a batezarsi : e cossi / al battesimo gli fu posto nome Eu/stachio :...

6 ff. n. ch., s. A. — C. rom. ; la première ligne du titre en c. g. — 2 col. à 5 octaves. — R. A. — *Annonciation* (reprod. pour le *Vita de la gloriosa Virgine Maria*, 2 mai 1521 ; voir II, p. 94). Le verso, où se trouve le titre, est encadré de la même bordure que l'*Annonciation*. — R. A₆ : *FINIS*. Au verso, neuf strophes latines en l'honneur de S' Eustache ; au-dessous : *FINIS./* ℂ *Ioannes dictus Florentinus.*

El Lamento del Valentino, s. l. a. & n. t.

JOANNE (Frate) Fiorentino. — *La Guerra del Moro e del Re de Francia.*

2453. — S. l. a. & n. t. ; 4°. — (Venise, M)

La guerra del Moro e del Re de frãcia ɀ de san Marco cõposta per Fra/te Ioãne Fiorẽtino del ordine de sãcto Frãcesco maistro ĩ theologia.

4 ff. n. ch. et n. s. — C. g. — 2 col. à 4 octaves. — Au-dessous du titre, bois au trait : *le roi de France et ses barons* (voir reprod. p. 594).

Judicio universale.

2454. — Paulo Danza, s. a. ; 4°. — (Wolfenbüttel, D)

ℂ *Iudicio vniuersale del Anno presente : ɀ/ dura infiniti anni. Extratto dal fundamento de la Uerita per Astro-/nomi dignissimi...*

2 ff. n. ch. et n. s. — C. g. — 43 ll. par page. — Au-dessous du titre, bois représentant diverses figures astronomiques, une église, une couronne princière, etc., disposées comme une sorte de rébus (voir reprod. p. 594).

Au bas du verso du 2ᵐᵉ f. : *Per Paulo Danʒa.*

Lagrimoso (Il) lamento che fa il gran maestro di Rodi.

2455. — S. l. a. & n. t. ; 4°. — (Venise, M)

IL LAGRIMOSO LAMENTO / *CHE FA IL GRAN MAESTRO DI RODI.* / Con i

soui Caualieri, à tutti i Principi della Christianità nella sua partita. / Con la presa di Rodi.

6 ff. n. c. h., s. : *A*, dont le dernier est blanc. — C. rom. — 2 col. à 5 octaves. — Au-dessous du titre, bois emprunté du Cordo, *La obsidione di Padua*, 3 oct. 1510.[1]

2456. — Giovanni Andrea Vavassore, s. a. ; 4°. — (☆)

❦ *El lachrimoso lamento che fa el gran Mae-/stro de Rodi con gli suoi cauaglieri e tutti gli principi de la Chri-/stianita ne la sua partita. Con la presa de Rodi.*

4 ff. n. ch., s. : *A*. — C. g. ; la seconde et la troisième ligne du titre en c. rom. — 2 col. à 50 vers. — Au-dessous du titre, bois à terrain noir: siège de Rhodes (voir reprod. p. 595).
V. A$_4$: *FINIS.* / ❦ *Per Giouanni Andrea Uauassore* / *detto Guadagnino.*

2457. — Giovanni Andrea & Florio Vavassore, s. a.; 4°. — (Milan, A)

❦ *El lachrimoso lamento che fa el gran Mae/stro de Rodi con gli suoi cauaglieri e tutti gli principi della Chri/stianita nella sua partita. Con la presa de Rodi.*

Il Lamento della Femena di Padre Agustino, s. l. a. & n. t.

4 ff. n. ch., s. : *A*. — C. rom. ; titre g. — 2 col. à 50 vers. — Au-dessous du titre, même bois que dans l'édition s. a. imprimée par Giovanni Andrea Vavassore seul.[2]
V. A$_4$: ❦ *Per Giouanni Andrea Vauassore detto* / *Guadagnino Et Florio fratello.*

Lamento del Duca de Milano.

2458. — S. l. a. & n. t.; 4°. — (Londres, BM)
Lamento del Duca de Milano.

2 ff. n. ch. et n. s. — C. rom.; titre g. — 2 col. à 29 vers. — V. du 2me f. blanc. — En tête de la première page, bois emprunté du Boiardo, *Orlando inamorato*, 1513-1514 (v. du titre).

[*Lamento del re de Franza*, s. a. & n. t.

1. Brunet (II, col. 1792) mentionne une édition vénitienne (Bindoni, *circa* 1540), et une autre édition de 4 ff. à 2 col., s. l. & a., mais paraissant imprimée à Venise; toutes deux avec une figure sur bois à la page du titre; il ne cite pas celle-ci. — Le même bois vénitien (du Cordo, 1510) se retrouve dans une édition du *Lagrimoso lamento*, publiée à Florence par Michel Angelo Arnesi, en 1619. — (Venise, M)

2. Ce bois a été copié dans une édition (4 ff. n. ch. et n. s.; c. rom.; titre g.; 2 col. à 50 vers), imprimée par Bernardino Viano, en 1541. — (Venise, M)

Lamento (El) del Valentino.

2459. — S. l. a. & n. t.; 4°. — (✩)
Ellamento del Valentino.

2 ff. n. ch. et n. s. — C. rom. — 2 col. à 13 *terzine*. — Au-dessous du titre, et en tête des 12 premières *terzine*, bois à terrain noir : le duc de Valentinois à cheval, tenant le bâton de commandement, précédé d'un porte-étendard et suivi d'une troupe de chevaliers (voir reprod. p. 596).

V. du 2ᵐᵉ f., au bas de la 2ᵐᵉ col. : ⟨⟨ *FINIS* / *Fece stăpare Barth. di Math. Castelli.*[1]

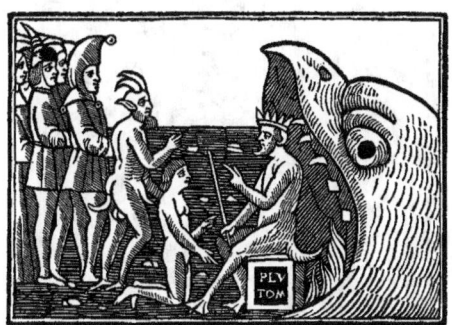

Lamento di Domenego Tagliacalze, s. l. a. & n. t.

Lamento (Il) della Femena di Padre Agustino.

2460. — S. l. a. & n. t.; 8°. — (Venise, M)

Il lamento della Femena | di Pre Agustino, qual si duol di esser uiua ues|dendolo in tante angustie : et duolesi di non| poter morire. Con alcuni aricordi alle donne.|...

4 ff. n. ch. et n. s. — C. rom. — 10 *terzine* par page. — Au-dessus du titre, bois grossier représentant le campanile de S' Marc, auquel est suspendue la *cheba* (gabbia), cage de bois où étaient enfermés les ecclésiastiques condamnés pour blasphème, faux, etc. (voir reprod. p. 597). Les coupables, exposés d'abord au pilori entre deux colonnes de la Piazzetta, coiffés d'une couronne en papier, passaient de là dans la *cheba*, où ils subissaient toutes les intempéries, ne recevant de nourriture que par le moyen d'une corde qu'ils tiraient à eux. Le dernier à qui fut infligé ce supplice, en mars 1519, fut le prêtre Agustino, de la paroisse de San Cassiano.

1. Le *Lamento* du duc de Valentinois a dû être imprimé entre 1503 et 1507, puisqu'une des *terzine* fait allusion à la mort d'Alexandre VI, et que César Borgia périt lui-même quatre ans après. Cette pièce est mentionnée par M. Thuasne, dans son édition du *Diarium* de Jean Burchard (Paris, Leroux, 1885 ; t. III, p. 455). Haym (*Bibliotheca Italiana*, I, p. 230) ne cite qu'une édition de beaucoup postérieure : *Le Lagrimevoli Lamentazioni del Duca Valentino figliuolo di Alessandro VI*; Venezia, 1543, in-8°.

Lamento de la sfortunato Reame de Napoli.

2461. — S. l. & a. (Venetia? 1501).

« Pet. in-4° goth., de 4 ff. à 2 col.; fig. s. b. — Pièce *in ottava rima*, non citée ; elle a trait à la prise de Naples par le roi Louis XII. » — (Deschamps, I, col. 768).

Lancilotti (Francesco), *La Historia del Castellano*, s. l. a. & n. t.

Lamento del re de Franza.

2462. — S. a. & n. t.; 4°. — (Milan, A)
LAMENTO DEL RE DE FRANZA.

2 ff. n. ch., s. : A. — C. rom. — 2 col. à 42 vers. — Au-dessous du titre, bois médiocre, copié d'une vignette au trait, signée **F**, du *Trabisonda istoriata* de 1492 (voir reprod. p. 597).

V. A_2 : *Stampata in Venetia*[1].

Lamento di Domenego Tagliacalze.

2463. — S. l. a. & n. t.; 4° (a). — (Londres, BM)

《 *Lamento di Domenego Taglia calze : Il quale e morto | Et trouasi Dinanci a Plutone con suo bel recitare | Rimouendo ogni anima damnate da | focho e da pena | Con gratia.*

[1]. Cette pièce doit avoir été imprimée après la défaite des Français à Novare, en 1513.

2 ff. n. ch., & n. s. — C. rom. — 2 col. à 38 vers. — Au-dessous du titre, bois oblong, à terrain noir : le héros du poème à genoux devant Pluton, à l'entrée de l'enfer (voir reprod. p. 598).

2464. — S. l. a. & n. t.; 4° (b). — (Chantilly, C)

⁋ *Una historia bellissima laqual narra come | el spirto de Domenego taia calze aperse a Zuan Polo narrando tutte le pene | de linferno,...*

4 ff. n. ch., s. : *A*. — C. rom. ; la première ligne du titre en c. g. — 2 col. à 50 vers. — Au-dessous du titre, même bois que dans l'édition *a*. — V. A_4 : *FINIS*.

Lancilotti (Francesco), *La Historia del Castellano*, s. a. (P. Danza).

LANCILOTTI (Francesco). — *La Historia del Castellano*.

2465. — S. l. a. & n. t.; 4°. — (Florence, L)

La historia del Castellano.

4 ff. n. ch., s. : *a*. — C. g. — 2 col. à 6 octaves. — Au-dessous du titre : un personnage agenouillé au pied d'un autel, dans une chapelle où se trouvent trois démons, dont un sous la forme d'une femme (voir reprod. p. 599). — V. a_4, au-dessous de la dernière octave : ⁋ *Feci francescho di Pier Lancilotti.*

2466. — Paulo Danza, s. a.; 4°. — (Londres, BM; Milan, T)

Una historia bellissima de vn signore duno | castello Elquale Regnaua in gran tirānia : z in rapina solo deletauassi. Et al fine a | penitentia condotto : El nimico de lhumana natura cerco impedir el dretto sentie|ro di elquale non pote vincer :...[1].

4 ff. n. ch., s. : *a*. — C. rom. — 2 col. à 6 octaves. — Au-dessous du titre : copie du bois de l'édition s. l. a. & n. t. (voir reprod. p. 600).

V. a_4 : ⌐ *Stampata per Paulo danza al | ponte de rialto.*

1. C'est le poème de Lancilotti, avec quelques variantes dans le texte.

Laude & oratione divotissima de S. Bernardino.

2467. — S. l. a. & n. t.; 8°. — (Rome, VE)

Laude ɩ oratione diuo|tissima di Santo Bernardino.

4 ff. n. ch. & n. s. — C. g. — 6 quatrains, ou 24 ll. par page. — Au-dessous de ce titre : figure de S' Bernardin de Sienne (voir reprod. p. 601). Au bas du r. du 3° f. : *Finis*. Au verso : *Oratione deuota alqua|le si debbe dire auā|te il crucifisso.* Au-dessous de ce titre: *Crucifixion;* la S" Vierge à gauche, S' Jean à droite, tous deux nimbés, mains jointes ; une tête de mort au pied de la butte où est dressée la croix ; un arbre à l'arrière-plan, à gauche ; au fond, à droite, édifices et montagnes. — V. du 4° f. : *Laus Deo*. Au-dessous, le chrisme flamboyant, sur fond noir, dans un médaillon circulaire.

Laude & oratione divotissima de S. Bernardino, s. l. a. & n. t.

Lega (La) facta novamente.

2468. — S. l. a. & n. t.; 4°. — (Londres, BM)

La Lega Facta Nouamente a Morte e Destructione / de li Franҫosi & suoi Seguaci.

2 ff. n. ch. et n. s. — C. rom. — 2 col. à 4 octaves. — Au-dessous du titre, bois au trait d'une très belle facture : un chevalier agenouillé devant le pape (voir reprod. p. 602). — V. du 2° f., 2° col. : *FINIS*. Au-dessous de ce mot, petite vignette oblongue, avec monogramme ɕ [1].

Legenda de S. Donato.

2469. — S. l. a. & n. t.; 8°. — (Séville, C)

ℭ *Questa e la legenda e la vita | de sancto Donato.*

8 ff. n. ch. s. : *a*. — C. g. — 24 vers par page. — Au-dessous du titre, bois à deux compartiments : à gauche, le diable, qui a pris la forme d'un mendiant pour s'introduire dans la maison, jetant dans une marmite l'enfant pendant que les parents sont à l'église ; à droite, une servante portant l'enfant qu'un miracle de la S" Vierge va ressusciter (voir reprod. p. 603). — R. a_8 : *Amen*. Le verso, blanc.

1. Les stances du texte désignent les alliés : le Pape, les Rois Catholiques d'Espagne, le roi d'Angleterre, la République de Venise. L'auteur engage l'Empereur, le roi de Hongrie, le roi de Bohême et le marquis de Mantoue à se joindre à la sainte Ligue. Ce traité d'alliance ayant été conclu en 1495, le grand bois de la page du titre a été gravé, sans doute, pour une première édition imprimée à cette époque. La présence de la vignette finale assigne à l'édition décrite ici une date postérieure, le monogrammiste ɕ ayant travaillé à l'illustration de plusieurs romans de chevalerie imprimés au commencement du XVI° siècle.

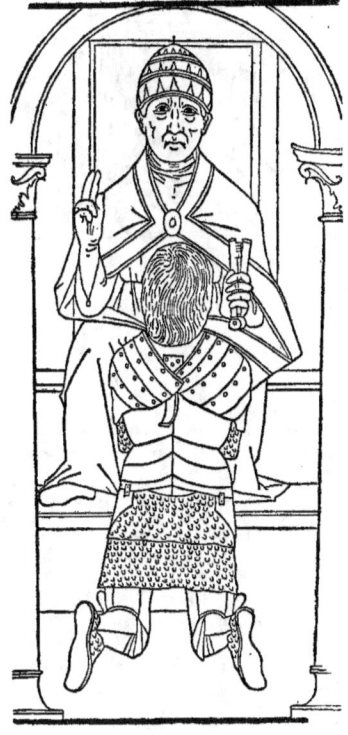

La Lega facta novamente, s. l. a. & n. t.

Legenda de S. Margarita.

2470. — S. l. a. & n. t.; 8°. — (Munich, R)

Legenda de sancta | Margarita.

8 ff. n. ch., s. : *a*. — C. g. — 38 ll. par page. — R. *a*. Au-dessous du titre : vignette représentant S⁹ Marguerite, debout, les cheveux flottants, tenant de la main gauche un livre, et de la main droite une paire de tenailles entre les griffes desquelles est figuré un œil arraché. — Petites in. o. à fond noir. — R. a_8 : *Finis.| LAUS DEO.* Au verso : ✠ *Psalmus contra omnem | aduersitatem.*

Libro novo de le battaglie del Conte Orlando.

2471. — Giovanni Andrea Vavassore, s. a. ; 4°. — (Milan, A)

☞ *Libro nouo de le battaglie del Conte Or|lando lequale battaglie fece contra el | Gigante Malossa.*

4 ff. n. ch., s. : *A*. — C. rom. ; titre g. — 2 col. à 6 octaves. — Au-dessous du titre, bois oblong : troupe de cavaliers, dont un portant la couronne, poursuivant des fuyards (voir reprod. p. 604).

V. A_4 : ☞ *Per Giouanni Andrea Vauassore.*

Littera mandata della Insula de Cuba.

2472. — S. l. & a. (Venetia ? 1520) ; 4°.

Littera mādata della Insula de Cu|ba de India in laquale se contie|ne de le Insule citta gente | et animali nouamente trouate de lanno.| M.D. XIX. p li | Spagnoli.

8 ff. n. ch. — « Le titre, gothique, comprenant le 1ᵉʳ f., porte une gravure sur bois assez grossière ; le texte est imprimé en c. rom. — Cette pièce fort rare, est consacrée au récit de l'expédition de Grijalva dans le Yucatan ; elle diffère essentiellement de la narration donnée par Juan Diaz. » — (Deschamps, I, col. 874).

LORENZO dalla Rota. — *Lamento del Duca Galeaʒo.*

2473. — S. l. a. & n. t. ; 4° *(a)*. — (Londres, FM)

☾ *Lamento del Duca Galeaʒo duca de Milano | elqual fu morto da Ioãneandrea da lãpognano.*

2 ff. n. ch. et n. s. — C. rom.; titre g. — 2 col. à 13 *terʒine*. — Au-dessous du titre : assassinat du duc Galeazzo Maria Sforza par Giovanni Andrea de Lampugnano et ses complices, le 26 décembre 1476 ; bois copié de celui de l'édition imprimée à Florence par Bernardo Zucchetta pour Piero Pacini, 24 oct. 1505 (voir reprod. p. 604). — Cette version du petit poème sur la mort du duc de Milan, est bien vénitienne, à en juger par certaines formes dialectales introduites dans le texte.[1]

Legenda de S. Donato, s. l. a. & n. t.

2474. — S. l. a. & n. t. ; 4° *(b)*. — (Chantilly, C)

LAMENTO DEL DVCA | GALEAƵO MARIA DVCA | DI MILANO.| Quando fu morto Nella Chiesa di Santo Stefano da | Gionan' (sic) Andrea da Lampognano.

2 ff. n. ch., s. : *A*. — C. rom. — 2 col. à 42 vers aux pages v. *A* et r. *A*ᵢᵢ ; 9 vers par col. au r. *A* ; au v. *A*ᵢᵢ, 34 vers dans la 1ʳᵉ col., et 33 dans la 2ᵐᵉ ; au-dessous : *IL FINE*. — Au-dessous du titre, autre copie du bois de l'édition florentine de 1505 (voir reprod. p. 605).[2]

2475. — Giovanni Andrea & Florio Vavassore, s. a. ; 4°. — (Milan, A)

Lamento del Signor Galeaʒo Duca/di Milano : Composto per Loren/ʒo dalla Rota Fiorentino.

2 ff. n. ch. et n. s. — C. rom.; titre g. — 2 col.; 14 *terʒine* par col. — Au-dessous du titre, bois copié d'une gravure de l'édition de Salluste, 19 mai 1511 (voir reprod. p. 605).[3]

V. du 2° f. : ☾ *In Venetia per Giouanni Andrea Vauassore | detto Guadagnino et Florio fratello.*

Madre mia marideme.

2476. — Giovanni Andrea Vavassore, s. a.; 4°. — (✶)

☾ *Madre mia marideme : che non posso | piu durar. Con el lamento che ella fa | dapoi che le maridata.|* ✠

2 ff. n. ch. et n. s. — C. rom.; titre g. — 2 col.; nombre de vers par col., variable.

1. « allhora con *maʒor* furia (au lieu de : *maggior*)... — chi qua chi la se uedea *fuʒire* (au lieu de : *fuggire*)... — fra terra ti ʒetta (au lieu de : *getta*)... — ma prima *tinʒenochia* al prete ianni (au lieu de : *l'inginocchia*) ; etc. »
2. Cette édition ne présente pas les mêmes formes dialectales que l'édition *a*.
3. Même observation, quant au texte, que pour l'édition *b*.

Libro novo de le battaglie del Conte Orlando, s. a.

Lorenzo dalla Rota, *Lamento del Duca Galeaʒo*, s. l. a. & n. t. (*a*).

Lorenzo dalla Rota, *Lamento del Duca Galeaʒo*; Florence, 1505.

— Au-dessous du titre, bois représentant trois femmes: la fille qui veut se marier, sa mère, et une suivante (voir reprod. p. 606).

V. du 2ᵉ f.: *FINIS./ ℂ Stampata in Venetia ꝑ Gioan | Andrea Vauassore ditto | Guadagnino.*

Malicie (Le) de le Donne.

2477. — S. l. a. & n. t.; 4° *(a)*. — (Londres, BM)

Le malicie de le Donne.

Lorenzo dalla Rota, *Lamento del Duca Galeazzo*, s. l. a. & n. t. *(b)*.

4 ff. n. ch., s.: *A*. — C. rom.; titre g. — 2 col. à 5 octaves. — Au-dessous du titre, bois à terrain noir (reprod. pour le Giambullari, *Sonaglio delle donne*, édition *a*; n° 2393). — V. *A₄*, au bas de la 2ᵉ col.: *FINIS*. Au verso: *Guarda ben stu sei un coion.*, autre pièce satirique, de huit stances.

2478. — S. l. a. & n. t.; 4° *(b)*. — (Munich, R)

Malitie de Le Donne.

4 ff. n. ch. et n. s. — C. rom., titre g. — 2 col. à 5 octaves. — Au-dessous du titre, bois à terrain noir (voir reprod. p. 606).[1] — V. du 4ᵉ f., en tête de la page: *Guarda ben stu sei vn Coion.*, même pièce satirique que dans l'édition *a*. Au bas de la 2ᵉ col.: *FINIS*.

2479. — S. l. a. & n. t.; 4° *(c)*. — (Chantilly, C)

Le malicie de le Donne. Con el Lamento | de vna Cortigiana Ferrarese.

4 ff. n. ch., s.: *A*. — Titre g.; les deux premiers ff. en c. rom., à 2 col., 5 octaves par col.; les ff. *A₃* et *A₄* en c. g., 5 octaves et demie par col. — Au-dessous du titre, bois à terrain noir (reprod. pour le Giambullari, *Sonaglio delle donne*, édition *b*; n° 2394). — V. *A₄*: *FINIS*.

Lorenzo dalla Rota, *Lamento del Duca Galeazzo*, s. a. (Vavassore).

1. Kristeller (*Early Florentine Woodcuts*, p. 100) cite cette édition comme florentine, en observant toutefois que la gravure est d'une facture analogue à celle des bois employés à Venise par Sessa. Nous sommes du même avis, et, sans vouloir être absolument affirmatif, nous croyons ne pas commettre une erreur en attribuant à cette plaquette l'origine vénitienne.

Madre mia marideme, s. a.

Le Malitie de le Donne, s. l. a. & n. t. (*b*).

Le Malitie de le donne, s. a. (Vavassore).

Mariazo da Padoua, s. a. (Bindoni).

Mariazo di Padoa, s. l. a. & n. t.

Mariazzo di donna Rada bratessa, s. l. a. & n. t.

2480. — Giovanni Andrea Vavassore, s. a.; 4°. — (Wolfenbüttel, D)

⊄ *Le Malitie ⁊ sagacita de le dōne: Narrādo tut/ti li lor belletti, & acque stilate, solimati, biōde, poluere, e glimpiastri, ci/roti che usano per farse belle...*

4 ff. n. ch. s.: *A.* — C. g., sauf les quatre dernières lignes du titre, imprimées en c. rom. — 2 col. à 6 octaves. — Au-dessous du titre, bois à deux compartiments, qui a dû être gravé spécialement pour une édition de l'*Historia de la badessa e del Bolognese* (voir reprod. p. 606, et comparer avec les reproductions données précédemment pour les n°⁸ 2400 et 2401).

V. A_4: ⊄ *Per Giouan Andrea Uauassore. | detto Guadagnino.*

Il modo de elegere lo Imperatore, s. l. a. &[n. t.

Mariazo da Padoua.

2481. — Agostino Bindoni, s. a.; 4°. — (Florence, N)

Mariazo da Padoua con doi altri | Mariazi bellissimi. | Et certi Sonetti.

4 ff. n. ch., s.: *A.* — C. rom.; titre g. — 3 col. à 44 vers. — Au-dessous du titre, bois représentant un cortège de noce (voir reprod. p. 607).

V. A_4: ⊄ *Per Agostino Bindone.*

2482. — S. l. a. & n. t.; 4°. — (Chantilly, C)

Mariazo di Padoa con doi altri Ma/riazi bellissimi. Et certi Sonetti.

4 ff. n. ch. s.: *a.* — C. rom.; titre g. — 3 col. à 44 vers. Au-dessous du titre, bois représentant une cérémonie de mariage (voir reprod. p. 607). — V. a_4, au bas de la 3° col.: *Finis.*

Mariazzo di donna Rada bratessa.

2483. — S. l. a. & n. t.; 4°. — (Chantilly, C)

Mariazzo molto piaceuole ⁊ da ridere | di donna Rada bratessa: | stampato nouamente.

2 ff. n. ch., & n. s. — C. rom.; titre g. — 2 col. à 8 octaves. — Au-dessous du titre, bois ombré, avec monogramme ⋅I⋅C⋅, représentant un combat singulier entre deux guerrières (voir reprod. p. 607). — V. du 2° f., au bas de la dernière col.: *FINIS.*

Modo (Il) de elegere lo Imperatore.

2484. — S. l. a. & n. t.; 4°. — (✩)

Il modo de elegere | τ incoronare lo | Imperatore | ρ la forma | del suo| giura | mē|to.

2 ff. n. ch. et n. s. — C. g. — 44 ll. par page ; la dernière page ne porte que 8 ll. — En tête de la page du titre, copie grossière du bois placé au verso du titre dans le Boiardo, *Orlando inamorato*, 1513-1514 (voir reprod. p. 608).

Modo (El) de eleƶer el Pontefice.

2485. — S. l. a. & n. t.; 4°. — (Londres, BM)

El modo deeleƶer el Pontefice col nome de|li Cardenali. Et vita de tutti li Pontifici.

Modo devoto de orare, s. a.

4 ff. n. ch., s. A. — C. rom.; titre g. — 2 col. à 50 vers. — Au-dessous du titre, en tête de la première col., vignette : le pape, coiffé de la tiare, vêtu de la chape, agenouillé, les mains jointes, de profil, tourné vers un crucifix qui se dresse contre un mur de briques, à droite ; à gauche du pape, deux clercs agenouillés, visibles seulement en partie ; dans le mur du fond, deux petites fenêtres cintrées.

Modo (El) del vivere de una vera religiosa.

2486. — S. l. a. & n. t.; 8°. — (Londres, FM)

Opera deuotissima ne la|qual se contiene el modo del | viuere de vna vera religiosa | o religioso.| Item vn altra opereta deuo|tissima de tuto quello de far|ogni fidel christiano quādo | va ala giesia per aldire la san|cta messa.

8 ff. n. ch., s. : *A.* — C. g. — 5 stances de 4 vers par page, dans la première partie, et 24 ll. dans la seconde partie. — V. du titre : S^t *François d'Assise recevant les stigmates*. — R. A_{ij} : *OPereta vtilissi|ma...* In. o. *O*, avec figure de S^t Dominique. — R. A_6, petite vignette : un prêtre à l'autel, élevant une hostie ; sur la table de l'autel, un calice ; sur le tableau d'autel, représentation du Christ de pitié ; à gauche, un servant agenouillé, tenant de la main droite le bord de la chasuble de l'officiant, et de la main gauche un cierge allumé ; dans le mur du fond, à gauche, petite fenêtre cintrée.

Modo devoto de orare.

2487. — Stephano da Sabio, s. a.; 8°. — (Vérone, C)

MODO DEVOTO DE | orare per le gratie impetrande dal | nostro signore Giesu Christo.

Nascimento de Orlando, s. l. a. & n. t.

Novella de dui preti & uno cherico, s. a.

3 ff. n. ch., s. : *A*. — C. rom. — 21 ll. par page. — Au-dessous du titre : *Crucifixion* (voir reprod. p. 609).

V. A_4 : *Stampato in Vinegia per maestro | Stephano da Sabio.*

Morte (La) del Monsignore Aschanio[1].

2488. — S. l. a. & n. t.; 4°. — (Londres, BM)

Questa e la morte del reuerendis/simo Monsignore Aschanio.

2 ff. n. ch. & n. s. — C. g. — 2 col. à 10 *terzine*. — Au-dessous du titre, vignette au trait, à deux compartiments, empruntée du Voragine, *Legendario de Sancti*, 13 mai 1494 (chap. : *De sancto Ioanne Chrisostomo*). — V. du 2° f. : *FINIS*.

Novella di uno chiamato Bussotto, s. l. & a. (Vavassore).

Nascimento de Orlando.

2489. — S. l. a. & n. t.; 4°. — (Séville, C)

Nascimento de Orlando.

6 ff. n. ch., s. : *A*. — C. rom.; titre g. — 2 col. à 4 octaves et demie. — Au-dessous du titre, bois à fond noir : à gauche, Bertha, sœur de Charlemagne, qui vient de donner le jour à Roland, dans une grotte ; à droite, Roland venant prendre un plat à la table de Charlemagne pour le porter à sa mère, qu'il a laissée privée de toute subsistance ; à gauche, au premier plan, la ville de Sutri, où se sont réfugiés Bertha et Milon, après avoir été chassés par Charlemagne (voir reprod. p. 610). — V. A_6 : *FINIS*.

Nova (La) de Bressa.

2490. — S. l. a. & n. t.; 4°. — (Londres, BM)

La noua de Bressa con vna Barzelleta in | laude del Re de Franza e de san Marco | Stampata nouamente.

1. Cardinal Ascanio Sforza, évêque de Pavie, mort en 1506.

Officium S. Antonini, s. l. a. & n. t.

2 ff. n. ch. et n. s. — C. rom.; titre g. — 2 col. à 3 octaves. — Au-dessous du titre, vignette oblongue : figure du *Lion de S^t-Marc* (reprod. pour le Francesco de Alegri, *La summa gloria de Venetia*, 1^{er} mars 1501; voir p. 34).

Novella de dui preti & uno cherico.

2491. — Giovanni Andrea Vavassore, s. a.; 4°. — (Séville, C)

❦ *La nouella de dui preti z uno cherico inamora/ti duna donna. Et vna canzone morale di patientia de Faustin Terdotio.*

4 ff. n. ch. et n. s. — C. rom.; titre g. — 2 col. à 5 octaves. — Au-dessous du titre, bois à deux compartiments : à gauche, les deux prêtres dans le bain préparé par le mari,[1] la femme, auprès de l'une des cuves, et le clerc frappant à la porte ; dans le compartiment de droite, les trois amoureux, faits comme des démons, reconduits à coups de bâton (voir reprod. p. 610).

V. du 4^{me} f. : ❦ *Stampata per Guadagnino.*

Novella di uno chiamato Bussotto.

2492. — Giovanni Andrea Vavassore, s. l. & a.; 4°. — (Milan, T)

❦ *Una nouella di vno chiamato Bussotto: il | quale fu pregato da vno Monaco a douergli aiutare a leuare vno suo Asino ca/duto in terra...*

4 ff. n. ch., s. : A. — C. rom.; la première ligne du titre en c. g. — 2 col. à 5 octaves. — Au-dessous du titre, bois à terrain noir : un paysan conduisant un âne par la bride; à la suite, trois personnages coiffés de toques à plumes (voir reprod. p. 611). — Dans le texte, trois mauvaises copies des bois de l'édition de Salluste du 19 mai 1511.

Officium S. Catharinæ, s. l. a. & n. t.

1. Et quel marito sauio & pien di ngegno
 vn tinel dacqua fece aparechiare
 & po fece venire senza ritegno
 guado & drento nel fece pestare...

V. A_4 : ⁋ *Stampata per Giouanni andrea Val|uassore detto Guadagnino.*

2493. — S. l. a. & n. t.; 4°. — (Venise, M)
VNA NOVELLA DE VNO CHIA-MATO BVS/SOTTO, IL QVALE FV PREGATO DA VNO MONA/co a douer gli aiutare a leuare vno suo Aseno caduto in terra...

Réimpression de l'édition Giov. And. Vavassore, s. a.

Officium S. Antonini.

2494. — S. l. a. & n. t.; 8°. — (Séville, C)
⁋ *Officiū proprium ɀ Missa / integra sancti Antonini.*

Officium S. Ricardi, s. l. a. & n. t.

8 ff. n. ch., s. : *a*. — C. g. r. et n. — 2 col. à 33 ll. — Au-dessous du titre : figure de St *Antonin*, où le vêtement est traité en noir plein, comme dans le bois du *Regula di S. Benedetto*, mai 1529 (voir reprod. p. 612; cf. I, p. 491). — Au verso, épître d'*Albertus Castellanus Venetus* au pape Clément ; à la fin de cette lecture : *Uenetijs pridie calēdas decēbris. M.d.xxiij.* — Dans le texte, deux petites vignettes. — V. a_8 : ⁋ *Explicit Officiū ɀ mis/sa beati Antonini...*

Officium S. Catharinæ, etc.

2495. — S. l. a. & n. t.; 8°. — (Séville, C)

⁋ *Officium sancte Caterine virginis ɀ / martyris : sancti Alexādri martyris, atqɜ / scī Panthaleonis martyris :... Ad requisitionem Monialiū sancte / Caterine de Uenetijs.*

24 (8, 8, 8) ff. n. ch., dont le dernier est blanc, et s. : *A-C.* — C. g. r. et n.; certains passages en c. rom. — 26 ll. par page. — Au-dessous du titre, figure de Sta *Catherine*, avec monogramme ⏳ (voir reprod. p. 612). Le verso, blanc. — V. C_7 : *FINIS.*

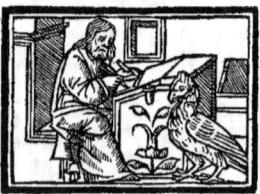

Opera del Savio Romano, s. l. a. & n. t.

Officium S. Gabrielis Archangeli.

2496. — S. l. a. & n. t.; 8°. — (Séville, C)
⁋ *In festo sancti gabrielis...*

4 ff. num., s. : *a*. — C. g. r. et n. — 2 col à 36 ll. — R. 1. Encadrement, copié d'un encadrement des livres de liturgie de Stagnino ; bloc inférieur : *Annonciation*, avec figure de prophète, à gauche tenant un phylactère : ECE VI RGO CONCIPI ET. ; bloc de droite : *Annonce aux bergers* ; un ange volant dans le ciel, tenant un phylactère : ANVOCIO (sic) VOBIS GAV-DIVMMAGNVM ; au-dessus, quatre petits anges en

buste, tenant un autre phylactère : GLORIA IN EXCELSI (sic) ; au bas, trois bergers, assis à terre, une main levée au-dessus de leur tête ; en haut de la page et sur le côté gauche, petite bordure ornementale. Au commencement du texte, petite vignette : *Annonciation.* — Autre petite vignette au v. 3 : *S' Luc.* — V. 4 : ⊄ *Qd' officiuӡ est approbatû a sanctissimo / domino nr̄o Leone. x. 1515. 8. idus no/uembris. In castello viterbij : in / Camera sue residentie.*

Opera nova de le malitie che usa ciascheduna arte, s. l. & a.

Officium S. Raphaelis Archangeli.

2497. — S. l. a. & n. t. ; 8°. — (Séville, C)

Incipit officium beati Raphaelis ar/changeli...

32 ff. n. ch., s. : *a-d.* — 8 ff. par cahier. — C. g. r. et n. — 25 ll. par page. — En tête du r. *a*, au-dessous des mots : *Ad vespas,* imprimés en rouge : figure de l'*Archange Raphaël conduisant le jeune Tobie,* avec monogramme **b**, qui a servi de marque aux Bindoni. — In. o. au trait et à fond noir. — V. d_8, blanc.

Officium S. Ricardi.

2498. — S. l. a. & n. t. ; 4°. — (Rome, VI)

Officium diurnum atqӡ noctur/num sancti Riccardi Episcopi Andrie ʒ / Confessoris : vna cum legenda / ipsius : nunc primum / impressa.

12 ff. n. ch., s. : *a-c.* — 4 ff. par cahier. — C. g. r. et n. — 36 ll. par page. — Au-dessous du titre : figure d'évêque *in cathedra* (voir reprod. p. 613). — Au-dessous de la gravure : *Iustus vt palma florebit.* Le verso, blanc. — Une in. o. florale au r. a_{ij}. — R. c_4 : ⊄ *Finis vite gloriosi sancti Riccardi episcopi Andriensis.* Le verso, blanc.

Opera del Savio Romano.

2499. — S. l. a. & n. t.; 4°. — (Chantilly, C)

❡ *Opera Del Sauio Romano Vtilissima ⁊ Bella.*

2 ff. n. ch. et n. s. — C. rom.; titre g. — 2 col. à 41 vers. — En tête de la 1ʳᵉ col., petite figure de *S¹ Jean l'Évangéliste* (voir reprod. p. 613). — V. du 2ᵐᵉ f., au bas de la 2ᵐᵉ col. : ❡ *Finito il Sauio Romano.*

Opera nova spirituale, s. l. a. & n. t.

Opera nova de le malitie che usa ciascheduna arte.

2500. — Paulo Danza, s. l. & a.; 4°. — (Londres, BM)

❡ *Opera nuoua de le Malitie che vsa ciasche/duna arte. Con vn testamento bellissimo | alla bergamascha. Et vna canzon alla | Schiauonescha. Nouamente | Stampata.*

4 ff. n. ch., s. : *A.* — C. rom.; titre g. — 2 col. à 6 octaves. — Au-dessous du titre, réunion de douze vignettes à deux compartiments, destinées à illustrer un calendrier (voir reprod. p. 614).

V. A_4 : ❡ *Per Paulo Danza.*

Opera nova spirituale.

2501. — S. l. a. & n. t.; 8°. — (Londres, FM)

Opera noua spirituale in | Versi uulgare : nella quale si contiene | molte cose bellissime utile & no/tabile a chi brama di saper | benuiuer al mondo./...

8 ff. n. ch., s. : *A.* — C. rom.; la première ligne du titre en c. g. — 30 vers par page. — Au bas de la page du titre, un personnage nimbé assis, écrivant sur un pupitre (voir reprod. p. 615). Au verso, *Crucifixion*, avec monogramme ı (reprod. pour le Cavalca, *Spechio di Croce*, 1515; voir II, p. 426).

R. A_8 : *FINIS./* ❡ *Ad instantia di Antonio uenetiano.* Le verso, blanc.

Operetta de Arte manuale.

2502. — Nicolo Zoppino, s. a.; 8°. — (Londres, FM)

Questa sie vna operetta molto | Piaceuolissima & da ridere de Arte manuale & e Vtilis/sima a molte infirmitade & exprimentada da molti ex/cellentissimi homini & sono aprobate per mi Nicholo | dicto el Zopino. ❡ *CVM GRATIA.*

8 (4, 4) ff. n. ch., s. : *A, B.* — C. rom.; la première ligne du titre en c. g. — Le texte étant formé d'alinéas plus ou moins longs (recettes de pharmacie, de parfumerie, etc.), le nombre de lignes par page est variable. — Au-dessous du titre, bois avec monogramme ¢, emprunté du Sannazaro, *Arcadia*, 20 juin 1522.

R. B_4 : ❡ *Stampata per mi Nicolo dicto Zopino.* Le verso, blanc.

Operetta de Uberto e Philomena, s. l. a. & n. t.

Operetta de Uberto e Philomena.

2503. — S. l. a. & n. t.; 4°. — (Séville, C)

Opereta nobilissima damor : laqual | tracta de Uberto e Philome|na : e poi dela morte de esso | Uberto : e de Alba fi|glia del ducha di Bergogna.

28 ff. n. ch., s. : *a-g*. — 4 ff. par cahier. — C. g. — 2 col. à 6 octaves. — Au-dessous du titre, bois à terrain noir (voir reprod. p. 616). Dans le bas de la bordure ornementale, à fond noir, le monogramme : ▪️. Ce bois est de la même main que ceux, de facture et d'aspect semblables, qui se trouvent dans plusieurs livres sortis de l'atelier Sessa, au commencement du XVIᵉ s.; d'ailleurs, le caractère d'impression du volume est celui de Sessa. — Au bas du r. g_4 : *Finis*. Le verso, blanc.

2504. — Melchior Sessa, 12 novembre 1533; 4°. — (Venise, M)

OPERA | Nobilissima Damore : la|qual tratta de Vberto e Philomena : & | poi de la morte di esso Vberto : & de | Alba figliola del Duca di Bergo|gna :...

36 ff. n. ch., s. : *A-I*. — 4 ff. par cahier. — C. rom.; la seconde ligne du titre en c. g. — 2 col. à 45 vers. — Page du titre : encadrement ornemental, enfermant à la partie inférieure la marque du *Chat*. Au-dessous des neuf lignes du titre, vignette empruntée du Folengo (Theophilo), *Orlandino*, 1526 : un homme et une femme s'entretenant ensemble; les deux personnages sont désignés par les initiales F (Filo-mena), V (Vberto) imprimées avec des caractères mobiles au-dessus de chacun d'eux. Ce bois est répété au v. *C* et au v. H_{ii}, avec l'initiale A (Alba) substituée à l'F pour la

désignation de la femme. — R. A_{ii} : ☙ *Incomincia l'Opera nobilissima d'Amore...* Au-dessous des quatre lignes de ce titre, vignette empruntée de l'*Historia celeberrima di Gualtieri*, s. a. (édition Giov. And. Vavassore). — Dans le texte, cinq autres vignettes, de diverses provenances.

R. I_4 : ☙ *Stampato in Venetia per Marchio | Sessa nel Anno del Signore. M.D./XXXIII. adi. XII. nouembrio.* Au-dessous, petite marque du *Chat*, aux initiales M S. Le verso, blanc.

Operetta nova de cose stupende in Agricultura.

2505. — Nicolo Zoppino, s. l. & a.; 8°. — (✱)

Operetta noua de cose stupende | in Agricultura uere & approbate per homini dignissimi nō | piu stampate impressa per mi Nicholo dicto ʒopino.

Operetta nova de cose stupende in Agricultura, s. a.

8 (4, 4) ff. n. ch.; le premier cahier signé : *ii* au bas du 2^e f.; le second cahier signé : *b.* — C. rom.; la première ligne du titre en c. g. — 30 ll. par page. — Au-dessous du titre, bois représentant deux paysans occupés, l'un à greffer, l'autre à émonder un arbre (voir reprod. p. 617). — R. b_4 : *FINIS*. Le verso, blanc.

Operetta nova de li dodici Venerdi sacrati.

2506. — S. l. a. & n. t.; 8°. — (Munich, R)

Operetta noua de li do/deci Venerdi Sacrati : & delle mirabil co/se che furono in questi venerdi. Con | la oratione de sancta Maria | da Loreto.

4 ff. n. ch., s. : *A*. — C. rom.; la première ligne du titre en c. g. — 4 octaves par page. — Au-dessous du titre : *Crucifixion* au trait, de dessin et de taille très médiocres; groupe de Marie et de deux saintes femmes debout à gauche; Madeleine à genoux au

Operetta nova de tre compagni, s. a. (Vavassore).

Oratio devotissima de S. Anselmo, s. l. a. & n. t.

pied de la croix à droite ; du même côté, S¹ Jean debout, mains jointes ; le bois de la croix est veiné ; le sang jaillit des mains et du flanc droit de Jésus ; tête de mort et tibia en avant du pied de la croix.

2507. — Benedetto Bindoni, s. a. ; 8°. — (✩)

Operetta noua delli dodeci Uenerdi sacrati / & delle mirabil cose / che furno in que-/sti Venerdi./ ✠.

4 ff. n. ch., s. : *A*. — C. rom. ; la première ligne du titre en c. g. — 3 octaves par page. — Au-dessous du titre : *Crucifixion*, avec monogramme 🛡 (reprod. pour *le Madre della nostra salvatione*, s. a. (voir p. 23).

V. A_4 : *Per Benedetto de Bendoni. Finis*.

Operetta nova de tre compagni.

2508. — Giovanni Andrea & Florio Vavassore, s. a. ; 8°. — (Londres, BM)

Operetta noua de tre com/pagni liquali si derno fede de ādare perlo mon/do cercando lor ventura & come la trouor/no cosa bellissima da intendere.

16 (8, 8) ff. n. ch., s. : *A, B*. — C. rom. ; la première ligne du titre en c. g. — 4 octaves par page. — Au-dessous du titre, bois à terrain noir : les trois compagnons, deux portant une lance, et l'autre une hallebarde (voir reprod. p. 617). Le verso, blanc. — Dans le texte, deux petites vignettes.

V. B_8 : ❡ *Stampata in Venetia per Giouanni / Andrea Vauassore detto Guadagni/no & Florio fratello*. Au-dessous, marque aux initiales Z_VA, inscrite dans un motif ornemental essentiellement formé par les corps de deux dauphins, sur fond de hachures croisées.

2509. — Francesco Bindoni & Mapheo Pasini, décembre 1542 ; 8°. — (Wolfenbüttel, D)

Operetta noua de tre cōpa/gni liquali si derno fede de andare per lo mon/do cercando lor ventura,...

Oratio devotissima de S. Anselmo, s. l. a. & n. t. (v. du titre).

10 (8, 2) ff. n. ch., s. : *A, B*. — C. rom. ; la première ligne du titre en c. g. — 4 octaves par page. — Au-dessous du titre, bois à terrain noir, copie de celui de l'édition Vavassore ; dans le champ de la gravure, en haut, à droite, les deux vers : *Noi simo tre c̄h andiamo ala sicura | Ciascū de noi cercādo sua vētura.* Le verso, blanc. — V. A_5, dans le texte, une petite vignette.

V. B_2 : ℂ *Stampata in Vinegia per Francesco | Bindoni, & Mapheo Pasini compa|gni al segno de Langelo Raphael | a santo Moyse. Del Mese di De|cembrio. Nel anno del nostro | Signore. M D X L II.* Au-dessous, marque de l'*Archange Raphaël conduisant le jeune Tobie.*

Oratio devotissima de S. Anselmo,
s. l. a. & n. t. (r. A_1).

Oratione di S. Agnese.

2510. — Dionysio Bertocho, s. l. & a.; 8°. — (Londres, FM)

La Oratione di santa Agne|se e con la sua legēda e mar|tyrio e ancho-ra li soi mi|racoli bona per le donzelle.

4 ff. n. ch., s. : *A*. — C. rom., sauf le titre, qui est en c. g. — 30 ll. par page. — Au-dessous du titre, bois à terrain noir : figure de Ste Agnès, tenant d'une main un livre, et de l'autre la palme du martyre.

V. A_4 : *Stampata per Bertocho stampadore.*

Oratio devotissima de S. Anselmo.

2511. — S. l. a. & n. t. ; 8°. — (☆)

ℂ *Oratiō deuotissima de Sancto Ansel-|mo: delqual la terra sua ͻquassata da ter-|ramoti & peste: & diue rse altre influētie | dināti ala Imagine del Crucifixo: dicen-|dola fu totalmente liberata.*

Oratio devotissima de S. Anselmo, s. l. a. & n. t. (v. A_1).

4 ff. n. ch., s. : *A*. — C. rom. — 30 ll. par page. — Au-dessous du titre : *Crucifixion*, avec monogramme 𝕀, copie de la gravure de l'*Opera nova contemplativa*. La page est entourée d'une bordure de feuillage au trait. Au verso : *la Ste Vierge assise, tenant l'enfant Jésus* ; même monogramme. — R. A_{iii}. Dans le texte, au-dessous de la première ligne, diagramme sur fond noir. Au verso, dans le bas de la page : *Exaudi me propitius :| cui seruit omnis cetus. & celestis exercitus. Amen.* — Le r. A_4 est occupé par une gravure allégorique où sont représentés Dieu le Père en buste, tenant de chaque main un faisceau de flèches, la Ste Vierge et St Jean, le Christ et Moïse, St Roch,

S¹ Sébastien et plusieurs autres personnages percés de flèches. Au verso, figure de *S¹ Antoine*, avec même monogramme que dans les deux premiers bois (voir les reprod. pp. 618, 619).

Oratione de S. Brigida.

2512. — Paulo Danza, s. l. & a.; 8°. — (Munich, R)

Oratione deuotissime de Ma/dŏna Sancta Brigida leq̄le | sono de grande deuotione.

4 ff. n. ch., s.: *A.* — C. rom.; titre g. — 34 ll. par page. — Au-dessous du titre; *Crucifixion*, empruntée de l'*Opera nova contemplativa* (reprod. I, p. 207).

V. du 4ᵉ f.: *FINIS.* / ⁅ *Stampata per Paulo Danza.*

Oratione de S. Maria perpetua,
s. l. a. & n. t.

Oratione de S. Francesco.

2513. — S. l. a. & n. t.; 8°. — (Munich, R)

Oratione de sancto | Francesco.

4 ff. n. ch., s.: *A.* — C. rom.; titre g. — 3 octaves par page. — Au-dessous du titre: *S¹ François d'Assise recevant les stigmates;* vignette médiocre.

Oratione de S. Maria perpetua.

2514. — S. l. a. & n. t.; 8°. — (Munich, R)

⁅ *Orarione* (sic) *de sancta maria perpetua: | laquale fece Papa Ioanne & la dot/to de tal gratia e priuilegio che | qualunche persona che la | dicesse ouero facessi | dire qndesi zorni | chausasse unal/ma fora del | purgatorio.*

4 ff. n. ch. et n. s., dont le dernier est blanc. — C. rom. — 28 vers par page. — Au-dessous du titre, bois ombré: *la Sᵗᵉ Vierge assise, tenant l'enfant Jésus,* copie du bois avec monogramme ⌶, signalé précédemment dans les nᵒˢ 2324 et 2511 (voir reprod. p. 620).

Oratione devotissima de S. Catherina.

2515. — S. l. a. & n. t.; 8°. — (Bologne, C)

Oratione deuotissima | de sancta Catherina.| ✠
4 ff. n. ch. et n. s. — C. rom.; titre g. — 4 sixains

Oratione devotissima de S. Catherina, s. l. a. & n. t.

par page. — Page du titre : encadrement ornemental (rinceaux, animaux fantastiques, etc.) ; au-dessous du titre : figure de Ste *Catherine d'Alexandrie* (voir reprod. p. 620). — V. du 4e f. : *AMEN*.

Oratione devotissima de S. Michel Archangelo.

2516. — S. l. a. & n. t. ; 8°. — (Séville, C)

Oration Deuotissima | De Sancto Michel | Archangelo.

4 ff. n. ch. et n. s. — C. rom. ; titre g. — 2 octaves par page. — Au-dessous du titre, bois à terrain noir (voir reprod. p. 621). — Au bas du v. du 4e f. : *FINIS*.

Oratione devotissima de S. Michel Archangelo, s. l. a. & n. t.

Ordinationes officii totius anni.

2517. — Georgio Rusconi, s. a. ; 8°. — (Bologne, U)

Ordinationes Officij totius | anni. & agēdorū & dicēdo℞ a sacerdote in Mis/sa priuata & feriali iuxta ordinē ecclesie roma/ne...

20 ff. n. ch., s. : *A-E*. — 4 ff. par cahier. — C. rom. ; la première ligne du titre en c. g. — 2 col. à 30 ll. — Au-dessous du titre : figure d'écrivain, empruntée du Rosiglia, *Opera nova*, 1515. — Le verso, blanc. — Une in. o. *A* à fond noir.

V. E[4] : ℭ *Impressum Venetiis per | Georgiū di Rusconibus.*

2518. — Joanne Tacuino, s. a. ; 8°. — (Venise, M)

Ordinationes officii totius | anni : τ agendoꝝ τ dicendorum a sacerdote in mis/sa priuata τ feriali...

20 ff. n. ch., s. : *a-e*. — 4 ff. par cahier. — C. g. — 2 col. à 32 ll. — Au-dessous du titre, bois en forme de médaillon circulaire, emprunté du Gasparinus Bergomensis, *Vocabularium*, 24 décembre 1516. Le verso, blanc.

R. e[4] : ℭ *Impressum Uenetijs | p Ioānem Tachuinum.* Le verso, blanc.

La Passione de N. S. Iesu Christo, s. l. a. & n. t. (c).

Pace (La) da Dio mandata.

2519. — S. l. a. & n. t. ; 4°. — (Londres, BM)

Questa e la pace da dio mandata | quale da tutti era molto bramata.

2 ff. n. ch. et n. s. — C. rom. ; titre g. — 2 col. à 41 vers. — Au-dessous du titre : figure du *Lion de St-Marc*, empruntée du Francesco de Alegri, *La summa gloria de Venetia*, 1er mars 1501.

Passio D. N. Jesu Christi.

2520. — Joanne Antonio & fratelli da Sabio, s. a.; 12°. — (Séville, C)

Passio domini no/stri Iesu Christi : quam quidē/quicūqʒ genibus flexis tri/bus ac triginta dieb⁹ de/uote : pieqʒ dixerit : is / oēm gratiaʒ impetra/bit id quod religio/se plereqʒ mulie/res exper/te sunt./ ✠ / ☙ *Oratio sancti Gregorij.*

Perossino dalla Rotanda, *El Consiglio del gran Turcho*, s. l. a. & u. t.

12 ff. n. ch., s. : ✠. — C. g. — 24 ll. par page. — Page du titre, au-dessus de la ligne : ☙ *Oratio sancti Gregorij*, petite vignette : *Nativité de J. C.* Au verso : *Crucifixion* avec monogramme ι (reprod. pour l'*Offic. hebdom. sanctæ*, avril 1522). — R. ✠ᵢⱼ : ☙ *Passio domini nostri Iesu / Christi : secundum Ioannem.* Au-dessous de ces deux lignes, sur la gauche du texte, autre *Crucifixion*, vignette médiocre. — R. ✠₉ : ☙ *Oratione di sancto / Gregorio.* Au commencement du texte, in. o. *S.* V. ✠₁₂ : *Stāpata in Uenecia p̄ Ioāne / Antonio τ Fratelli da Sabio./ sta ſ cale del forno a san Fātin.* Au-dessous, marque du *basilic.*

2521. — S. l. a. & n. t.; 8° (*a*). — (Munich, R)

☙ *Passione de misser Iesu / Christo secondo Ioanni.*

8 ff. n. ch., s. : *A.* — C. rom.; titre g. — 29 vers par page. — Au-dessous du titre, *Crucifixion*, empruntée de l'*Opera nova contemplativa* (reprod. I, p. 207).

2522. — S. l. a. & n. t.; 8° (*b*). — (Bologne, C)

Passione de misser Iesu / christo secondo Ioāni.

8 ff. n. ch., s. : *A.* — C. rom. — 3 octaves et demie par page. — Au-dessous du titre : *Flagellation de J. C.* — V. *A*₈ : *Finis.*

2523. — S. l. a. & n. t.; 12° (*c*). — (Milan, T)

Questa sie la Passione de lo no/stro Signore misser / Iesu Christo./ ✠.

Perottus (Petrus), *Isagogæ grammaticales*, s. l. a. & n. t.

12 ff. n. ch., s. : *A*. — C. g. — 2 col. à 5 octaves. — Au-dessous du titre : *Arrestation de Jésus* (voir reprod. p. 621). Ce bois au trait, qui a dû être gravé pour une édition de la fin du xvᵉ siècle, est répété au bas du r. A_5, 2ᵉ col. — Dans le corps du poème, trois petites vignettes ombrées, médiocres. — V. A_{12} : *FINIS*.

PEDROL Bergamasco. — *Un viaʒo qual narra li Paesi che lha visto.*

2524. — S. l. a. & n. t.; 8°. — (Londres, BM)

Un viaʒo che ha fatto misser | PEDROL BERGAMASCO | Qual narra li Paesi che lha visto :| & le sue Virtu. Cosa mol/to piaceuole e ri/diculosa.

4 ff. n. ch., s. : *A*. — C. rom.; la première ligne du titre en c. g. — 3 octaves par page. — Au-dessous du titre : un moine assis à un pupitre, écrivant; vignette empruntée du Voragine, *Legendario de Sancti*, 30 déc. 1504 (reprod. II, p. 135). — V. A_4, au bas de la page : *IL FINE*.

Perottus (Petrus), *Isagogæ grammaticales*, s. l. a & n. t. (v. du titre).

Perossino dalla Rotanda. — *El consiglio del gran Turcho.*

2525. — S. l. a. & n. t.; 4°. — (Munich, R)

EL CONSIGLIO / del gran Turcho τ preparamento della Armata / per Terra τ per Mare contra li Christiani./ Et el preparamento della S. de P./ Leone. X. τ delli Principi Christia/ni contra el gran Turcho.

4 ff. n. ch. et n. s. — C. g.; la première ligne du titre en cap. rom. — 2 col. à 4 octaves. — Au-dessous du titre, représentation d'un port de mer fortifié (voir reprod. p. 623). — V. du 4ᵐᵉ f. : *FINIS./ Coposta p el Peroscino de la rotûda.*

Perottus (Petrus). — *Isagogæ grammaticales.*

2526. — S. l. a. & n. t.; 4°. — (Rome, An)

☙ *PEROTTAE ISA/GOGAE./ Hoc est introductiones / Tertia editio longe uberior ac cæteris cultior./ Et de Sex Coronis Spiritualis / Libellus.*

28 ff. n. ch., s. : *A-G*. — 4 ff. par cahier. — C. rom. — 39 ll. par page. — Page du titre : encadrement à fond noir (vases, rinceaux de feuillage, cornes d'abondance) d'une jolie facture. Au verso, grand bois ombré, des plus curieux : intérieur d'école (voir les reprod. pp. 623, 624). — In. o. à fond noir.

V. G$_4$: ⁂ *Finit de Octo partibus Orationis Dialogus :/ Vel Isagogæ Perottæ Grāmaticales./ Soli Iesu Xpo Honor | & Gloria.*

Predica d'amore, s. l. a. & n. t. (*a*).

Pianto (El) che fa tutte le Citta sottoposte a Turchi.

2527. — S. l. a. & n. t. ; 8°. — (Séville, C)

⁂ *El pianto che fa tutte le Citta che sonno sottoposte a Tur/chi : Con vna barʒeletta / sopratalianí.*

4 ff. n. ch. et n. s. — C. rom. ; titre g. — 32 vers par page. — Au-dessous du titre, vignette au trait, empruntée du *Trabisonda istoriata* de 1492.

Pianto della Madonna.

2528. — S. l. a. et n. t. ; 8°. — (Munich, R)

Pianto della Madonna.

4 ff. n. ch. et n. s. — C. rom. — 24 ll. par page. — Au-dessous du titre, même *Crucifixion* que dans le *Lamento della vergine María*, s. l. a. & n. t., qui fait partie du même recueil (reprod. II, p. 195). — V. du 4me f. :... *a honor di Iesu ho ditto questo lamento / AMEN.*

Pietro Venetiano. — *Alegreza di Italia.*

2529. — S. l. a. & n. t.; 8°. — (Londres, BM)

⊄ *ALEGREZA DI ITALIA | per la uenuta del sacro Impera|tore | cō la exortatione.| Soneto.| per. M. Pietro Venetiano.*

4 ff. n. ch., s. : *a*. — C. rom. — 31 vers par page. — Au-dessous du titre, petite vignette : Vénus et l'Amour sur un char attelé de deux colombes.

Predica d'amore, s. a. (Vavassore).

Preces horariæ pro festo S. Lazari.

2530. — S. l. a. & n. t.; 4°. — (Séville, C)

Preces horarie pro festo | Sancti Lazari con|fessoris z Episco|pi Massilien|sis.| ✠.

20 (8, 8, 4) ff. n. ch., s. : *A-C*, et dont le dernier manque dans l'exemplaire. — C. g. r. et n. — 33 ll., ou 6 portées de musique par page. — Au-dessous du titre, petite vignette : un évêque à longue barbe — tel qu'on représente St Augustin, — debout, tenant la crosse de la main gauche, et bénissant de la main droite ; au fond, à gauche, un monastère.

Predica d'amore.

2531. — S. l. a. & n. t.; 4°(*a*). — (Chantilly, C)

Predica damore stampata nouamente.

4 ff. n. ch., s. : *A*. — C. rom.; titre g. — 3 col. à 38 vers. — Au-dessous du titre : un baladin haranguant un groupe de personnages (voir reprod. p. 625). — V. A_4 : *Amen.*

2532. — S. l. a. & n. t.; 4° (b). — (Milan, T)
Predica de Amore.

4 ff. n. ch., s. : *a*. — C. rom., sauf le titre et la dernière page, qui sont en c. g. — 2 col. à 41 vers. — Au-dessous du titre, bois reprod. pour l'Alexander Grammaticus, *Doctrinale*, 8 juin 1513 (voir I, p. 294). — V. a_4, blanc.

Predica di Carnevale, s. l. a. & n. t.

2533. — Giovanni Andrea Vavassore, s. a.; 4°. — (✩)
☞ *Predica damore nouamente stampata.*/ ✠

4 ff. n. ch., s. : *A*. — C. rom.; titre g. — 2 col. à 40 vers. — Au-dessous du titre : un baladin haranguant un auditoire de femmes (voir reprod. p. 626).
V. A_4 : ☞ *Stampata in Venetia per Giouanni Andrea | Vauassore detto Guadagnino.*

Predica di Carnevale.

2534. — S. l. a. & n. t.; 4°. — (Chantilly, C)
Predica di Carneuale fatta nouamente.| Con molte altre gentileze da ridere.

4 ff. n. ch., s. : *A*. — C. rom.; titre g. — 3 col. à 43 vers. — Au-dessous du titre : plusieurs masques écoutant la harangue d'un autre masque (voir reprod. p. 627). — V. A_4, imprimé à 2 col. seulement; au bas de la 2ᵐᵉ col. : *Finis*.

Prophetia Caroli Imperatoris.

2535. — S. l. a. & n. t.; 4°. — (Venise, M)
☞ *Prophetia Caroli Imperatoris.| Con altre Prophetie de diuersi Santi huomini.*

Pulci (Luigi), *Driadeo d'Amore*, s. a.

Pulci (Luigi), *Stràmbotti & Fioretti nobilissimi d'amore*, s. l. a. & n. t.

Pulci (Luigi), *Strambotti & Fioretti nobilissimi d'amore*, s. a. (Vavassore).

4 ff. n. ch., s. : *A*. — C. rom. ; la première ligne du titre en c. g. — 2 col. à 47 ll. — Page du titre : encadrement au trait du *Vita della preciosa Vergine Maria*, 24 sept. 1493 (reprod. II, p. 91); dans le tympan, à la figure du Christ de pitié, on a substitué une tête de guerrier barbu, coiffé d'un casque. Au-dessous du titre, mauvaise vignette : un roi, couronné, suivi de quatre personnages et de deux chiens, serrant les mains d'un chevalier qui vient à sa rencontre, suivi également de quatre personnages. — V. A_4 : *finis* ; au-dessous, petite vignette sans importance.

La Rotta del campo de li Franzosi
(Mantova), s. a.

Pulci (Luigi). — *Driadeo d'Amore.*

2536. — Joanne Baptista Sessa, s. a. ; 4°. — (Milan, M)

Driadeo Damore Di Luigi Pulci | Fiorentino.

24 ff. n. ch., s. : *A-F*. — 4 ff. par cahier. — C. g. — 2 col. à 5 octaves. — Au-dessous du titre, bois au trait, à fond criblé, précédemment signalé dans l'*Inamoramento de Paris e Viena*, 1" mars 1511, et où se reconnaît la manière toute particulière de l'artiste qui a travaillé à l'illustration de plusieurs ouvrages sortis de l'atelier Sessa dans les premières années du XVI° siècle (voir reprod. p. 628).

V. F_4 : ℂ *Stampada in Uenetia per Baptista Sessa*. Au-dessous, petite marque à fond noir, aux initiales de J. B. Sessa.

Pulci (Luigi). — *Strambotti & Fioretti nobilissimi d'amore.*

2537. — S. l. a. & n. t. ; 4°. — (Chantilly, C)

Stramotti z Fioretti Nobilissimi damore.| In ciaschun verso e canto al suo pro|posito. Nouamente trouati z com|posti per el Notabel huomo | Aluixe Pulci Firentino.

4 ff. n. ch., s. : *A*. — C. g. — 2 col. à 5 octaves. — Au-dessous du titre : *Orphée charmant les animaux* (voir reprod. p. 628). — V. A_4 : *FINIS*.

2538. — Giovanni Andrea Vavassore, s. a. ; 4°. — (Londres, FM)

Strambotti z Fioreti nobilissimi Damore In|ciascadun verso e canto al suo pro|posito.| Nouamente trouati & composti per el nobile homo.| Aluise Pulci Fiorentino.

4 ff. n. ch., s. : *A*. — C. rom. ; les deux premières lignes du titre en c. g. — 2 col. à 5 octaves. — Au-dessous du titre, bois à terrain noir : *Orphée charmant les animaux*, copie du bois de l'édition s. l. a. & n. t., n° 2537 (voir reprod. p. 628).

V. A_4 : ℂ *Stampata in Vinegia per Giouan|ni Andrea Vauassore detto | Guadagnino.*

Raphael (Fra). — *Confessione generale.*

2539. — S. l. a. & n. t. ; 8°. — (Londres, BM)

Confessione generale| de fra Raphael.

8 ff. n. ch., s. : *A*. — C. rom. ; titre g. — 29 ll. par page. — Au-dessous du titre, bois médiocre (reprod. pour le Michele da Milano, *Confessione generale*, 1529 (voir II, p. 182).

Rosiglia (Marco) &c. — *Miscellanea nova*.

2540. — Nicolo Zoppino, s. a. ; 8°. — (Milan, T)

Miscelanee (sic) *Noua Del p̄clarissimo Poeta Mae/stro Marcho Rasilia da*

Sacchino (Francesco Maria), *Campanella delle donne*, s. l. a. & n. t.

Foligno. Et altri Au/ctori... Sonetti / Capituli Egloge e Strabotti Colle/cte per mi Nicolo dicto / Zopino.

48 ff. n. ch., s. : *a-m*. — 4 ff. par cahier. — C. rom. — 32 vers par page. — Au-dessous du titre, bois (reprod. pour le Pietro Aretino, *Strambotti*, 22 janvier 1512). Le verso, blanc.

V. m_4 : ℂ *Stāpata ī Venetia p̄ Nicolo dicto ʒopino*. Le verso, blanc.

Rotta (La) del campo de li Franʒosi.

2541. — (Mantova) Francesco Vitali, s. a. ; 4°. — (Londres, BM)

ℂ *Questa e La Rotta Del campo De Li Franʒosi Iquali Sono / stati Rotti Da Li Sguiceri Nouamente / Impressa*.

2 ff. n. ch. et n. s. — C. rom. — 2 col. à 40 vers. — En tête de la première page, deux vignettes, représentant des combats de cavalerie, et employées dans plusieurs éditions vénitiennes de romans de chevalerie ; celle de gauche porte le monogramme c ; au bas de la 2ᵉ col. de la 3ᵉ page, autre vignette du même genre, avec même monogramme. — 4ᵉ page, au bas de la 2ᵉ col. : ℂ *Stampata in Mantoa per maestro / Francesco de Vidali*. — Au-dessous, vignette avec monogramme ҁ (voir reprod. p. 629).

SACCHINO (Francesco Maria). — *Campanella delle donne.*

2542. — S. l. a. & n. t.; 4°. — (Chantilly, C)

Campanella delle donne per dare piacere. No/uamente composta per il faceto giouene Frā/cesco maria de Sachino da mudiana.

4 ff. n. ch., s. : *A*. — C. rom.; titre g. — 2 col. à 5 octaves & demie. — Au-dessous du titre, bois à fond criblé : deux hommes debout près de la porte ouverte

Schiavo de Baro, *Proverbi*, s. a.

d'une maison dans laquelle se tient une femme (voir reprod. p. 630). — V. A_4 : *FINIS.* Plus bas : *Frācisci Marie sachini muſ. Rytmus.* Au-dessous, quatorze vers.

Sancta (La) Croce che se insegna alli putti.

2543. — Bernardino Benali, s. a.; 4°. — (Milan, T)

☞ *La sancta croce che se insegna alli putti in terza Rima.*

4 ff. n. ch. & n. s. — C. g. — 2 col. à 45 vers. — En tête de la 1^{re} col., petite *Crucifixion*, vignette de peu d'importance; au-dessus, à droite et à gauche, pour parfaire la justification, fragments de bordure ornementale.

V. A_4 : ☞ *Per el Benali sul cāpo de san Stephano.*

Santa (La) & sacra Lega a difensione della catholica fede.

2544. — S. l. a. & n. t.; 8°. — (Milan, T)

La santa ɀ sacra Lega a di|fensione della nostra Ca|tholica ɀ vera Fede | contra gli pfidi infi|deli di quella|nemici.

4 ff. n. ch. et n. s. — C. rom.; titre g. — 24 ll. par page. — Au-dessous du titre, même bois que dans le Guarna, *Bellum grammaticale*, 5 mars 1522. — Au verso, en guise d'illustration, deux belles in. o. *S* et *N* superposées, toutes deux au trait. — V. du 4ᵐᵉ f. : *Finis*.

Li Sette dolori dello amore, s. l. a. & n. t.

Schiavo de Baro. — *Proverbi.*

2545. — Giovanni Andrea Vavassore, s. a.; 4°. — (☆)

Incomenɀa li pro|uerbi de Schiauo de Baro ad amaestrare | vno giouene. E la b c disposto. Et Sonet|ti morali. Cō vna laude :...

4 ff. n. ch., s. : *A*. — C. rom.; titre g. — 2 col. à 44 vers. — Au-dessous du titre, bois copié de celui du *Governo de famiglia*, avril 1524 (voir reprod. p. 631).

V. *A*₄ : ⊄ *Per Giouanni Andrea Vauassore.*

Scoppa (Joannes). — *Grammatices Institutiones.*

2546. — (Bernardino Vitali), s. a.; 4°. — (Pérouse, C)

IOAN|NIS. SCOP | PÆ. PARTHENOPÆI.| GRAMMATICES.| INSTITVTIONES...

22 (8, 8, 6) ff. prél. n. ch., s. : *A-C*. — 352 pp. num. par erreur jusqu'à 350, et 4 ff. n. ch., s. : *a-ɀ*. — 8 ff. p. cahier, sauf ɀ, qui en a 4. — C. rom.; titre r. — 40 ll. par page.

— Page du titre : encadrement représentant une porte monumentale, sur la frise de laquelle est un cartouche avec le nom IESVS en cap. r. — In. o. de divers genres.

R. ₄ : le registre ; au-dessous : *Venetijs per B. V.*[1] Le verso, blanc.

Strambotti composti da diversi autori, s. l. a. & n. t. (*a*).

Secreti secretorum.

2547. — Bernardino Benali, s. a. ; 8°. — (Florence, Libr. de Marinis, 1907)

Opera noua chiamata Secreti / secretorum : in laquale pote/rai cōseguire molti piace/ri ⁊ vtilitade : cō molte/ cose ridiculose stā/pata nouamēte.

8 (4, 4) ff. n. ch., s. : *A*, *B*. — C. rom. ; titre g. — 37 ll. par page. — Au-dessous du titre, vignette représentant une jeune fille assise, aux pieds de laquelle est couchée une licorne ; au fond, arbres et édifices.

R. *B*₄ : *FINIS./ Stampata per Bernardino Benalio.* Le verso, blanc.

1. Voir l'édition du Barletius, *Historia Scanderbegi* (n° 2317), que Bernardino Vitali a signée de même de ses seules initiales, pendant qu'il exerçait à Rome.

Sette (Li) dolori dello amore, etc.

2548. — S. l. a. & n. t.; 4°. — (Munich, R)

Li sette dolori dello amore | Le sette allegrezze dello amore | La canzona dellamicitia | ...

4 ff. n. ch., s. : *A*. — C. rom. — 2 col. à 4 octaves et demie. — Au-dessous des sept lignes, sur deux col., où sont énoncés les titres des différentes pièces de ce petit recueil, bois à terrain noir : un jeune homme lié à un arbre, assailli par une femme armée d'une épée, et qui elle-même est menacée d'une flèche par un petit Amour volant (voir reprod. p. 632)[1].

Strambotti composti da diversi autori, s. l. a. & n. t. (*b*).

Specchio di virtu.

2549. — Paulo Danza, s. a.; 8°. — (Florence, Libr. de Marinis, 1907)

⁋ *Fasciculo de molte cose me|ritevole de ogni laude si | arte|di medicina e per riparatione | di molte infirmita :... Intitu|lata Specchio di virtu.*

4 ff. n. ch., s. : *A*. — C. rom.; les quatre premières lignes du titre, en c. g. — 35 ll. par page. — Au-dessous du titre, vignette représentant un homme et une femme en buste dans le cadre d'une fenêtre à fronton triangulaire. La page est encadrée d'une petite bordure ornementale.

V. A_4 : *FINIS.|* ⁋ *Per Paulo Danza.*

1. Ce bois, il est vrai, présente les caractères d'une gravure florentine; mais nous avons eu l'occasion, au cours de cet ouvrage, de signaler chez maint éditeur de Venise, particulièrement chez les Sessa, des bois de même facture, et exécutés sans doute par des graveurs originaires de Florence.

Strambotti de Misser Rado e de Madonna Margarita, s. l. a. & n. t.

Strambotti composti da diversi autori.

2550. — S. l. a. & n. t.; 4° (a). — (Chantilly, C)

Strambotti Composti nouamente da diuersi / auttori che sono in preposito a ciaschu/no chi e ferito Damore.

4 ff. n. ch., s. : *A.* — C. rom.; titre g. — 2 col.; nombre de vers par col., variable. — Au-dessous du titre, copie du bois précédemment reproduit pour le *Non expetto giamai*, Francesco Bindoni, avril 1524 (voir reprod. p. 633). — V. A_4 : FINIS.

2551. — S. l. a. & n. t.; 4° (b). — (Milan, T)

STRAMBOTTI / COMPOSTI NOVAMENTE DA / DIVERSI AVTTORI CHE SONO / In proposito de ciaschuno che e ferito / d'Amore.

4 ff. n. ch., s. : *A.* — C. rom. — 2 col. à 42 vers. — Au-dessous du titre, mauvaise copie du bois du *Non expetto giamai*, avril 1524, différente de la copie signalée pour l'édition *a* (voir reprod. p. 634).

2552. — Giovanni Andrea Vavassore, s. a. ; 4°. — (Catal. Vente Maglione, 1894)

⁂ *Strambotti composti novamente da di/versi auttori che sono in proposito de | ciascuno che e ferito damore.*

4 ff. n. ch. — C. rom. ; titre g. — Fig. s. bois. — (A la fin) ⁂ *Stampata in Venetia per Giovanni Andrea | Vavassore detto Guadagnino.*

Taritrou Taritrou, s. l. a. & n. t.

Strambotti de Misser Rado e de Madonna Margarita.

2553. — S. l. a. & n. t. ; 4°. — (Chantilly, C)

Stramboti de misser Rado E de | Madōna Margarita. Cosa noua.

4 ff. n. ch., s. : *a*. — C. rom. ; titre g. — 2 col. ; nombre de vers par col., variable. — Au-dessous du titre, bois grossier, représentant un cœur transpercé par une flèche, un couteau, etc. (voir reprod. p. 635). — V. a_4 : *FINIS*.

Superbo (Il) apparato fatto in Bologna alla incoronatione di Carolo V.

2554. — S. l. a. & n. t. ; 4°. — (Londres, BM)

Il superbo apparato in Bologna alla | Incoronatione della Cesarea Maiesta | Carolo V. Imperatore de christiani.

2 ff. n. ch. et n. s. — C. rom. ; titre g. — 45 ll. par page. — Au-dessous du titre, même bois avec monogramme ⁂, que dans l'opuscule : *Papa Iulio secondo che*

redriza tutto el mondo, s. a. (n° 1759); on a fait sauter seulement quelques détails, tels que le coq, les mots : *la liga*, la croix placée suivant le prolongement de l'axe de la sphère terrestre, etc. — V. du 2° f., au bas de la page : *Triomphe de la Renommée* (reprod. pour l'Alexander Grammaticus, *Doctrinale*, 4 mai 1519; voir I, p. 295).

Tradimento de Gano, s. a. (Bindoni).

Taritron taritron.

2555. — S. l. a. & n. t.; 4°. — (Chantilly, C)

Taritron taritron Caco Dobro / Salzigon. Con molte altre / canzon in Schia/uonescho.

4 ff. n. ch., s. : *A*. — C. rom. : titre g. — 2 col. ; nombre de vers par col., variable. — Au-dessous du titre, bois à terrain noir : des Esclavons dansant une ronde (voir reprod. p. 636). — V. A_4 : *FINIS*.

TERDOTIO (Faustino). — *Testamento*.

2556. — S. l. a. & n. t.; 8°. — (Venise, M)

Testamento nouaměte / fatto per Messer Faustin Ter/dotio.

8 (4, 4), ff. n. ch., s. : *A*, *B*. — C. g. — 2 col. à 33 vers. — Au-dessous du titre, bois reproduit précédemment pour le Virgile, *Moretum*, sept. 1525 (voir I, p. 77). Le verso, blanc.

Thesauro della sapientia evangelica.

2557. — Pietro Nicolini da Sabio (pour Melchior Sessa), s. a.; 12°. — (Paris, A)

THESAVRO DELLA SA|PIENTIA EVANGELICA.

104 ff. n. ch., dont le dernier est blanc, et s. : *A-N*. — 8 ff. par cahier. — C. rom. — 24 vers par page. — Au-dessous du titre : *Crucifixion*, petite vignette sans importance.

R. N_7 : *In Vinegia per Pietro de Ni|colini da Sabio. Ad | instantia de Mar|chion Sessa.* Le verso, blanc.

Translatio miraculosa ecclesiæ B. M. Virginis de Loreto, s. l. a. & n. t.

Tradimento de Gano.

2558. — Augustino Bindoni, s. a.; 4°. — (Londres, BM)

Tradimento de Gano contra | Rinaldo da Mon|talbano.

4 ff. n. ch., s. : *A*. — C. rom.; titre g. — 2 col. à 5 octaves. — Au-dessous du titre : combat d'embuscade (voir reprod. p. 637). — Dans le texte, quatre petites vignettes, très médiocres.

V. A_4 : ℂ *In Venetia per Agustino Bindoni.*

Transito (El) de la Virgine Maria.

2559. — S. l. a. & n. t.; 8°. — (Munich, R)

El transito dela | gloriosa vergi|ne Maria.

4 ff. n. ch. s. : *A*. — C. rom.; titre g. — 3 octaves par page. — Page du titre : encadrement ornemental à fond de hachures obliques (rinceaux, animaux fantastiques, etc.); au-dessous des trois lignes du titre, petite vignette : *Mort de la S^te Vierge*; Marie, nimbée, étendue sur un lit; en deçà du lit, S^t Pierre, debout, lisant les prières de l'Office des Morts; près de lui un apôtre agenouillé, et un autre, mains jointes, le genou gauche à terre; au-delà du lit, cinq apôtres debout; au fond, fenêtre double cintrée.

Translatio miraculosa ecclesiæ B. M. Virginis de Loreto.

2560. — S. l. a. & n. t.; 8°. — (Munich, R)

ℂ *Trāslatio miraculosa ecclesie beate | Marie uirginis de loreto.*

4 ff. n. ch. et n. s. — C. rom. — 22 ll. par page. — La première page est occupée

Transumpto concesso ala scola del Spirito Sancto de Venetia, s. l. a. & n. t. (p. du titre).

par un bois : la maison de la S^{te} Vierge enlevée par les anges (voir reprod. p. 638). Le titre est au verso, en tête de la page. — Au bas de la 8^{me} page : *Deo Gratias*.[1]

Transumpto concesso ala scola del spirito sancto de Venetia.

2561. — S. l. a. & n. t.; 8°. — (Séville, C)

Transumpto cõcesso ala scola del spirito san/cto de Venetia mẽbro del sacro & aṕlico ho/spitale de sãcto spirito in saxia di Roma./ nouamente stampado.

44 ff. n. ch., dont 40 s. : *a-k*, les quatre derniers n. s. — 4 ff. par cahier. — C. rom. — 24 ll. par page. — Au-dessus du titre : deux anges soutenant l'écu à fond noir de la Confrérie du S^t-Esprit de Venise; bois de style bolonais (voir reprod. p. 639). Au verso : *Descente du S^t-Esprit*, de même style (voir reprod. p. 640). — R. a_{ii}. Page encadrée d'une bordure à motif ornemental de feuillage sur fond noir. — V. a_4 : *FINIS*. Au-dessous, le registre. Les quatre derniers ff. sont consacrés à la table.[2]

1. Cf. n^{os} 2372, 2375, 2377.
2. Cf. n° 2444, un autre opuscule se rapportant à la même confrérie de Venise.

Triomphale (Il) Apparato per la entrata di Carlo V in Napoli.

2562. — Paulo Danza, s. l. & a.; 4°. — (Londres, BM)

IL TRIOM/phale Apparato per la Entrata / de la Cesarea Maesta in Na/poli : cõ tutte le particolarita./ ʑ Archi Triomphali. ʑ / Statue Antiche. Co/sa Bellisima.

4 ff. n. ch., s. : A. — C. rom.; titre g., sauf la première ligne. — 42 ll. par page. — Page du titre : encadrement au trait, du *Vita della preciosa Vergine Maria*, 24 sept. 1493 (reprod. II, p. 91), fatigué par de nombreux tirages; dans le tympan, à la figure du Christ de pitié, on a substitué une tête de guerrier barbu, coiffé d'un casque; cette disposition a déjà été signalée plus haut pour l'opuscule : *Prophetia Caroli Imperatoris*, s. l. a. & n. t. — Au-dessous des sept lignes du titre, l'écu des armes de l'Empire.

V. A_4 : *Per Paulo dança con gratia*.

Transumpto concesso ala scola del Spirito Sancto de Venetia, s. l. a. & n. t. (v. du titre).

Triompho de le virtu contra li vicij.

2563. — S. l. a. & n. t.; 8°. — (Séville, C)

⁋ *Triumpho de le virtu contra/li vicij.*

8 ff. n. ch. s. : A. — C. rom.; titre g. — 23 ll. par page. — Au-dessous du titre : *la S^{te} Vierge et l'enfant Jésus*, bois signé du monogramme ⌷ (reprod. pour l'*Orat. devotiss. de S. Anselmo*, s. l. a. & n. t.; n° 2511). — V. A_8 : *Amen*.

Triompho (El) & festa che fanno le Garzone.

2564. — S. l. a. & n. t.; 4°. — (Chantilly, C)

⁋ *El triompho ʑ festa che fanno le Garzo/ne*

Triompho & festa che fanno le garzone, s. l. a. & n. t.

alegrandosi de la Sensa che si fa col contrario de quello che fecen laltro an/no cō vn Dialogo duna garʒona che va atrouar vnaltra anonciādoli lal/legreʒʒa sua...

2 ff. n. ch., s. *A*. — C. rom.; la première ligne du titre en c. g. — 2 col.; nombre de vers par col., variable. — En tête de la 1ʳᵉ col. du r. *A*, vignette à terrain criblé, copie d'un petit bois employé dans plusieurs éditions de romans de chevalerie (voir reprod. p. 640). — V. *A₂* : *FINIS*.

Triompho & honore fatto al Re di Franʒa, s. l. a. & n. t.

Triompho (El) et honore fatto al Re di Franʒa.

2565. — S. l. a. & n. t.; 4°. — (Londres, BM)

El triumpho et honore fatto al christianissi/mo Re di Franʒa quando entro nella citta/de Blessi :...

2 ff. n. ch. et n. s. — C. rom.; titre g. — 2 col. à 5 octaves. — Au-dessous du titre, bois à terrain noir : siège d'une place forte (voir reprod. p. 641). — V. du 2ᵐᵉ f., au bas de la 2ᵐᵉ col. : un écu sommé d'une couronne et marqué de trois fleurs de lis.

TURRIONE (Anastasio). — *Sonetto della Croce.*

2566. — S. l. a. & n. t.; 8°. — (Séville, C)

☾ *Sonetto della Croce composto per el Reuerē/do maestro Anastasio Turrione da Samarino / del ordine minore.*

4 ff. n. ch., s. : *a*. — C. rom. — 26 ll. par page. — Au-dessous des trois lignes du titre, et sur la gauche des huit premiers vers du sonnet : *Crucifixion*, petite vignette sans importance. — R. *a₄* : *FINIS*. Le verso, blanc.

Tutte le cose seguite in Lombardia.

2567. — S. l. a. & n. t.; 4°. — (Londres, BM)

Tutte le cose seguite in Lombardia dapoi chel signor Bar/tolomio gionto in cāpo : E come le ariuato il campo de Frā/cesi :...

Tutte le cose seguite in Lombardia, s. l. a. & n. t.

2 ff. n. ch. et n. s. — C. rom.; titre g. — 2 col. à 51 vers. — Au-dessous du titre : figure du *Lion de S^t-Marc*; au fond, une ville à droite, surmontée de l'inscription : BERGOMO; une autre ville à gauche, avec le nom : BRESA (voir reprod. p. 642).

Utilita (La) & Merito del S. Sacrificio de la Messa.

2568. — Stephano da Sabio, s. a.; 8°. — (Rome, Ca)

La Utilita z Merito che/hanno quelli chè dicono : o ver odeno il / sacratissimo Sacrificio de la Messa / con diuotione...

8 ff. n. ch., s. : *A.* — C. g. r. et n. — 255 ll. par page. — Au-dessous du titre : armes papales, sur fond criblé. Au verso : cérémonie de la S^{te} Communion; un prêtre à l'autel, tourné de face, tenant une hostie; quatre personnages agenouillés au premier plan; deux cierges sur l'autel, dont le fond est formé par un retable avec deux figures de saints, nimbés, et une figure du Christ de pitié au fronton; petite fenêtre cintrée, à vitraux lenticulaires, à chacun des angles supérieurs; bordure étroite de feuillage à droite et à gauche du bois. — R. *A*ᵢⱼ. Au commencement du texte, petite *Annonciation*.

V. *A*₈ : *Stampata in Uinegia per Stepha/no da Sabio : che sta a san Fan/tino sotto le colonne a la / Madonnetta.*

Vanto di Paladini.

2569. — Bernardino Vitali, s. l. & a.; 4°. — (Chantilly, C)

Vanto di Paladini.

4 ff. n. ch., s. : *A.* — C. rom.; titre g. — 2 col.; nombre de vers par col., variable. — Au-dessous du titre, bois précédemment reproduit pour le *Libro del Troiano*, 1518.

V. *A*₄ : *Finito il Padiglion di Carlo / Ɑ Stāpato per Bernar/din Venetian.*

Verini (Giov. Batt.), *Ardor d'amore*, s. a. (Vavassore).

Verbum caro.

2570. — S. l. a. & n. t.; 8°. — (Londres, FM)

Uerbum caro.

4 ff. n. ch. et n. s. — Petit poème en *terzine;* 25 vers par page. — Au-dessous du titre ; figure du *Christ de pitié*, en buste, issant d'un calice, avec le nimbe crucifère et la couronne d'épines, les bras pendants, les mains présentant leurs paumes trouées, la tête inclinée vers l'épaule droite; sur la droite, un tronc d'arbre avec des branches dénudées ; quelques plantes sur le terrain; au fond, à gauche, des montagnes.

Verini (Giov. Batt.), *El Vanto della Cortigiana*, juillet 1538 (p. du titre).

Verini (Giovanni Battista). — *Ardor d'amore.*

2571. — Giovanni Andrea Vavassore, s. a.; 8°. — (Wolfenbüttel, D)

Ardor damore nouamente / Composto per il morigerato giouane / Giouanbattista Verini Fioren/tino alla sua Diua Cleba...

56 ff. n. ch., dont le dernier est blanc, s. : *A-G*. — 8 ff. par cahier. — C. rom.; la première ligne du titre en c. g. — 31 vers par page. — Au-dessous du titre, bois à quatre compartiments (voir reprod. p. 642).

V. G₇ : ℂ *Stampata in Venetia per Gio/uanni Andrea Vauassore / detto Guadagnino.*

Verini (Giovanni Battista). — *Secreti e modi bellissimi.*

2572. — S. l. a. & n. t.; 4°. — (Paris, Libr. Morgand, 1891).

Secreti: e modi bellissimi nouamente inuestigati per Giouambatista Uerin Fiorētino : e professore de modo scribendi.

10 ff. n. ch., s. : *A*. — Au-dessous du titre, bois emprunté du Cicéron, *Epist. fam.*, 27 mai 1511, liv. III (reprod. I, 43). — Ce volume se compose d'un alphabet en grandes lettres d'un charmant style, se détachant sur un fond d'arabesques et de fleurs ombrées. L'alphabet est disposé sur le verso des ff.; les rectos sont occupés par des notices explicatives, dans le genre de celle-ci, qui se trouve en tête du premier f., au-dessus d'un cartouche laissé en blanc : « Si l'on veut voir se reproduire dans ce cartouche les vers ci-dessous, on n'a qu'à mouiller la page, et les caractères apparaissent aussitôt; on peut renouveler trois ou quatre fois l'expérience, en laissant sécher le papier. » Au-dessous du cartouche, se lit cette maxime grossièrement versifiée: *Assai sa chi sa : e molto piu sa : chi piu sa : & nulla sa : chi pensa ch'altri nō sa.* — R. du dernier f. en c. g. : *Questa Cifra dice Giouambattista;* au-dessous, un chiffre composé des capitales qui forment le nom : *Giouambattista.*

Verini (Giovanni Battista). — *El vanto della Cortigiana.*

2573. — S. l. a. & n. t.; 8°. — (Londres, FM)

❡ *El vanto el lamēto della 'Cortigiana : Nouamente ristampato & con | diligentia corretto. Con la Villanella.*

Vi.ɜ̄o di cento Heremiti, s. l. a. & n. t.

4 ff. n. ch., s. : *A.* — C. rom.; la première ligne du titre en c. g. — 30 vers par page. — Au-dessous du titre; bois au trait emprunté de l'édition des *Fables* d'Esope du 31 janvier 1491 *(De iuuene ɜ thayde. Fabula. li).*

2574. — Giovanni Andrea Vavassore, s. a.; 8°. — (Florence, L)

❡ *El vāto de la Cortigiana no|uamente ristampato... Et seguita el lamento | che la fa ne la sua morte...*

4 ff. n. ch., s. : *A.* — C. g. — 33 vers par page. — Au-dessous du titre, bois avec monogramme 🅹 : trois personnages donnant une aubade à une femme (reprod. pour le *Fioretto de cose noue nobilissime*, 14 oct. 1514; n° 1615).

V. A_4 : ❡ *Stampata in Uenetia per | Giouanni Andrea Ua|uassore detto Gua| dagnino.*

2575. — Zuan Maria Lirico, juillet 1538; 8°. — (Venise, M)

EL VANTO | DE LA CORTEGIA|NA FERRARESE, CON | el lamento per esser ueduta in la Caretta, & il lamento | de la morte, cō il suo | Purgatorio.| ✠.

8 (4, 4) ff. n. ch., s. : *A, B.* — C. rom. — 30 vers par page. — Au-dessous du titre, qui est encadré d'une bordure ornementale : la courtisane, dans une chambre, recevant une fleur que lui présente un serviteur (voir reprod. p. 643). — V. A_3. En tête

de la page, petite vignette : la courtisane assise sur une charrette basse que pousse par derrière un homme, marchant vers la gauche; elle est vêtue d'une chemise, qui laisse voir ses épaules, ses bras et ses jambes couverts de pustules ; elle tient de la main droite une petite branche d'arbre; quatre mouches volent vers elle, attirées par ses plaies. — V. *B*. Vignette : le cercueil de la courtisane. — V. *B*₂. En tête de la page : cinq figures humaines, nues, debout, dans une enceinte enflammée, qui représente le Purgatoire.

V. *B*₄ : marque, aux initiales $\overset{\cdot I \cdot}{L}\overset{\cdot M \cdot}{}$
Au-dessous : ❰ *In Venetia ad instantia di Zuan Maria | Lirico Venetiano del mese di Luio.| M D XXXVIII.*

Villanesche alla Napolitana, s. l. a. & n. t.

Viaʒo (El) di cento Heremiti.

2576. — S. l. a. & n. t.; 4°. — (Chantilly, C; Séville, C)

El Viaʒo di cento Heremiti che an/dorno Alla Sybilla.

6 ff. n. ch., dont le dernier est blanc, et s. : *A*. — C. g. — 2 col. à 43 vers. — Au-dessous du titre, bois à terrain noir, où sont représentées trois scènes différentes (voir reprod. p. 644). — V. *A*₅, au bas de la 2ᵐᵉ col. : ❰ *Finisse el Uiaʒo de cento Heremiti che | andorno ala Sibilla.*

Villanesche alla Napolitana.

2577. — S. l. a. & n. t.; 8°. — (Venise, M)

VILLANESCHE | ALLA NAPOLITANA ET | Villotte bellissime, con altre Can‹| ʒoni da cantare...

2 ff. n. ch. et n. s. — 24 vers par page. — Au-dessous du titre : trois personnages donnant une aubade à une femme; copie servile du bois employé dans le *Fior de cose nobilissime*, 14 oct. 1514 (n° 1615); le copiste a même imité le monogramme, qui ne diffère que par l'absence des deux points flanquant le balustre (voir reprod. p. 645).

Vinazexi (Carlo). — *Desperata.*

2578. — S. l. a. & n. t.; 4°. — (Chantilly, C)

Desperata Composta per Miser | Carlo Uinaʒexi : nouaméte | Stampata.

2 ff. n. ch. et n. s. — C. g. — 2 col. à 43 vers. — Au-dessous du titre, bois à terrain noir (reprod. précédemment pour le *Strambotti composti da diversi auttori*, s. l. a. & n. t., édition *a*; n° 2550). — V. du 2ᵐᵉ f., au bas de la 2ᵐᵉ col. : *FINIS*.

Vita de S. Angelo Carmelitano, martyre.

2579. — S. l. a. & r. t.; 4°. — (☆)

❡ *La vita de Sǟto Angelo Carmelitano marty-/re : Cō la ꝑphetia data a lui per el nostro signor | Iesu Christo : de tutto quello che e aduenuto e | aduegnira alla christianitade per infideli ꝛ | della setta ꝛ leʒe falsa luterina. Tratta del | Legendario delli Sancti a carte./ 226. e. 227.*

4 ff. n. ch., s. : *A*. — C. rom.; titre g. — 2 col. à 42 ll. — Au-dessous du titre, bois allégorique (reproduit pour le Lichtenberger (Joannes), *Pronosticatio*, 23 août 1511 ; voir II, p. 499). — V. A_4 : FINIS.

La victoriosa *Gata da Padua*, s. l. a. & n. t. (*a*).

Victoriosa (La) Gatta de Padua.

2580. — S. l. a. & n. t.; 4° (*a*). — (Munich, R)
La victoriosa Gata da Padua.

2 ff. n. ch. et n. s. — C. rom.; titre g. — 2 col. à 41 vers. — Au-dessous du titre, bois représentant le siège de Padoue (voir reprod. p. 646). — V. du 2ᵐᵉ f. : *FINIS*.

2581. — S. l. a. & n. t.; 4° (*b*). — (Milan, T)
La victoriosa Gata de Padua.

2 ff. n. ch. et n. s. — C. g. — 2 col. à 42 vers. — Au-dessous du titre, même bois que dans l'édition *a*.

2582. — Augustino Bindoni, 1549; 4°. — (☆)
La victoriosa Gatta da Padoua.

2 ff. n. ch. et n. s. — C. g. — 2 col.; nombre de vers par col., variable. — Au-dessous du titre, bois à terrain criblé, copie libre du bois de l'édition *a* (voir reprod. p. 647).
V. du 2ᵐᵉ f. : ❡ *In Venetia per Agustino Bindoni./ 1549*. Au bas de la page : soldats montant à l'assaut, vignette empruntée d'un autre ouvrage.

2583. — Francesco di Salo, s. a.; 4°. — (Milan, T)
LA VITTORIOSA | *GATTA DA PADOVA*.

2 ff. n. ch. et n. s. — C. rom. — 2 col. à 39 vers. — Au-dessous du titre, bois de style avancé (voir reprod. p. 647).

La vittoriosa Gatta da Padova, s. a. (Francesco di Salò).

La victoriosa Gatta da Padoua, 1549 (Bindoni).

Zappa (Simeone), *Regolette de canto fermo & de canto figurato*, s. a. (Bindoni).

V. du 2ᵐᵉ f. : ℭ *In Venetia, per Francesco de Tomaso | di Salo e compagni, in Freẓẓaria | al segno della Fede.*

Vocation (La) de tutti li Christiani alla cruciata.

2584. — Paulo Danza, s. l. & a.; 8°. — (Londres, BM)

LA VOCA/tion de tutti li Christiani | alla cruciata contra | Turchi | Con la Oratione da dir per la | Christianita | Stăpata nouamente.

2 ff. n. ch. et n. s. — C. rom.; titre g. — 27 vers par page. — Au-dessous du titre, vignette au trait, empruntée du *Trabisonda istoriata*, 5 juillet 1492 : une troupe de soldats à cheval et à pied, groupée à droite, en face d'une poterne d'enceinte fortifiée, par laquelle sort une autre troupe; à gauche, au premier plan, un arbalétrier, montant la garde.

V. du 2ᵉ f., au bas de la page : *Per Paulo Danẓa.*

ZAPPA (Simeone). — *Regolette de canto fermo et de canto figurato.*

2585. — Augustino Bindoni, s. a.; 4°. — (Séville, C)

☾ *REGOLETTE DE CANTO FERMO ET DE* / *CANTO FIGVRATO LATINE ET VOL/GARE VTILISSIME CON OGNI BRE/VITA NOVAMENTE COMPOSTE./ ET COMPILATE.*

20 ff. n. ch., s. : *A-E*. — 4 ff. par cahier. — C. rom. — 32 ll. par page. — Au-dessous du titre, grand écu aux armes parlantes de l'auteur : un aigle éployé, piété sur un perchoir (voir reprod. p. 648).

R. E_4 : ☾ *Ad laudem Dei & beate Virginis explicit facile / principium musicale editum a fratre Si/meone Zappa Aquilano Li/ciense ordinis Minog. / Cōuentalium./ Venetiis per Augustinum de Bendonis.* Le verso, blanc.

OUVRAGES POSTÉRIEURS A 1525

Après avoir fait entrer dans le cadre de notre étude la nomenclature qui prend fin avec ce volume, nous avons mis de côté bon nombre de notes éparses, prises au cours de nos longues recherches, sur des ouvrages publiés à Venise postérieurement à 1525 et jusque vers la fin du xvi^e siècle. Nous croyons rendre service aux amateurs et aux libraires en donnant ici ces notes telles quelles, à titre de simples indications, et sans chercher à établir des séries chronologiques qui, nécessairement, seraient très incomplètes.

CHERUBINO di Firenze (Frate). — ⊄ *Cōfessionario di frate Che/rubino di Firenze de lordi/ ne de predicatori* :.... In-8°. 28 ff. n. ch., s. : *A-D*, par 8, sauf $D = 4$. C. rom.; titre g.; 30 ll. par page. Page du titre : bordure ornementale et vignette au trait, *Pietà*. A la fin : ⊄ *Stampato in Venetia per Paulo Dāza. Neli anni del/ Signore. M.D.XXVI. Adi primo Marzo*. Au verso, *Résurrection*. — (Londres, BM)

CAVALLO (Marco). — *Rinaldo Furioso/ di messer Marco Ca/ uallo Anconitano./ Nouamente stampato./... M.D.XXVI*. In-8°. 95 ff. num. et 1 f. blanc, s. : *A-M*, par 8. C. g.; 2 col. à 5 octaves. Page du titre : encadrement ornemental; deux vignettes dans le texte. A la fin : *Stampato nella inclita citta di Uinegia* :... *ꝑ Frācesco/ Bindoni z Mapheo Pasini compagni* : *Nelli/ anni del signore. 1526. del mese di Mar/zo* :... — (Londres, BM)

DRAGONCINO (Giovanni Battista) da Fano, etc. — *Lugubri versi*. In-8°. 48 ff. n. ch., s. : *A-M*, par 4. C. ital.; 30 ll. par page. R. *A* : Représentation d'un tombeau, portant l'inscription : SERIVS/ AN CI/TIVS/ NIHIL EST, et, plus bas, un cartouche avec le nom : POLYXENAE entre deux écus d'armoiries. Au bas de la page, un distique latin. R. *H* : *In nobilissimæ, atq; pudicissimæ / Iuuenis dominæ Attendæ Cæsenatis / funere./ Oratio a facundissimo, celeberrimoq; Oratore / domino Iouita Rapicio / Vicetiæ / habi/ta*. V.M_3 : *Venetijs Per Mathæum / Vitalem Venetum / M.D.XXVI./ Mese April*. R. M_4 : même bois qu'au 1^{er} f. — (Venise, M)

ZUTPHANIA (Girardo). — *LIBRO DE / le ascensione spirituale* : *necessa/rio a qualunque vole far pro/fecto ne la vita religiosa*. In-8°. 4 ff. n. ch., 87 ff. num. et 1 f. blanc, s. : *A-Z*, par 4. C. rom.; titre g., sauf la première ligne; 28 ll. par page. Au-dessous du titre : *Crucifixion;* bordure ornementale autour de la page. V. A_4 : *Annonciation;* page également entourée d'une bordure. A la fin : ⊄ *Stampato in Venetia ad instantia de Comino de / Louere. Adi. XIII. Settembrio. M.D.XXVI./ Se vendono in Rialto dal Libraro*. — (✩)

PALMERIN / *de Oliua z sus grandes fe / chos. Nueuamente / emprimido*. In-f°. 127 ff. num. et 1 f. blanc, s. : *A-Q*, par 8. C. g.; 2 col. à 54 ll. P. du titre : encadrement ornemental et grand bois représentant le héros du roman. A la fin : *Emprimido en Uenetia por Gregorio de Gregorijs. a. xxiij./ del mes Nouiembre. M.D.XXVI*. — (✩)

PALMERIN.| ℂ Libro del famoso cauallero Pal-|merin de Oliua ꝫ de sus grādes | hechos nueuamẽte restam-|pado y corregido : cõ | su tabla de nue∘|uo añadida.| M D XXXIIII. In-8°. 10 f. prél. n. ch., s. : †; 407 ff. num. & 1 f. n. ch., s. : *a-ʒ, ꜩ, ꝑ, ꝗ, A-Z, AA, BB*, par 8. C. g.; titre r. & n.; 32 ll. par page. Bois au-dessous de la première ligne du titre. A la fin : ℂ *Emprimido en Uenecia pe Iuan pa|duan : y Uenturin de Rufinelli :| M D XXXIII.| Enel mes de Agosto.* V. du dernier f., marque du *Phénix*. — (Francfort, Libr. Baer, 1907)

FANTI (Sigismondo). — *TRIOMPHO DI FOR|TVNA DI SIGISMONDO | FANTI FERRARESE.* In-f°. 16 (6, 10) ff. prél. n. ch., s. : *AA, BB*. 132 ff. num. à partir du $4^{ème}$ jusqu'à l'avant-dernier qui est chiffré : CXXVIII; le dernier, n. ch. P. du titre : grand bois allégorique, signé du monogramme ·T·M· Dans le corps de l'ouvrage, grandes planches et très nombreuses vignettes. A la fin : *Impresso in la inclita Citta di Venegia per Agostin da Portese.| Nel anno dil virgineo parto. M.D.XXVI. Nel mese di | Genaro, ad instãtia di Iacomo Giunta Mercatāte Flo|rentino...* — (☆)

——— *TRIOMPHO DI FOR|TVNA DI SIGISMONDO| FANTI FERRARESE.* In-f°. 19 ff. n. ch., 128 ff. num. & 1 f. n. ch., s. : *AA, BB, A-Q*, par 8, sauf *AA*=6 ; *BB, P* et *Q*=10. C. ital. Même bois de titre et mêmes planches que dans l'édition de 1526. A la fin : *Impresso in la inclita Citta di Venegia per Agostin da Portese.| Nel anno dil virgineo parto. M.D.XXVII. Nel mese di| Genaro, ad instãtia di Iacomo Giunta Mercatāte Flo| rentino...* — (Londres, BM)

FOLENGO (Theophilo). — *ORLANDI | NO PER LIMERNO PI | TOCCO DA MANTOA | COMPOSTO.* In. 8°. 92 ff. num., s. : *A-M*, par 8, sauf *M*=4. C. ital.; 3 octaves & demie par page. Au-dessous du titre, fig. de Roland. Dans le texte, 9 vignettes, dont une avec le monogramme ·M· A la fin : *Stampato in Venegia per Giouanni | Antonio & fratelli da Sab | bio. M. D. XXVI.| Con gratia & priuilegio...* — (Paris, N)

——— *ORLANDI NO PER LIMERNO PI | TOCCO DA MANTOA | COMPOSTO.* Réimpression de l'édition 1526. A la fin : *Stampato in Vinegia per Melchiore Sessa | Anno Domini. M D XXX. | Del mese di Decembrio.* Au verso, marque du *Chat*. — (Londres, FM)

——— *ORLANDI | NO PER LIMERNO PI | TOCCO DA MANTOA | COMPOSTO.* Réimpression de l'édition 1526. A la fin : ℂ *Stampato in Vinegia per Merchio Sessa. | M. D. XXXIX.* Au-dessous, marque du *Chat*. — (Venise, M)

GUASCONI (Cornelio). — *DILVVIO SVCCESSO IN CESE | na del. 1525. adi. 10. de luglio, & Croniche della | detta citta di Cesena in ottaua rima. compo|ste per il Reuerendo Padre frate Cornelio | de li guasconi da Cesena...* In-4°. 8 (4, 4) ff. n. ch., dont le dernier est blanc, et s. : *A, B.* C. rom.; 2 col. à 5 octaves. Page du titre : vue de la ville de Cesena, et bordure à fond noir. A la fin : ℂ *Stampata in Vinegia per Nicolo di | Aristotile da Ferrara detto il Zop|pino nell' anno di nostra sa|lute. M D XXVI.* — (Florence, L)

COMEDIA NOBILIS∘|SIMA ET RIDICV∘|LOSA CHIA∘|MATA FLO∘|RIANA. Nouissimamente historiata, & emendata| con l'essemplare del pro∘|prio autore.| M. D. XXVI. In-12°. 34 ff. n. ch., dont le dernier est blanc, s. : *a-i*, par 4. C. ital. ; 28 vers par page. Sur la page du titre, le chrisme figuré par un ruban blanc déployé sur fond noir. Cinq bois de page, dont quatre se retrouvent dans l'édition de *La Calandra*, de la même année et des mêmes imprimeurs. R. i_2 : le registre; au-dessous : *Stampata in Vinegia par Giouãniantonio & fratel|li da Sabbio ad instanza de Nicolo & Dome∘| nigo fratelli dal Giesu, nel anno di no∘|stra salute. M. D. XXVI.* — (Florence, Libr. Frangini, 1909).

ANGELO da Piacenza. — *Dialogo vtile ꝫ necessario ad | ogni conditione de persone | cosi religiose come secula|re del tollerare & supportare le aduersita | & tribulatione del mõdo patiẽtemẽte. | Cõposto per el. R. P. Don Anʒolo | da Piasenʒa canonico regulare. | M.D. XXVII.* In-8°. 44 ff. n. ch., s. : *Aa-Ll*, par 4. C. rom.; 30 ll. par page. Au-dessous du titre, gr. s.b. : *Job tourmenté par les démons.* A la fin : *In Venetia... | Stampato ad instantia de Comino de Louere | libraro. M.D.XXVII. del mese de Marʒo.* — (☆)

JOACHIM (Abbas). — *Psalterium decem cordarum Abba/tis Ioachim...* In-4°. 56 ff. num. de 226 à 280 (le 1ᵉʳ étant n. ch.), suivis de 12 (8, 4) ff. n. ch., dont le dernier est blanc; s. : *FF-OO*, par 8. C. g.; 2 col. à 46 ll. P. du titre : encadrement ornemental. Plusieurs figures & diagrammes dans le texte. V. MM_8 : ℂ *Venetiis in ædibus Francisci Bindoni : & Maphei / Pasini sociorū. Anno domini. M.D. XXVII./ Die. XVIII. mensis Martii.* Suit la table. V. OO_3 : ... *Uenetijs in Cal/cographia Francisci Bindoni z Maphei Pasyni / sociorum impressum. Expensis vero heredum / q. D. Octauiani Scoti ciuis Modoetiē / sis : ac sociorum. Anno salutifere in/carnationis. M. D. xxvij. / Die vero. xvij. mensis / Aprilis.* — (Naples, G)

PIETRO da Lucha. — *Arte del ben pēsare e cōtem/plare la Passione del nostro Signor Iesu Christo / con vn singular Trattato dello imitar di / Christo di nouo corretta z historiata.* In-8°. 127 ff. num. et 1 f. n. ch., s. : *a-q*, par 8. C. g.; 2 col. à 34 ll. Bois au-dessous du titre : *Mise au tombeau.* Dans le texte, 14 vignettes. V. 120 : le Christ ressuscité entre Sᵗ André & Sᵗ Longinus, copie d'une grav. s. cuivre de Mantegna (voir Kristeller, *Andrea Mantegna*, p. 400). A la fin : *Stampata in Uinegia per Nicolo de / Aristotile de Ferrara detto el / Zoppino nel āno di nostra / salute. M. D. xxvij./ Del mese de Aprile.* — (Londres, BM)

——— *Arte del ben pēsare z cōtem/plare la passione del nostro Signor Giesu Christo / ...* In-8°. 128 ff. num., s.: *a-q*, par 8. C.; g. 2 col. à 34 ll. Réimpression de l'édition avril 1527. A la fin : *Stampata in Uenegia per Nicolo di / Aristotile detto Zoppino : nellan/no di nostra salute. M. D. / xxvij. Del mese de Set-/tēbre.* — (☆)

——— *Arte / del ben pensare / e contemplare / la Passione del nostro Si/gnore Iesu Christo... M. D. XXXV.* In-8°. 135 ff. num. et 1 f. blanc, s.: *A-R*, par 8. C. rom.; 2 col. à 30 ll. Page du titre : encadrement ornemental, avec monogramme ᴍʀ. Dans le texte, 16 vignettes. A la fin : *Stampata in Vinegia per Aluuise di / Torti. Nel Anno del nostro Si/gnore. M. D. XXXV./ Del mese de Zugno.* — (Munich, R)

VALERIO da Bologna. — *D. O. M. / MISTERIO DEL / la humana redentione, Com/posta per il Reueren. pa/tre Maestro Valerio / da Bologna, del or/dine delli Eremitani de .s./ Agostino in modo di rapresenta/tione in ottaua rima hi/storiata, ... M D XXVII ...* In-8°. 60 ff. n. ch., dont le dernier est blanc, s.: *a-h*, par 8, sauf *h*=4. C. ital.; 27 ll. par page. P. du titre : encadrement ornemental. Dans le texte, 23 vignettes, dont deux signées du monogramme ᴠ. R. g_5, bois de page : *Mise au tombeau.* A la fin : *... Stampata ꝑ me Nicolo / d'Aristotile da Ferrara ditto Zoppino. / M D XXVII. Nel mese d'Aprile.* — (Londres, FM)

THOMAS (Sᵗ) d'Aquin. — *Sancti Thome / De Aquino ordᵢ Predᵢ Expositio/nes in Mattheum : Esaiam : / Hieremiā z Trenos.* In-f°. 8 ff. prél. n. ch., s. : ✠. 217 ff. num. par erreur 219, et 1 f. blanc, s. : *a-q, z, ꝓ, ꝗ, aa, bb*, par 8, sauf *o, t, bb* = 6. C. g.; 2 col. à 65 ll. Bois sur la page du titre. A la fin : *... Uenetijs impressa / ... sumptibus heredū. q. d. Octauiani / Scoti Ciuis Modoetiensis ac socioꝗ. An/no salutifere īcarnationis Dñi nostri. 1527./ Die ꝓo. 28 mēsis Septembris.* — (Rome, A)

SIMONE da Cascina. — *Lordine de / La uera uita christiana inquel, / che deue far l'anima & lo cor-/po cōposto da frate Simone da / cascina Eremitano...* In-8°. 52 ff. n. ch., s. : *A-N*, par 4. C. rom.; titre r. et n., la première ligne en c.g.; 30 ll. par page. P. du titre : encadrement à figures au verso : *Crucifixion*, entourée d'une bordure à fond criblé. A la fin : *Impresso in Vinegia per Girolamo da Lec-/co a Di 24. di Decembre. 1527.* — (☆)

Lo dalfino / de Francia : Nouamente stampato. In-4°. 80 ff. n. ch., dont le dernier est blanc, s. : *A-K*, par 8. C. rom.; 2 col. à 4 octaves. P. du titre : bordure ornementale et grav. s. b. Dans le texte, onze vignettes. A la fin : ℂ *Stampato in Venetia per Bernardino de Viano de Lexona./ Ne li anni del Signore. M.D. XXVII. Adi. V. Zenaro.* — (Venise, M)

FELICIANO (Francesco) da Lazesio. — *Libro di Arithmetica z Geometria / speculatiua z praticale : Composto per maestro / Francesco feliciano da Laẓisio*

Ueronese / Intitulato Scala gramaldelli: / Nouamente stampato./ ... M. D. XXVI./... In-4°. 80 ff. n. ch., s.: *A-V*, par 4. C. rom.; titre g.; 41 ll. par page. Au-dessous du titre, figure de l'échelle *(scala)* et du crochet *(grimaldello)*, d'où le livre a pris son sous-titre. Dans les marges, figures géométriques, modèles d'opérations d'arithmétique. A la fin : *(Stampato nella inclita Citta di Vinegia, apresso / sancto Moyse nelle case nuoue Iustiniane: Per / Frācesco di Alessandro Bindoni, & Ma/pheo Pasini, compagni. Nelli anni / del signore. 1527. Del mese / di Zenaro...* — (Florence, N)

JUSTINIANO (B. Lorenzo). — *ORDO BENEDICTIONIS./ Siue consecrationis virginuȝ : / Secundum consuetudi/nem monialium san/cte Marie de cele/stib' : ordinis/ sancti Ber/nardi./ Per Reuerendum / Beatum Laurentiuȝ Iustinia/num Uenetiarum Patriarcaȝ. /* ✠ In-4°. 12 (4, 4, 4) ff. num., s.: *A-C.-* C.g. r. et n.; 2 col. à 38 ll. P. du titre: encadrement et vignette. A la fin: *Impressum Uenetijs cura : ɀ im/pensa Magistri Andree de / Rotta de Leuco librarij / apud Diuum Apolli/narem. Anno dn̄i./ M. ccccc. xxvij. / die. vij. Febr̄.* — (Londres, FM)

JOACHIM (Abbas). — *Expositio magni prophete Abba/tis Ioachim in Apocalipsim./ ...* In-4°. 32 (4, 8, 8, 8, 4) ff. prél. n. ch. s.: *A, aa-dd*; 224 ff. num. s.: *A-Z, AA-EE*, par 8. C. g. et rom.; titre r. et n.; 2 col. à 46 ll. P. du titre : encadrement ornemental, répété au r. 1. Au v. *A₄* (ff. prél.) : figure du dragon à sept têtes. Plusieurs diagrammes au début du volume. A la fin: ... *Ue / netijs in Edibus Francisci Bin/doni : ac Maphei Pasini / socij. Anno dn̄i. 1527./ Die vero septi/mo Februa/rij.* — (Séville, C)

CICERO (M. Tullius). — *De finibus bonorū / ɀ malorum. / MARCVS TVL/lius Cicero de finibus bonorum atqȝ malorum: post om/nes impressiones vbiqȝ locorum excussas: recens cum fide/lissimo exemplari manu scripto : adamussim recognitus : / ...* In-f°. 12 (6, 6) ff. prél. n. ch., s. : ✠, *A.* 71 ff. num. et 1 f. n. ch. s. : *a-m*, par 6. C. rom.; titre g. r. et n. sauf la 3ᵐᵉ ligne; 69 ll. par page. P. du titre : encadrement à figures. A la fin : ... *Impressi au/tem in alma Venetiarum ciuitate accuratissima diligentia / per Cæsarum Arriuabenum Venetum. Anno a natiuitate / domini nostri Iesu Christi millesimo qngentesimo ui/gesimo septimo, Die uero ultimo mensis.februarii./ ...* — (Séville, C)

AMMONIUS Alexandrinus. — *QUATV/OR / EVANGELIORVM / CONSONANTIA, / AB AMMONIO / ALEXANDRINO / CONGESTA, AC A VICTORE / CAPVANO / EPISCOPO / TRANSLATA.* In-8°. 8 ff. prél., ch. de 1 à 8. 259 pages num. de deux en deux, et une page blanche, s. : *a-ȝ, ꝯ, ꝑ, ȝ, A-G*, par 4, sauf *G* = 2 ff. C. ital.; 24 ll. par page. P. du titre : encadrement ornemental; au verso, grande in. o. P. avec figure de S¹ Luc. Au bas du r. du 8ᵐᵉ f. prél. : *Venetiis p Bernardinū de Vitalibus Venetū. / M. D. XXVII.* Au verso, bois représentant un écrivain assis à un pupitre. Au bas de la p. 259 : *FINIS.* — (Venise, M)

PHILIPPO (Publio) Mantovano. — *COMEDIA DI PVBLIO / PHILIPPO MANTO/VANO DETTA / FORMICO/NE. NVO/VAMENTE HISTO/RIATA./ M D XXVII.* In-8°. 24 ff. num., s. : *A-F*, par 4. C. ital.; 28 ll. par page. P. du titre : le chrisme sur fond noir. 5 bois de page, représentant diverses scènes de la pièce. A la fin : *Stampata in Vinegia a instantia di Nicolo/ & Domenego Fratelli dal Giesu. / M. D. XXVII.* — (Londres, FM)

—— *COMEDIA DI PVBLIO / PHILIPPO MANTO/VANO DETTA / FORMICO-/NE. NVO/VAMENTE HISTO-/RIATA./ M D XXVII.* In-16°. 24 ff. num., s. : *A-F*, par 4. C. ital.; titre en cap. rom.; 28 ll. par page. P. du titre : le chrisme, sur fond noir. 5 bois de page, représentant des scènes de la pièce. A la fin : *Stampata in Vinegia per Ioā. Antonio & / fratelli, ad instātia de Nicolo & Do/menigo Fratelli dal Iesu. / M. D. XXVII.* — (⋆)

—— *FORMICONE / COMEDIA DI PVBLIO / Philippo Mantouano, con somma / diligenȝa corretta, & nuo/uamente stampata. / M D XXX.* In-8°. 20 (8, 8, 4) ff. num. s. : *A-C*. C. ital.; 29 ll. par page. Au bas de la page du titre, vignette avec monogramme ✠ ꝯ, qui doit avoir été faite pour une *Vie d'Esope*. A la fin : *Stampata in Vinegia per Nicolo / d'Aristotile detto Zoppino. / M. D. XXX.* Au verso, marque du S¹ Nicolas. — (Londres, FM)

❦ *La presa z lamento di Roma z le gran crudel/tade fatte drento : Con el Credo che ha fatto li | Romani :* ... In-4°. 4 ff. n. ch., s. : A. C. rom.; titre g.; 2 col. à 5 octaves & demie. Au-dessous du titre, bois représentant un combat de cavalerie. A la fin : ❦ *Per Giouan Andrea de Vauassori | ditto Guadagnino.* — (Milan, T)

La presa z lamento di Roma z le gran crudel/tade fatte drēto : Con el Credo che ha fatto li | Romani : ... Réimpression de l'édition imprimée par Giov. And. Vavassore seul. A la fin : ❦ *Stāpata in Venetia p Giouanni Andrea | Vauassore detto Guadagnino & | Florio Fratello.* — (Milan, A)

BOCCACCIO (Giovanni). — *LA THESEI/DA DI MESSER GIOVANNI BOC/CAC-CIO* ... In-4°. 66 ff. n. ch., s. : *A-P, S*, par 4, sauf *P* = 6. C. ital.; 2 col. à 5 octaves. P. du titre, encadrement ornemental. A la fin : *Impressa in uinegia per me Girolamo pentio | da lecco a 7 di marzo. 1528.* — (Venise, M)

PORTOLANO. In-16°. 46 ff. n. ch., s. : *A-F*, par 8, sauf *F*, = 6 ff. C. rom.; 22 ll. par page. Au-dessous du titre, petite figure de cosmographie. 8 cartes géographiques, dont une hors texte. A la fin : *Stampata in Vinetia per Augusti/no di Bindoni. 1528. | Adi. 14. de Marzo.* — (Venise, M)

❦ *Opera noua chiamata Portu/lano : Comenzando da Uenetia | andando verso Leuante...* In-8. 45 ff. n. ch., s. : *A-L*, par 4. C. rom.; titre g.; 31 ll. par page. Au-dessous du titre, vue de ville maritime. A la fin : ❦ *Stampato in Vineggia per Paulo Danza.* — (Venise, M)

CHRYSOGONUS (Federicus). — *FEDERICI | Chrisogoni Nobilis Iadertini Ar/tium z Medicine doctoris Sub/tilissimi : ... de modo Colle/giādi : Pronosticandi : | z Curandi Febres : ... M D XXVIII.* In-f°. 27 ff. num. et 1 f. n. ch., s. : *A-G*, par 4. C. g.; 2 col. à 58 ll. P. du titre : encadrement à figures. A la fin : *Explicit Aureum Opus... Uenetijs impressum a Ioan. Anto./ de Sabbio z fratribus. Anno a partu Uir/gineo. M. D. xxviij. kal. Aprilis.* R. G_4 : figure formée de trois cercles superposés, mobiles autour de leur centre. — (Londres, BM)

BORDONE (Benedetto). — *LIBRO DI BENE/DETTO BORDONE | Nel qual si ragiona de tutte l'Isole del mon/do ... M. D. XXVIII.* In-f°. 10 (4, 2, 2, 2) ff. prél. n. ch., s. : *AA-DD* : 73 ff. num. et 1 f. blanc, s. : *A-P*, par 6, sauf *D, E, I, K, N, O* = 4, et *M* = 2. C. rom.; 44 ll. par page. P. du titre : encadrement ornemental. Nombreuses cartes géographiques, dont plusieurs sur double page; représentations de villes. A la fin : ❦ *Impresse in Vinegia per Nicolo d'Aristotile, detto Zoppino | nel mese di Giu/gno, del. M. D. XXVIII...* — (Londres, BM — ☆)

——— *ISOLARIO | DI BENEDETTO | BORDONE NEL QVAL SI | RAGIONA DI TVTTE LE ISOLE Del mondo, ... IN VENETIA.* In-f°. 10 (4, 2, 2, 2) ff. prél. n. ch., s. : *AA-DD*; 74 ff. num., s. : *A-N*, par 6, sauf *E* = 4; *F* = 2; *N* = 8. C. rom.; 44 ll. par page. P. du titre : encadrement ornemental. Nombreuses cartes géographiques, dont plusieurs sur double page; représentations de villes. A la fin : *Stampato in Venetia per Francesco di Leno.* — (Londres, BM; Venise, M)

Rogationes pijssime ad dñm | Iesum. Cui sit honorz Gloria. In-8°. 8 ff. n. ch., s. : *a*. C. rom.; titre g. r. Bois au r. *a* : *Immaculée Conception*. Au verso, médaillon de l'enfant Jésus, et, au-dessous, le chrisme, dans un autre médaillon à fond rouge. A la fin : *Rogationes supradicte : de lice/tia reurēdissimi Dñi dñi Hie/ronymi Quirino Venetiaz pa/triarche Impresse Venetiis per | Bernardinū Venetū de Vitali/bus ... M. D. xxviii. Die | xvii. Mensis Septēbris.* Bois au r. a_8 : *Ste Trinité*. — (Séville, C)

FREGOSO (Antonio). — *OPERA | NOVA DEL CAVA/lier fregoso Antonio | phileremo. | Lamento d'amore mendicante. | Dialogo de musica | ...* In-8°. 82 ff. num. & 2 ff. blancs, s. : *A-L*, par 8, sauf *L* = 4. C. ital.; 26 vers par page. P. du titre : encadrement à figures. A la fin : *STAMPATA IN VINEGIA | PER NICOLO ZOPPINO | DI ARISTOTILE DI | FERRARA NE L'AN/NO DI NOSTRA SA/LVTE MDXXVIII.* — (Paris, A; Venise, M; Vienne, I)

❧ *Barzelletta qual tratta dela/ Presa di Zenoua, & la presa de larmata,/ & del boscho & del castellazzo*. In-8°. 4 ff. n. ch., s. : *A*. C. rom.; la 1" ligne du titre en c. g. 30 vers par page. Au-dessous du titre, deux vignettes superposées : celle du haut, empruntée du *Trabisonda istoriata*, 5 juillet 1492; celle du bas, provenant du Boccaccio, *Decamerone*, 5 août 1510. V. A_4 : *FINIS*. Au-dessous, deux autres vignettes superposées : l'une représentant un camp devant une ville; l'autre, une troupe de cavaliers, précédés de soldats à pied.[1] — (Séville, C)

AUGUSTINUS Udinensis. — *Augusti Vatis odae*. In-4°. Au-dessous du titre : encadrement ornemental, enfermant un médaillon au trait à fond noir, qui semble être une copie de la médaille de ce poète, mort en 1529. A la fin : *Venetiis impēsis Marciantonii moreti xii. cal. Augusti M.D.XXIX*. — (Udine, C)

MORETO (Pellegrino). — ❧ *RIMARIO DE TVTTE | LE CADENTIE DI DAN|TE, ET PETRARCA,| RACCOLTE PER | PELLEGRINO | MORETO | MANTOVANO. | M D XXIX*. In-8°. 27 ff. num. et 1 f. n. ch., s. : *A-D*, par 8, sauf *D* = 4. C. ital.; titre r. et n.; 2 col. à 29 ll. Au-dessous du titre : portrait de Dante; au verso, autre figure de poète (Pétrarque), couronné de laurier. A la fin : *Stampato in Vinegia per Nicolo d'Ari/stotile detto Zoppino, del | mese di Nouembrio. | M D XXIX*. — (Venise, M)

DELGADO (Francesco). — ❧ *El modo de adoperare el legno de In/dia occidentale : Salutifero remedio/ a ogni piaga z mal incurabile*. In-4°. 8 (4, 4) ff. n. ch., s. : *A-B*. C. g.; 37 ll. par page. Bois au-dessous du titre et au r. B_3. A la fin : ❧ *Impressum Uenetijs sumptibus uene. psoi. Francisci Delica/ti Hyspani de opido Martos. Uicarij vallis loci de Cabe/çuela placentine dioč ... Die. x. Fe/bruarij. Anno Domini. M. D. XXIX*. — (Venise, M – ☆)

ESEMPLA/ rio di Lauori : che insegna/alle dōne il modo z ordine di lauora/re : cusire : z racāmare : z finalmēte far/ tutte qlle opere degne di memo-/ria : lequale po fare vna donna/ virtuosa con laco in mano. ... In-4°. 2 ff. de texte goth. et 26 ff. de modèles de broderies, gravés sur bois, s. : A_{ii}-A_{xiii}. P. du titre : encadrement à figures, dont la partie inférieure porte la signature : *fiorio Vauassore fecit*.[2] Les vignettes qui forment cet encadrement ont la plus grande analogie avec les bois de l'*Opera nova contemplativa*, s.a.; et de plus, les lettres gothiques de la signature sont identiques à celles des légendes du livre xylographique; d'où l'on peut inférer que la *Biblia pauperum* aurait été gravée par Florio Vavassore pour son frère Giovanni Andrea. Au f. A_{xiii} : *Orphée charmant les animaux*. A la fin : *Stampato in Uenegia per Giouanni Andrea Uauassore detto Guadagnino. ne li anni del nr̃o Signore. M.D.XXXII. Adi primo Agosto*. — (Londres, FM)[3]

TROMBA (Francesco) da Gualdo. — *Rinaldo Furioso*. In-8°. 90 ff. n. ch., s. : *A·L*, par 8, sauf *L* = 10. C. g.; 2 col. à 5 octaves et demie. Bois au-dessous du titre; vignettes dans le texte. A la fin : *Impresso in Venetia per Nicolo de Aristotile di Fer/rara detto Zoppino, ... Nel MDXXX./ Del mese de Aprile*. — (Londres, BM)

——— *Secondo Libro di Rinaldo Fu/rioso di Francesco Tromba da Gualdo | di Nucea. Nouamente stampato*. In-8°. 96 ff. n. ch. s. : *AA-MM*, par 8. C. g. 2 col. à

1. La pièce sur la prise de Gênes (1528) est suivie d'un autre poème dont le sujet est la douleur causée à l'Italie par le sac de Rome en 1527.

2. Cet encadrement a été copié librement pour un *Libretto nouellamēte coposto p maestro Domenico da Sera detto il Franciosino : ... Stampato in Leone Nel M.D. z XXXII. Del mese Aprile*. (A la fin) *Imprime a Lyon Lan de grace mil cinq cens trente z deux. Le xij iour du moys Dauril*. (❧ *Dominicus de celle fecit*. (Londres, FM). Il est évident, d'après les dates respectives des deux ouvrages, que cette copie a dû être exécutée d'après une édition vénitienne antérieure à 1531. Brunet (II, col. 1057) mentionne une édition imprimée par Zoppino en 1529, avec frontispice gravé sur bois; mais il ne dit pas, et il nous paraît peu probable que ce frontispice soit celui de Florio Vavassore.

3. Réimpression « *per Giouanni Andrea Vauassore detto Guadagnino et Florio fratello Nelli āni del nostro Signore MDXXXXIII Adi XIIII Marzo* » (Collection Seillière, vente 1890, n° 323). — Autre réimpression « *per Giouanni Andrea Vauassore detto Guadagnino Nelli anni del del nostro Signore M.DXXXVI. Adi. XVIII. Febraro*. » Dans cette dernière, le texte est en c. rom.

5 octaves. Bois au-dessous du titre. A la fin : ℭ *Finisse el Secondo Libro de Rinaldo Furioso... Stampato nella | inclita Citta di Vinegia : per Augustino di | Bendoni. Nelli anni del Signore. M. D.| XXXXII...* — (Londres, BM)

Diluuio di Roma che fu a di sette di | Ottobre Lanno del Mille cinquecento e trenta | col numero delle case roinate : delle robbe | perdute : animali morti : huomini e | donne affogate : ... In-4°. 4 ff. n. ch., s. : A. C. rom.; titre g. — 42 ll. par page. Bois au-dessous du titre, et au r. A_{ij}. A la fin : ℭ *Stampata in Vinegia ad instantia de Zoanmaria Lirico | Venetiano. De lanno del. M. D. XXX. adi. X. Decẽber.* Au-dessous, quatre vignettes, représentant des signes du Zodiaque. — (Londres, BM)

GUAZZO (Marco). — *SATIRA DI MAR|CO GVAZZO IN|TITVLATA | MIRACOLO | D'AMORE.|* ... *M D XXX.* In-8°. 38 ff. num. et 2 ff. n. ch., dont le dernier est blanc, s. : *A-E*, par 8. C. ital.; 29 vers par page. P. du titre : encadrement à figures. A la fin : *Stampati in Vinegia per Nicolo d'Ari|stotile detto Zoppino. M D XXX.* — (Londres, BM)

BOCCACCIO (Giovanni). — *VRBANO DI M. GIOAN BOCCACCIO | òpera bellitissima (sic) in questi nouelli gior|ni uenuta a luce,* ... *M D XXX.* In-8°. 44 ff. n. ch., s. : *A-F*, par 8, sauf F = 4. C. ital.; titre r. et n.; 25 ll. par page. P. du titre : portrait de Boccace. A la fin : *Stampato in Vinegia per Nicolo | d'Aristotile detto Zoppino. | M D XXX.* — (Londres, BM)

——— *VRBANO | DI M. GIOAN BOCCAC|cio, Opera bellitissima* (sic), ... *M. D. XXXXIII.* In-8°. 28 ff. n. ch. s. : *A-D*, par 8, sauf D = 4. C. ital.; 30 ll. par page. P. du titre : encadrement ornemental. A la fin : *Stampata in Vinegia per Bartholomio de Lodrone | detto l'Imperadore, e Francesco Venetiano. | M.D.XLIII.* — (Londres, FM)

ROSEO (Mambrino). — *Lo assedio z impresa de Firenze | Con tutte le cose successe :* ... In-8°. 48 ff. n. ch., s. : *A-F*, par 8. C. g.; titre r. et n.; 2 col. à 5 octaves. Bois au-dessous du titre. A la fin : *Stampato nella inclita citta di Uenegia: apresso santo Moyse ne|le case nuoue Iustiniane : per Francesco di Alessandro Bindo|ni z Mapheo Pasini compagni : Nelli anni del signore | 1531 : del mese di Marzo :* ... — (Florence, L; Milan, M)

BUCHIUS (Dominicus). — ℭ *Etymon elegantissimũ satisqz perutile : in septem psalmos penitentiales :* ... *Nuper compilatum per reuerendum | patrem fratrem Dominicum buchium catha|rensem :* ... In-4°. 42 ff. num. s, : *a-k*, par 4, sauf k = 6. C. g.; 2 col. à 46 ll. Au-dessous du titre, fig. de David, avec monogramme ɪᴀ. Au v. 39 : ℭ *Impressum Uenetijs in edibus Au|relij Pintij Ueneti. Anno domi|ni. 1531. die. 14. Iunij.* Bois au r. 42 : S^t Dominique et les illustrations de son ordre. — (Rome, Ca; Pérouse, C)

DRAGONCINO (Giovanni Battista) da Fano. — *Marphisa Bizarra | di Giouanbattista | Dragoncino | da Fano :* | ... In-4°. 60 ff. n. ch., s, : *a-p*, par 4. C. rom.; titre g.; 2 col. à 4 octaves. P. du titre : encadrement et bois au trait, avec monogramme ꟻ. A la fin : *Fine del primo Libro di Marphisa | Bizarra : di Gio. Ba. Dragõcino. | Stampato in Vinegia a di. XV. | di Settembre M. D. XXXI. per Bernardino di Viano | Vercellese.* — (Milan, T)

——— *Marphisa Bizarra di | Giouanbattista | Dragoncino da Fano :* ... In-4°. 60 ff. n. ch., s. : *A-P*, par 4. C. rom.; titre g.; 2 col. à 4 octaves. Au-dessous du titre, portrait de l'auteur. A la fin : *Fine del primo Libro di Marphisa | Bizarra : di Gio. Ba. Dragoncino. | Stampato in Vinegia a di. VII. | di Marzo. M. D. XXXII. | per Bernardino di Viano | Vercellese.* — (Venise, M)

——— *Marphisa Bizarra di Gio|uanbatista Dragonci*•*|no da Fano. | Con gratie z Priuilegij | come in essi.* In-4°. 54 ff. n. ch., s. : *A-N*, par 4, sauf N = 6. C. rom.; titre g.; 2 col. à 4 octaves et demie. Au-dessous du titre, bois de facture et peut-être d'origine florentine. A la fin : *Fine del primo Libro di Marphisa Bizar*•*|ra, di Gio. Ba.*

Dragōcino. Stam/pata nel. M. D. XXXII. adi / XIII. di Giugno. [1] — (Munich, Libr. L. Rosenthal, 1906)

LENIO (Antonino). — *ORONTE / GIGANTE DE LEXIMIO POE∗/TA ANTONINO LENIO / SALENTINO./ Continente le Battaglie del Re de Persia, & / del Re de Scythia fatte per Amor de la Fi/gliola del Re de Troia... M. D. XXXI.* In-4°. 100 ff. n. ch., dont le dernier est blanc, s. : *A-N*, par 8, sauf $N=4$. C ital.; 2 col. à 5 octaves. Vignette au-dessous du titre ; la page est entourée d'un encadrement à figures avec légendes ; la vignette qui ferme l'encadrement dans le bas est signée : mathwf. R. A_{ii} : bois oblong en tête du premier chant. A la fin : ... *Stampato in Lynclita Citta / di Vinegia. In casa de Aure∗/lio Pincio Veneto. ad instā/tia de Christophoro di/to Stampon libraro / e cōpagni. Ne li / āni del Signor / 1531. del me/se de Nouēbrio.* — (☆)

SANNAZARO (Giacomo). — *LE RIME DI / M. Giacobo Sannaʒaro / Nobile Napolitano con / la gionta, dal suo pro/prio originale ca/uata nuouamen/te, & con/-somma diligenʒa cor/retta & ristampata./ M D XXXI.* In-8°. 53 ff. num. et 3 ff. n. ch., s. : *A-G*, par 8. C.ital.; titre r. et n.; 28 vers par page. P. du titre : encadrement à figures avec monogramme G·B. A la fin : *Finisce le Rime di M. Giacobo Sannaʒaro / Nobile Napolitano, nuouamente stam/pate per Nicolo d'Aristotile det/to Zoppino. M D XXXI.* — (Communiqué par M. Lozzi, de Rome)

—— *LE RIME DI / M. Giacobo Sannaʒaro / Nobile Napolitano, ri/stampate di nuouo con / la gionta, del suo pro/prio originale ca/uata del / M DXXXII.* In-8°. Réimpression de l'édition 1531. A la fin : *Finisce le Rime di M. Giacobo Sannaʒaro... stampate con la gion/ta per Nicolo d'Aristotile detto Zop/pino, del mese di Agosto / M D XXXII.* — (Paris, A)

MANCIOLINO (Antonio). — *DI ANTONIO MAN/CIOLINO BOLOGNE / se opera noua, doue li sono tutti li docu/menti & vantaggi che si ponno ha/uere nel mestier de l'armi d'o/gni sorte nouamente cor/retta & stampata. / M D XXXI.* In-8°. 63 ff. num. et 1 f. n. ch., s. : *A-H*, par 8. C. ital.; 29 ll. par page. Vignette sur la page du titre ; sept autres bois dans le texte. A la fin : *Impresso in Vinegia per Nicolo d'A/ristotile detto Zoppino. / M D XXXI.* — (Berlin, E; Munich, R)

FEDELI (Gioseph). — *OPERA SPIRITVA/le in uersi, intitolata Fonte del/ Messia, nuouamēte composta/ per Gioseph Fedeli di Lu/ca detto Catonello./ M D XXXI.* In-8°. 8 ff. prél. n. ch., s. : *AA*; 143 ff. num. et 1 f. blanc, s. : *A-S*, par 8. C. rom.; titre r. et n.; 27 vers par page. P. du titre : encadrement à figures. 2 bois de page, dont un est répété trois fois; 17 vignettes dans le texte. A la fin : *In Venegia per Giouann'antonio & i fra/telli da Sabbio, ... ne l'anno/ del signore. M.D.XXXI.* — (Venise, M)

BOCCACCIO (Giovanni). — *AMOROSA VISIONE DI M. Giouan Boccaccio, nuouamente ritrouata, nellaquale si contengono cinque/ Triumphi, cioe. Triumpho di Sa/pientia, di Gloria, di Ricchezza,/ di Amore, e di Fortuna... M D XXXI.* In-8°. 120 ff. n.ch., s. : *A-P*, par 8. C. ital.; titre r. et n.; 24 vers par page. P. du titre : portrait de Boccace. A la fin : *In Vinegia per Nicolo d'Aristotile/ detto Zoppino. MDXXXI.* — (Londres, BM)

GUAZZO (Marco). — *ASTOLFO BORIOSO/DI MARCO GVAZZO TVTTO RIFOR/mato. Et per l'auttore nouamente aggiunto. con somma/ diligentia ristampato, Et historiato./ M.D.XXXII./ CON GRATIA ET PRIVILEGIO.* In-4°. 60 ff. n. ch. s. : *A-P*, par 4. C. rom.; titre r. et n.; 2 col. à 5 octaves. Au-dessous du titre, grand bois : Astolfo vainqueur du géant Malacalza. R. A_{ii}. En tête de la page, bois oblong : Charlemagne sur son trône, assisté de légistes et de guerriers. Dans le texte, petites vignettes. A la fin : *Stampato in Vinegia per Gulielmo da Fonta/neto di Monferra nel anno. M.D.XXXII./ a di quatro del mess de Aprile.* — (Paris, A)

1. Le caractère d'impression de ce volume, et surtout le gothique des cinq lignes du titre, est vénitien, et non florentin.

—— *ASTOLFO BORIOSO DI MESSER MAR-/ co Guaʒʒo All'Illustriss. Signor Guidobaldo Feltrio/ dalla Rouere Duca d'Vrbino &c./ M D.XXXIX./ CON GRATIA ET PRIVILEGIO*. In-4°. 1re partie : 62 ff., s. : *A-H*, par 8, sauf *H*=6. C. rom.; 2 col. à 5 octaves. P. du titre : Astolfo vainqueur du géant Malacalza. R. A_{ij} : en tête du texte, bois oblong représentant un combat de cavalerie. 12 vignettes dans le corps de l'ouvrage. A la fin : ℂ *Impresso in Venetia per Nicolo/ d'Aristotile Ferrarese detto/ il Zoppino. L'anno./ MD.XXXIX*. — 2me partie. *DI ASTOLFO/ BORIOSO LA SECONDA PAR/te di Marco Guaʒʒo, oue contiensi le horribile bat-/taglie della Frāʒa. & della Margiana ... M. D. XXXIII*. 59 ff. num. et 1 f. blanc, s. : *A-H*, par 8, sauf *H*=4. P.du titre : encadrement ornemental à fond noir. R. 2 : en tête du texte, bois oblong représentant un combat. 13 vignettes dans le corps de l'ouvrage. A la fin : ℂ *Finisce la seconda parte di Astolfo Borioso... stampato per Nicolo d'Aristotile detto/ Zoppino, del mese di Agosto. MDXXXIII*. — (☆)

—— *ASTOLFO BORIOSO, CHE SEGVE ALLA/ morte di Ruggiero, di tante, & cosi varie materie tessuto, ... che/ non e ad altro libro di simili materie inferiore./ ... IN VINEGIA PER PAVO /LO GHERARDO./ M.D.XLIX*. In-4°. 144 ff. num. s. : *A-S*, par 8. C. ital.; 2 col. à 5 octaves. Encadrement ornemental à la p. du titre. Dans le texte, vignettes de style avancé. A la fin : *In Vinegia per Comin da Trino di/ Monteferrato, L'anno./ M.D.XLIX*. — (☆)

FORTE (Angelo de). — *Opera nvova/ molto utile & piaceuole, oue/ si contiene quattro Dialo/gi, composti per l'eccel/lentissimo dottor delle Arte et medico lau/reato Messer An/gelo de Forte./ MDXXXII*. In-8°. 43 ff. num. et 1 f. blanc, s. : *A-L*, par 4. C. ital.; 29 ll. par page. P. du titre : encadrement à figures. Une petite vignette en tête de chaque dialogue. A la fin : *Stampata in Vinegia per Nicolo d'Aristotile/ detto Zoppino del mese di Agosto./ MDXXXII*. — (Communiqué par M. Torre, de Florence, 1898)

CONVIVIO DELLE/ BELLE DONNE/ Doue con li nuoui raccami & lauorieri con giusta misura cō passati & nō piu ueduti de im/mortalitate cō l'ingegno suo/ farsene degne si puole, ... In-4°. 24 ff. n. ch. en un seul cahier, s. : *A*. Titre r. et n. dans un encadrement à figures, dont la partie inférieure porte le monogramme ⚭. 39 modèles de dessins de broderies. R. A_{xi}, bois de page avec même monogramme : Orphée charmant les animaux. V. A_{xii}, autre bois de page à trois compartiments superposés : figures d'animaux divers. A la fin : *Finisce il convivio / delle belle Donne, nuouamente stam/pato in Vinegia per Nicolo/ d'Aristotile detto Zoppi/no, del mese d'Agosto./ M D XXXII*. — (Rome, An)

ERASME. — *La dichiaratione delli dieci Cōmādamē/ti : del Credo : del Paternostro : con vna breue An/notatione del viuere Christiano per Erasmo/ Roterodamo : ...* In-8°. C.g. Bois de page sur la p. du titre et au verso. Six vignettes dans le texte. A la fin : *Stampata in Vinegia per Nicolo di Aristotile detto Zoppino. Del mese di Settembre M D XXXII*. — (Munich, Libr. L. Rosenthal, 1895)

LEGNAME (Antonio). — *ASTOLFO INAMORATO DE ANTO/NIO LEGNAME PADOA/NO D'ARME ET DA/MORE : NOVAMEN/TE CON PRIVI/LEGI STAM/PATO./ M. D. XXXII*. In-4°. 46 ff. n. ch., s. : *A-L*, par 4, sauf L=6. C. rom.; 2 col. à 4 octaves. P. du titre, encadrement architectural, avec monogramme ⚭ A la fin : ℂ *Fine del Primo Libro d'Astolfo inamorato. Cōposto per Antonio dal Le/gname Padoano. In Vinegia stāpato p̄ Bernardino de Viano da Lesso/na Vercellese del. M. D. XXXII. Adi XVII. Ottobre*. — (Milan, M)

ROSETUS (Franciscus). — *Francisci Roseti Veronensis Mauris*. In-4°. 60 ff. num., s. : *a-p*, par 4. C. rom.; 29 vers par page. Vignette au trait au-dessous du titre. A la fin : *Ioannes Tacuinus de Tridino... Venetiis excudebat. M. D. XXXII*. — (Paris, Libr. Em. Paul, Huard et Guillemin, catal. 123; 1895)

MACARIUS (Mutius). — *MACARII / MVTII EQVITIS / CAMERTIS, DE / TRIVMPHO / CHRISTI, / LIBEL/LVS./ M D XXXII*. In-8°. 20 ff. n. ch., s. : *A-E*, par 4. C. rom.; 30 ll. par page. P. du titre : encadrement à figures; au verso : *Crucifixion*. Au v. D_{ij} : *Des-*

cente du S^t-Esprit. A la fin : *Venetiis per Nicolaū Zoppinū Ferrariensem. / Anno domini. M D XXXII.* — (Venise, M)

GUEVARA. — *LIBRO AVREO / DE MARCO / AVRELIO. EMPE/RADOR, ELO/QVENTISSIMO / ORADOR... 1532.* In-8°, 8 ff. prél. n. ch., s. : *A* ; 208 ff. num., s, : *B-Z, aa-dd*, par 8. C. g.; 32 ll. par page. P. du titre : encadrement ornemental. Vignettes dans le texte. A la fin : ℭ *E stampado enla ynclita ciudad de Uenecia hizo / lo estampar miser Iuan Batista Pedrezano merca/der de libros : ... año del Senor. 1532.* — (Venise, M)

BIZANTIO (Georgio). — *Rime amoro/se di geor/gio bi/zan/tio / catharense. / M D XXXII.* In-8°. 24 ff. n. ch., s. : *A-C*, par 8. C. ital.; 32 vers par page. P. du titre : encadrement ornemental. A la fin : *Stampata in Vinegia per Iacob dal Borgo./ M D. XXXII.* — (Venise, M)

ECKIUS (Ioannes). — *De pœnitentia & confessione secreta.* — Joannes Antonius & Fratres de Sabio, 8 mars 1533. In-8°. P. du titre : encadrement ornemental, avec le monogramme ⋈ dans un petit cartouche. — (Londres, BM)

―――― *De satisfactione et aliis pœnitentiæ annexis.* — Joannes Antonius & Fratres de Sabio, mars 1533. In-8°. P. du titre : même encadrement que dans l'ouvrage précédent. — (Londres, BM)

DION CASSIUS. — *DIONE / Historico delle Guerre & Fatti de Roma·/ni : Tradoto di Greco in lingua uulga·/re, per M. Nicolo Leoniceno... M D XXXIII.* In-4°. 6 ff. prél. n. ch., s. : ∗ ; 282 ff. num., s. : *A-Z, AA-MM*, par 8, sauf *MM*=10. C. rom.; 42 ll. par page. P. du titre : encadrement à figures; dans le montant de gauche, un petit cartouche porte les initiales ·D O· ; dans le montant de droite, symétriquement placées, les initiales : ·N· ·Z, qui sont celles de l'imprimeur; le bloc du bas porte sur un petit cartouche l'initiale ·G·, et, entre les jambes d'un cheval, l'initiale ·m·. Dans le corps de l'ouvrage, bois oblongs, dont plusieurs sont signés des monogrammes ⚭F, .m⋲ et .m⋫⋲ A la fin : *Impresso in Vinegia per Nicolo d'Aristotile di Ferrara / detto Zoppino, Nell' anno di nostra salute. / M D XXXIII. del mese di Marzo.* — (✩)

BRUNO (Giovanni). — *RIME / NVOVE AMO/rose di M. Giouanni / Bruno Patritio / Riminese. M. D. XXXIII.* In-8°. 1" f. non compris dans la pagination, 63 ff. num. et 4 ff. n. ch., s. : *A-I*, par 8, sauf *I*=4. C. ital.; 29 vers par page. P. du titre : encadrement à figures avec monogramme G·B. A la fin : *STAMPATA IN VENETIA / PER MAESTRO BERNAR/DINO VITALE, AD IN/STANTIA DI M. / IACOB DA / BORGOFRANCHO / DEL MESE DI / MARZO. / M. D. XXXIII.* — (Londres, BM)

BONAVENTURE (S'). — *Libellus aureus.* Joannes Antonius & fratres de Sabio, juillet 1533. In-8°. Page du titre : encadrement ornemental avec monogramme ⋈ dans un petit cartouche. — (Londres, BM)

FOLENGO (Theophilo). — *La hvmanita / del figlivolo / di dio / In ottaua rima, / per Theophilo Folengo / Mantoano.* In-4°. 4 ff. prél. n. ch., s.: ⚜; 191 ff. num. et 1 f. n. ch., s. : *a-z, &*, par 8. C. rom.; 3 octaves par page. P. du titre : encadrement à figures. Au v. ⚜$_4$: *Nativité de Jésus.* Au v. *&$_7$* : *Christ de pitié.* A la fin : *In Venegia nella Officina di Aurelio / Pincio Venetiano, / A' di. xiiii. / di Agosto. M D XXXIII.* — (Venise, M)

BENEDICTUS (Alexander) Veronensis. — *HABES LECTOR STVDIOSE HOC VOLVMINE / ALEXANDRI / Benedicti veronensis physici præstantissimi, singu/lis corporum morbis a capite ad pedes, gene/ratim membratimq; remedia, ... VENETIIS IN OFFICINA LVCAE ANTO/NII IVNTAE MENSE AVGVSTO. / ANNO. M. D. XXXIII.* In-f°. 527 pp. num. et 1 p. blanche, s. : *a-z, A-K*, par 8 ff. C. rom.; 58 ll. par page. P. du titre : encadrement à figures. Jolies in. o. A la fin : ℭ *Venetijs in ædibus Luceantonij Iuntæ Floren/tini. Anno M. ccccxxxiij. / Mense Iunio.* — (Rome, Ca)

VASCO de Lobeira. — *Amadis de Gaula. / Los quatro libros de / Amadis*

d' gaula nue/uamente impressos / z hystoriados. / 1533. In-f°. 6 ff. prél., n. ch., s.: *A*; 350 ff. num., s.: *a-z*, *aa-xx*, par 8, sauf *m*=4, xx=10. C. rom.; 44 ll. par page. P. du titre : *Amadis de Gaula*, grand bois qui est répété aux livres II, III et IV. Dans le texte, 135 vignettes, d'origine espagnole, comme la grande gravure. A la fin : ℭ *Acaban se aqui los quatro libros del efforçado & muy uirtuoso cauallero Amadis / de Gaula... El qual fue impresso enla muy / inclita y singular ciudad de Venecia. por Maestro Juan / Antonio de sabia impressor de libros. alas espesas / de M. juã Batista pedrazano e cõpaño. Merca/dãte de libros esta al pie del puête de Rial/to & tiene por enseña una torre. Acabo/se en el año del nacimiento de nºo / saluador jesu xpo. de. M. D. XXXIII. / A dias vij del mes de / Setiembre. / ... Fue Reuisto ... por el / Vicario del ualle de cabeçuela Frãcisco Delicado. Natural dela peña de Martos.* — (Londres, BM — ✩).

FRANCO (Pietro Maria). — *AGRIPPINA*. In-4°. 78 ff. n. ch., s.: *A-T*, par 4, sauf *T*=6. C. ital.; 2 col. à 4 octaves. Bois au-dessous du titre. A la fin : *Stampato in Venetia per Aurelio Pincio Venetiano. / Nell' anno del Signore. M D XXXIII. / Nel mese di Decembre.* — (Venise, M)

PAUL (S¹). — *EPISTOLAE / Diui Pauli Aposloli cum tri/plici editione ad uerita/tem græcam.* In-8°. 284 ff. n. ch., s. : ***, *a-z*, *aa-ll*, par 8, sauf ***=12. C. grecs et rom.; 2 col. à 35 ll. Au-dessous du titre : figure de S¹ Paul. A la fin : *Venetiis apud Io.Antonium & Fratres / de Sabio sumptu Ioannis Antonii / Garuphæ ciuis Veneti anno / M D XXXIII. / Mense Ianuario.* — (Vienne, I)

ℭ *QVESTION DE AMOR : DE / dos enamorados : Al vno era muerta su amiga : El / otro sirue sin esperança de galardon. Disputan / qual delos dos sufre mayor pena...* ℭ *La mayor parte de la obra es hystoria / verdadera. 1533.* In-8°. 126 ff. num. et 2 ff. n. ch., s. : *A-Q*, par 8. C. rom.; titre r. et n.; 28 ll. par page. Bois en tête de la page du titre; vignettes dans le texte. A la fin : ℭ *Estampada enla ynclita ciudad de venecia / hizo lo estampar miser Iuan Batista Pedre/zano mercader de libros : ... acabo año del / senor. 1533.* — (Londres, BM)

PIETRO Aretino. — *LA PASSIONE DI GIESV / CON DVE CANZONI, / VNA ALLA VERGINE, ET L'ALTRA / AL CHRISTIANISSIMO*. In-4°. 42 ff. n. ch., s, : *A-K*, par 4, sauf *A*=6. C. ital.; 28 ll. par page. Au v. A_2 : portrait de l'Arétin. A la fin : *Per Testimonio della bontà, & Della Cortesia / del Diuino Aretino, Francesco Marco/lini da Forli ha fatto Imprimere / Queste cose in Vinegia / da Giouann' anto/nio de Nicolini / da Sabio. / M D XXXIII. / del mese di Giugno.* — (Vienne, I)

—— *LA PASSIONE DI GIESV / CON DVE CANZONI, VNA / ALLA VERGINE, ET L'AL/TRA AL CHRISTIA/NISSIMO*. In-8°. 48 ff. n. ch. s. : *A-F*, par 8. C. ital.; 30 ll. par page. — Au-dessous du titre : portrait de l'édition juin 1534. A la fin : *Impressa nell' Anni del Signore, /M. D. XXXIX.* — (Florence, L)

—— *PASSIONE DI GIESV COMPO/STA PER M. PIETRO ARETINO. / RISTAMPATA NVOVAMENTE PER / FRANCESCO MARCOLINI / M D XXXVIIII*. In-8°. 35 ff. num. et 1 f. n. ch., s. : *A-E*, par 8, sauf *E*=4. C. ital.; 29 ll. par page. Au-dessous du titre : portrait de l'Arétin. A la fin : *In venetia per Francesco Marcolini ne gli anni del Si/gnore. M. D. XXXX. Il mese di Aprile.* — (Rome, Ca)

LIBURNIO (Nicolo). — *LA SPADA DI DANTE / Alighieri Poeta per Messer Nicolo / Liburnio ...* In-8°. 24 ff. n. ch., s. : *A-F*, par 4. C. ital.; 27 vers par page. Au bas de la page du titre, vignette : *S¹ Georges combattant le dragon*, portant la signature : ⚹ℐⱺ, et qui a dû servir de marque. A la fin : *Stampata in Vinegia per Giouann' Antonio / di Nicolini da Sabio. Nell' anno di no/stra Salute. M D XXXIIII. / Del mese di Nouembre.* — (Pérouse, C)

CANTIUNCULA (Claudius). — *TOPICA / Claudij Cantiunculæ Juris/-consulti. In Basiliensi / Academia Legum / Professoris. / Ex inclyta Basilea*. In-4°. 60 ff. n. ch., s. : *A-P*, par 4. C. rom.; titre g., sauf la 1º ligne.; 42 ll. par page. P. du titre : encadrement et vignette. A la fin : *Venetiis per Guilielmum de Fontaneto /*

Montisferrati. Anno Domini, / M. D. XXXIIII. Die. xxiiii. / Decembris. — (Rome, Ca)

MARTIRE (Pietro). — *SVMMARIO DE LA GENERALE / HISTORIA DE L'INDIE OCCI/DENTALI CAVATO DA LI/BRI SCRITTI DAL SI/GNOR DON PIETRO / MARTYRE DEL CONSI/GLIO DELLE INDIE / ... ET DA MOLTE / ALTRE PAR/TICVLA/RI RELA/TIONI.* In-4°. Ouvrage divisé en trois livres. C. rom.; 39 ll. par page. 1ᵉʳ livre : 79 ff. num. et 1 f. blanc, s. : *A-V*, par 4. Pas de gravures. — 2ᵐᵉ livre : 64 ff. num. et 2 ff. n. ch., s. : *A-Q*, par 4, sauf *Q* = 6. Aux pages v. 48, r. 49, et v. 52, bois représentant des types de naturels des Antilles, et des palmiers géants. Au r. Q_6 : *Stampato in Vinegia, nel mese di Decembre, Del. 1534...* — 3ᵐᵉ livre : 16 ff. n. ch., s. : *A-D*, par 4. Pas de gravures. A la fin : ℂ *In Vinegia Del mese d'Ottobre. / M D XXXIIII.* Deux cartes ont été jointes à l'ouvrage[1]. — (Londres, BM)

DOLCE (Ludovico). — *Primaleon. / Los tres libros del / muy efforçado cauallero Prima/leon et Polendos su herma/no hijos del Emperador / palmerin de Oliua.* In-f°. 8 ff. prélim., n. ch., s. : ⚓; 264 ff. num. par erreur CCLXII, 1 f. n. ch., et 1 f. blanc, s. : *A-Z, AA-KK*, par 8, sauf *Z* = 10. C. rom.; titre g. r.; 44 ll. par page. Grand bois sur la page du titre. Au r. *M.* en tête du second livre, autre grand bois, qui est répété au r. *Z*, en tête du troisième livre. 128 vignettes dans le texte. Illustration de même style que celle de *l'Amadis de Gaula*, 7 sept. 1533, du même imprimeur. A la fin : ℂ *Acabase de imprimir en la inclita ciudad del Senado Veneciano. oy primero dia de / Hebrero del presente Año de mil y quinientos & trenta quatro del nacimiento del / nuestro Redemptor. y fue Impreso por M. Antonio de Nicolini de Sabio Alas / espesas de M. Žuan Batista Pedreçan Mercader de Libros que esta alpie del puente de / Rialto & tiene por enseña la Tore.* — (Milan, A; Florence, L — ✩).

GIOVANNI di Fiori. — *HISTORIA DI ISA / BELLA ET AVRELIO, / Composta da Giouanni di Fiori / in Castigliano, tradotta in lin/gua volgare Italica, p M./ Lelio Aletiphilo; ... M. D. XXXIIII.* In-8°. 40 ff. n. ch., s. : *A-E*, par 8. C. ital.; 29 ll. par page. P. du titre : encadrement ornemental. A la fin : *Stampata in Vinegia per Francesco Bindoni, & / Mapheo Pasini compagni. Nelli anni del si/gnore. M. D. XXXIIII. Adi. 20. / Del mese di Febraro.* — (Londres, FM)

Adunatio materiarum contentarum in diversis locis epistolarum sancti Pauli apostoli. Per Ioannem Patauinum & Venturinum de Ruffinellis, 1534. In-8°. P. du titre : encadrement ornemental avec monogramme ⚓ dans un petit cartouche. — (Rome, Ca)

POMERAN (Troilo). — *TRIOMPHI / DE TROILO POMERAN DA /Cittade/la composti sopra li Terrocchi in Laude / delle famose Gentil donne di Vinegia.* In-4°. 12 ff. n. ch., s. : *A-C*, par 4. C. ital.; 3 octaves par page. Grands bois au-dessous du titre et au r. *B.* A la fin : *Stampata in Vinegia per Žuan' Antonio di Ni/colini da Sabio. Nel M D XXXIIII.* — (Venise, M)

VIO (Thomas de). — *Tractatus adversus Lutheranos.* S. n. t., 1534. In-8°. P. du titre : encadrement ornemental, avec monogramme ⚓ dans un petit cartouche. — (Londres, BM)

XEREZ (Francesco de). — *Libro Pri/mo de la conquista / del Peru et prouincia del Cuzco / de le Indie occidentali.* In-4°. 62 ff. n. ch. C. rom. P. du titre : les armes de l'Empire, avec la devise de Charles-Quint : *Plus ultra.* A la fin : *Stampato in Vinegia, per Maestro Stephano da Sabio del M. D. XXXV. Nel mese di Marzo.* — (Paris, Libr. Em. Paul, Huard et Guillemin, vente publ. des 4 et 5 avril 1895.)

CELEBRINO (Eustachio). — *Nouella de vno/ Prete ilqual per voler/ far le corne a vn con/tadino se ritro/uo f la merda/ lui e il chie/rico./ Cosa piaceuole da*

[1]. Le premier livre est un extrait des *Décades* de Pietro Martire d'Anghiera; le second est une traduction d'une partie de l'*Histoire naturelle* d'Oviedo; le troisième contient la relation de la conquête du Pérou, faite par un gentilhomme espagnol compagnon de Pizarre.

ridere/ composta per Eusta/chio Celebrino da/ Udene. In-8°. 20 ff. n. ch., s. : *A-E*, par 4. C. rom.; titre g. 4 octaves et demie par page. P. du titre : encadrement architectural. Dans le texte, 6 petites vignettes empruntées de l'*Opera nova de un villano nomato Grillo*, imprimé par les mêmes associés en sept. 1528. A la fin : *Œ Stampata in Venetia per Francesco di/ Alessandro Bindoni τ Mapheo Pasi/ni compagni. 1535. Del/ mese di Aprile.* — (Munich, R)

ARIOSTO (Lodovico). — *LA LENA./ COMEDIA DI MESSER LODOVICO/ ARIOSTO. NOVAMENTE IM/ PRESSA...* In-8°. 36 ff. n. ch., s. : *A-E*, par 8, sauf *E*=4. C. ital. 29 vers par page. P. du titre: portrait de l'Arioste. A la fin : *In Vinegia appresso Francesco Bindone e Ma/pheo Pasini. M D XXXV./ Il Mese di Maggio.* Au verso du dernier f., emblème de l'Arioste : la main armée de ciseaux coupant la langue à deux serpents enlacés ; sans devise. — (Vienne, I)

—— *LA LENA. CO/MEDIA DI MESSER/ LODOVICO ARIOSTO./ M.D.XXXV.* In-8°. 32 ff. n. ch., s. : *A-D*, par 8. C. ital. 30 ll. par page. P. du titre : portrait. A la fin : *Stampata in Vinegia per Maestro/ Bernardino Vinitiano/ De Vitali.* — (Florence, L)

—— *LA LENA. CO/MEDIA DI MESSER/ LODOVICO ARIOSTO./ M.D.XXXV.* In-8°. 32 ff. n. ch., s. : *A-D*, par 8. C. ital. 29 vers par page. P. du titre : portrait. A la fin : *In Vinegia Per Nicolo d'Ari/stotile detto Zoppino./ M.D.XXXV.* — (Milan, M)

—— *LA LENA. CO/MEDIA DI MESSER/ LODOVICO ARIOSTO./ M D XXXVII.* In-8°. Réimpression de l'édition 1535, du même imprimeur. A la fin : *In Vinegia Per Nicolo d'Ari/stotile detto Zoppino./ M D XXXVII.* — (Londres, BM)

—— *LA LENA CO/MEDIA DI MESSER/ LODOVICO ARIOSTO./ MDXXXVIII.* In-8°. 32 ff. n. ch., s. : *A-D*, par 8. C. ital. 30 vers par page. P. du titre : portrait. A la fin : *In Vinegia Per Francesco Bindoni/ & Mapheo Pasini Socij./ M D XXXVIII.* — (Londres, BM)

—— *LA LENA/ COMEDIA DI MESSER/ LODOVICO ARIO/STO.* In-8°. 32 ff. n. ch. s. : *A-D*, par 8. C. ital. 29 ll. par page. P. du titre : portrait. — (Florence, L)

—— *IL NEGROMANTE./ COMEDIA DI MES/SER LODOVICO/ ARIOSTO.* In-8°. 40 ff. n. ch., s. : *A-E*, par 8. C. ital. 29 vers par page. P. du titre : portrait. A la fin : *In Vinegia appresso Francesco Bindone e / Mapheo Pasini, il Mese di Maʒo/ M.D.XXXV.* Au verso du dernier f., emblème de l'Arioste : la main armée de ciseaux, coupant la langue à deux serpents enlacés; sans devise. — (Londres, BM)

—— *IL NEGROMANTE/ COMEDIA DI MES/SER LODOVICO/ ARIOSTO / M D XXXV.* In-8°. 36 ff. n. ch., s. : *A-E*, par 8, sauf *E*=4. C. ital. 30 ll. par page. P. du titre : portrait. A la fin : *In Vinegia per Nicolo d'Ari/stotile detto Zoppino./ M.D.XXXV.* — (Florence, L)

—— *IL NEGROMANTE/ COMEDIA DI MES/SER LODOVICO/ ARIOSTO M D XXXV.* In-8°. 36 ff. n. ch., s. : *A-E*. 8 ff. par cahier, sauf *E*=4. C. ital. 30 vers par page. P. du titre : portrait. A la fin : *Stampata in Vinegia per Maestro/ Bernardino Venitiano/ Di Vidali.* — (Venise, M)

—— *IL NEGROMANTE./ COMEDIA DI MES/SER LODOVICO/ ARIOSTO./ M.D.XXXVIII.* In-8°. Réimpression de l'édition 1535, du même imprimeur. A la fin : *Stampata in Vinegia per Maestro/ Bernardino Venitiano/ Di Vidali.* — (Florence, L)

—— *IL NEGROMANTE. / COMEDIA DI MES/SER LODOVICO / ARIOSTO. / M D XXXVIII.* In-8°. 36 ff. n. ch., dont le dernier est blanc, s. : *A-E*, par 8, sauf *E*=4. C. ital. 30 vers par page. P. du titre : portrait. A la fin : *In Vinegia per Nicolo d'Ari/stotile detto Zoppino. / M. D. XXXVIII.* — (Londres, BM)

—— *IL NEGROMANTE / COMEDIA DI MES/SER LODOVICO / ARIOSTO.* In-8°. 40 ff. n. ch., s. : *A-E*, par 8. C. ital. 29 vers par page. P. du titre : portrait. A la fin : *Stampato in Vinegia per Agustino di Bendoni, / Nelli Anni del Signore. M. D. XXXXII.* — (Vienne, I)

───── *IL NEGROMANTE | COMEDIA DI MES|SER LODOVICO | ARIOSTO.* In-8°. 40 ff. n. ch., s. : *A-E*, par 8. C. ital. 29 vers par page. P. du titre : portrait. — (Londres, BM)

PIETRO Aretino. — *I TRE LIBRI DELLA HVMANITA | DI CHRISTO | DI M. PIETRO ARETINO. ... M D XXXV.* In-4°. 130 ff. n. ch., s. : *A-Z, AA-GG*, par 4. C. ital. 29 ll. par page. P. du titre : portrait de l'Arétin. A la fin : *Per testimonio della bonta et della cortesia del diuino Aretino | Francesco Marcolini da Forli ha fatto imprimer el pre|sente uolume. In Vinegia per Giouan' Antonio di | Nicolini da Sabio del mese di Maggio. | M D XXXV.* — (Venise, M)

───── *I QVATTRO LIBRI DE | HVMANITA DI CHRISTO. | DI M. PIETRO ARETINO. | NOVAMENTE STAMPATA. ... MDXXXVIII.* In-8°. 119 ff. num. & 1 f. blanc, s, : *A-P*, par 8. C. ital. 29 ll. par page. P. du titre : portrait. A la fin : *Impresso in Venetia per Francesco Marco|lini da Forli il mese di Agosto nel | M D XXXVIII.* — (Milan, M)

───── *I QVATTRO LIBRI DE | LA HVMANITA DI CHRISTO, | DI M. PIETO ARETINO, | NOVAMENTE STAMPATA. | M D X L.* In-8° 104 ff. num. s. : *A-N*, par 8. C. ital. 30 ll. par page. P. du titre : portrait. — (Milan, M)

───── *I QVATTRO LIBRI | DE LA HVMANITA DI CHRISTO | DI M. PIETRO ARETINO. | NVOVAMENTE STAMPATA.* In-8°. 120 ff. num. s. : *A-P*, par 8. C. ital. 30 ll. par page. P. du titre : portrait. — (Munich, R)

───── *I TRE LIBRI DELLA HVMA|NITA DI CHRISTO | DI M. PIETRO ARETINO.* In-8°. 120 ff. n. ch., s. : *A-P*, par 8. C. ital. 27 ll. par page. Au-dessous du titre : portrait. — (Londres, FM)

Nouella nouamente ritroua|ta d'uno Innamoramento : Il qual suc|cesse in Verona nel tempo del | Signor Bartholomeo de | la Scala : Hystoria Iocondissima. In-4°. 32 ff. n. ch., s. : *A-D*, par 8. C. rom.; titre r. et n., la 1" ligne en c. g. 22 ll. par page. P. du titre, bois au titre (reprod. pour le *Non expetto giamai*, s. l. a. & n. t.) A la fin : ❡ *Qui Finisse lo infelice Innamoramen|to di Romeo Mōtecchi & di Giu|let|ta Capelleiti. Stampato in Ve|netia per Benedetto de | Bendoni. adi, x. | Giugno. M D XXXV.* — (Chantilly, C)

CORTESE (Giovanni Battista). — *IL SELVAGGIO | DI M. GIOVAMBATTISTA | CORTESE DA BAGNACAVALLO, | IN CVI SI TRATTANO | INNAMORAMENTI, BATTAGLIE, | ET ALTRE COSE BELLISSIME, | ... IN VINEGIA M D XXXV. | ...* In-4°. 128 ff. n. ch., s. : *A-Q*, par 8. C. ital. 2 col. à 4 octaves. Au r. du dernier f. : *IN VINEGIA PER GIOVAN ANTONIO DI NICOLINI | DA SABBIO NEL ANNO DI NOSTRA SALVTE. | M D XXXV. DEL MESE DI ZVGNO.* Au verso, bois oblong : vue de la Piazzetta, du palais ducal, de la basilique St-Marc, etc. — (Londres, BM)

BAIARDO (Andrea). — *Il Philogine. | Libro d'arme z d'amore inti|tolato Philogine del ma|gnifico caualiero messer | Andrea Baiardo par|meggiano : nel qua|le si tratta di Hadriano z di Narcisa : ... M D XXXV.* In-8°. 96 ff. n. ch., s. : *A-M*, par 8. C. g. 2 col. à 5 octaves. P. du titre : encadrement à figures. Au v. *I₆*, au bas de la 2ᵐᵉ col. : un rébus. A la fin : *Stampato in Vinegia per Francesco Bindoni | & Mapheo Pasini compagni, il mese di | Giugno. M D XXXV.* — (Londres, BM) — Réimpression par les mêmes associés, en 1547. — (ibid.)

LODOVICI (Francesco di). — *TRIOMPHI DI CARLO DI MESSER | FRANCESCO D'I LODOVICI VINITIANO.* In-4°. 4 ff. prél. n. ch., s. : ✠ ; 215 ff. num. et 1 f. blanc, s. : *A-Z, AA-DD*, par 8. C. ital. 2 col. à 36 vers. P. du titre, grand bois : l'auteur présentant son ouvrage au doge Andrea Gritti. A la fin : *... Stampato in Vinegia per | Mapheo Pasini & Francesco Bindoni cōpagni al segno dell' angiolo Raphaello ap|presso san Moise l'anno della nostra salute M D XXXV. del mese di Set|tembre...* — (Paris, N)

ARIOSTO (Lodovico). — *LE SATIRE | DE M. LODOVICO | ARIOSTO.| M D XXXV.* In-8°. 32 ff. n. ch., s. : *A-D*, par 8. C. ital. 30 vers par page. P. du titre : portrait de

l'Arioste. A la fin : *In Vinegia per Nicolo d'Aristotile detto Zoppino.* / *M. D. XXXV.* — (Londres, BM)

―――― *LE SATIRE* / *DE M. LODOVICO* / *ARIOSTO.* / *M. D. XXXVIII.* In-8°. Réimpression de l'édition 1535. A la fin : *In Vinegia per Nicolo d'Aristotile detto Zoppino.* / *M D XXXVIII.* — (Londres, BM)

BERENGARIUS (Jacobus) Carpensis. — *Anatomia Carpi.*/ *ISAGOGE BREVES*/ *Perlucide ac uberime, in Anatomiam hu*/*mani corporis, a, cõmuni Medi*-*corum*/ *Academia, usitatam, a, Carpo in Al*/*mo Bononiensi Gymnasio Ordi*/*nariam Chirurgiæ publicæ*/ *Docente, ad suorum*/ *Scholasticorum*/ *preces in lucẽ* / *date. VENETIIS ANNO. D.M.CCCCC.XXXV.* In-4°. 63 ff. num. par erreur jusqu'à 61 seulement, et 1 f. blanc, s. : *a-h*, par 8. C. rom. 40 ll. par page. P. du titre, bois oblong : leçon de dissection. 20 planches anatomiques. A la fin : ℭ *Impressum Venetijs per Bernardinum de*/ *Vitalibus Venetum. M.D.XXXV.* — (Londres, BM — ☆)

PIETRO Aretino. — *TRE*/*PRIMI CANTI*/ *di Marfisa del diuino*/ *Pietro Aretino,*/ *Nuouamente stampati,*/ *& historiati.* / *M D XXXV.* In-8°. 52 ff. n. ch., s. : *A-G*, par 8, sauf *G*=4. C. ital. 3 octaves et demie par page. P. du titre : encadrement à figures. Vignettes dans le texte. A la fin : *Stampato in Vinegia per Nicolo d'Aristotile det*/*to Zoppino M.D.XXXV.* — (Vienne, I)

―――― *TRE*/ *PRIMI CANTI DI MAR*/*FISA DEL DIVINO PIETRO*/ *ARETINO.*/ *Nuoua*-*mente stampati, & historiati.* In-8°. 52 ff. n. ch., s. : *A-G*, par 8, sauf *G*=4. C. ital. 3 octaves et demie par page. P. du titre : portrait de l'Arétin. Vignettes dans le texte. A la fin : *Stampata in Vinegia per Giouanne Andrea Vauas*/*sore ditto Guadagnino, & Florio fratelli.*/ *Nelli Anni del Signore.* / *M D XLIIII.* — (Londres, BM)

ACCOLTI (Bernardo). — *VERGINIA.*/ *COMEDIA DI M. BER*/*nardo Accolti Aretino... M D XXXV.* In-8°. 55 ff. num. & 1 f. n. ch., s. : *A-G*, par 8. C. ital.; 28 vers par page. Bois au-dessous du titre. A la fin : ... *Stampata in Vinegia per Nicolo di Aristotile detto Zoppino :* / *M D XXXV.* — (Londres, BM)

DOLCE (Lodovico). — *IL PRIMO LIBRO DI SACRIPANTE* / *DI MESSER LODOVICO DOLCE.* In-4°. 78 ff. n. ch., s. : *A-T*, par 4, sauf *A*=6. C. ital. 2 col. à 3 octaves. Au-dessous du titre, bois de style moderne. A la fin : *Impresso in Vinegia per Francesco Bindoni e Mapheo Pasini il Me*/*se di Giugno l'Anno M D XXXVI.* — (Paris, A)

―――― *DIECI CANTI DI SACRIPANTE*/ *di messer Lodouico Dolce, quai seguitano Orlando Fu*/*rioso nouamente ristampati, historiati. & con*/ *ogni diligentia corretti.*/ *M.D.XXXVII.* In-4°. 48 ff. n. ch., s. : *A-M*, par 4. C. rom. 2 col. à 5 octaves. Grand bois au-dessous du titre. Dans le texte, 10 petites vignettes. A la fin : *Impresso in Vinegia per Nicolo d'Aristotile di Ferrara detto Zop*/*pino del mese di Ottobre. M D XXXVII.* — (Venise, M)

DRAGONCINO (Giovanni Battista) da Fano. — *Amoroso ardore del Dragoncino da Fano.*/ *Etiam*/ *la prodica uita di Lippotopo.* In-8°. 32 ff. n. ch., s. : *A-D*, par 8. C. rom. 27 vers, et, à la fin, 3 octaves par page. P. du titre : portrait emprunté du *Mar*-*phisa bizarra*, 1532. A la fin : ... *stãpato i Vinegia,* / *per Bernardino di Viano da Vercelli.*/ *a di. XIX. del mese de Luglio.*/ *M. D. XXXVI.* — (Londres, BM)

RHODION (Eucharius). — *DE PARTV HOMINIS, ET QVAE circa ipsum accidunt. LIBELLVS D. EVCHArii Rhodionis, Medici, Franc. Chri Egen.* In-8°. 71 ff. num. par erreur : 69, et 1 f. n. ch., s. : *A-I*, par 8. C. rom. 28 ll. par page. P. du titre : bois représentant une chambre d'accouchée. Figures anatomiques dans le texte. A la fin : *Venetiis apud Bernardinum Bindonis. Impensis D. Io. Baptiste Pederzani. Anno Domini M D XXXVI. Mensis Iulii.* — (Munich, Libr. L. Rosenthal, 1894)

MENGUS Faventinus. — *Admirabile* / *Et Nouum opus viri in tota* / *Italia z Europa preclaris*/*simi : magistri Menghi* / *fauentini : de omni genere febrium...* / *Uenetijs : M D. xxxvj.* In-f°. 77 ff. num. et 1 f. n. ch., s. : *a-k*, par 8, sauf *k*=6. C. g.

2 col. 63 ll. P. du titre : encadrement architectural. A la fin : ❡ *Venetiis apud Stepha-*
num Sabiensem anno | a partu Virginis M. D. XXXVI. | mense septembri. —
(Londres, BM ; Venise, M)

MARIPETRO (Hieronymo). — *IL PETRARCHA SPIRITVALE.* In-4°. 158 ff.
num. par erreur : 161, et 2 ff. n. ch., s. : *A-Z, AA-RR*, par 4. C. ital. 29 ll. par page.
Au-dessous du titre : grand portrait de Pétrarque. Au verso : l'auteur conversant avec
Pétrarque à l'entrée d'un bois ; gravure signée du monogramme de Boldrini : ⌘.
A la fin : *Stampato per Francesco Marcolini da Forli, in Venetia| appresso la Chiesa*
de la Trinita, Ne gli anni del | Signore. M D XXXVI. | Del mese di Nouembre. —
(Venise, M — ✩)

—— *IL PETRARCHA SPIRITVALE, | RISTAMPATO NVOVAMENTE, ET DALL' AVTHORE*
CORRETTO. In-8°. 164 ff. n. ch., dont le dernier est blanc, s. : *A-X*, par 8, sauf *X* = 4.
C. ital. 29 ll. par page. Au-dessous du titre : portrait de Pétrarque. A la fin :
Stampato per Francesco Marcolini da Furli, in Venetia | appresso la Chiesa de
la ternità, Ne gli anni del| Signore. M D XXXVIII. | Del mese di Settembre. —
(Milan, A)

—— *IL PETRARCA SPIRITVALE, NO|VAMENTE RISTAMPATO, ET DAL|L'AVTTORE CON*
NVOVA ADDI|TIONE RECONOSCIVTO. In-8°. 169 ff. num. et 11 ff. n. ch., dont le dernier
est blanc, s. : *A-Z*, par 8, sauf *Z* = 4. C. ital. 29 ll. par page. Au-dessous du titre :
portrait de Pétrarque, de l'édition 1538. Au verso : copie non signée du bois de Bol-
drini, de l'édition 1536. A la fin : *IN VENETIA NEL ANNO DEL | SIGNORE. M. D. XLV.*
NEL | MESE DI GENAGIO. — (Venise, M)

OLYMPO (Baldassare). — *SERMONI| Da Morti : z da Sposi : Latini z| volgari*
& excusatione da mensa. Côposti per Frate Bal|dasarre Olympo minorista da Sasso-
ferrato, de le sacre lit|tere baccelliero accutissimo.. In-8°. 30 ff. num., avec pagination
erronée, s. : *A-D*, par 8, sauf *D* = 6. C. rom. ; titre r. et n., la seconde ligne en c. g.
30 ll. par page. Au bas de la page du titre, bois de taille rude et commune : un prêtre
assistant un mourant. A la fin : ❡ *Stampati in Vinegia per Giouan Andrea| detto*
Guadagnino : & fratelli de Va|uassore. Nel anno. 1536.| Adi. 24 de| Zenaro. —
(Bologne, U)

—— *SERMONI| Da Morti : z da Sposi La|tini & volgori & escusatione da mêsa.*
Coposti per | Frate Baldassare Olympo minorista da Sasso ferra|to... In-8°. 32 ff.
num, s. : *A-D* par 8. C. rom. ; le titre r. et n., la seconde ligne en c. g. 30 ll. par page.
Au-dessous du titre, bois de l'édition 1536. A la fin : ❡ *Stampato in Venetia per*
Giouanni Andrea| Valuassore detto Guadagnino.| M.D.L. — (Venise, M)

Libro nouo del|la sorte over ven|tura molto artificioso nel qua|le si contiene.
26. sorte de vê|ture... M.D.XXXVI, In-8°. 24 ff. n. ch., s. : A. C. rom. ; la 1ʳᵉ ligne du
titre en c. g. Nombre de ll., variable dans les 10 premiers ff. ; à partir du r. A_{xi}, 12 ter-
ʒine par page. P. du titre : encadrement ornemental. Du v. A_{vi} au r. A_{ix}, 12 petites
vignettes, dont 11 sont les figures en usage pour les calendriers, et une, un peu plus
grande que les autres, représente Jacob offrant un plat à son grand père Isaac. A la
fin : ❡ *Stampato in Venegia per Pietro di Nico|lini da Sabio : ad instantia de Paulo*
Danʒa. Del. M.D.XXXVI.| Del mese de Zenaro. — (Paris, N)

ARIOSTO (Lodovico). — *COMEDIA DI LODOVICO | ARIOSTO INTITULATA*
CASSARIA. In-8°. 32 ff. num. s. : *A-D*, par 8. C. ital. 30 ll. par page. P. du titre : por-
trait de l'Arioste. A la fin : ❡ *Stampata in Vinegia per Marchio Sessa. | M. D. XXXVI.*
— (Milan, M)

—— *COMEDIA DI LODOVICO | ARIOSTO INTITOLATA | CASSARIA.* In-8°. 32 ff.
num. s. : *A-D*, par 8. C. ital. 30 vers par page. P. du titre : portrait. A la fin : *Stampata*
in Vineggia per Francesco Bindoni | & Mapheo Pasini compagni. Nel anno del |
Signore. M D XXXVII. Del mese de Aprile. — (Venise, M)

—— *COMEDIA DI MESSER | LODOVICO ARIOSTO INTI|TOLATA CASSARIA, CON*
L'ARGVMENTO AGGI|VNTO ET NON PIV STAM|PATO. In-8°. 36 ff. num. s. : *A-E*, par 8,
sauf *E* = 4. C. ital. 30 vers par page. P. du titre : portrait. A la fin : *Stampata in Vinegia*
per Nicolo di Aristo|tile di Ferrara detto Zoppino. | M D XXXVIII. — (Londres, BM)

―――― *COMEDIA DI | LODOVICO ARIO|STO INTITVLATA LA | CASSARIA. CON L'AR|GVMENTO NOVA|MENTE AGIONTO.* In-8°. 36 ff. num. s. : *A-E*, par 8, sauf *E*=4. C. ital. 30 ll. par page. P. du titre : portrait. A la fin : *Stampata in Vinegia per Agostino de | Bendoni. Nell' Anno. M. D. XXXXII. | Del mese de Luio.* — (Londres, BM; Vienne, I)

GLI VNIVERSALI | de i belli Recami antichi, e moderni : ne i quali un pelle| grino ingegno, si di huomo come di donna, potra in | questa nostra età con l'ago uertuosamente esercitar|si ... *M. D. XXXVII.* In-4°. Cahier de 26 ff. s. : *A*. La seule page de texte est, au verso du titre, un avant-propos de l'imprimeur, 31 ll. en c. rom. Encadrement à figures sur la p. du titre. V. A_4 : bois de page, représentant deux couples dans un jardin. R.A_8 : trois vignettes superposées, tenant toute la justification de la page, et représentant divers animaux. R. A_{17} : Orphée charmant les animaux, bois signé du monogramme ⚭. R. A_{18} : autre vue de jardin, où se trouvent quatre personnages. V. A_{23} : planche ornementale, portant, sur trois cartouches différents, les initiales ·N·Z·, ·M·P·, et ·G·R·. R. A_{25} : autre intérieur de jardin, avec une grande vasque à deux jets d'eau, où boivent deux oiseaux. Modèles de dentelles. A la fin : ... *stampati per Nicolo d'Aristotile detto Zoppino del mese di Marzo. M. D. XXXVII.* — (Venise, M)

PIETRO Aretino. — *TRE | PRIMI CANTI | di battaglia del Diuino | Pietro Aretino. | Nuouamente stampati, & historiati.| M. D. XXXVII.* In-8°. 52 ff. n. ch., s. : *A-F.* par 8. sauf *F*=4. C. ital. 3 octaves et demie par page. P. du titre : encadrement à figures; dans le texte, 12 vignettes. A la fin : *Stampata in Vinegia per Nicolo d'Aristotile | detto Zoppino. Nell' Anno del Signore.| M. D. XXXVII. Del mese | di Settembrio.* Au verso, portrait de l'Arétin. — (Londres, FM)

MARTELLI (Lodovico). — *STANZE E CANZONI | DI M.| LODOVICO | MARTELLI | NOBILE FIO|RENTI | NO.|* ... *M. D. XXXVII.* In-8°. 32 ff. n. ch., s. : *A-D*, par 8. C. ital. 3 octaves et demie par page. P. du titre : encadrement à figures, avec monogramme ⦗G·B⦘. A la fin : *Stampata in Vinegia per Pietro de Nicolini da | Sabio. Ad instantia di Messer Nicolo de | Aristotile detto Zoppino. Del me|se di Settembrio. | M. D. XXXVII.* — (Venise, M)

PLAN CARPIN (Jean du). — *OPERA DILETTEVOLE DA INTENDERE, NEL• | la qual si contiene doi Itinerarij in Tartaria, per alcuni Frati dell' ordine Minore, | e di. S. Dominico, mandati da Papa Innocentio IIII. nella detta Prouincia | de Scithia per Ambasciatori, Non piu uulgarizata.* In-8°. 56 ff. n. ch., s. : *A-O,* par 4. C. ital. 24 ll. par page. P. du titre : portrait d'un Tartare. A la fin : *Stampata in Vinegia per Giouan' Antonio | de Nicolini da Sabio. Nel' Anno del | Signore. M D XXXVII. | Adi 17 Ottobrio.* — (✩)

PIETRO Aretino. — *Stanze di M. Pietro Aretino in lode di Madonna Angela Sirena.* In-4°. 16 ff. n. ch., s. : *A-D,* par 4. Bois au-dessous du titre. A la fin : *In Venetia per Francesco Marcolini da forli appresso la Chiesa de la Trinita ne gli anni del Signore MDXXXVII a di XXIII di Genaio.* — (Catal. Collect. Piot, 1891, n° 1807)

I successi de le cose de Turchi | dela partita de Constantino|poli : dela presa de Castro | deli abrugiaměti fatti su|lisola de Corfu : delassal|to dato a quello lanno M D XXXVII. In-8°. 4 ff. n. ch. & n. s. C. rom.; titre g. 26 vers par page. Bois au-dessous du titre; au verso, en guise de bois de page, deux belles in. o., au trait, superposées.

APOLLONIUS Pergeus. — *APOLLO|NII PERGEI PHI|LOSOPHI MATHEMA| TICIQVE EXCELLENTISSIMI | Opera... De Græco in La|tinum Traducta.| & Nouiter Im|pressa.* ... In-f°. 88 ff. num. 1 f. n. ch. & 1 f. blanc, s. : *a-p,* par 6. C. rom. 40 ll. par page. P. du titre : encadrement à figures; un bois à l'intérieur, au-dessous du titre. Dans le texte, figures de géométrie. A la fin : ⊄ *Impressum Venetiis Per Bernardinum Bin-*

donum, Mediolaneñ. | Ad Instantiam... Ioannis Mariæ Me/mi Patritii Veneti, Ipsiusq3 Impensa. Anno a/ Natiuitate Domini Nostri, | M. D. XXXVII. — (Rome, Ca)

TANSILLO (Luigi). — *STANZE DI CVLTV/RA SOPRA GLI HORTI DE | LE DONNE, STAMPATE NVOVAMENTE. ET | IISTORIATE. | M D XXXVII.* In-8°. 16 ff. n. ch., s. : *A-D*, par 4. C. ital. 3 octaves par page. 4 vignettes empruntées de l'édition du *Decamerone*, 24 nov. 1531. Au dernier f. : *FINIS*. — (Londres, BM)

―――― *STANZE DI CVLTV/RA SOPRA GLI HORTI DE | LE DONNE, STAMPATE | NVOVAMENTE. ET| HISTORIATE.| M D XXXVIII.* In-8°. 16 (4, 4, 4, 4) ff. n. ch., s. : *A-D*. C. ital. 3 octaves par page. Une vignette sur la p. du titre; trois autres dans le texte. R. du dernier f. : *FINIS*.

Officium ecclesiasticū pro honorifico ɀ solenni cultu sanctissimi ɀ admirabilis nominis Iesu : a sede Romana approbatum : quod quartadecima die Ianuarij ex decreto summi pontificis Clementis. vij. fieri debet : ... In-4°. 8 ff. n. ch., s. : *A. C. g*. r. et n. 2 col. à 35 ll. Une vignette au-dessus du titre; une autre au r. A_{ij}. A la fin : *Impressum Uenetijs per Uictorem fili. q. Petri de Rauanis ɀ socioɋ. Anno domini. 1537.* — (Munich, Libr. L. Rosenthal, 1894)

EGIDIO, etc. — *Caccia bellis/sima del reve/rendissimo Egidio, cō i dilet/teuoli amori di Messer Gi/rolamo Beniuieni, et cin/que Capituli del. S./ Cōte Matteo- ma/ria Boiardo :* ... In-8°. 32 ff. n. ch. s. : *A-D*, par 8. C. ital. 3 octaves et demie par page. P. du titre : encadrement à figures. A la fin : *Impressa in Vinegia per Nicolo d'Ari/stotile di Ferrara detto Zoppino./ M D XXXVII*. — (Londres, FM)

ALDOBRANDINUS (Sylvester). — *Institutiones iuris ciuilis... Omnia edita per Clarissimum Iureconsultum Dominum Syluestrum Aldobrandinum.* In-4°. 56 ff. n. ch., 366 ff. num. & 2 ff. blancs. C. g. r. et n. à 2 col. 24 vignettes, dont la première, au f. 1, est signée du monogramme L. A la fin : *Venetijs opud heredes Luceantonij Iunte Florētini Anno. 1538. Mense Nouembri*. — (Florence, L)

OLYMPO (Baldassare). — *Noua Phenice./ LIBRO NOVO DA/MORE ET NON/ Piu visto chamato Noua Phenice, composto per. C. Baldas/sarre Olympo da Sassoferrato...* In-8°. 60 ff. n. ch., dont le dernier est blanc, s. : *A-H*, par 8, sauf *H*=4. C. rom. la première ligne du titre en c. g., 30 vers par page. P. du titre : encadrement à figures. A la fin : *ℭ Stampata in Vineggia per Bernardin di/ Bindoni. Nel. M.D.XXXVIII./ Nel mese de Decembrio*. — (Londres, FM)

FINUS (Hadrianus). — *FINI HADRIANI/ FINI FERRARIENSIS/ IN IVDAEOS/ FLAGELLVM/ EX/ SACRIS SCRIPTVRIS / EXCERPTVM.* In-4°. 20 (8, 8, 4) ff. prél. n. ch., s. : a-c. 596 ff. num., s. : *A-Z, AA-ZZ, AAA-ZZZ, AAAA-FFFF* par 8, sauf *XX*-4. C. rom. 2 col. à 50 ll. P. du titre : encadrement avec la marque de la *Tour crénelée*, aux initiales F T; au-dessous du titre, portrait de l'auteur. A la fin : *VENETIIS Per Petrum de Nicolinis de Sabio : Sumptibus vero/ Nobilis viri Domini Federici Turresani ab Asula./ Anno Domini. M D XXXVIII./ Mensis Januarii.* — (Londres, BM)

PIETRO Aretino. — *IL GENESI DI M. PIETRO ARETINO / CON LA VISIONE DI NOÈ... M D XXXVIII.* In-8°. — 240 pp. num. avec erreurs de pagination; s. : *A-Z, AA-GG,*, par 4. C. ital. 29 ll. par page. Au-dessous du titre : portrait de l'Arétin. A la fin : *Impresso in Venetia per Francesco Marcolini./ M D XXXVIII*. — (Venise, M)

―――― *IL GENESI DI M. PIETRO ARETINO | CON LA VISIONE DI NOE.../ M D XXXIX*. In-8°. 120 ff. num., s. : *A-P*, par 8. C. ital. 29 ll. par page. P. du titre : portrait. A la fin : *Impresso in Venetia per Aluuise di Tortis./ M D XXXIX*. — (Vienne, I)

―――― *IL GENESI DI M. PIETRO ARETINO / CON LA VISIONE DI NOE.../ M D XXXVIIII.* In-8°. 239 pp. num. et 1 p. n. ch. ; s. : *A-P*, par 8 ff. C. ital. 29 ll. par page. P. du titre : portrait. V. P_8 : *IL FINE*. — (Milan, M)

—— *IL GENESI | DI M. PIETRO ARETINO | Con la visione di Noè...| IN VINEGIA. MDXLI.* In-8°. 112 ff. n. ch., s. : *A-O.* par 8. C. ital. 30 ll. par page. P. du titre : portrait. — (Paris, N)

—— *IL GENESI DI M. PIETRO ARETINO | CON LA VISIONE DI NOE...| .M. .D. XXXXV.* In-8°. 120 ff. num., s. : *A-P*, par 8. C. ital. 29 ll. par page. P. du titre : portrait. A la fin : *Stampato in Venetia. M.D.XLV.* (Munich, R)

ORUS Apollo. — *ORVS | APOLLO NILIACVS | de Hieroglyphicis notis, à | Bernardino Trebatio | Vicentino latinita/te donatus. Venetijs.. M. D. XXXVIII.* In-8°. 28 ff. num. et 4 ff. n. ch., s. : *A-D*, par 8. C. ital. 30 ll. par page. P. du titre : encadrement architectural, avec la marque de l'imprimeur. A la fin : *VENETIIS APVD D. IACOB | A BVRGO FRANCO,| PAPIENSEM.| M. D. XXXVIII.* — (Venise, M)

Stanze in lo/de de la menta | a le belle et | cortesi | donne.| M D XXXVIII. In-8°. 16 ff. n. ch., s. : *A-D*., par 4. C. ital. 3 octaves par page. Plusieurs vignettes empruntées d'une édition du *Decamerone*. — (Londres, FM)

STANZE IN LODE | DELLA MENTA.| M D XXXX. In-8°. 16 ff. n. ch., dont le dernier est blanc, s. : *A-D*, par 4. C. ital. 3 octaves par page. Une vignette sur la p. du titre. — (Londres, FM)

ALBICANTE. — *DE L'ALBICANTE HI|STORIA DE LA GVERRA | DEL PIAMONTE.| Nouamente stampata.| VENETIIS, M D XXXIX.* In-8°. 48 ff. n. ch., dont le dernier est blanc, s. : *A-F*, par 8. C. rom. à l'index, par 4. C. ital. 30 ll. par page. P. du titre : bois signé du monogramme ·**3·ª·**·. Dans le texte, 13 vignettes. A la fin : *In Venegia per Nicolo d'Aristo/tile detto Zoppino a di diece | di Maggio. M D XXXIX.* — (Milan, M)

PIETRO Aretino. — *LA VITA DI MARIA | VERGINE DI MES/SER PIETRO ARETINO.* In-8°. 155 ff. num. et 1 f. n. ch., s. : *A-Z, AA-QQ*, par 4. C. ital. ; titre en cap. rom. 29 ll. par page. L'ouvrage est divisé en trois livres, dont les pages de titre sont ornées chacune d'un bois de facture moderne. A la fin : *STAMPATA IN VENETIA PER FRAN|cesco Marcolini da Forli, appresso a la Chiesa de la | TERNITA, Nel Anno del Signore | M D XXXIX. Del Mese di Ottobre.* Au verso du dernier f. : portrait de l'Arétin. — (Londres, BM)

—— *LA VITA DI | MARIA VERGINE | DI MESSER PIETRO ARETINO.| Nuouamente corretta e ristampata.| M. D. XLV.* In-8°. 148 ff. n. ch., s. : *A-T*, par 8, sauf *T* = 4. C. ital. 30 ll. par page. P. du titre : portrait. — (Munich, R)

—— *LA VITA DI MARIA | VERGINE DI MESSER | PIETRO ARE/TINO. | Nuouamente corretta e ristampata.* In-8°. 148 ff. n. ch., s. : *A-T*, par 8, sauf *T* = 4. C. ital. 30 ll. par page. P. du titre : médaillon circulaire avec portrait, qui est répété au verso du dernier f. — (Vienne, l)

—— *LA VITA DI MARIA | VERGINE DI MESSER | PIETRO ARE/TINO./...* In-8°. 148 ff. n. ch., dont le dernier est blanc, s. : *A-T*, par 8, sauf *T* = 4. C. ital. 30 ll. par page. P. du titre : médaillon circulaire, avec portrait. — (Londres, FM)

—— *LE LETTRE* (sic) */ DI M. PIETRO ARETINO, DI | NVOVO CON LA GIONTA | RISTAMPATE,|... M D XXXVIII.* In-8°. 4 ff. n. ch. et 224 ff. num., s. : *A-Z, AA-FF*, par 8, sauf *FF* = 4. C. ital. 30 ll. par page. P. du titre : portrait. A la fin : *In VENETIA, Per Aluuise tortis, del Mese | di Februario. M D XXXVIIII.* — (Londres, FM)

—— *I SETTE SALMI DE LA PE|NITENTIA DI DAVID. Composti per Messer Pietro Aretino,| e ristampati nouamente.| M D XXXVIIII.* In-8°. 47 ff. num. et 1 f. blanc, s. : *A-F*, par 8. C. ital. 29 ll. par page. P. du titre : portrait. A la fin : *Impressi in Venetia per Francesco Marcolini | appresso a la Chiesa de la Ternità.| Nel. M DXXXIX.* — (Londres, BM)

—— *I SETTE SAL|MI DELLA PE|NITENTIA | DI DAVID. | M. D. XLV.* In-8°. 47 ff. num. et 1 f. blanc, s : *A-F*, par 8. C. ital. 30 ll. par page. P. du titre : portrait. — (Milan, M)

—— *I SETTE SAL/MI DELLA PE/NITENTIA / DI DAVID*. In-8°. 52 ff. num.; s. : *A-G*, par 8, sauf *G* = 4. C. ital.; titre en cap. rom. 30 ll. par page. P. du titre : portrait. — (Londres, BM)

OLAUS Magnus. — *OPERA BREVE, LAQVALE DEMONSTRA, E/ dechiara, ouero da il modo facile de intendere la charta, ouer del/le terre frigidissime di Settentrione :...* In-4°. 8 (4, 4) ff. n. ch. s. : *A, B*. C. rom. 40 ll. par page. P. du titre : deux écus d'armoiries, avec la légende : INSIGNIA GOTHORV ET SVECORUM. Deux vignettes, l'une au recto, l'autre au verso du dernier f. Au-dessous de la première gravure : *Stampata in Venetia, per Giouan Thomaso, del / Reame de Neapoli, Nel anno de nostro Si/gnore. M. D. XXXIX*. — (Venise, M)

LIBRO DI CONSOLATO / NOVAMENTE STAMPATO ET RICOR-/retto, nel quale sono scritti capitoli & statuti & buone / ordinationi, che li antichi ordinarono per li casi / di mercantia & di mare & mercanti & ma/rinari, & patroni di nauilii. M D XXXIX. In-4°. 6 ff. prél. n. ch., s. : *a*. 122 ff. num., s. : *A-P*, par 8, sauf *P* = 10. C. rom. 34 ll. par page. Grand bois sur la page du titre. A la fin : *Stampato in Venegia per Giouanni Padoanno / Ad instantia di Giouan Battista Pedreʒano./ M D XXXIX.* Au verso, grande marque à fond noir de Pedrezano. — (✩)

LIBRO DEL CONSOLATO / NVOVAMENTE STAMPATO CON LA / GIONTA DELLE ORDINATIONI SOPRA LEGNI /Armati... In venetia al signo della Torre. M D XLIX. In-4°. 10 ff. prél. n. ch. s. : *a*. 165 ff. num. et 1 f. blanc, s. : *A-X*, par 8, sauf *X* = 6. C. rom. 34 ll. par page. Sur la p. du titre, bois de l'édition 1539. A la fin : ⟨ *Stampato in Vinegia per Giouanni Padoano / Ad instantia di Giuan Battista Pedreʒʒano./ M D XXXIX.* — (Londres, BM)

ANSELME (S¹). — *OPERA NOVA DE SANTO / Anselmo de larte del ben morire con/ molte altre cose composte da piu santi, e / dottori come qui disotto appare*. In-8°. 34 ff. n. ch., s. : *A-H*, par 4, sauf *H* = 6. C. rom. 29 ll. par page. P. du titre : figure de S¹ Anselme. A la fin : *Stampata in Vinegia per Guiluelmo de / Monteferato. Del M.D./XXXVIIII*. — (Florence, M)

MARCOLINI (Francesco). — *LE SORTI DI FRANCESCO / MARCOLINO DA FORLI / INTITOLATE GIARDINO DI PENSIERI ALLO/ ILLVSTRISSIMO SIGNORE HERCOLE/ ESTENSE DVCA DI FERRARA*. In-f°. 207 pp. num., et une p. n. ch., s. : *A-Z, AA-CC*, par 4 ff. C. rom. Livre de cartomancie avec très nombreuses fig. s. bois. Au-dessous du titre, grand bois signé : IOSEPH. PORTA / GARFAGNINVS. Au verso du dernier f., grand encadrement ornemental, enfermant la marque, et, plus bas : *In Venetia per France/sco Marcolino da Forli./ ne glianni del signore / M D XXXX./ Del mese di / Otto/bre.* — (✩)

—— *LE INGENIOSE SORTI / COMPOSTE PER FRANCESCO / MARCOLINI DA FORLI./ INTITVLATE GIARDINO DI PENSIERI... M D L*. In-f°. Réimpression de l'édition octobre 1540. A la fin : *In Venetia per Fr̄acesco / Marcolino da Forli./ne glianni del Signore./ M D L./ Del mese di Lu/glio.* — (Venise, M)

PIETRO (Aretino). — *LA VITA DI CATHERINA / VERGINE COMPOSTA / PER M. PIETRO ARETINO*. In-8°. 116 ff. n. ch., s. *A-P*, par 8, sauf *P* = 4. C. ital. 29 ll. par page. P. du titre : figure de S¹ᵉ Catherine se fiançant à l'enfant Jésus. R. P₄ : *In Vinegia per Francesco Marcolino da Forli/ Ne l'anno del Signore M D XXXX./ Del Mese di Decembre*. Au verso : portrait de l'Arétin. — (Munich, R)

—— *LA VITA DI CATHERI/NA VERGINE COMPOSTA / PER M. PIETRO / ARETINO./ M D XXXXI*. In-8°. 116 ff. n. ch., s. : *A-P*, par 8. C. ital. 29 ll. par page. P. du titre : portrait, qui est répété au verso du dernier f. — (Londres, BM)

—— *LA VITA / DI CATHERINA / VERGINE COMPOSTA / PER M. PIETRO / ARETINO*. In-8°. 112 ff. n. ch., s. : *A-O*, par 8. C. ital. 28 ll. par page. P. du titre : portrait. — (Munich, R)

COLONNA (Vittoria). — *RIME DE LA DIVA | VETTORIA COLONNA DE | Pescara inclita Marchesana | NOVAMENTE AGGIVNTOVI | XXIII. Sonetti spirituali... IN VENETIA M D XXXX.* In-8°. 53 ff. num., 1 f. n. ch., et 2 ff. blancs, s. : *A-G*, par 8. C. ital. 30 vers par page. P. du titre : médaillon ovale contenant un portrait de l'auteur. Au verso : *Crucifixion*. A la fin : *STAMPATI IN VENETIA | per Comin de Trino ad instantia de | Nicolo d'Aristotile, detto Zoppi|no. Nel anno del Signor./ M D XXXX.* — (Londres, BM)

RIME | DE LA DIVA VETTO|ria Colonna de pescara inclita Marchesana... In-8°. 53 ff. num. et 3 ff. n. ch., dont le dernier est blanc, s. : *A-G*, par 8. C. ital. 28 et 29 vers par page. P. du titre : encadrement ornemental, contenant, à la partie inférieure la marque aux initiales Z$_V$A. Au verso : *Pietà*. A la fin : ℂ *Stampati in Venetia per Giouanni Andrea Va|uassore detto Guadagnino & Florio Fratello | ne gli anni del Signore. M. D.XLII./ Adi. XVIII. Zenaro.* — (Paris, A)

CARAVIA (Alessandro). — *IL SOGNO DIL CARAVIA... M D XLI.* In-4° 30 ff. n. ch., s. : *A-G*, par 4, sauf G = 6. C. ital. 2 col. à 4 octaves. P. du titre : grand bois de style moderne. Dans le texte, cinq vignettes. A la fin : *In Vinegia. Nelle case di Giouann'Antonio di | Nicolini da Sabbio. Ne gli anni del Signore./ M D XLI. Dil mese di Maggio.* — (Venise, M)

Libro chiamato | Dama Rouença dal Martello. Elqual tratta delle battaglie | de Paladini. Nouaméte Impresso. In-4°. 48 ff. n. ch., s. : *A-F*, par 8. Grand bois sur la p. du titre. Vignettes assez grossières dans le texte. A la fin : *Stampata in Venetia per Augustino di Bendoni. M D XXXXI.* — (Extrait d'un catalogue de librairie.)

LIBRO CHIAMATO | Dama Rouença dal Martello, elquale | tratta delle battaglie de Pa|ladini. Nouamente | Impresso. IN VINEGIA M. D. L. In-8°. 48 ff. n. ch., dont le dernier est blanc, s. : *A-F*, par 8. C. g. la première ligne du titre en cap. rom. 2 col. à 5 octaves. P. du titre, au-dessus de l'indication de lieu et de date, deux vignettes superposées, empruntées d'une édition de l'*Orlando furioso* de l'Arioste. Dans le texte, petites vignettes très médiocres. A la fin : ℂ *Stampata in Vinegia per Bar|tholomeo detto l'Impera/dor. Nel M. D. L.* — (Londres, BM)

FRANCO (Nicolo). — *IL PETRARCHISTA | DIALOGO DI. M. NI|COLO FRANCO, | Nel quale si scuoprono nuoui Se|creti sopra il PETRAR|CHA... IN VINEGIA PER GABRIEL | IOLITO DE FERRARII / M. D. XLI.* In-8°. 55 ff. num. et 1 f. n. ch. s. : *A-G*, par 8. C. ital. 29 ll. par page. P. du titre : médaillon avec portrait de Pétrarque. A la fin :... *Impresso in | VINEGIA, per Gabriel Iolito | de Ferrarij del Mese di | Luio Ne l'anno del | Signore./ M. D. XLI.* — (Londres, BM)

Gloria z honor Deo. All'a./ Liber Familiaris fm Con|suetudinē Monialium | sancti Laurētij Ue|netiarum : Ordi|nis Scti Be|nedicti./ 1541. Sub Signo Agnus Dei. Uenetijs | in Officina literaria Petri | Liechtenstein Agrip|pinensis. In-f°. 175 ff. num. & 1 f. n. ch., s. : *a-z, z, ɔ, ꝫ, aa-ss*, par 4. C. g. r. et n. 7 portées de plain-chant par page. P. du titre : médaillon avec figure de l'Agneau divin. Au verso : encadrement de page à figures et bois : *Nativité de J. C.* Dans le texte, petites vignettes. A la fin : ℂ *Anno salutis 1542. Uenetijs impssum in Edi|bus Petri Liechtenstein Coloniēsis Germani./ Die Nono Mensis Augusti.* A la suite du dernier cahier *ss*, viennent 6 ff. n. ch. s. : ✠, contenant quelques règles pour le plain-chant; au recto du premier de ces ff., figure de la main harmonique. — (Venise, M)

CELEBRINO (Eustachio). — *EL SVCCESSO DE | Tutti gli fatti che fece il | Duca di Borbone in | Italia, con il nome | de li Capitani, | con la presa | di Roma. | Per Eustachio Celebrino | Composto... M. D. XXXII.* In-8°. 16 ff. n. ch., s. : *A-D*, par 4. C. rom. 4 octaves par page. Page du titre : jolie bordure à motif ornemental sur fond noir. A la fin : ℂ *Stampata f Vinegia per Giouani Andrea | Vauassore detto Guadagnino & Flo|rio Fratello.* — (Londres, BM)

PIETRO Aretino. — *LO HIPOCRITO | COMEDIA, | DI MESSER PIETRO | ARETINO./ Al Magnanimo Duca Di | M. D. Vrbino XLII.* In-8°. 68 ff. n. ch., dont le dernier

est blanc, s. : *A-I*, par 8, sauf *I* = 4. C. ital. 31 ll. par page. Page du titre : portrait de l'Arétin. — (Vienne, I)

FORTE (Angelo de). — *DE MIRABILI* / *BVS VITÆ HVMANÆ NATV* / *ralia fundamenta Incipiunt.* In-8°. 44 ff. n. ch.; le 1ᵉʳ cahier n. s., les autres s. : *B-L*, par 4. C. rom. 27 ll. par page. P. du titre : portrait de l'auteur. V. du 2ᵐᵉ f. : les armes pontificales de Paul III, à qui est dédié l'ouvrage. A la fin : *Impressum Venetiis per Bernardinum de* / *Vianis de Lexona Vercellensem. An*/*no domini. M.D.XXXXIII.* Au verso, bois allégorique. — (Londres, BM)

MANCINELLI (Antonio). — *ANTONII MANCINELLI* / ℂ *Donatus Melior.* / ℂ *De Arte Libellus,* / ℂ *Catonis Commentariolus.* /... *VENETIIS M D XLIII.* In-8°. 64 ff. n. ch., s. : *A-H*, par 8. C. rom. — 30 ll. par page. Bois sur la p. du titre. A la fin : ℂ *Venetiis per Ioannem Patauinum.* / *M D XXXXIII.* — (Naples, N)

PIETRO Aretino. — *LA VITA* / *DI SAN TOMASO* / *SIGNOR D'AQVINO.* / *OPERA DI M. PIETRO* / *ARETINO.* / *IN VENETIA.* / *M D XLIII.* / *Co'l Priuilegio.* In-8°. 125 ff. num. et 3 ff. n. ch., s. : *A-Q*, par 8. C. ital. 28 ll. par page. P. du titre : médaillon avec portrait de l'Arétin. A la fin : *In Vinegia per Giouanni de Farri, e* / *i* / *frategli. Nel anno del Signore.* / *M D XLIII.* / *Ad istantia di M. Biagio Pe*/*rugino Patarnostraio.* — (Rome, Ca)

——— *CORTIGIANA* / *COMEDIA.* In-4°. 76 ff. n. ch., dont le dernier est blanc, s. : *A-T*, par 4. C. ital. 29 ll. par page. P. du titre; grand portrait de l'Arétin. A la fin : *Per Testimonio de la bontà, et della Cortesia del* / *Diuino Aretino, Frācesco Marcolini ha fatto* / *Imprimere la presente Comedia per mae*/*stro Giouann' Antonio de Nicolini da* / *Sabio nel M D XXXXIIII.* / *Del mese di Agosto.* — (Vienne, I)

FORTE (Angelo de). — *IL TRATTATO DELLA* / *MEDICINAL INVENTIONE.* In-8°. 2 ff. prél. n. ch., et 18 ff. num.; s. : *A-E*, par 4. C. ital. 29 ll. par page. P. du titre : portrait de l'auteur. V. A_2 : un écu, avec le mot ·LIBERTAS· en diagonale. A la fin : *IN VINEGIA PER VEN*/*TVRINO ROFFINELLO.* / *M. D. XXXXIIII.* / *Adi. 27. di Octubrio.* — (Londres, BM)

DOMENICHI (Lodovico). — *RIME* / *DI M. LODOVICO* / *DOMENICHI* /... *IN VINEGIA APPRESSO GABRIEL* / *GIOLITO DE FERRARI* / *M D XLIIII.* 18-8°. 104 ff. num., s. : *A-N*, par 8. C. ital. 28 vers par page. P. du titre : portrait de l'auteur. A la fin : *IN VENETIA PER GABRIEL* / *GIOLI DE FERARII* / *M D XLIIII.* — (Venise, M)

CASTIGLIONE (Baldasar). — *IL COR*/*TEGIANO* / *DEL CONTE* / *Baldasar Casti*/*glione* /... *M. D. XXXXIIII.* In-8°. 13 ff. prél. n. ch., et 195 ff. num., s. : *A-Z, AA-BB*, par 8. C. ital. 29 ll. par page. P. du titre : encadrement à figures. A la fin : *STAMPATA IN VENETIA.* / *per Aluise de tortis* / *Nell'anno del Siguore* (sic) *M. D. XXXXIIII.* — (Rome, Ca)

Operetta spirituale / *et bellissima, qval tratta* / *come Ioseph figliuolo di Iacob fu venduto da gli altri suoi Fratelli a certi mercati Ismae*/*liti...* In-8°. 12 ff. n. ch., s. : *A. C. g.*; titre rom. 2 col. à 44 vers. 5 vignettes d'un tirage médiocre. A la fin : *Stampata in Venetia per Venturino Roffinello.* / *Ad instantia de Agustin Fiorentino.* / *M. D. XXXXIIII.* — (Munich, R)

ARON (Pietro). — *LVCIDARIO IN MVSICA DI AL*/*CVNE OPPENIONI ANTICHE, ET MO*/*derne con le loro Oppositioni, & Resolutioni,... Composto dall' ec*/*cellente, & consumato Musico Pie*/*tro Aron del Ordine de Crosachieri, & della cit*/*ta di Firenze.* In-4°. 12 (4, 4, 4) ff. prél. n. ch.; 41 ff. num. & 1 f. blanc, s. : *AA-LL*, par 4, sauf *LL* = 2. C. ital. 40 ll. par page. R. du 1ᵉʳ f. : portrait de l'auteur, couronné de laurier, dans un médaillon ovale. Le titre est au recto du 2ᵐᵉ f. A la fin : *In Vinegia appresso Girolamo Scotto Nel M. D. XLV.* — (Paris, N; Londres, BM; Florence, L)

ARIOSTO (Lodovico). — *HERBOLATO* / *DI M. LODOVICO ARIOSTO,... M. D. XLV.* In-8°. 16 ff. n. ch., s. : *A-D*, par 4. C. ital. 27 vers par page. P. du titre : portrait de l'Arioste. A la fin : *In Vinegia per Giouann' Antonio, & Pietro fratelli / de Nicolini da Sabio. M D XLV.* — (Venise, M)

PRISCIANESE (Francesco). — *FRANCESCO PRISCIANESE / DE PRIMI PRINCIPII / DELLA LINGVA ROMANA.* In-4°. 31 ff. num. & 1 f. n. ch., s. : *A-D*, par 8. C. rom. 48 ll. par page. P. du titre : encadrement ornemental, et portrait de l'auteur. A la fin : *Stampato in Vinegia per Bartolomeo Zanetti da Brescia./ nell' anno della salute. M D XLV.* — (Londres, FM)

STATVTA / COMMVNITATIS / CADVBRII CVM ADDI/TIONIBVS NOVITER IMPRESSA. M. D. XLV. In-f°. 4 ff. prél. n. ch., s. : *a*; 86 ff. num. et 2 ff. blancs, s. : *A-Y*, par 4. C. rom. 44 ll. par page. P. du titre : grande figure de la Justice assise sur un trône. Au verso : le Lion de S¹-Marc. A la fin : ℂ *Impressum Venetiis per Ioannem Patauinum, currente / Anno Domini. M. D. XLV.* — (Venise, M)

ALCIATUS (Andreas). — *ANDREAE AL/CIATI EMBLEMATVM LI/BELLVS, NVPER IN LV/CEM EDITVS./ VENETIIS, M. D. XLVI.* In-8° 47 ff. num. & 1 f. n. ch., s. : *A-F*, par 8. C. ital. 84 figures emblématiques. A la fin : *APVD ALDI FILIOS./ VENETIIS, M. D. XLVI./ MENSE IVNIO.* — (Londres, BM)

ALUNNO (Francesco). — *LA FABRICA DEL MONDO / DI M. FRANCESCO ALVNNO / DA FERRARA... IN VINEGIA M D XLVIII.* In-f°. 6 ff. prél. n. ch., s. : †; 259 ff. num. et 1 f. blanc, s. : *a-ʒ*, *aa-uu*, par 6, sauf *uu* = 8. A la suite, 48 ff. n. ch., s. : *A-H*, par 6, pour la table. C. ital. sauf la table. 2 col. à 59 ll. P. du titre : portrait de l'auteur, dans un cadre ornemental. A la fin : *Stampata in Venetia per Nicolo de Bascarini Bresciano nell' anno del Signore. M. D. XLVI...* — (Munich, R)

Libro chiamato Antifor di Barosia, el qual tratta delle gran battaglie di Orlando, / & di Rinaldo, & come Orlando prese Re Carlo, / & tutti li Paladini,... In-8°. 144 ff. n. ch., s. : *A-S*, par 8. C. g.; titre r. et n., en c. rom., sauf la 1ʳᵉ ligne. Bois au-dessous du titre; vignettes dans le texte. A la fin : ℂ *Finisse questa opera chiamata Antifor de Barosia / stampata... ne la in/clita citta di Venetia, per Giouanni / Andrea Vauasore detto Gua/dagnino. Nelli Anni del / Signore. M. D./ XXXXVI.* — (Wolfenbüttel, D)

Libro chiamato Antifor di Ba/rosia, elqual tratta delle gran battaglie di Orlando, / & di Rinaldo, & come Orlando prese Re Carlo / & tutti li Paladini,... In-8°. 133 ff. n. ch., s. : *A-S*, par 8. C. g. titre r. et n., en c. rom., sauf la 1ʳᵉ ligne. 2 col. à 42 vers. Bois au-dessous du titre; vignettes dans le texte. A la fin : ℂ *Finisse questa opera chiamata Antifor di Barosia / stampata... ne la in/clita citta di Venetia, per Bartholo/meo detto l'imperatore. Nelli / Anni del Signore, M. D. XXXXVIII.* — (Vienne, I)

LIBRO CHIAMATO / ANTIFOR DE BAROSIA, ELQVALE / TRATTA DELLE GRAN BATTAGLIE DI / ORLANDO, ET DI RINALDO ET CO/me Orlando prese Re Carlo,... / M. D. XLIX. In-4°. 140 ff. n. ch., s. : *A-S*, par 8, sauf *S* = 4, C. rom. 2 col. à 5 octaves et demie. Bois au-dessous du titre; un autre au r. *A*ᵢᵢ, en tête du poème. Vignettes médiocres dans le texte. A la fin : ℂ *Finisse questa opera chiamata Antifor de Barosia, nouamente con dili/gentia stampata nella inclita Citta di Venetia per Bernardino Bin/doni Milanese, l'Anno della salutifera incarnatione / M. D. L...* — (Munich, R)

ARIOSTO (Lodovico). — *LE RIME DI M. LO/DOVICO ARIOSTO NON / piu uiste, & nuouamente stampate à in/stantia di Iacopo Modanese,... In Vinegia... M D XLVI.* In-8°. 55 ff. num. & 1 f. blanc, s. : *A-O*, par 4. C. ital. 29 vers par page. P. du titre : portrait de l'Arioste. A la fin : *Stampate in Vinegia ad instantia de Iacopo Modanese. Nel anno del Signore./ M D XLVI.* — (Londres, BM)

——— *RIME DI / M. LODOVICO / ARIOSTO./ IN VINEGIA / M. D. LII.* In-8°.

55 ff. num. et 1 f. blanc, s. : *A-G*, par 8. C. ital. 24 vers par page. Page du titre : portrait. A la fin : *IN VINEGIA* / *M. D. LII*. — (Venise, M)

IMAGINES MORTIS. HIS ACCESSERVNT EPIGRAMMATA è *Gallico idiomate à GEORGIO AEMYLIO in latinum translata... VENETIIS APVD VINCENTIVM VALGRISIVM M D X L VI*. In-8°. 92 ff. n. ch., s. : *A-M*, par 8, sauf *M* = 4. C. ital. 41 vignettes, copies serviles, et très habilement exécutées, de celles de Holbein ; 'e copiste a même reproduit, sur l'une d'elles, le monogramme de l'artiste allemand. Au verso du dernier f., la marque de Valgrisi. — (Amiens, M)

SYMEONI (Gabriel). — *LE III. PARTI DEL* / *CAMPO DE PRIMI STVDII* / *DI GABRIEL SYMEONI* / *FIORENTINO... M. D. XXXXVI*. In-8°. 8 ff. prél. n. ch., s. : *; 149 ff. num. et 3 ff. n. ch., dont les deux derniers sont blancs, s. : *A-T*, par 8. C. ital. 30 ll. par page. P. du titre : portrait de l'auteur. A la fin : *IN VENEGIA PER COMINO DA/TRINO DI MONFERRATO* / *M. D. XLVI*. — (Munich, R)

ARANEUS (Clemens). — *EXPOSITIO FRATRIS CLEMEN/TIS ARANEI RAGVSINI ORDINIS PRAEDI* / *catorum cum resolutionibus occurentium dubiorū,* / *etiam Lutheranorum errores confutātium* / *secundum subiectā materiam, super epi/stolam Pauli Ad romanos...* In-4°. 4 ff. prél. n. ch., s. : *; 132 ff. num, s. : *A-Z, AA-KK*, par 4. C. rom. 44 ll. par page, P. du titre : encadrement ornemental et petite vignette : *Chemin de Damas*. A la fin : *Impressum Venetijs apud Nicolaum de Bascarinis.* / *Anno domini. M D XLVII*. — (Rome, Ca)

DRAGONCINO (Giovanni Battista). — *STANZE DI* / *GIOVAMBATTISTA* / *DRAGONCINO DA FANO* / *IN LODE DELLE NOBIL* / *DONNE VINITIANE* / *DEL SECOLO MODERNO, M D X LVII*. In-8°. L'exemplaire, incomplet, n'a que 12 ff. n. ch., s. : *A-C*, par 4. C. rom. 27 ll. par page. P. du titre : portrait de dame vénitienne. — (Venise, M)

LANSPERG (Joannes). — *LIBRO SPIRITVALE* / *CHIAMATO PHARETRA DIVINI* / *amoris : tradotto in uolgare, per Don Sera/phino da Bologna Canonico regolare... In Vinegia per Pauolo Gherar/do, Nell'anno del Signore.* / *M.D.XLVII*. In-8°. 4 ff. prél. n. ch. s. : *; 131 ff. num. et 1 f. n. ch., s. : *A-Z, Aa-Kk*, par 4. C. rom. 34 ll. par page. V. 73 : *Portement de croix*. V. 98 : *Crucifixion*, signée du monogramme **L**. — (Munich, Libr. J. Rosenthal, 1897)

——— *PHARETRA DI-* / *VINI AMORIS, TRA-/dotto in volgare per Don Seraphino da Bolo-/gna Canonico regolare, & vltimamente stam-/pato, ... In Vinegia per Pauolo Gherardo. 1549*. In-4°. 12 (8, 4) ff. prél. n. ch., s. : *, **. 549 ff. num. par erreur jusqu'à 545 seulement, et 7 ff. n. ch., s. : *A-Z, AA-ZZ, AAA-ZZZ, AAAA*, par 8, sauf *AAAA*=4. C. rom. 38 ll. par page. P. du titre : bordure à fond criblé, et, au-dessous de l'indication de lieu : *Crucifixion*. 9 bois de page dans le corps du volume. A la fin : *In Vinegia per Comin da Trino di Monfer/rato. L'anno. M.D.XLIX*. — (*)

LAZARO da Curzola. — *Frottole nuoue de Lazaro/ da Cruzola. Con vna Barzel/letta, & alcune Stanze ala Schia/uonescha & due Barzellette/ alla Bergamascha. Cosa da ridere*. In-8°. 4 ff. n. ch., s. : *A*. C. rom. ; la première ligne du titre en c. g. 30 vers par page. Vignette oblongue sur la page du titre. V. *A*₄ : *IL FINE. 1547*. — (Venise, M)

ALDOBRANDINUS (Silvester). — *In primum Institutionum Iustiniani librum Annotationes*. In-4°. 36 ff. prél. ; 330 pp. num, et 2 pp. n. ch. C. rom. Bois sur la p. du titre. A la fin : *Venetijs in officina haeredum Lucaeantonij Iuntae Florentini. Mense Iunuario M.D.XLVIII*. — (Florence, L)

AVILA (Don Luis de). — *COMENTARIO DEL/ Illustre Señor Don Luis de Auila y Cuñiga Comendador Mayor de Alcantara : dela Guerra de Alemaña/ hecha de Carlo. V. Maximo/ Emperador Romano/ Rey de España/ Enel ano De M.D.XLVI.* / *Y M.D.XLVII. EN VENETIA ENEL.* / *M.D.XLVIII*, ... In-8°. 103 ff. num. et 1 f. blanc, s. : *A-N*, par 8. C. rom. 31 ll. par page. Frontispice : encadrement architectural, avec ornementation composée de trophées d'armes, guirlandes de feuillage ; figures de

génies ailés ; à l'intérieur de l'encadrement, l'écu des armes impériales. A la fin :
*FVE IMPRESO EL/ presente Comentario enla Inclita/ Ciudad de Venetia, enel año
del/ Señor de M.D.XLVIII./ a Instancia de Thomas de Corno/ça...* — (Rome, Ca)

BENEDETTO Venetiano. — *Opera noua de varij suggetti : doue si contiene vna
Canzone in guisa de santo/ Herculano, ... Dopo vna Eglogghetta pastorale, ...
Composto per benedetto venetiano detto il Clario.* In-8°. 8 (4, 4) ff. n. ch., s. : *a*, *b*.
C. g. 33 vers par page. P. du titre : bois avec monogramme ·**N**·, du *Burchiello,
Sonetti*, 16 déc. 1518. A la fin : *Stampata in venetia per Agustino Bidoni./ Lo Anno.
1548.* — (Milan, M)

LANDO (Rocco). — *FAVOLA/ DELLA ROSA/ DI M. ROCCO LANDO/ PIACEN-
TINO. ... In Vinegia a San Luca al / segno della Cognitione./ M.D.XLVIII.* In-8°.
11 ff. num. et 1 f. blanc, s. : *A-C*, par 4. C. ital. 19 vers par page. P. du titre : figure de
personnage vêtu à la romaine. — (Venise, M)

*Officia propria quarūdam solē / nitatum iuxta morē et cōsuetudi / nē Monialiū
Monasterij san/cti Andree apostoli de Zira : / In Ciuitate Venetiarum : / ... Venetijs.
/ M. D. XLVIII.* In-4°. 226 ff. num. C. g. r. et n. P. du titre : *S*ᵗᵃ *Trinité*. Dans le texte,
27 vignettes ou in. o. à sujets. A la fin : *Anno Dni. 1548. Venetijs impssū in Officina
ad Signū Agnus Dei. Suptib' R*ᵈᵉ *Dñe Thomasine Cornelie... Apud Petrum Liech-
tenstein Coloniensem Germanum.* — (Venise, M)

TERRACINA (Laura). — *RIME DELLA/ SIGNORA LAVRA / TERRACINA.
/ ... IN VINEGIA APPRESSO GABRIEL / GIOLITO DE FERRARI. / M D XLIX.* In-8°. 56 ff. num.
s. : *A-G*, par 8, C. ital. 29 vers par page. V. du titre : portrait de l'auteur dans un
cadre ornemental. V. 56 : *IL FINE.* — (Londres, BM)

PICCOLOMINI (Alessandro). — *L'AMOR COSTANTE / COMEDIA / DEL S. STORDITO
/ INTRONATO, / COMPOSTA PER LA VENVTA / DE L'IMPERATORE IN SIENS / L'ANNO DEL
XXXVI. / IN VENETIA AL SEGNO DEL POZZO / 1550.* in-8°. 78 ff. num. et 2 ff. n. ch., dont le
dernier est blanc, s. : *A-K*, par 8. C. ital. 29 ll. par page. P. du titre : figure d'un per-
sonnage en buste, vêtu d'une toge à la romaine, V. 78 : *Fine della Comedia del
S. Alessandro Piccolomini, / altrimenti lo Stordito Intronato'intitolata / l'AMOR
COSTANTE.* A la fin : *In Venetia per Bartholomeo Cesano. / Ne l'anno del Signore. /
M D XLIX.* — (Londres, BM)

CORSO (Antonio Giacomo). — *LE RIME / DI M. ANTON' / GIACOMO / CORSO./
A SAN LUCA / AL SEGNO DEL/la Cognitione.* In-8°. 76 ff., num. et 4 ff. n. ch., dont
le dernier est blanc, s. : *A-K*, par 8. C. ital. 28 et 29 vers par page. P. du titre : figure
d'un personnage vêtu d'une toge à la romaine. A la fin : *IN VINEGIA PER COMIN/ da
Trino di Monferrato L'anno / M. D. L.* — (Londres, BM)

Historia de Orpheo. — In-4°. 4 ff. n. ch., s. : *A. C.* rom. ; titre g. 2 col. à
5 octaves et demie. P. du titre : Orphée à l'entrée des Enfers, bois au trait, emprunté
du Justiniano (Leonardo), *Sventurato Pellegrino*, 1506 (reprod. p. 125); la bordure à
fond noir a été supprimée. A la fin : ℂ *Stampata in Venetia per Francesco Bindoni
& Mapheo Pasini / compagni nell' Anno. M D. L.* — (Venise, M)

MANCINELLI (Antonio). — *Antonij Mancinelli./ Regulę constructionis lōge
ceteris clario/res. Cum quibusdam additionibus nuper ab / Ascensio adiunctis,...*
In-8°. 80 ff. num. seulement à partir du 49ᵐ, et avec pagination incohérente, suivis de
4 ff. n. ch., s. : *A-L*, par 8, sauf *L*=4. C. rom. ; les deux premières lignes du titre en
c. g. r. et n. 30 ll. par page. Au bas de la page du titre, bois employé dans le Tuppo,
Vita di Esopo, 1533, du même imprimeur (reprod. II, p. 84). A la fin : ℂ *Stampata in
Venetia per Giouanni Andrea Val/uassore detto Guadagnino. / M. D. L.* —
(Naples, N)

MAROZZO (Achille). — *Opera / nova de / achille ma/rozzo bologne/se, mastro
ge/nerale de / larte / de lar/mi.* In-4°. 8 (4, 4) ff. prél. n. ch., s. : ✠✠, ✠✠✠. 148 ff.

num., s. : *A-T*, par 8, sauf *T*=4. C. rom. 43 ll. par page. P. du titre : encadrement à figures. 84 grands bois empruntés de la première édition de cet ouvrage, imprimée à Modène en 1536, et montrant les différentes postures des combattants dans le maniement des armes ; 28 de ces bois portent les monogrammes.**b**, ou **b**; un autre, le monogramme ·**b**·**R**·. A la fin : *Stampata in Venetia per Gioāne Padouano, Ad instantia de Marchior* (sic) *Sessa.*/ *M. D. L.* — (Berlin, E)

PESCATORE (Giovanni Battista). — *La morte di Ruggiero continuata alla materia de l'Ariosto, con ogni riuscimento di tutte l'imprese generose da lui proposte et non fornite..., per Giouambattista Pescatore de Rauenna. In Venetia a San Lvca al segno de la Cognitione.* MD. L. In-4°. 210 ff. num., à 2 col. C. rom. P. du titre : encadrement ornemental. Une vignette en tête de chacun des 40 chants du poème. A la fin : *In Vinegia per Comin da Trino di Monferrato L'anno M. D. L.* — (Collection A. Seillière, vente 1890, n° 509.)

BIRINGUCCIO (Vannuccio). — *PIROTECHNIA.*/ *LI DIECE LIBRI DELLA* / *PIROTECHNIA,* / *Nelliquali si tratta non solo la diuersita* / *delle minere, ma ancho quanto si ricer/ca alla prattica di esse* : ... *M D L*. In-4°. 167 ff. num. et 1 f. n. ch., s. : *A-X*, par 8. C. rom. 42 ll. par page. P. du titre : encadrement ornemental. Dans le texte, nombreuses vignettes, de style moderne. A la fin : *In Vinegia, per Giouan Padoano, a in/stantia di Curtio di Nauo.* / *M D L.* — (Londres, BM)

CONTARENO (Antonio). — *IL TRATTATO* / *DELLA VITA, PASSIONE,* / *& resurrettione di Christo per* / *Antonio Contareno.* ... *A SAN LUCA AL SEGNO DEL* / *DIAMANTE. M. D. LI.* In-8°. 64 ff. num., s. : *A-H*, par 8. C. ital. 3 octaves par page. P. du titre : *Crucifixion.* — (Venise, M)

ALUNNO (Francesco). *LE RICCHEZZE DELLA LINGVA* / *VOLGARE SOPRA IL BOCCACCIO,* / *di M. Francesco Alunno da Ferrara* : *Di nuouo ristampate,* / ... *IN VINEGIA PER PAVLO GHERARDO. M. D. LVII.* In-4°, 395 ff. num. & 1 f. n. ch., s. : *A-Z, AA-ZZ, AAA-DDD*, par 8, sauf *DDD*=4. C. rom. & ital. 2 col. à 42 ll. P. du titre : portrait de l'auteur dans un cadre ornemental. A la fin : *In Vinegia per Comin da Trino. M. D. LVII.* — (Londres, BM)

DOLCE (Lodovico). — *LA VITA DI* / *GIVSEPPE,* / *DISCRITTA IN OTTAVA RIMA* ; *DA M. LODOVICO DOLCE.* / ... *IN VINEGIA APPRESSO GABRIEL* / *GIOLITO DE' FERRARI,* / *M D LXI.* In-4°. 43 ff. num. et 1 f. n. ch., s. : *A-L*, par 4. C. ital. 3 octaves par page. Dans le corps de l'ouvrage, 3 vignettes. — (Venise, M)

CARELLO (Giovanni Battista). — *LVNARIO NOVO* / *di Giouan Battista Ca/rello Piacentino.*/ *Qual comincia l'anno 1561 et du/ra per tutto l'anno 1581.* ... *IN VINEGIA M D LXI.* In-8°. 24 ff. num., s. : *A-C*, par 8. C. rom. et ital. 30 ll. par page. P. du titre : encadrement à fond noir, enfermant le monogramme de Mattio Pagan et la marque de la *Fede.* A la fin : *In Vinegia per Comin da Trino. A instantia di Mat/tio Pagan, che sta in Frez̧z̧aria all' insegna* / *della Fede. M D LXI.* — (Venise, M)

SIMONI (Joanne Andrea). — *LA DESTRVCTIONI DE* / *LIPARI PER BARBA-RVSSA* ...*Composta per Ioan Andrea* / *di Simon ditto lo* / *Poeta*... In-4°. 8 ff. n. ch., s. : *A*. C. rom. 2 col. à 5 octaves. P. du titre : encadrement à figures. A la fin : *Stampata in Venetia per Francesco* / *de Leno.*/ *M. D. LXV.* — (Milan, T)

ALBERTI (Leon Battista). — *L'ARCHITECTVRA* / *DI LEONBATISTA*/ *ALBERTI* / *TRADOTTA IN LINGVA* / *Fiorentina da Cosimo Bartoli,* /... *IN VENETIA, Appresso Francesco Franceschi, Sanese. 1565.* In-4°. 404 pages num. et 14 ff. n. ch., s : *A-Z, Aa-Dd*, par 8, sauf *S* = 10, et *Dd* = 6. C. rom. et ital. 34 ll. par page. P. du titre : encadrement architectural, avec figures allégoriques. Au verso, médaillon ovale contenant le portrait de l'auteur. Dans le corps de l'ouvrage, figures de géométrie et d'architecture. A la fin : *IN VENETIA, Appresso Francesco de' Franceschi, Senese.*/ *M D LXV.* — (Londres, BM)

ADRIANO (Alfonso). — *DELLA DISCIPLINA MILITARE* / *DEL CAPITANO* / *ALFONSO ADRIANO.*/ *LIBRI III.*/... *IN VENETIA, Appresso Ludovico*

Auanzo. 1566. In-4°. 16 ff. prél. n. ch. s. : *a-d* ; 469 pp. num., 1 p. n. ch. 1 f. blanc, & 24 ff. n. ch., pour la table. s. : *A-Z, Aa-Zz, Aaa-Lll, aa-ff*, par 4, sauf *Tt* et *Lll* = 6. C. ital. 40 ll. par page. Quelques vignettes dans le texte : représentations de camps, etc. A la fin : *IN VENETIA./ Appresso Lodovico Auanzo./ M D LXVI.* — (Londres, BM)

BUONRICCIO (R. P. Angelico). — *LE PIE, ET / CHRISTIANE / PARAFRASI / SOPRA L'EVANGELIO DI / SAN MATTEO, ET DI SAN GIOVANNI..., IN VENETIA APPRESSO GABRIEL GIOLITO DI FERRARII / M D L XVIIII.* In-4°. Ouvrage en deux parties. — 1re partie. 10 ff. prél. n. ch., s. : *; 340 pp. num. s. : *A-Y*, par 8 ff., sauf *Y* = 2. C. ital. 40 ll. par page, 21 vignettes. — 2me partie. *LE PIE, ET / CHRISTIANE / PARAFRASI / SOPRA L'EVANGELIO DI / SAN GIOVANNI... M D L XVIII.* 6 ff. prél. n. ch., s. : *A* ; 272 pp. num. s. : *B - S*, par 8 ff. 18 vignettes. P. 272 : *IL FINE*. — (Venise, M)

BENZONI (Girolamo). — *LA HISTORIA DEL / MONDO NVOVO / DI M. GIROLAMO BENZONI / MILANESE./ LAQVAL TRATTA DELLE / Isole, & mari nuouamente ritrouati,... IN Venetia, Ad instantia di Pietro, & Francesco / Tini, fratelli. M.D.LXXII.* In-8°. 4 ff. prél. n. ch., s. *; 179 ff. num. et 1 f. n. ch., s. : *A-Z*, par 8, sauf *Z* = 4. C. ital. 29 ll. par page. V. *₄ : médaillon renfermant le portrait de l'auteur. — Dans le texte, 18 vignettes. A la fin : *IN VENETIA / APPRESSO GLI HEREDI DI ; GIOVAN MARIA BONELLI./ M.D.LXXII.* — (Florence, N)

ALBERTI (R. P. Leandro). — *CRONICHETTA / DELLA GLORIOSA / MADONNA DI / S. LVCA / del Monte della Guardia di Bologna, & de' suoi miracoli dal suo principio insino / all'anno M D L XXVII... In Venetia, appresso Domenico, & Gio./ Battista Guerra, fratelli, 1579.* In-8°. 12 (4, 8) ff. prél. n. ch. s. : *a, a* ; 131 pp. num., 1 p. et 5 ff. n. ch. le dern. f. blanc, s. : *A-I*, par 8 ff. C. rom. 28 ll. P. du titre : bordure ornementale. V. a_4 : *Annonciation*. V. a_8 : La S⁺ᵉ Vierge « in cathedra » tenant l'enfant Jésus. — (Londres, BM)

ΕΙΡΜΟΛΟΥΙΟΝ. Τὸ παρὸν βιβλίον ἐτυπώθη ἐνε/τῃσιν, ἐκ τῶν τυπων τοῦ Κουναδου./ Ἔτει τῷ ἀπὸ τῆς ἐν σάρκου δικονομίας, τοῦ... Ἰοῦ Χο αφπδ (1584). In-8°. 116 ff. n. ch., dont le dernier est blanc, s. : *A-O* par 8, sauf *O* = 4. C. grecs r. et n. 27 ll. par page. P. du titre : motif ornemental haut et sur les côtés. Au verso : *Crucifixion*, de style archaïque, avec les noms du Christ, de la S⁺ᵉ Vierge et de S⁺ Jean indiqués par des initiales, dans le champ de la gravure. V.O₃ : Τέλος καὶ τῷ θεῷ χάρις. (Cf. Legrand, *Bibl. Hellen.*, II, p. 40). — (Venise, M)

A CASO VN GIORNO / MI GVIDO LA SORTE./ DOVE SI CONTIENE LA PRIMA, / e la seconda Tramutatione... In-8°. 4 ff. n. ch., s. : *A*. C. rom. 30 vers par page. P. du titre : copie d'un bois du Virgile, Barthol. Zanni, 3 août 1508, représentant Tityre & Mélibée. A la fin : *In Venetia, In Frezzaria al segno della Regina./ M. D. LXXXVI.* — (Venise, M)

LO ALPHABETO / DELLI VILLANI / Con il Pater nostro & il lamen/to, che loro fanno, cosa / ridiculosa bellissima. In-8°. 4 ff. n. ch., s. : *A*. C. rom. 30 vers par page. P. du titre : bois à deux compartiments. A la fin : *In Venetia per Mathio Pagan in / Frezzaria al segno del / la Fede.* — (Venise, M)[1]

AUGUSTIN (S'). — *LE VIE O CERIMONIE / DI HIERVSALEM ; / Le quali si dicono essere state com-/poste & ordinate dal glorio/so santo Agostino. / Si uendono sul ponte de Rialto / al segno del l'Hercole.* In-4°. 16 ff. n. ch., dont le dernier est blanc, s. : *A*. C. g. r. et n.; titre rom. 30 ll. par page. Vignette sur la p. du titre : *Entrée à Jérusalem.* 10 autres petits bois dans le texte. V. A_{15} : *FINIS*. — (Munich, Libr. J. Rosenthal, 1896).

BENEDETTO (R. P.) da Venezia. — *LIBRO DEL / LA PREPARATIONE DELL'/ Anima rationale alla diuina gratio, & dell' uso di essa gratia secondo la*

[1]. Les ouvrages non datés qui suivent, à partir de celui-ci, sont rangés dans l'ordre alphabétique.

influentia del lu/me diuino./ Composto per il Reuereñ, padre / don Benedetto da Venetia dell' ordine de Ca/maldulensi. In-8°. 104 ff. n. ch., s. : *a-ʒ, aa-cc*, par 4. C. rom. 28 ll. par page. P. du titre : *Portement de croix*, dans un encadrement architectural. A la fin : ...*Stampato / in Venetia per Bar/tholomeo de / Zanetti*. — (Rome, Ca)

BIONDO (Scipione). — *RIME LIG/GIADRE DE GLI ACA/DEMICI NOVI, E SPIRITI / gloriosi di Latio. Con priuilegio Decenale alla insegna di / Appolline in Vinegia*. In-8°. 20 ff. n. ch., s. : *A-E*, par 4. C. ital. 29 vers par page. Bois sur la page du titre; une autre vignette dans le texte. — (Venise, M)

CANZONETTA DEL / LE MASSARETTE, COSA / piaceuole da ridere,... In-8°. 4 ff. n. ch., et n. s. C. rom. 31 vers par page. P. du titre, vignette empruntée d'une édition du *Decamerone* de Boccace. — (Venise, M)

Capitolo del Sacramento / Affigurato nel Testamento vechio : Con / vn Capitolo della Morte, ilqual narra / tutti li homini famosi incomincian/do nella Bibia fin al testamento / nouo. Con altri Sonetti / Stampati noua/mente./ ✠. In-8°. 8 (4, 4) ff. n. ch., s. : *A, B*. C. rom.; la 1ʳᵉ ligne du titre en c. g. 27 vers par page. Vignette sur la p. du titre. V. B_4 : *FINIS./* ℂ *Stampata a Petition di Maestro Liʒieri*. — (Séville, C)

CAPITOLO / ouero Prologo di Fe/ragu Brauo. In-8°. 4 ff. n. ch., s. : *A*. C. rom.; les deux dernières lignes du titre en c. g. 33 vers par page. P. du titre : copie d'un bois du Cicéron, *De Officiis*, 20 déc. 1506. V. A_4 : *IL FINE*. — (Londres, BM)

CAPITOLO / IN LODE DEL BOCAL,/ Con un sonetto di un uiaggio del Zani a Venetia;... In-8°. 4 ff. n. ch. & n. s. C. rom. 36 vers par page. P. du titre, bois au trait, médiocre, emprunté d'une édition du Tuppo, *Vita di Esopo*. — (Londres, BM)

Confessione di Santa / MARIA MADDALENA. In-8°. 4 ff. n. ch., s. : *A*. C. rom.; la première ligne du titre en c. g. 3 octaves par page. P. du titre : Sᵗᵉ Madeleine enlevée au ciel par deux anges.[1] V. A_4 : *IL FINE*. — (Chantilly, C)

La copia duna letra dela incoronatiõe de/lo Imperator Romano col nome de Signori Conti Duchi / Vescoui che si trouano alla incoronatione. In-4°. 2 ff. n. ch. et n. s. C. rom.; la 1ʳᵉ ligne du titre, en c. g. 32 et 33 ll. par page. P. du titre ; vue d'une ville maritime, empruntée d'une édition du *Supplementum chronicarum*. V. du 2ᵐᵉ f. : *Finis*. — (Venise, M)

La elettion del beatissi/mo z summo Pon/tifice Honorio / Quinto. In-f°. 4 ff. n. ch. et n. s. C. rom.; titre g. 27 et 28 ll. par page. Au-dessous du titre : les armes papales. V. du 3ᵐᵉ f. : ℂ *Stampata per Paulo Danʒa./ Con gratia*. Au recto suivant : figure de la Sᵗᵉ Vierge allaitant l'enfant Jésus. — (Venise, M)

La fabula di Phebo / z di Daphne in For/ma di Comedia. No/uamente compo/sta per B. R. In-f°. 8 ff. n. ch., s. : *A*. C. rom.; titre g. 27, 29 et 30 vers par page. P. du titre : bordure ornementale, avec bloc inférieur à figures, représentant une scène d'intérieur d'école. — (Séville, C)

FEDELI (Gioseph). — *Giardino di pieta rithmico hora composto per Gioseph Fedeli, altrimente il Catonello de Lucca*. In-8°. 48 ff. n. ch., s. : *A-F*, par 8. C. rom. P. du titre : encadrement architectural. Cinq vignettes dans le texte. — (Florence, L)

FROTTOLLA DE VNO VILLAN DAL / Bonden, che se voleua far Cittadino da Ferrara. In-4°. 4 ff. n. ch. & n. s. C. rom. 3 col. à 43 vers. Bois sur la p. du titre. — (Milan, T)

HISTORIA / DILETTEVOLE / DI DVOI AMANTI. / I quai dopo molti trauaglia/ti accidēti, hebbero del suo amore, vn lie/tissimo fi/ne... In-8°. 8 ff. n. ch., s. : *A*. C. rom. 31 ll. par page. P. du titre : encadrement formé de branches d'arbres et de feuillage sur fond strié de hachures; à la partie inférieure, dans le milieu, une tour carrée, crénelée, marque des Torresani. — (Londres, FM)

1. Ce bois a été copié dans le *Fiamma del divino amore*, Bologna, Vincenzo Bonardo & Marcantonio da Carpo, avril 1536, 8°.

INCOMENSA LA HYSTORIA DE LA VE/CHIA CHE INSEGNA INNAMORARE VNO / GIOVANE NOVAMENTE STAMPATA. In-4°. 4 ff. n. ch., s.: A. C. rom. 2 col. à 44 vers. Vignette sur la p. du titre. A la fin : *In Venetia p Mathio Pagan in Frezaria.* — (Milan, T)

Questa sie listoria de tutti li hõi famosi chĕ sono morti/da cinquāta āni in qua nelle pte de italia & dele proue / che fecino al mondo la morte glia uoluti p se tutti q̃5ti. In-4°. 4 ff. n. ch. & n. s. C. rom. 2 col. à 5 octaves. P. du titre : encadrement ornemental, et vue de ville, au trait, empruntée d'une édition du *Supplementum chronicarum.* — (Milan, T)

HORIVOLO (Bartolomeo). — *LE SEMPLICI/TA OVER GOFFE/RIE DE CAVALIERI / Erranti contenute nel Furioso : et raccolte tutte per ordine, / per Bartolomeo Horiuo/lo Treuigiano, & de / scritte per lui in lin/gua di contado.* In-8°. 16 ff. n. ch., dont le dernier est blanc, s. : *A-D*, par 4. C. ital. 3 octaves par page. R. A$_{ii}$. En tête de la page, représentation d'un tournoi. — (Londres, BM)

El Lamento El Pianto del ducha de / Ferrara. Et vna Frotella Con/tra Ferraresi. In-4°. 2 ff. n. ch. & n. s. C. rom.; titre g. 2 col. à 39 vers. P. du titre : vue d'une ville maritime, empruntée d'une édition du *Supplementum chronicarum.* R. du 2° f., au milieu de la page : un camp devant Rome, bois à terrain noir, emprunté du Boiardo, *Orlando inamorato,* 13 août 1513 (reprod. p. 127). — (Londres, BM)

Lamento di Roma Cosa noua. In-4°. 4 ff. n. ch., s. : *A. C. g.*; la dernière page en c. rom. 2 col. (sauf à la dernière page), à 4 octaves et demie. Au-dessous du titre, grand bois au trait : vue de Rome, empruntée du *Supplementum chronicanum,* de 1491. V. A_4 : *FINIS. Stāpata per Bertocho.* — (Londres, BM)

☾ *Lamento di Roma.* In-4°. 2 ff. n. ch. & n. s. C. rom.; titre g. 2 col. à 53 vers. P. du titre : vue de ville maritime, tirée d'une édition du *Supplementum chronicarum.* — (Milan, T)

LA LEGENDA DELLA NATIVITA DEL NOSTRO SIGNOR / Iesu Christo, secondo che gli Pastori lo andorno adorare, & secondo / che li tre Magi gli venne ad offerire Con la grandissima / crudelta di Re Herode. In-4°. 3 ff. n. ch., s. : A. C. rom. 2 col. à 5 octaves. P. du titre : *Nativité de J. C.* A la fin : ☾ *In Venetia, per Francesco de Tomaso di Salo, e compagni / in Frezzaria, al segno della Fede.* — (Milan, T)

MANETTI (Antonio). — *DIALOGO DI ANTONIO MA/NETTI CITTADINO FIO/rētino circa al sito, forma, & misure del/lo inferno di Dante Alighieri / poeta excellentis/simo.* In-8°. 56 ff. num. s. : *A-G*, par 8. C. ital. 30 ll. par page. Dans le texte, sept figures représentant les diverses parties de l'Enfer. R. 56 : *FINIS*. — (Rome, VE)

MARIAZO ALLA / PAVANA CON DVOI ALTRI BELLIS/simi Mariazi, cosa molto piaceuole da intende/re & rediculosa. In-4°. 4 ff. n. ch., s. : A. C. rom. 3 col. à 44 vers. Bois médiocre sur la p. du titre : cérémonie de mariage. — (Milan, T)

LI NOMI ET COGNOMI / DI TVTTE LE PROVINCIE ET CITTA DI / Europa & piu particolarmente si ragiona di tutte quelle d'Italia,... In-4°. 2 ff. n. ch. et n. s. C. rom. 2 col. à 43 vers. Bois sur la p. du titre. — (Milan, T)

Officium Quod Be/nedicta Nuncupatur. In-8°. 8 ff. n. ch., s. : A. C. g. r. & n. 28 ll. par page. R. *A* : encadrement de page à figures. Deux vignettes dans le texte. — V. A_8 : *FINIS*.

OLYMPO (Baldassare). — *AVRORA / LIBRO PRIMO D'AMO/RE, ET NON PIV VISTO, / chiamato Aurora./ COMPOSTO PER C. BALDAS/sare Olympo de gli Alessandri / da Sassoferrato.* In-8°. 54 ff. n. ch., dont le dernier est blanc, s. : *A-F*, par 8, sauf *D* = 16, et *E* = 6. Le cahier *D* offre cette particularité, qu'il est composé de bonnes feuilles d'épreuve, tirées d'un seul côté : le verso des ff. impairs (1, 3, 5, etc.) et le recto des ff. pairs (2, 4, 6, etc.) sont blancs. C. rom.; titre r. et n.; 27 vers par page. Bois sur la p. du titre. A la fin : ☾ *In Venetia, per Francesco de Tomaso di / Salo, e compagni, in Frezzaria, al / segno della Fede.* — (Venise, M)

❡ *Opera noua con vna Mattinata che | tratta come per dinari se vince | ogni donna. ꝫ vno sonet|to como Borbon | va a Linferno.* In-8°. 4 ff. n. ch. & n. s. C. g. 26 vers par page. Bois sur la p. du titre. — (Londres, BM)

Oratio In | Funere Illustriss. Domini Francisci | Sfortiæ. II. Ducis Mediolañ. In-4°. (circa 1535). 8 (4, 4) ff. n. ch., s. : *A, B.* C. ital. 26 par page. P. du titre : bois emprunté du Campana, *Lamento di Strascino,* s. l. a. & n. t. (r. H_4); on a fait sauter la légende de la banderole. — (Venise, M)

PESCATORIA AMO|ROSA IN LINGVA VE|NITIANA CON LA RIPO|STA ET CERTE STANZE | tramutate del Ariosto in laude del|le donne,... In-8°. 4 ff. n. ch., s. : *A.* C. rom. 30 vers par page. P. du titre : bois emprunté du Pline, *Hist. nat.,* 1513. V. A_4 : *FINIS.* — (Munich, R)

PIETRO (Aretino). — *Li dui primi Canti | di Orlandino.| Del diuino Messer Pie|tro Aretino.* In-8°. (4, 4) ff. n. ch.. s. : *A, B.* C. rom. ; titre g., 4 octaves par page. P. du titre : bordure ornementale sur trois côtés, et petite vignette. Une autre vignette au r. B_3. A la fin : ❡ *Stampato ne la stampa, pel ma|stro de la stampa, dentro da| la Citta, in casa e non | di fuora, nel mil|le uallo cer|cha.* — (Venise, M)

RAGIONAMENTO | SOVRA DEL | ASINO. In-4°. 4 ff. n. ch. et n. s. 107 pp. num., s. : *A-N*, par 4 ff., sauf N = 6. C. ital. 28 ll. par page. Le titre est enfermé dans un cartouche ornemental. R. du 2ᵐᵉ f. : figure allégorique au milieu d'un grand cartouche à volutes. — (Berlin, K)

Le Ridiculose Canʒonette | de Mistre Gal Forner | padre de mistro Rigo | Todescho. In-8°. 4 ff. n. ch., s. : *A.* C. rom.; titre g. 29 vers par page. Bois très médiocre sur la p. du titre. — (Venise, M)

ROCCHO de gli Ariminesi. — *Dialogo de dvi villani | che se scontrano, et vno dimanda | a l'altro cio che ha visto a Venetia,... Per Rocho de gli Arimenesi Paduano Poeta Laureato...* In-4°. 4 ff. n. ch., s. : *A.* C. rom. 2 col. à 14 terʒine. Vignette à deux compartiments sur la p. du titre. A la fin : ❡ *In Venetia, per Francesco de Tomaso | di Salo, e compagni in Freʒaria, | al segno de la Fede.* — (Milan, T)

La Sbricaria de tre Brauaʒʒi : | MAGNAFERRO, | Chichibio, e Sardon | Innamorao (sic). In-4°. 4 ff. n. ch., s. : *a.* C. rom.; la première ligne du titre en c. g. 34 vers par page. P. du titre : vignette empruntée du Cicéron, *De Officiis,* 28 févr. 1514. V. a_4 : *FINIS.* — (Londres, BM)

STANZE DELLA PASSIONE | DI GIESV CHRISTO, al peccatore.| E vna deuotissima Oratione al Crocifisso. In-8°. 4 ff. n. ch., s. : *A.* C. rom. Au-dessous du titre : grande figure de l'*Ecce homo* sur fond noir semé d'étoiles. V. A_4 : *IL FINE.* — (Chantilly, C)

VERINI (Giovanni Battista). — *Lamento del signor Giouan|ni de Medici Fiorentino col no|me de sua Capitani. Composto | per Giouanbaptista verini | Fiorentino. Et di nuo|uo ricorretto.* In-8°. 4 ff. n. ch., s. : *A.* C. rom.; titre g. 24 vers par page. P. du titre : vignette au trait, empruntée du Pulci, *Morgante Maggiore,* 1494. V. A_4 : FINIS./ ❡ *Composto per il morigerato | Giouanbaptista Verini | Fiorétino. M.D.XXX.* — (Séville, C)

LA VITTORIA DEL | CANALETTO PROVEDI|tor dell' Armata Venetiana, con|tra il Moro d'Alessandria.| Con la gionta di nuo|uo Stampata. In-8°. 4 ff. n. ch., s. : *A.* C. rom. 30 vers par page. P. du titre : représentation d'une bataille navale. A la fin : *In Venetia per Mathio Pagan in freʒaria.* — (Londres, BM)

IMPRIMERIE
FRAZIER-SOYE
153-155-157, Rue Montmartre
PARIS

www.ingramcontent.com/pod-product-compliance
Lightning Source LLC
Chambersburg PA
CBHW071615220526
45469CB00002B/350